故宫经典 CLASSICS OF THE FORBIDDEN CITY
ENAMELS IN THE COLLECTION OF THE PALACE MUSEUM

故宫珐琅图典

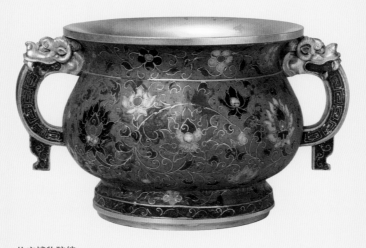

故宫博物院编
COMPILED BY THE PALACE MUSEUM
故宫出版社
THE FORBIDDEN CITY PUBLISHING HOUSE

图书在版编目（CIP）数据

故宫珐琅图典 / 故宫博物院编 . —— 北京 ：故宫出版社，2011.8（2018.11 重印）
（故宫经典）
ISBN 978-7-5134-0165-4

Ⅰ . 故… Ⅱ . ①故… Ⅲ . ①珐琅－中国－古代－图录
Ⅳ . ① K876.402

中国版本图书馆 CIP 数据核字（2011）第 174902 号

编辑出版委员会

主　任　郑欣淼
副主任　李　季　李文儒
委　员　晋宏逵　王亚民　陈丽华　段　勇　肖燕翼
　　　　冯乃恩　余　辉　胡　锤　张　荣　胡建中　闫宏斌　宋纪蓉
　　　　朱赛虹　章宏伟　赵国英　傅红展　赵　杨　马海轩　娄　玮

故宫经典
故宫珐琅图典

故宫博物院 编
主　　　编：陈丽华
总 撰 稿：陈丽华
图版说明：陈丽华　张　荣　李永兴　张　丽
摄　　　影：胡　锤　刘志岗　赵　山　冯　辉
图片资料：故宫博物院资料信息中心
责任编辑：江　英
装帧设计：李　猛　燕军君
出版发行：故宫出版社
　　　　　地址：北京东城区景山前街 4 号　邮编：100009
　　　　　电话：010-85007808　010-85007816　传真：010-65129479
　　　　　网址：www.culturefc.cn　邮箱：ggcb@culturefc.cn
制版印刷：北京雅昌艺术印刷有限公司
开　　本：889 毫米 × 1194 毫米　1/12
印　　张：27.5
字　　数：80 千字
图　　版：304 幅
版　　次：2011 年 9 月第 1 版
　　　　　2018 年 11 月第 3 次印刷
印　　数：4,001~6,000 册
书　　号：ISBN 978-7-5134-0165-4
定　　价：360.00 元

经典故宫与《故宫经典》 郑欣淼

故宫文化，从一定意义上说是经典文化。从故宫的地位、作用及其内涵看，故宫文化是以皇帝、皇宫、皇权为核心的帝王文化、皇家文化，或者说是宫廷文化。皇帝是历史的产物。在漫长的中国封建社会里，皇帝是国家的象征，是专制主义中央集权的核心。同样，以皇帝为核心的宫廷是国家的中心。故宫文化不是局部的，也不是地方性的，无疑属于大传统，是上层的、主流的，属于中国传统文化中最为堂皇的部分，但是它又和民间的文化传统有着千丝万缕的关系。

故宫文化具有独特性、丰富性、整体性以及象征性的特点。从物质层面看，故宫只是一座古建筑群，但它不是一般的古建筑，而是皇宫。中国历来讲究器以载道，故宫及其皇家收藏凝聚了传统的特别是辉煌时期的中国文化，是几千年中国的器用典章、国家制度、意识形态、科学技术以及学术、艺术等积累的结晶，既是中国传统文化精神的物质载体，也成为中国传统文化最有代表性的象征物，就像金字塔之于古埃及、雅典卫城神庙之于希腊一样。因此，从这个意义上说，故宫文化是经典文化。

经典具有权威性。故宫体现了中华文明的精华，它的地位和价值是不可替代的。经典具有不朽性。故宫属于历史遗产，它是中华五千年历史文化的沉淀，蕴含着中华民族生生不已的创造和精神，具有不竭的历史生命。经典具有传统性。传统的本质是主体活动的延承，故宫所代表的中国历史文化与当代中国是一脉相承的，中国传统文化与今天的文化建设是相连的。对于任何一个民族、一个国家来说，经典文化永远都是其生命的依托、精神的支撑和创新的源泉，都是其得以存续和赓延的筋络与血脉。

对于经典故宫的诠释与宣传，有着多种的形式。对故宫进行形象的数字化宣传，拍摄类似《故宫》纪录片等影像作品，这是大众传媒的努力；而以精美的图书展现故宫的内蕴，则是许多出版社的追求。

多年来，故宫出版社出版了不少好的图书。同时，国内外其他出版社也出版了许多故宫博物院编写的好书。这些图书经过十余年、甚至二十年的沉淀，在读者心目中树立了"故宫经典"的印象，成为品牌性图书。它们的影响并没有随着时间推移变得模糊起来，而是历久弥新，成为读者心中的经典图书。

于是，现在就有了故宫出版社的《故宫经典》丛书。《国宝》、《紫禁城宫殿》、《清代宫廷生活》、《紫禁城宫殿建筑装饰——内檐装修图典》、《清代宫廷包装艺术》等享誉已久的图书，又以新的面目展示给读者。而且，故宫博物院正在出版和将要出版一系列经典图书。随着这些图书的编辑出版，将更加有助于读者对故宫的了解和对中国传统文化的认识。

《故宫经典》丛书的策划，这无疑是个好的创意和思路。我希望这套丛书不断出下去，而且越出越好。经典故宫藉《故宫经典》使其丰厚蕴含得到不断发掘，《故宫经典》则赖经典故宫而声名更为广远。

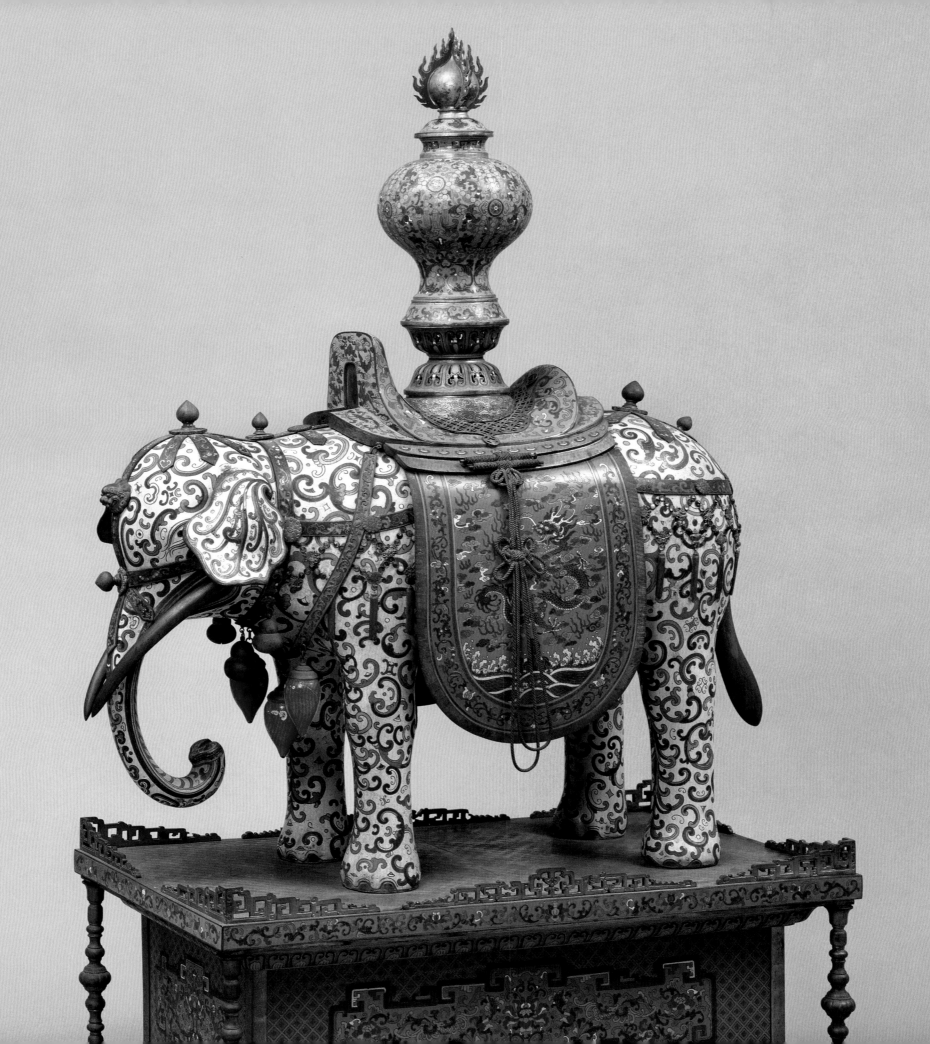

目 录

前言

在明清两代的皇宫基础上建立起来的故宫博物院，现藏存的几十个类别共计180万件珍贵的文物当中，珐琅类器物约近七千件，其时代上起元明，下至清末民初，是一份完整的见证和记载着中国金属胎珐琅工艺发展演变历史的极为珍贵的实物资料，是故宫以外各博物馆所难以企及的珍贵历史文化遗产。

金属胎珐琅器有着黄金和宝石般的华贵和瑰丽。因其制作工艺复杂，釉料配制和烧造技术难度大，生产成本高，故很长时期内主要作为御前用器，由宫廷内皇家御用作坊制作，除少量珐琅器作为贵重礼物由皇帝赏赐给王公大臣和馈赠礼品送给外国友人外，民间很少流传且难得一见。又因珐琅工艺传来中国的历史短暂，文字著录则更为稀见。因此，长期以来，人们对于珐琅器的了解和认识尚落伍于其他工艺美术门类，为今人了解、研究提供了广阔的空间。

珐琅是外来工艺名称的音译。在我国古代文献中所见的"佛菻"、"佛郎"、"拂郎"、"发蓝"等词均为珐琅的旧称，是为同一工艺。珐琅是以矿物质的硅、铅丹、硼砂、长石、石英等原料按照适当的比例混合，分别加入各种呈色的金属氧化物，经焙烧磨碎制成粉末状的彩料后，再依其珐琅工艺的不同做法，填嵌或绘制于以金属做胎的器体上，经烘烧而成为色彩缤纷，莹润华贵的珐琅制品。按照我国传统工艺的分法，以金属为胎敷涂珐琅的珐琅器，称之为珐琅工艺品。也有以玻璃和瓷为胎敷涂珐琅而成的，称之为玻璃胎画珐琅及珐琅彩。以金属为胎的珐琅工艺，依其制作方法和工艺特点，主要可分为掐丝珐琅、画珐琅、錾胎珐琅和透明珐琅几种做法。明清著录中称谓的"大食窑"、"鬼国窑""鬼国嵌""佛郎嵌"等，均指珐琅工艺的不同做法。

一　珐琅器的分类

掐丝珐琅，元代叫做"大食窑"或"鬼国嵌"，今人俗称为"景泰蓝"。掐丝珐琅的做法是以细而薄的铜丝掐成各种图案，粘于铜胎之上，再根据图案设计要求填充各色珐琅釉料，入窑烘烧，重复多次，待器表覆盖珐琅釉至适当厚度，再经打磨，镀金而成。

关于掐丝珐琅的起源地和起源的时间，有人主张波斯是掐丝珐琅的诞生地，其技术成熟于五、六世纪，并由此时从波斯传到了阿拉伯、东罗马帝国等地。到12、13世纪的欧洲，掐丝珐琅主要流行于罗马拜占庭帝国，而其他的欧洲地区，以錾胎珐琅为主。因此，战事使得蒙古的远征军都有机会接触到掐丝珐琅和錾胎珐琅这两种技术。暂且不论掐丝珐琅起源于波斯还是阿拉伯地区，对于中国掐丝珐琅工艺起源的时间，虽然资料缺失，但多数中外学者都主张掐丝珐琅工艺约在公元13－14世纪从阿拉伯地区传入我国，其基本依据就是大食窑。"大食"是宋元时期中国对西亚阿拉伯地区的称谓。见于明初洪武二十一年成书的《格古要论》，是最早记录我国珐琅器

唯一的重要文献。曹昭在《格古要论》[1]中说到"大食窑"，"以铜作身，用药烧成五色花者，与佛朗嵌相似，尝见香炉、花瓶、盒儿、盏子之类，但可妇人闺阁之中用，非士大夫文房清玩也，又谓之鬼国窑。"王佐为该书增补道："今云南人在京多作洒盏，俗呼曰鬼国嵌。内府作者，细润可爱。"[2]这段记载较具体地交待了"大食窑"的工艺特点、主要品种、使用对象、制作地点以及别名等，以此印证其工艺特点与现今铜胎掐丝珐琅工艺相吻合。故"大食窑""鬼国嵌"已被诸多学者确认为铜胎掐丝珐琅器。

《格古要论》成书时间距元末仅有21年，所以其中诸多内容应主要来源于元代后期。据现存实物资料与文献记载相印证，我国元代后期已出现掐丝珐琅制品是符合实际的。

画珐琅，广州也称"洋瓷"，其做法是用单色珐琅釉料直接涂画在金属胎上作地，再根据图案设计的色彩，用珐琅釉描绘出花纹图案，入窑烘烧后经磨光、镀金即成。实际上就是在铜胎上施绘的珐琅画。

与掐丝珐琅资料缺失的情况所不同，有关画珐琅技术的引进，以及在中国的传播发展情况，不仅有大量清宫档案的记载，而且外国传教士的信函、西方教会文献等，也为了解画珐琅提供了许多线索。[3]画珐琅技术于17世纪晚期至18世纪早期从欧洲传入中国。康熙二十三(1684)，粤、闽、浙、江(广州、厦门、宁波、松江)四处沿海口岸开放海禁，进出口贸易隆盛，西方的新知识、新原料和先进技术大量涌入，画珐琅工艺技术亦随之进入广州，并开始在当地研制烧造，时称"洋瓷"，又名"烧瓷"[4]。西方珐琅技术的涌入，不仅推动了广州珐琅业的迅速发展，也对内廷珐琅制作产生重要的影响。画珐琅传入广州后，不仅当地开始烧造，后由两广总督选派烧珐琅匠人赴内廷效劳，他们把西方的先进技术带入宫内，参与宫内造办处珐琅匠的画珐琅制作。

錾胎珐琅，又名"拂郎嵌"，也有"内填珐琅"之称，《格古要论》中说制法与"大食窑"器(即掐丝珐琅)相似，二者在工艺上技法基本相同，唯器表的纹饰不是焊丝在铜胎上，而是经过雕镂减地使纹样轮廓线起凸，在其下陷处填充珐琅釉料，再经焙烧、磨光、镀金而成。由于錾胎起线粗壮，故装饰花纹显得粗犷豪放，无接缝。如不仔细观察，很难分辨掐丝起线和錾胎起线两种作品在技术上的区别。

錾胎珐琅技术起源于欧洲，而且12、13世纪在欧洲流行的即是以錾胎珐琅为主。现英国苏格兰皇家博物馆陈列有数件12-14世纪的欧洲錾胎珐琅器，其工艺已相当成熟，说明其工艺的产生应更早于此前。錾胎珐琅传入中国大体也应该在元代蒙古军队西征欧洲时，同样掳掠了錾胎珐琅工匠并带来此种工艺技术。錾胎珐琅主要产地在广州，扬州、北京、养心殿造办处珐琅作也有生产。现已知的最早錾胎珐琅器为故宫收藏的一件明宣德款的錾胎勾莲纹小圆盒。清代乾隆时期造办处也有制作，广东

制作錾胎珐琅较为多见，有炉、瓶、碗、盘等。由于錾胎珐琅与掐丝珐琅相比更加费工费料，故在明清时期生产范围一直有限。

透明珐琅，亦称"广珐琅"，是指在经过锤打隐起或錾刻花纹的金、银、铜胎上涂以透明珐琅釉烘烧而成，有蓝、绿、紫、黄、白等色，亦名"烧蓝"。胎子或锤打浮雕，或阴刻纹饰，有的在阴刻花纹图案中贴金、银片，透过黄、绿、蓝、紫等单彩透明珐琅釉显现出来。这种做法是利用珐琅的半透明或透明性的特点，来表现图案因明暗浓淡而产生的变化。

透明珐琅工艺，也是随画珐琅先后从欧洲传来我国。我国遗存实物中尚未发现较早的透明珐琅，现存乾隆时期在广州制造的俗称"广珐琅"的一批器物，即为我国透明珐琅。此外"银烧蓝"的效果与透明珐琅相似，也是透明珐琅的一种。

中国的珐琅工艺，无论掐丝珐琅、画珐琅、錾胎珐琅、抑或透明珐琅，都是元代以后先后由西方传入的外来技术，但很快为中国工匠所接受，并融合本民族风格，制造成具有本民族风格特点的珐琅制品，成为明清两代新兴的工艺品种。

二 中国珐琅工艺的发展

首先传来中国的珐琅技术是为掐丝珐琅和錾胎珐琅。13世纪下半叶，元蒙军队西征，横跨欧亚大陆，1219年蒙军攻打"大食国"，并与1258年占领巴格达。蒙古铁骑每每攻占城池唯有身怀技艺的工匠得以免杀，"取工匠随军"或"取工匠分于各营"，这条"惟匠得免"的政策并被载入了元典章内。在蒙军俘虏的工匠中自然不乏有来自当时的阿拉伯地区的制作掐丝珐琅技艺的高手，他们随军来到我国云南等地，因此，云南人有制造"大食窑"的技术自然和蒙军西征不无关系。蒙古大军西征欧洲，同样也将錾胎珐琅工匠掳至我国传授了錾胎珐琅技术。王佐在为曹昭的《格古要论》增补中讲道："今云南人在京多作酒盏，俗呼曰鬼国嵌。内府作者，细润可爱。"依据文献，"大食窑"技术可能首先传入我国云南，云南的珐琅匠人至京城谋生，又带来了掐丝珐琅技艺。沈德符在《万历野获编》中讲到：明初"滇工布满内府，今御用监供应库诸役，皆其子孙也。"[5]

御用监为明代皇家制作工厂，从故宫现藏的掐丝珐琅制品不难看出御用监所制珐琅器的精致程度。说明阿拉伯工匠不仅带来了烧造掐丝珐琅技术，也带来了烧造珐琅器所用的釉料。早期烧造出来的珐琅制品，不仅烧造技术水平很高，而且珐琅釉色纯正艳丽，具有半透明质感，有理由认为，早期这些光泽晶莹的铜胎掐丝珐琅制品，是元代后期在阿拉伯工匠的指导下使用进口的珐琅釉料烧造而成的。

掐丝珐琅在元代引进以后的生产和使用情况，目前尚无文献可供参考，也无具款的实物发现。明代掐丝珐

琅的生产情况仅见于中国现存最早的文物鉴赏专著——《格古要论》所称"以铜作身，用药烧成五色花者，与佛郎嵌相似。尝见香炉、花瓶、合儿、盏子之类，但可妇人闺阁之中用，非士大夫文房清玩也。"显见曹昭对于元明内廷珐琅器制作并不了解，此应为明代民间制作、使用珐琅的情况。时隔七十一年后的天顺三年(1459)，鉴赏家王佐为该书增补了大食窑，称"以铜作身，用药烧成五色花者，与佛郎嵌相似。……今云南人在京多作酒盏。俗呼曰'鬼国嵌'。内府作者，细润可爱。"现今遗存的珐琅器说明王佐的评价是符合实际的，目前尚无法分辨出官造和民造的实物。

清宫旧藏早期生产的掐丝珐琅制品较多，于同期其他工艺类器物风格相印证，有一部分属于元代和明代早期风格的掐丝珐琅制品，具有铭款的掐丝珐琅和錾胎珐琅器最早的是宣德，其次有景泰、嘉靖、万历三朝的掐丝珐琅器。从这些具款的掐丝珐琅器不难看出，掐丝珐琅器的生产已形成规模，珐琅制品主要供皇室使用，清宫旧藏的珐琅器中可找出其清晰的发展轨迹和证实工艺技术已经达到了很高的水平。

清代珐琅制造业在明代基础上稳步向前，康熙、雍正朝得到发展，至乾隆时期达到了历史上前所未有的繁荣与辉煌。清代珐琅业发展迅猛的前提，自然是由于百余年间"盛世"的社会稳定、经济发展所创造的客观条件。但另一个重要原因，是与清帝具有的文化素养、又善于接受外来文化和新鲜事物所给予的大力扶植和提倡有着直接的关系。

康熙时期，内廷继续烧造掐丝珐琅，京都也有着庞大的掐丝珐琅工艺作坊，内廷和民间的掐丝珐琅业的规模与水平相当卓著[6]。与此同时，法国、德国和意大利等欧洲国家流行的金属胎画珐琅和玻璃胎画珐琅作品，也通过欧洲使节、传教士和商人被带到了中国，得到了康熙皇帝的喜爱，并引起康熙皇帝的浓厚兴趣，康熙十九年(1680)内务府在武英殿设立造办处，开始倾力研制。

康熙二十三 (1684)，沿海口岸开放海禁后，随着西方的新知识、新原料和先进技术大量涌入，造成了长达百余年的盛极不衰的局面。画珐琅工艺技术亦即进入广州，开始在当地研制烧造，此后，由两广总督选派烧珐琅匠人赴内廷效劳，广州的潘淳、杨士章及江西的宋洁等十几人即为选派进宫的珐琅工匠。画珐琅技术被作为全新的西洋工艺引进清宫造办处开始研制，与此同时，为提高烧造技术，康熙皇帝也在积极找寻欧洲画珐琅匠人入宫，命西方传教士画家和宫廷内画家为珐琅处画珐琅器，开放海禁后的第三年，来自法国的传教士白晋、张诚，以及后来的意大利传教士马国贤、郎世宁[7]等，均作为珐琅技术人被安排在宫中制作过画珐琅。康熙五十八年(1719)，还特地聘请了法兰西画珐琅艺人陈忠信入内廷，指导烧造画珐琅器。

康熙皇帝对珐琅器的重视和喜爱，从康熙三十年《圣

祖仁皇帝庭训格言》中可见有载："朕新制法蓝碗,因思先帝时未曾尝得用,亦特择其嘉者恭奉陵寝……"[8]康熙三十二年(1693)造办处又在扩大编制,正式设立十四处作坊,珐琅作即为其中之一。意大利传教士马国贤在康熙五十五年(1716)3月写于畅春园的日记中说:康熙皇帝对欧洲的珐琅着了迷,想尽法子将画珐琅的新技术引进宫中作坊来[9]。有关画珐琅技术在康熙年间的引进、试烧情况,多数来自清宫档案以及清朝广东官员的奏折,还有一些传教士的日记信函、及教会档案等。[10]

雍正时期内廷珐琅作很少制造掐丝珐琅,目前尚未发现具款的作品。但据"造办处"档案记载,这个时期设有"珐琅作"并有制造掐丝珐琅器和仿制"景泰珐琅瓶"的记录。

雍正时期的画珐琅技术,在康熙末期成熟规范的基础上益加成熟。雍正皇帝在位虽仅有13年,由于他对画珐琅器情有独钟,在制作技术的引进和研制方面更为重视有加,标准很高。据载,雍正二年(1724)年羹尧在得到御赐新制珐琅管翎后的谢折中写道:"臣伏视珐琅管制作精致,颜色娇丽,不胜爱羡。"雍正在折后朱批:"珐琅之物,尚未暇精制,将来必造可观……。[11]"雍正四年戴进贤在他写给在墨尼黑的信中说:寻找一位有能力的专业画珐琅工匠乃当务之急。正是因为画珐琅器在宫中极受推崇和皇帝的重视,使之画珐琅技术在雍正的鼎力支持以及怡亲王的具体指导负责下,获得了重大突破,并完

成珐琅料与技术人员的本土化,确实起到了承前启后的作用,所生产的画珐琅器技艺精绝,品味很高。

乾隆时期的珐琅生产,在康熙、雍正两朝珐琅工艺的基础上都有所创新和突破。乾隆皇帝是一位博学多才、文化素养很高的封建帝王,继位后励精图治,使清王朝达到了鼎盛时期。由于他大力扩大新建皇家园囿、行宫以及紫禁城内各大建筑等,急需大量的珐琅器和佛堂供器,无疑推动了珐琅工艺的空前发展,工艺美术也达到了登峰造极的地步。乾隆本身喜爱文玩,且具有很高的鉴赏水平,又酷爱珐琅工艺,尤其喜好明代景泰掐丝珐琅。他登基之初即不断地延揽广州珐琅艺匠进宫,对于技艺高超的艺匠还给予特殊的奖励。乾隆二十七年,乾隆将画院处与珐琅作合并,使之画院的一些画家在珐琅作从事珐琅的绘画,这一举措无疑对于乾隆时期珐琅艺术风格的形成产生了很大的影响。到乾隆中后期,不仅是珐琅工艺在制作技术、艺术水准等方面的发展突飞猛进,而且在生产规模及产量等方面,都集历史之大成,展现出前所未有的繁荣景象。乾隆时期的珐琅主要由造办处珐琅作生产。故宫太和殿的掐丝珐琅鼎炉、香薰、仙鹤等陈设品均为乾隆时期所造。故宫内乾隆花园梵华楼、慈宁花园宝相楼内陈设着12座高大的掐丝珐琅塔,每座高238厘米,均由造办处珐琅厂于乾隆三十九年(1774年)和乾隆四十七年烧造。大塔造型各异,釉色均不相同,图案富于变化,整个塔身结构严谨,结合部位不露痕迹。

通体填釉饱满，很少砂眼，充分体现出乾隆时期掐丝珐琅精湛高超的技术，是前所未有的新成就。这种大型的珐琅制品的烧造，较之小型器物要求技术高，难度大，需要特殊的设备。乾隆时期，对于这类技术的掌握和控制，可以说达到了炉火纯青的程度，为传世珐琅制品中的珍品。乾隆时期内廷所用珐琅制品需求量庞大，内廷珐琅作满足不了需求，便下达旨意由粤海关和两淮盐政承包制作。因此，乾隆时期的珐琅还有京都、广州、扬州等地生产。

乾隆时期的錾胎珐琅亦以广州最为盛行，其质量与数量均属清代之首。錾工精熟，釉色以淡雅取胜，既有气度非凡的大型器，亦有中小型器物。它的兴起与欧洲画珐琅及錾金工艺品的涌入有着密切的关系。现存北京故宫的一对器型庞大的錾胎珐琅太平有象香薰，掐、錾结合，做工精湛。此珐琅象是两广总督李侍尧于乾隆四十一年（1776年）进奉宫内，可领略广州錾胎珐琅的工艺水平。广州生产的透明珐琅工艺上也极精到，其产品有面盆、五供等。广州透明珐琅工艺往往在珐琅下錾阴波浪纹，再贴金、银片，其中以宝蓝珐琅衬金片者最突出，效果富丽、耀目。这种贴金、银花的透明珐琅只有广州可以生产，故亦称"广珐琅"。此种透明珐琅当是从欧洲透明珐琅移植过来，只是目前尚没见到文献记载。

以上几种珐琅工艺传来中国，其技术很快为中国工匠所接受，并融合了中国传统艺术的审美观念，迅速趋于民族化，形成了当时百花争艳的景象，在清代康、雍、乾三朝的百余年内，珐琅工艺与其他工艺美术一样，在民族的、传统的与外来的多种因素的不断融合过程中，发展创新。为满足皇家的需求，故所做御用珐琅器不惜工本，精益求精，最终衍成乾隆时代的繁荣昌盛，成为清代新兴的工艺品种的佼佼者。

清代后期，掐丝珐琅制作开始衰落，嘉庆时期遗存的珐琅器数量有限，工艺不精，水平欠佳。至道光时期，掐丝珐琅生产几乎看不到像样的制品。咸丰以后，清代社会伴随着沦为半殖民地、半封建社会，珐琅业亦是江河日下，以至珐琅生产先后遭到破坏以至技艺失传。但由于珐琅制品受到西方人的青睐，从而刺激了民间作坊的生产，北京一些私营店堂，诸如老天利、静远堂、志远堂等专营掐丝珐琅的作坊，尚维持一定的生产，皇家的"印铸局勋章制造所"、"大清工艺局"等官营作坊，也生产奖杯、奖章之类的珐琅制品。由此，使得掐丝珐琅器的生产一时出现了回光返照的现象。

[1] 明.曹昭:《格古要论》成书于明洪武二十一年(1388),共三卷,十三论,为现存最早的古物鉴赏类著作。作者曹昭根据家藏和所见古物写成此书。王佐于明景泰七年至天顺三年间增补了《格古要论》,即《新增格古要论》。

[2] 明.王佐:《新增格古要论》卷七《论古窑器·大食窑》,页155,《丛书集成初编》册1554,北京:中华书局,1985年。

[3][10] 许晓东:《康熙雍正时期宫廷与地方画珐琅技术的交流》,故宫博物院、柏林马普学会科学史所编《宫廷与地方十七至十八世纪的技术交流》,紫禁城出版社,2010年。

[4] 杨伯达:《清乾隆五十九年广东贡物一瞥》《故宫博物院院刊》1986年3期。

[5] 明.沈德符,(1578－1642),字景倩,又字虎臣,浙江秀水(今嘉兴)人,明万历四十六年(1618)中举人,其祖父和父亲均为科举出身,自幼随父辈居于京师,习闻历史典故。由于家庭的特殊背景,同当时士大夫及故家遗老、朝廷显贵多有交往,了解时事和朝政典故。功名无望后回乡故里,万历三十四年到三十五年间,将京城的所见所闻写成了三十卷,取书名《万历野获编》。是研究有明一代历史的重要史料。

[6] 杨伯达:《唐元明清珐琅工艺总叙》上编《中国金银玻璃珐琅器全集》5珐琅器(一)第7页,2002.8。

[7] 朱家溍:《清代画珐琅制造考》《故宫博物院院刊》1982年3期"雍正九年曾命郎世宁画金胎珐琅杯"。郎世宁,康熙五十四年进京乾隆三十一年病逝。

[8] 《圣祖仁皇帝庭训格言》,47－48页。引《明清珐琅器展览图录》注136,台北故宫博物院,1999年。

[9] 张临生:《试论清宫画珐琅工艺发展史》《故宫季刊》1983,17卷第3期。

[11] 《年羹尧奏折》《文献丛编》上,台北台联国风出版社1964;耿东升:《珐琅彩瓷产生的历史背景及艺术特色》,《文物天地》2008年第3期。

元代掐丝珐琅

元代掐丝珐琅工艺

由于掐丝珐琅在元代的引进、明初生产和使用情况文献和具款实物缺失的缘故,曾经使得对于元代和明代早期掐丝珐琅制品的认识局限很大。通过故宫几代人的艰辛努力,以相关的历史文献为佐证,对清宫旧藏掐丝珐琅器进行排比、分析和研究,成果表明我国最早的掐丝珐琅实物为元代制品。这一部分珐琅器特点非常明显:釉料色泽纯正,艳丽明快,具有半透明的玻璃质感,尤其是墨绿、葡萄紫、绛黄等色釉透明效果尤佳,这种釉料之特征,与明代宣德及其以后具款的明清掐丝珐琅器来说,都难以达到这样的水准。如故宫旧藏的掐丝珐琅缠枝莲纹兽耳三环尊(图版1)、掐丝珐琅缠枝莲纹鼎式炉(图版6)等,其呈色、质地具有这种釉料特征,被认为就是我国元代的掐丝珐琅作品。由此专家们认为,那些光泽晶莹明透的铜胎掐丝珐琅制品,是元代后期在阿拉伯工匠的指导下使用进口的珐琅釉料烧制而成的观点是可信的。烧造"大食窑器"的阿拉伯工匠,在内府中协助中国工匠烧造了铜胎掐丝珐琅制品。

这一时期的珐琅釉色有白、浅蓝、蓝、红、墨绿、草绿、赭、黄、紫等色,主要以浅蓝、墨绿、红、赭、黄、白等色为主,色泽润亮。多以浅蓝釉为地色,以草绿、墨绿、葡萄紫色、绛黄、白色等填饰花纹。元代珐琅制品的造型和图案风格,多是按照中国传统的艺术形式制造而成,器型简单朴素,主要以炉、瓶为主,胎体厚重,形制稳沉。掐丝比较匀整,镀金较厚,至今仍很光亮。但这一时期属于原装的珐琅器较少,大部分被后人改装拼接过,大多是添耳加足,甚至加有后期款识。经过改装拼接的器物,常能看到衔接部位被破坏的痕迹,而且后期烧制的珐琅釉色与原始釉色、花纹均有不同。装饰花纹多以缠枝莲为主,亦称西番莲或勾莲,也有缠枝葡萄纹和折枝花卉纹等。构图以对称的图案装饰为主,也有写意的手法,舒朗流畅,给人以生气勃勃的美感。以缠枝莲做装饰的,多于器物主题装饰对称的大朵莲花,有单瓣和重瓣两种,花朵饱满,花瓣肥厚,花心多呈仰莲托宝珠或托石榴等。叶子为大尖叶,多为三层,长尖,似尖椒形,而且三层多用两三种不同的珐琅颜色渐递,或绿、黄、红或绿、白、绿等。这种三层大尖叶图案也是宋定窑、磁州窑、龙泉窑的主题图案。[1]

[1] 杨伯达:《唐元明清珐琅工艺总叙》上编《中国金银玻璃珐琅器全集》5珐琅器(一)第7页,2002.8。

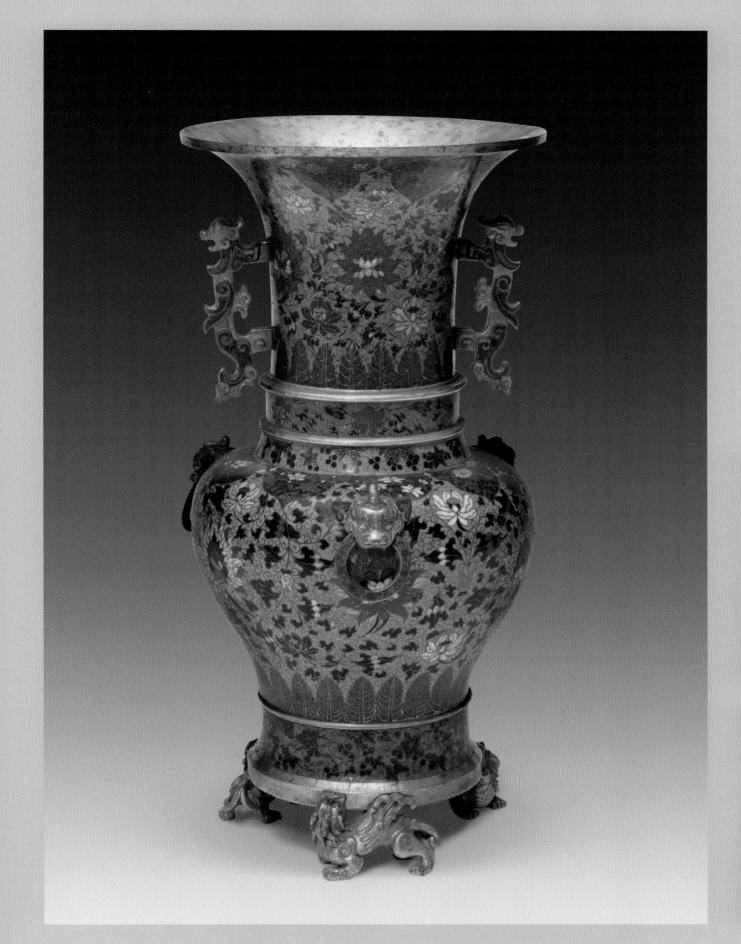

1

掐丝珐琅缠枝莲纹兽耳三环尊

元代

高71厘米　口径36.3厘米

　　尊颈两侧出珐琅镀金双兽耳，肩部凸起三兽首衔珐琅圆环，下承铜镀金三翼兽足。通体施浅蓝色珐琅釉为地，饰掐丝珐琅花卉纹。口沿与肩部分饰垂云纹，垂云纹内填紫地花卉；颈部与足部分饰葡萄纹和蕉叶纹；腹部以紫、白、黄、红、白、黄色六朵缠枝莲作主题图案，底有凸起镀金双龙环抱镌阳文"大明景泰年製"楷书款。

　　尊为后改器，由颈、腹、足三部分组成，腹部釉色鲜艳明快，墨绿及紫色格外晶莹亮泽，为明以后各朝所不见。颈及足部釉色明显不同，其釉色灰暗干涩，且装饰图案的风格也与腹部不同，是在元代珐琅罐的基础上后配颈、耳、环、足等改制而成，底款亦为后加。

2

掐丝珐琅缠枝莲纹兽耳炉

元代
高16.2厘米　口径23.6厘米

　　炉颈两侧有兽首衔鱼耳。通体饰掐丝珐琅彩色花卉纹。颈部为宝蓝色釉地饰各色小朵菊花纹，其下施浅蓝色珐琅釉为地，腹部饰盛开的黄、红、白、黄、紫、白色缠枝莲六朵，足壁为绿色忍冬纹。足内镀金，凸起双龙环抱镌阳文"大明景泰年製"楷书款。

　　炉为后改器，口、耳、足做工较粗，珐琅釉色灰暗干涩，与炉身纯正莹透的釉色以及做工有明显区别，当为后配，底款亦为后加。

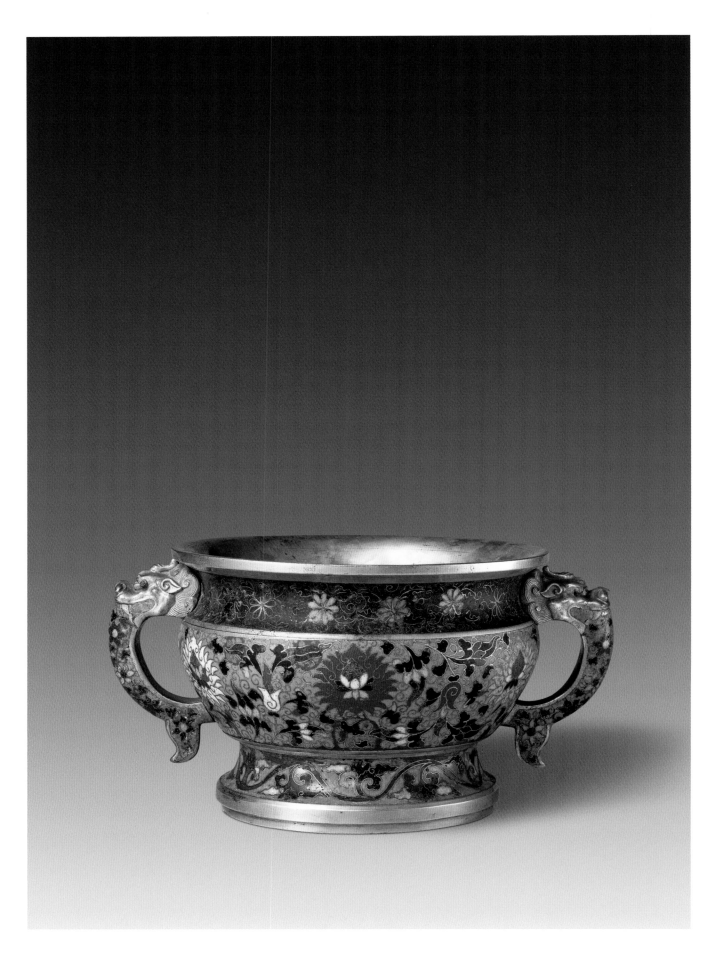

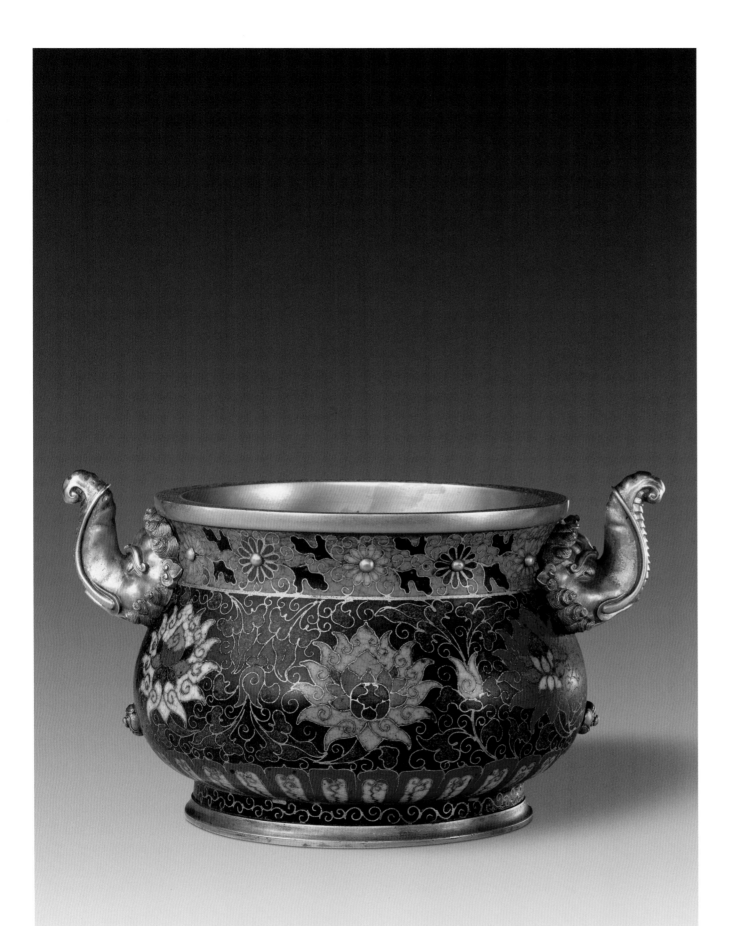

3

掐丝珐琅缠枝莲纹象耳炉

元代

高13.9厘米　口径16厘米

　　炉铜镀金双象首耳，口铜镀金，口沿下浅蓝色珐琅釉地上饰各色菊花纹，花芯用铜镀金乳钉嵌成；炉身施蓝色珐琅釉为地，饰红、黄、白三色缠枝莲花六朵，腹下饰莲瓣纹一周。

　　炉为后改器，珐琅色调鲜艳，典雅富丽，是元代珐琅工艺的代表作。炉的双象首耳、錾花炉胆、圈足均为后配。

4

掐丝珐琅缠枝莲纹象首足炉

元代

高17.5厘米　口径27.9厘米

　　炉铜镀金双兽首耳，掐丝珐琅三象首做足。通体施以天蓝色珐琅釉为地，饰各种花卉。口沿下各色菊花花头纹一周，腹部主题纹样为红、黄、白釉双线掐丝缠枝莲花六朵。口内饰各色花头一周，内壁饰以葡萄纹，内底饰四只翔鹤。底铜镀金，有剔地阳文"景泰年製"楷书款。

　　炉为后改器，具有不同时期的釉色特征，耳、足及款均系后配加。

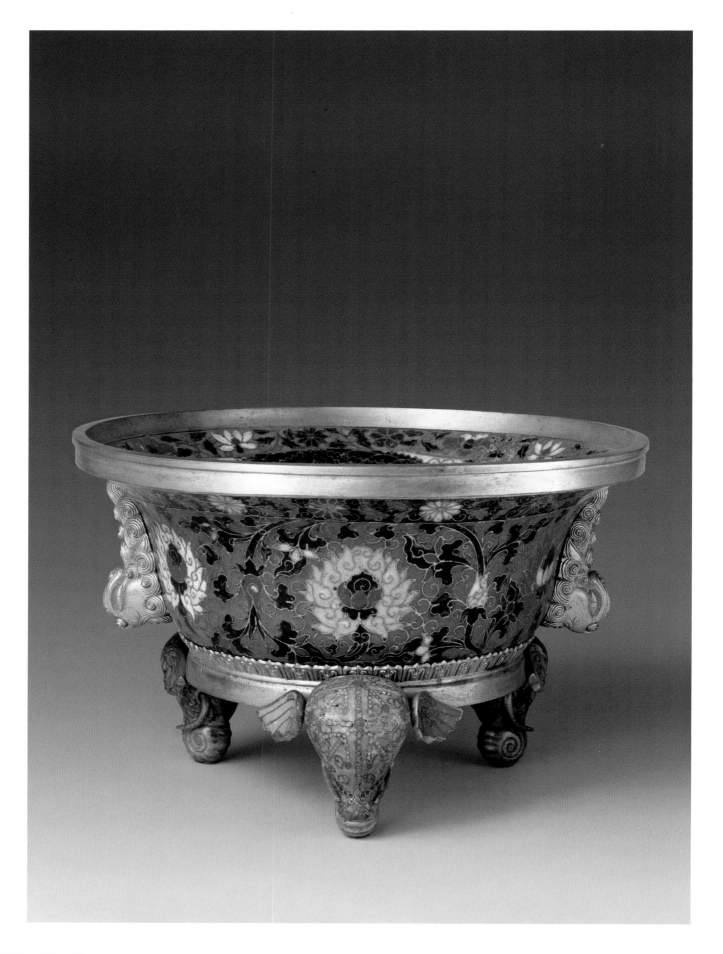

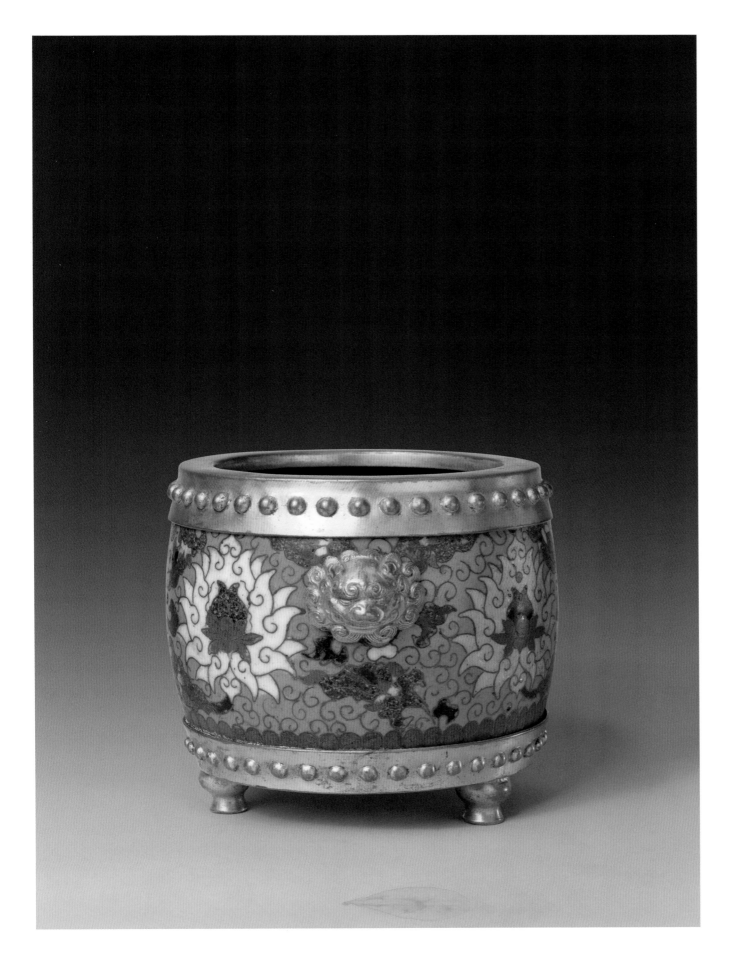

5

掐丝珐琅缠枝莲纹三足炉
元代
高12.5厘米　口径10厘米

　　炉身嵌镀金双狮首作耳，下承三象腿足。口及底边包镶乳钉铜镀金口边。炉身施天蓝色珐琅釉地，红、白、紫、黄四朵盛开的缠枝莲花布满炉身，间含苞花蕾。整体色调纯正，深蓝、浅绿及紫色珐琅釉玻璃质感较强，当为元代作品。

6

掐丝珐琅缠枝莲纹鼎式炉

元代

高28.4厘米　口径17厘米

　　炉仿古鼎式，通体饰掐丝珐琅花卉纹。口沿下墨绿色珐琅釉地上，饰折枝白色菊花纹；腹部施浅蓝色珐琅釉为地，饰硕大番莲六朵。底为蓝釉地饰缠枝菊花纹，双耳及柱足饰梅、菊等花卉。

　　通体共用浅蓝、墨绿、红、白、紫、黄六色，釉色艳丽，晶莹细润，具有元代的釉色特征。

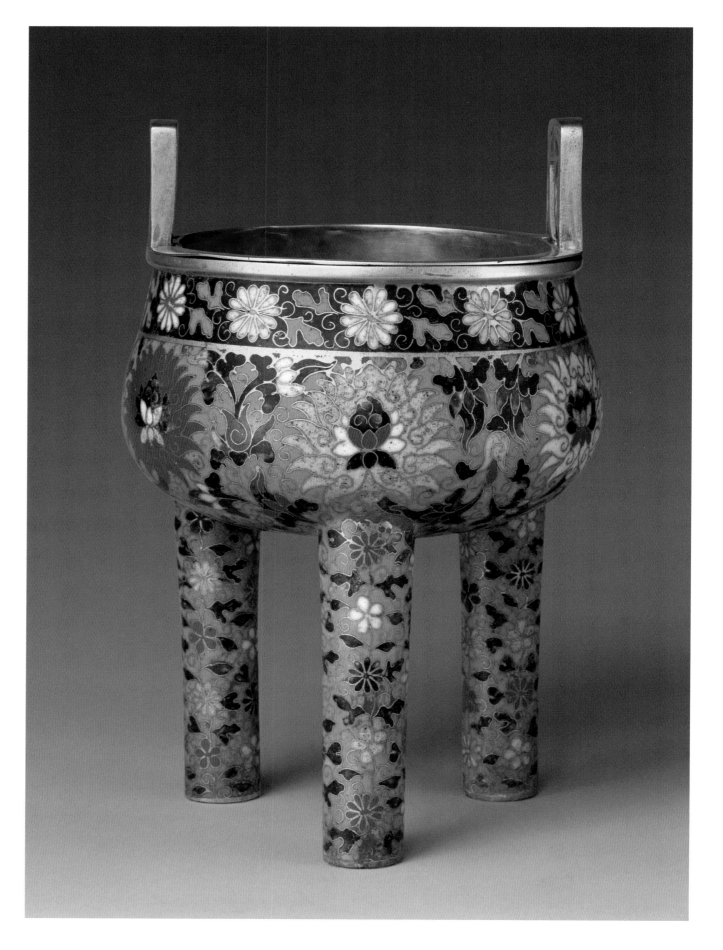

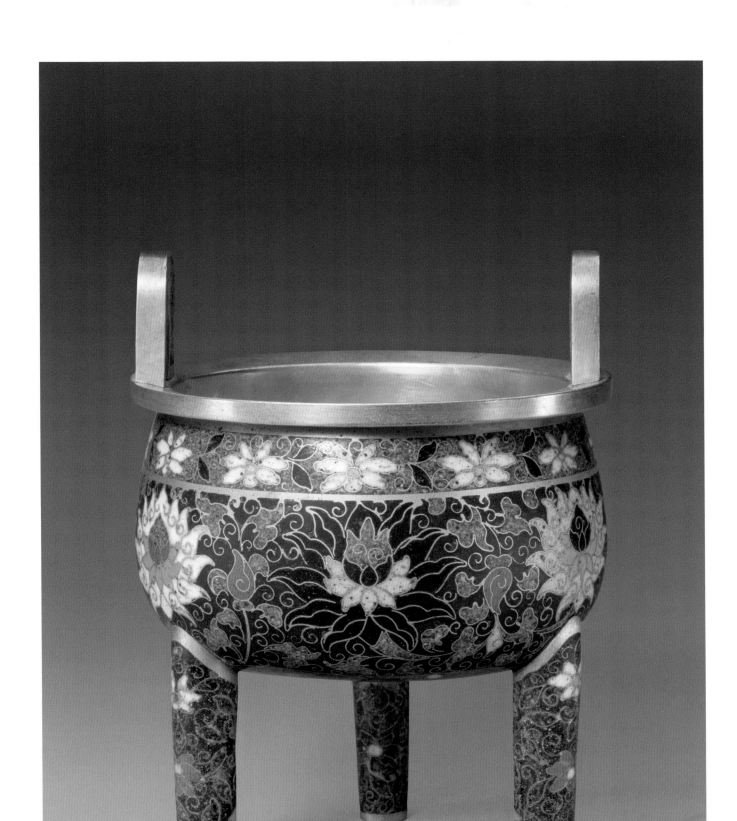

7

掐丝珐琅缠枝莲纹三足炉

元代

高20.5厘米　口径15.3厘米

　　炉仿古鼎式。通体饰掐丝珐琅花卉纹,口沿下为草绿色珐琅釉地饰缠枝白色小花;炉身施宝蓝色珐琅釉为地,饰红、白、黄、紫等色勾莲六朵;三足及炉底均饰缠枝绿叶花卉纹。炉内、口沿以及双耳镀金。

　　炉为后改器,釉色丰富纯正,有红、白、黄、蓝、紫、草绿等十种,其中宝蓝釉及绿釉的色泽犹如青金石、翡翠,具有鲜明的元代珐琅釉色特点。三足及器里为后配。

掐丝珐琅缠枝莲纹龙耳瓶
元代
高36.8厘米 口径10.7厘米

瓶两侧嵌镀金双龙耳。通体施蓝色珐琅釉为地，饰掐丝珐琅花卉纹。颈部为绿釉蕉叶、茶花纹；腹部正中出弦纹一道将花纹界出两层，上为缠枝莲纹，下为石榴、山茶等各色花卉，足壁饰菊花等纹。足内镌阳文"景泰年製"楷书款。

瓶为后改器，通体花卉纹结构异常，颈、上腹、下腹三部分原是由几件元代旧器的局部拼接而成。颈下部加套凸起的一周莲瓣纹装饰，釉色不如其他几个局部晶莹亮泽，显然是因后来改器时，上腹与颈部衔接口径不合，而采取了外加套口的办法。颈部加双龙耳以遮掩拼接痕迹。款识为改器时加刻。

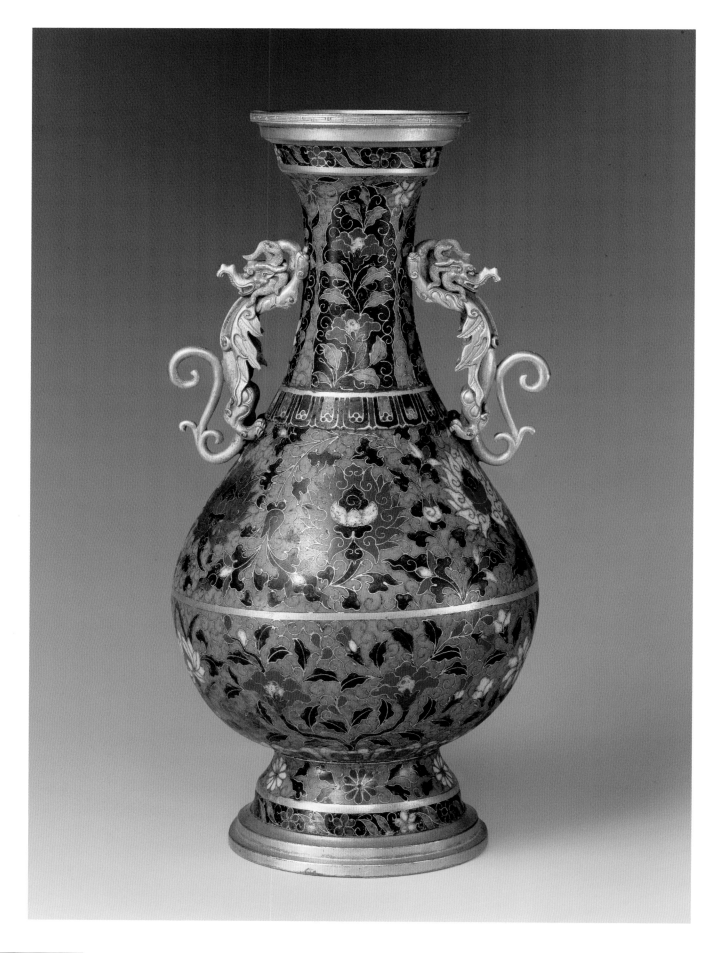

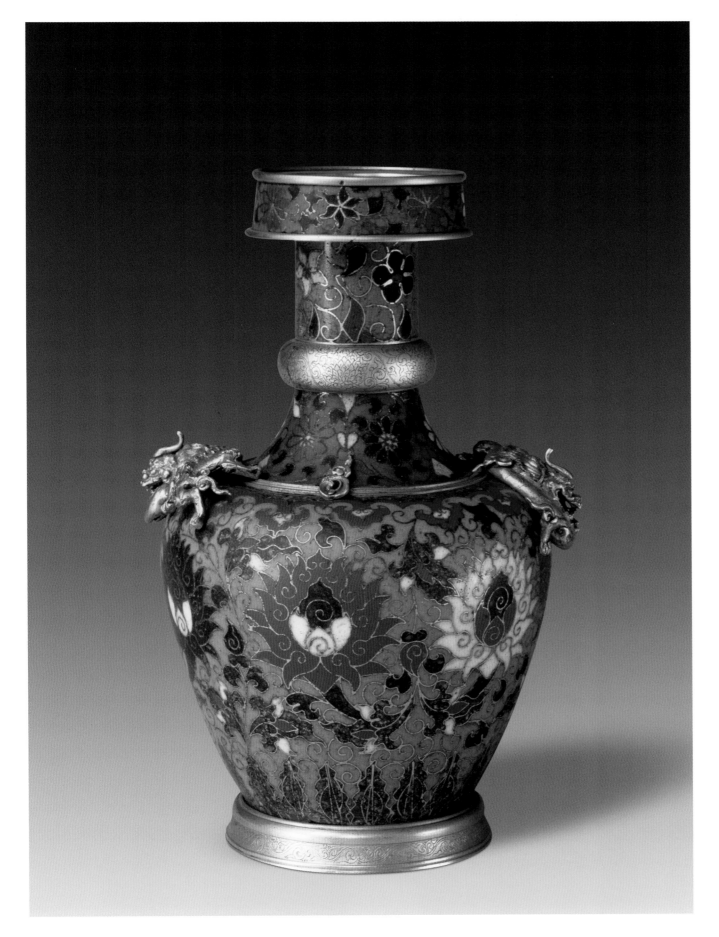

9

掐丝珐琅缠枝莲纹藏草瓶

元代

高23.5厘米 口径7.5厘米

通体以天蓝色珐琅釉为地，饰各种彩色花卉纹。瓶肩部攀附铜镀金双螭龙。口边及颈部分饰梅菊花头纹，颈部镶铜镀金圈箍錾缠枝莲纹，腹部绿色缠枝衬托各色绽放的大朵莲花纹，近底处饰一周墨绿色蕉叶纹。圈足镀金錾蔓草纹，足内镀金錾刻十字杵纹。

瓶为后改器，长颈及腹部由不同时期的掐丝珐琅物拼配而成，腹部大朵缠枝莲纹及其珐琅釉色，为元代掐丝珐琅风格和特征。

10

掐丝珐琅缠枝莲纹球形香熏

元代

直径14厘米

　　熏为球形，炉、盖各为半球形，中部有启盖钮。熏内有大、中、小三层活轴相连的同心圆环，各环轴与炉耳轴交成十字形，无论熏如何转动，悬于三环中心的炉体，总能保持水平状态，不会倾斜，故又称"悬心炉"。熏外表施天蓝色珐琅釉为地，饰掐丝珐琅彩色缠枝莲三层共十二朵，掐丝细致，填釉饱满，色泽稳重，纹饰流畅。盖顶，炉底及口沿处均有铜镀金圆形镂花古钱纹，此器为熏香用具。

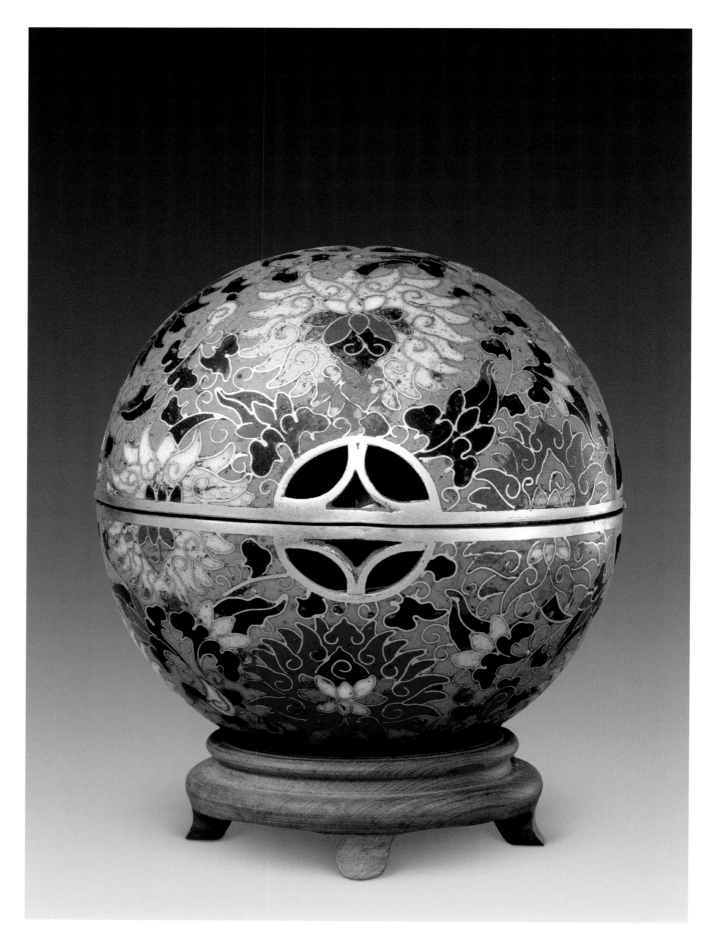

明代珐琅

明代珐琅工艺

明代设立了专为皇家制器的机构——"御用监"。明代传世的铜胎珐琅制品有掐丝珐琅和錾胎珐琅两种,署有官方纪年款识的掐丝珐琅器见有宣德、景泰、嘉靖、万历四朝,故宫现藏这四朝具款掐丝珐琅器共130余件。

元代掐丝珐琅的特点在明代早期的器物上仍可见到,作品风格简单朴素,器型炉、瓶为多,还有洗、盘、高足杯等,胎体仍较厚重。掐丝和纹饰保留有元代特点,釉色、装饰花纹及构图风格多有相同,勾莲纹仍保留花朵饱满,花瓣肥厚等特点,但又富有变化,缠枝花卉的叶子收小,也有折枝花卉纹等。最具代表性的是西藏自治区博物馆藏的掐丝珐琅番莲纹僧帽壶,此壶是永乐皇帝赏赐给西藏政教领袖而流传下来的,确实体现了永乐掐丝珐琅的最高水平。

具有宣德款的掐丝珐琅器,掐丝工艺娴熟流畅,水平不低于元代及明早期制品。这一时期的掐丝珐琅器遗存数量较多,其品种主要以日常用器为主,有碗、盘、杯、盒、瓶、罐、盏托、花觚、香炉等。装饰纹样仍以勾莲为主,也有各种花卉纹样,出现了龙凤穿花、狮子戏球等装饰内容。器物的胎体多显厚重,多以浅蓝釉为地色,用鸡血红、宝石蓝、砗磲白、墨绿、草绿、绛紫、矫黄等色釉组成缠枝花卉和云龙戏珠图案等,珐琅釉色纯正稳重,釉面蕴亮,但鲜艳胜过以前。也有一种稍显灰暗,烧结不够紧密,釉色失透。这些具款的宣德珐琅器,为识别宣德时期掐丝珐琅的风格特点提供了重要依据。

现见到的宣德珐琅器上的款识有在器物局部用珐琅釉烧成和在铜胎上铸款或錾刻款两种,多置于器物底部。款式内容有"宣德年制"、"大明宣德年制"和"大明宣德御用监造"三种,以楷书居多,也有隶书和篆书。现藏于大英博物馆的宣德款掐丝珐琅云龙纹盖罐,通体施彩色珐琅釉云龙戏珠纹,色彩富丽。罐体肩部有掐丝"大明宣德御用监造"八字款,在珐琅制品

上标明"御用监造"仅此一件,弥足珍贵。

目前所见我国制造最早的錾胎珐琅器实物,是故宫收藏的"宣德年造"篆书款錾胎勾莲纹小圆盒。此器盒面及器壁均錾刻勾莲纹,錾工粗犷,图案布局疏朗大方,花朵饱满,通体以浅蓝色珐琅釉为地,釉色浅淡失透,稍显灰暗,与同时期的掐丝珐琅器大不相同。是迄今发现最早有纪年的宫内御用监造錾胎珐琅实物。

景泰款掐丝珐琅:有景泰年款的铜胎掐丝珐琅器传世较多,历史上也有"景泰蓝"之美誉。孙承泽《天府广记》中记载道:景泰御前的珐琅,可与永乐朝果园厂的剔红、宣德朝的铜炉、成化朝的斗彩瓷器相媲美,似乎景泰时期的珐琅器是其发展的辉煌时期。明朝景泰皇帝朱祁钰,在位时间仅有七年,当政期间外患内忧连年不断,国力衰败,是否可能有余力制造如此众多的珐琅器,记载与事实是否吻合,还有待于作深入的研究。

故宫收藏品中有景泰年款的铜胎掐丝珐琅器100余件,款字及款识风格多种多样。随着研究工作的深入,被发现其中许多"景泰年制"款的珐琅器是由元代或明初的旧器经过拼配、补配、改款、加款后,重新加工改作而成。也有部分景泰年制款的珐琅器,是后世的慕名仿制器和改款器物,此种现象有历史记载为证:"乾隆三十二年二月初四日,催长四德、五德来说,太监胡世杰传旨:多宝格内着仿古样款掐丝珐琅瓶一件,宝瓶一件,罐一件。但要大明景泰阳文款。"[1]以此为由表明,清代仿景泰款珐琅是常有的事情。由于具景泰年款的掐丝珐琅器的款字及款识风格极不一致,情况比较复杂,因此,景泰掐丝珐琅一直成为研究者的难题,使之对于景泰款掐丝珐琅器的识别一直存有困惑。杨伯达先生研究认为,掐丝珐琅中景泰真款虽然为数不多,但掐丝珐琅勾莲纹小花觚(图版37),其"大明景泰年制"楷书款和器为景泰珐琅均可信。[2]许多问题尚待于不断的深入

[1]《造办处各作成做活计清档》乾隆三十二年二月初四日。

[2] [3] 杨伯达:《唐元明清珐琅工艺总叙》上编《中国金银玻璃珐琅器全集》5珐琅器(一)第5页、第7页,2002.8。

研究和解决。

景泰以后的天顺、成化、弘治、正德四朝，由于珐琅生产状况文献和具款实物双重缺失，而使之无从知晓成为了一个空白期。虽然嘉靖时期工艺美术出现了新的繁荣，但就掐丝珐琅制品的烧造看却不景气。现今所见具"大明嘉靖年制"款的掐丝珐琅器物，是故宫藏品中仅有的一件掐丝珐琅龙凤纹盘。此盘是20世纪60年代从私人手中购得。盘上的珐琅釉色和鎏金已被土蚀严重，显然为出土之物。从此件实物可见掐丝细致，釉色明快，纹饰飘逸，云龙飞凤图案具有鲜明的嘉靖时期特点，应为嘉靖御用监所造内廷珐琅。此盘共有红、黄、蓝、白、绿等色，浅蓝似松石蓝，色彩艳丽。盘底部中心阴刻"大明嘉靖年制"楷书款确真无疑。此器为现今所知唯一一具嘉靖年款的作品，可作为此期掐丝珐琅的标准器。

从遗存较多具有万历款识掐丝珐琅器可以推测出，万历朝宫廷造办的珐琅烧造远胜于嘉靖朝，器物造型、珐琅釉色、装饰图案、落款形式等诸多方面都具有独到之处，形成了鲜明的时代特点。器物胎体多厚重，成型规矩，形制较以前丰富，新出现的器形有烛台、角端等；珐琅釉不再具有半透明的光泽，以宝石蓝、豆绿、白色等偏冷色调的釉色为地的作品增多，较多运用红、蓝、宝蓝、白、黄、绿等色釉作图案装饰色，色彩鲜丽，对比强烈。珐琅釉面烧制光滑，砂眼较小，从实物看，镀金有的较厚，至今仍光亮，有的淡薄，已经完全脱落。掐丝稍显潦草，粗细不匀，不甚规矩。装饰图案多有变化，前期的缠枝勾莲、龙凤等内容的装饰纹样仍有延续，但明显减少；折枝的小花小叶图案明显增多，用双勾线的手法表现折枝花卉，狮子戏球、海马、瑞兽和寓意吉祥长寿的图案成为突出特点。

万历掐丝珐琅器最具特点的是其落款形式，大多在器物底部中心处用彩釉如意云头纹组成长方形边框，内掐丝勾云施

深蓝或绿等色釉作地，掐丝填红釉或阴刻双线"万历年造"、"大明万历年造"四字、六字年款，款识多以"造"易"制"，是为万历掐丝珐琅的标准款式。但现今可见的一种现象，是多件万历器物的原款上嵌有长方形镀金片，大小正好盖住原有的万历款，镀金片上刻有"大明景泰年制"、"大明景泰年造"款。由于镀金片年久脱落，才使得原有的万历年款得以见到天日，并得以了解后世制作假景泰年款这一真相。现在故宫藏品中仍有不见庐山真面目的万历真款，被刻有景泰假款的铜片所覆盖。更有甚者，藏品中还有被挖掉了原有的万历年造真款，保留如意云头边框，后嵌上镀金铜片，錾刻上"大明景泰年制"款。

还有一部分无款识的明代晚期掐丝珐琅作品，其依据是以嘉靖、万历制品作为参照标准，应属同类风格被作为同期或明代晚期。这部分作品多以密集的掐丝勾云纹填补空白处，花茎多用双线掐丝，叶子呈小蝌蚪形，均具同期漆器等装饰手法。珐琅釉色有红、蓝、宝蓝、白、黄、赭、紫、绿等，艳丽醒目，对比强烈。有些装饰纹样和器型等具有民间气息，证以明代晚期既有内廷也应该有民间制作的珐琅器。杨伯达先生认为"这批珐琅器与万历内廷珐琅在色彩上相当一致，可以视为万历朝珐琅，但其掐丝与图案又与万历朝珐琅不同，疑其产地既非内廷，亦非京都，可能是某一边远地方的特殊产品，这种特殊风格的珐琅器不仅贡入朝廷，现藏于故宫博物院，还散见于其他博物馆。……联系明人著录，疑其为云南产品，明末或清初先后贡进内廷并流入西藏。"[3]

11

掐丝珐琅缠枝莲纹龙耳炉

明早期
高11.7厘米　口径14.5厘米

　　炉身铜镀金兽首吞鱼状双耳，填宝蓝色珐琅釉饰连续回纹。通体以天蓝色珐琅釉为地，炉身饰红、白、蓝三色缠枝莲花六朵，口下及足上均饰梅花纹。炉身釉多处修补痕迹，炉底后配镀金，正中凸起双龙环抱"大明景泰年製"楷书款，亦为后加。

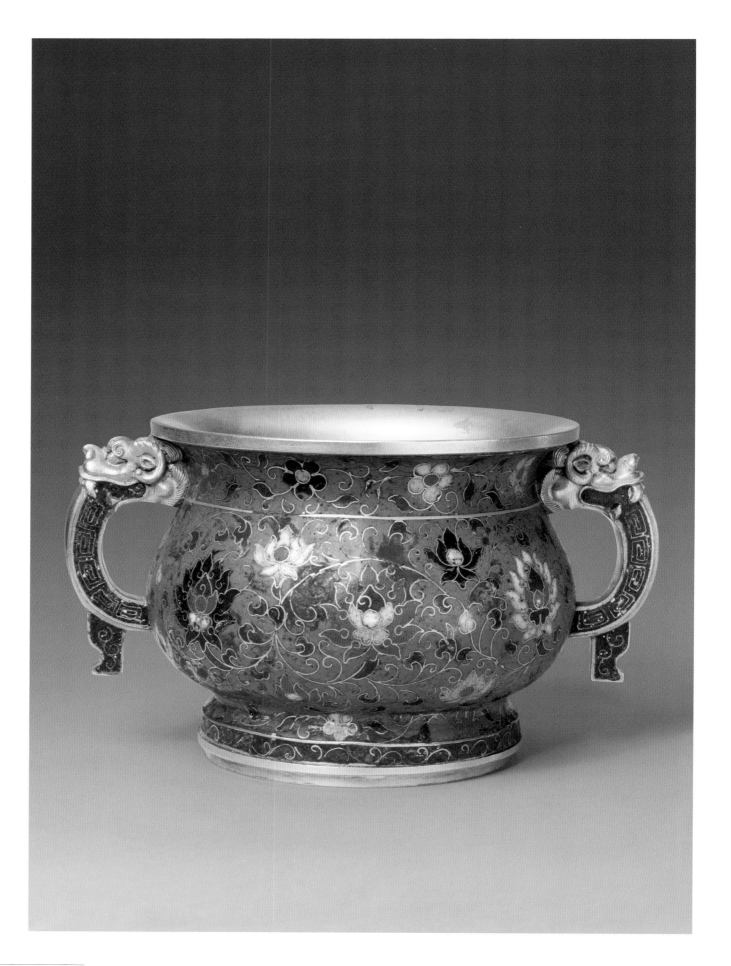

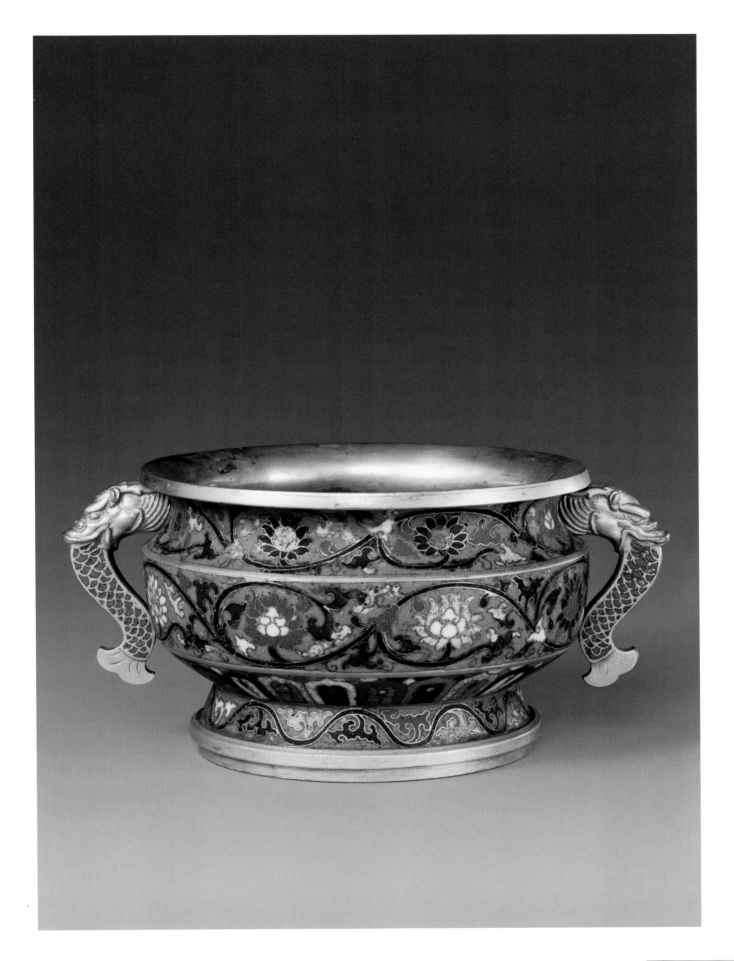

12

掐丝珐琅缠枝莲纹龙耳炉

明早期
高9.8厘米　口径15.3厘米

　　炉铜镀金龙首吞鱼双耳。通体施浅蓝色珐琅釉为地,饰掐丝珐琅缠枝莲纹,近足处莲瓣纹一周。足内镌剔地阳文"景泰年製"楷书款。

　　此炉造型小巧别致,纹饰流畅,填釉饱满,为明早期较有代表性的器物,款系后刻。

13

掐丝珐琅缠枝莲纹绳耳炉
明早期
通耳高9.5厘米 口径12.6厘米

炉通体施天蓝色珐琅釉为地，颈部饰一周彩云纹，腹部饰红、黄、红、黄、红、紫六朵盛开的缠枝莲花，并间有各色花蕾。三乳足及底部饰红、黄、白色釉菊花纹，器无款识，为明早期较有特点的器物。

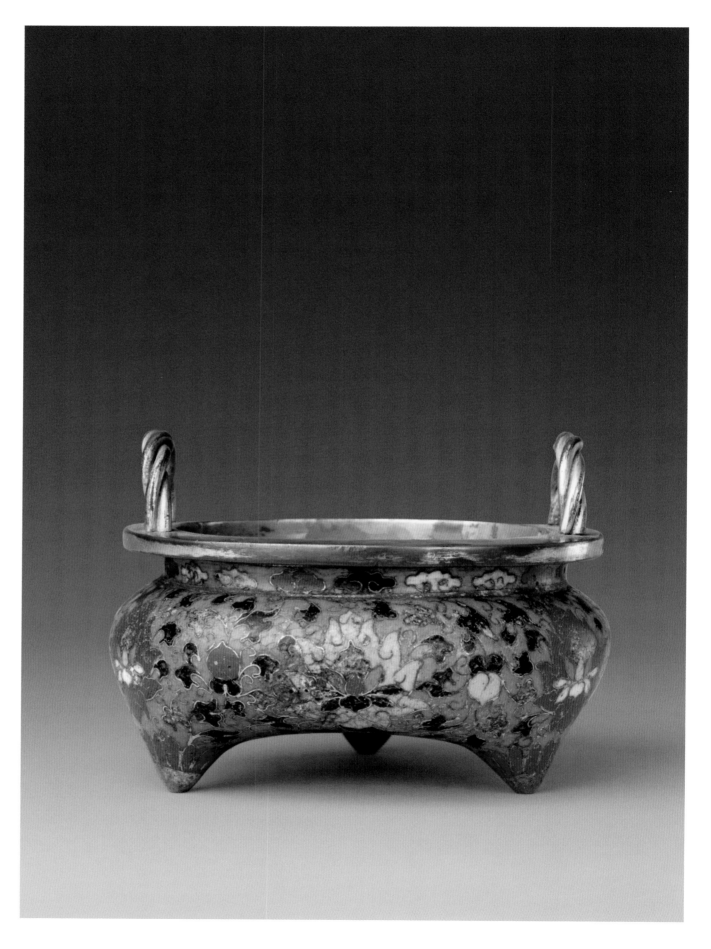

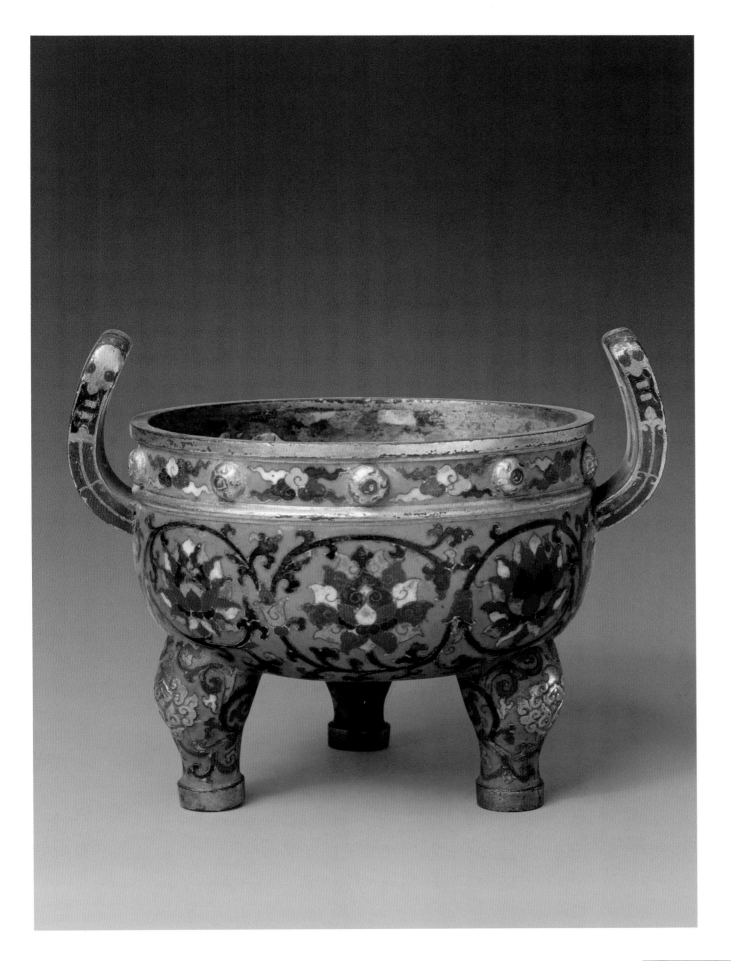

14

掐丝珐琅缠枝莲纹朝冠耳炉

明早期

高13.5厘米 口径12.4厘米

炉双朝冠耳，三象腿足。通体以天蓝色珐
琅釉为地，口沿饰彩云及镀金乳钉。炉身呈大
朵缠枝花绽放，足铜镀金兽首饰缠枝宝相花
纹。双耳为錾胎，施宝蓝、红、墨绿色组成的彩
带装饰，炉底镀金无款。

15

掐丝珐琅缠枝莲纹朝冠耳炉

明早期

通高11.6厘米　腹径22.4厘米

炉盖面三只姿态各异的铜镀金怪兽做钮。通体以天蓝色珐琅釉为地，以红、黄、白、宝蓝、绿色填饰花纹。腹部饰八朵舒展饱满的缠枝莲花。盖面以弦纹为界，饰花卉、云纹各一周，三足饰镀金兽面纹。此炉色彩纯正艳丽，纹饰对称规范，镀金厚重，为明早期掐丝珐琅工艺特点。

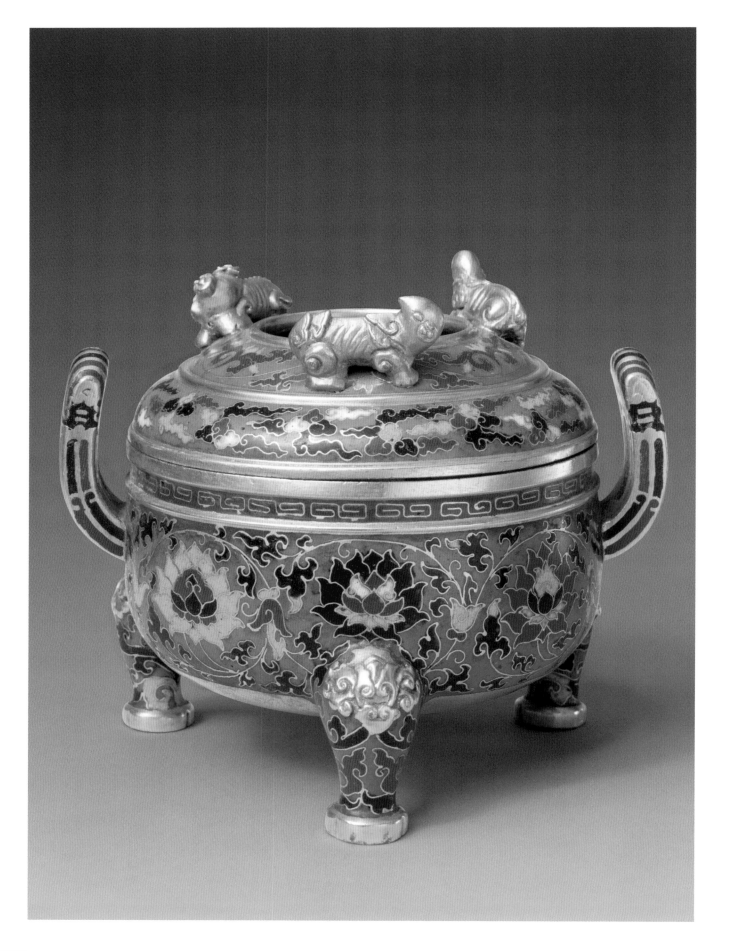

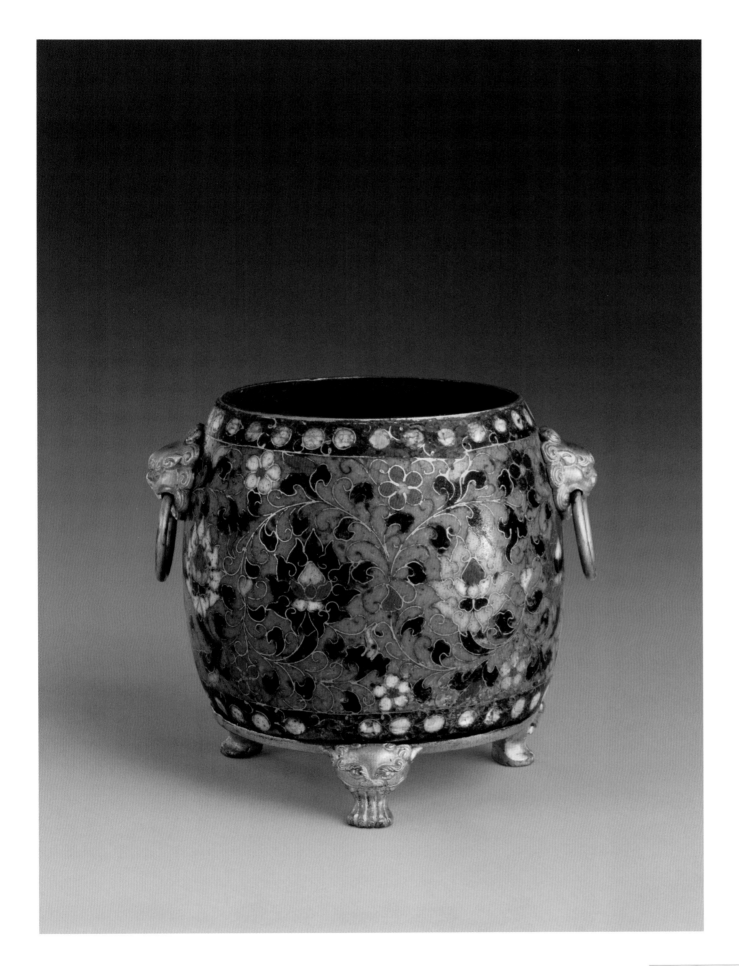

16

掐丝珐琅缠枝莲纹兽耳鼓式炉

明早期

高10.8厘米　口径8.2厘米

炉双兽耳衔环，三神兽足。通体以天蓝色珐琅釉为地，腹部上、下饰弦纹，饰鼓钉纹，主题部位饰缠枝莲花八朵，足内镀金，镌剔地阳文"景泰年製"楷书款。

炉为后改器，原器应是棋子盒，加足、耳后镌刻年款。炉釉色光洁纯正，纹饰线条舒畅自然，为明早期掐丝珐琅器。

17

掐丝珐琅葡萄纹绳耳炉

明早期

通高11厘米　口径12.8厘米

　　炉配紫檀木盖，白玉镂雕鹭鸶荷花钮。通体施白色珐琅釉为地，口沿下饰小朵花卉纹，腹部主题图案饰掐丝珐琅葡萄纹，茂盛的枝叶下绿、紫葡萄累累，饱满晶莹。底蓝釉地饰折枝菊花纹。

　　炉为后改器，釉色纯正透明，尤其是紫色透如紫晶，具有明显的早期珐琅釉色特点，以葡萄纹作为珐琅器的装饰题材，在明初较为常见。口、耳及足均为后配。

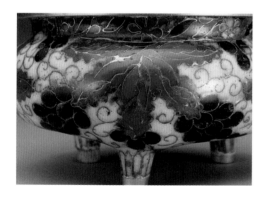

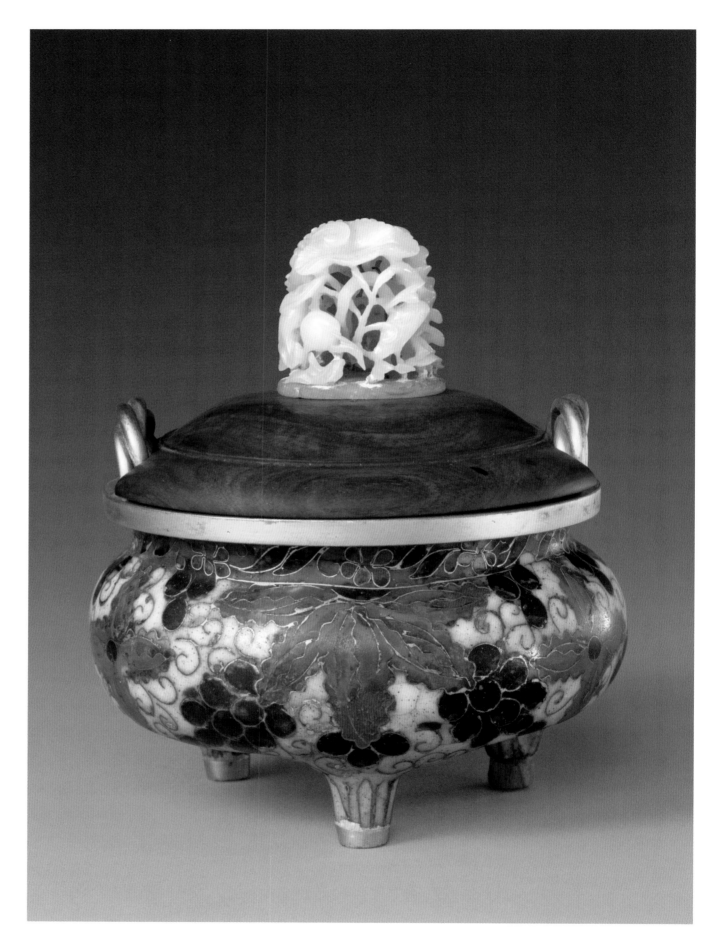

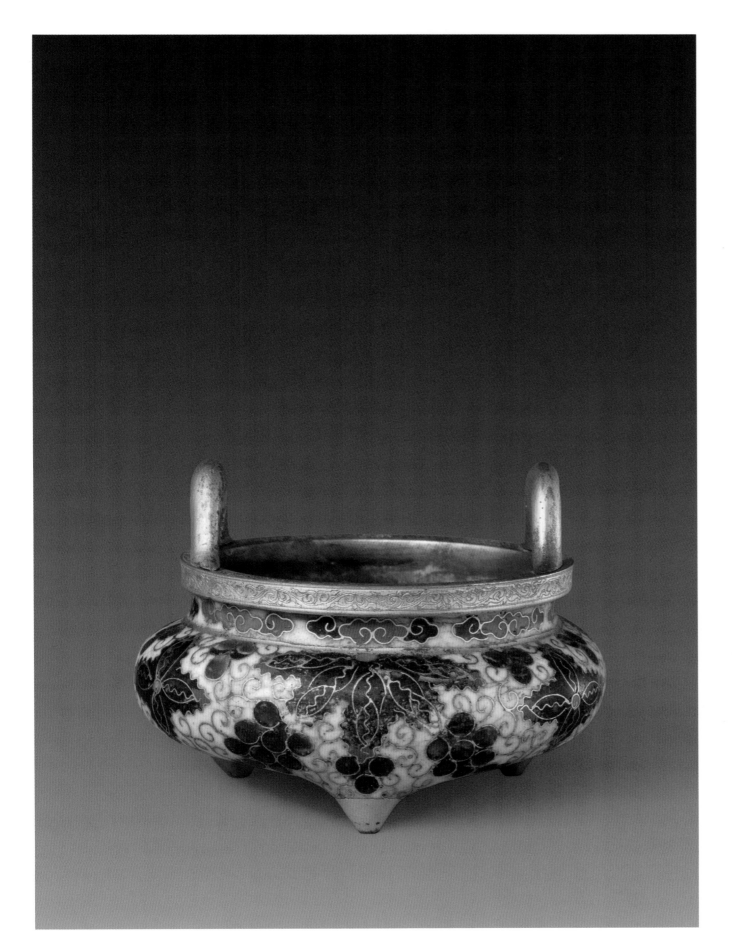

18

掐丝珐琅葡萄纹冲耳炉

明早期
高9.3厘米 口径10.5厘米

炉施白色珐琅釉为地，以紫、绿色为主调填饰累累葡萄和茂盛的绿叶，并满布掐丝饰卷须。口铜镀金錾花，口沿下饰一周朵云纹，炉底饰菊花纹，为明早期常见的装饰方法。

19

掐丝珐琅葡萄纹乳足炉

明早期

高7.5厘米　口径12厘米

　　炉通体施白色珐琅作地，将一幅收获季节
葡萄成熟的景色浓缩于仅有几厘米高的炉体。
晶莹的紫色葡萄挂满枝头，衬以葱郁的绿叶，
使主题图案丰满充实。颈部海蓝色作地与底部
均饰小朵菊花、梅花纹。此器做工不精，沙眼较
多，但葡萄紫色呈玻璃透明体，为明早期珐琅
特点。

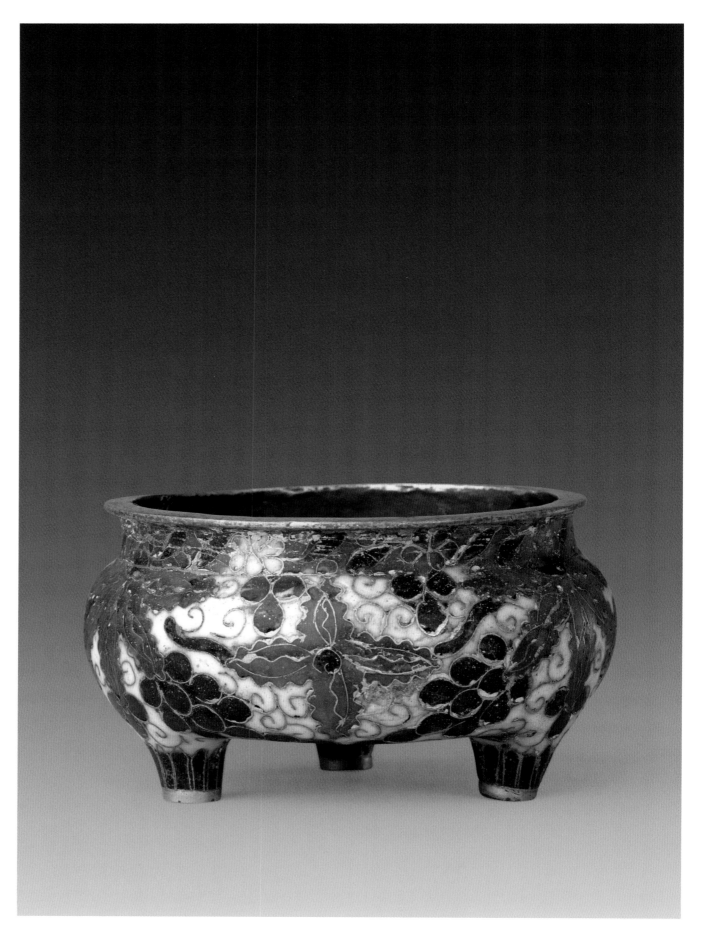

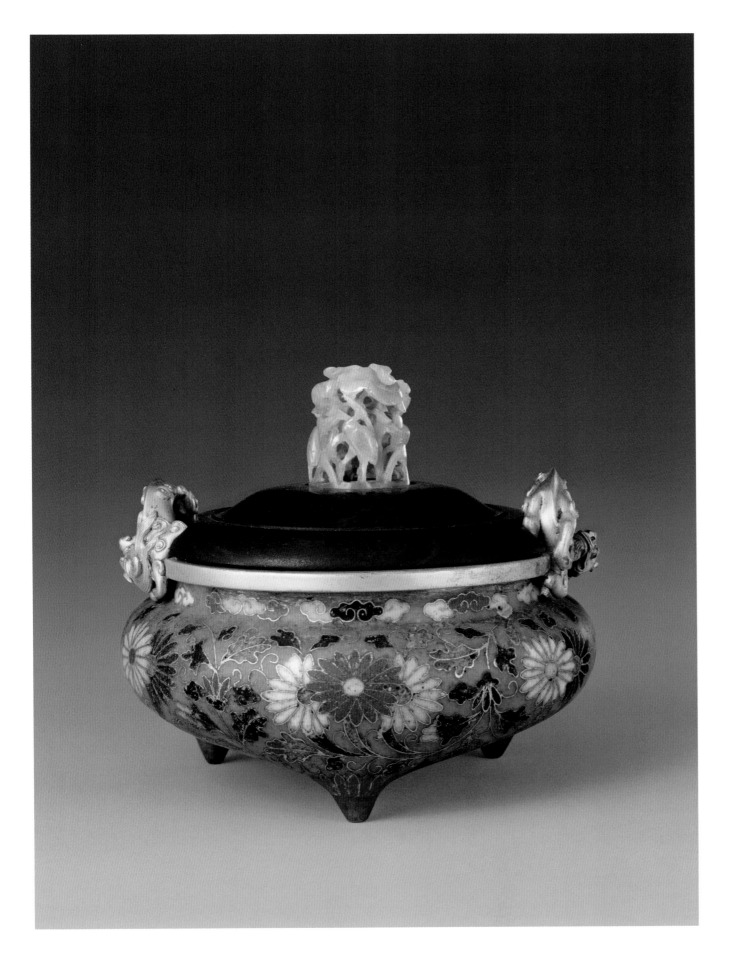

20

掐丝珐琅菊花纹双螭耳炉

明早期

通高9.5厘米　口径12.3厘米

　　炉附紫檀木盖，镶嵌青玉透雕鹭鸶荷花钮，两侧攀附双螭做耳。通体以天蓝色珐琅釉为地，以红、黄、白、紫等色饰舒展奔放的缠枝菊花纹，口沿饰一周朵云纹，底部饰菊花纹，为明早期特点鲜明的装饰风格。

21

掐丝珐琅缠枝莲纹熏炉

明早期

通高8.8厘米　口径15.3厘米

炉铜镀金双绳纹耳, 三乳足, 附有铜镀金双龙镂空盖。口錾刻回纹, 腹部施天蓝色珐琅釉为地, 饰白、黄、紫、白、黄、红色缠枝莲花六朵, 颈及底部饰各色花卉。炉盖、双耳、乳足及包口均为后配。

此炉造型小巧别致, 掐丝精细, 花纹流畅, 釉色也较丰富明透, 尤以绿色釉为佳, 仍存有元代遗风, 为明早期掐丝珐琅特点。

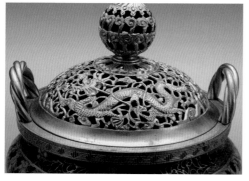

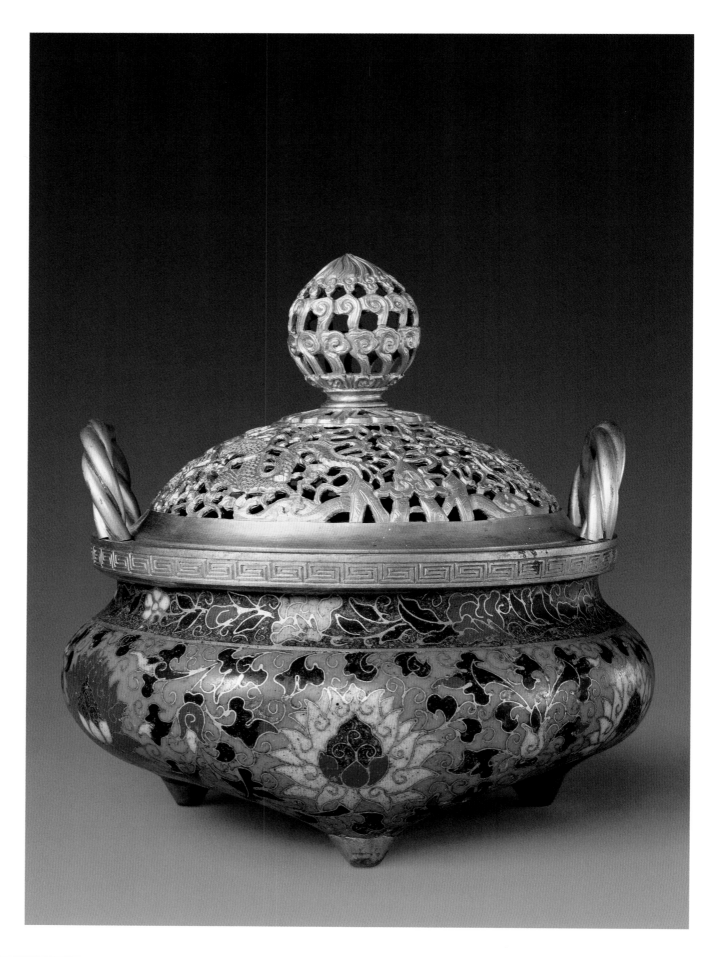

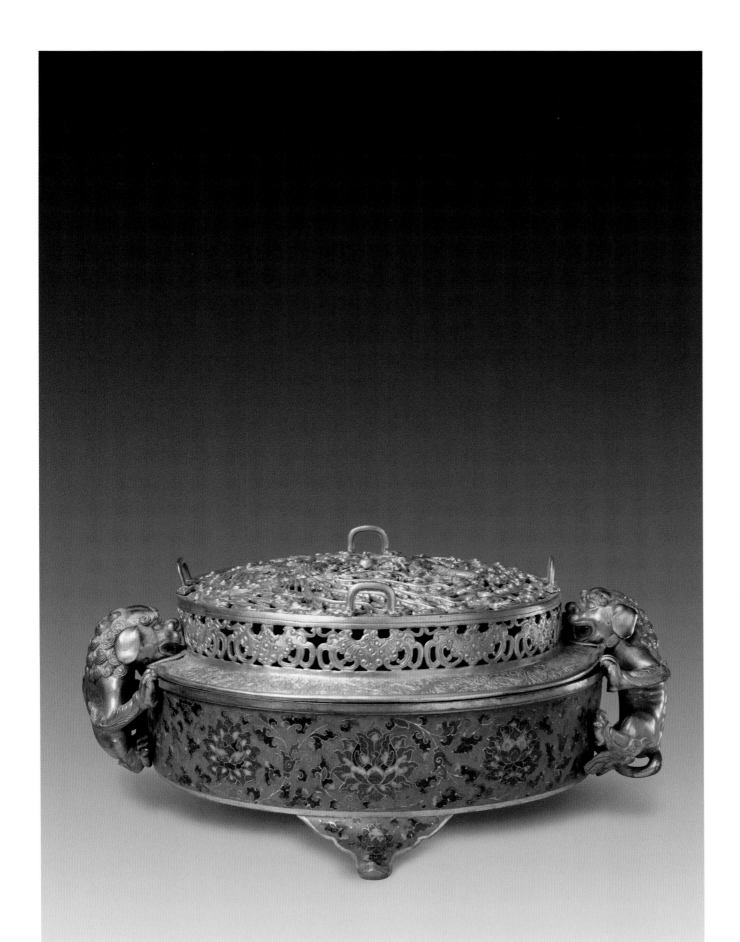

22

掐丝珐琅缠枝莲纹狮耳香熏
明早期
通高15.3厘米　口径26厘米

　　熏炉通体施天蓝色珐琅釉地，饰各色盛开的大朵缠枝莲纹，下承三垂云足，掐丝流畅，花朵肥厚，为明早期掐丝珐琅风格。盖镀金透錾龙凤戏珠纹，空间密布流云纹，为清代后配铜活，盖壁及边錾蝙蝠纹及缠枝莲纹，器无款。熏炉原本为洗，后加配双狮耳及盖而成此熏炉，后镶双耳所造成的损痕仍存。

23

掐丝珐琅菊花纹螭耳直颈瓶

明早期

高14厘米　口径3.9厘米

瓶两侧攀附铜镀金双螭作耳。通体以天蓝色珐琅釉为地,通饰缠枝菊花和菊花花头纹,直颈下部饰蕉叶纹,圈足饰花卉一周。足内有剔地阳文"大明景泰年製"楷书款。

瓶为后改器,瓶体花纹釉色为明早期特点,与圈足釉色明显不同,口、耳、足及款识均为后配加。

24

掐丝珐琅缠枝莲纹梅瓶

明早期

高21.5厘米 口径4厘米 足径5.8厘米

瓶通体施浅蓝色珐琅釉为地,饰掐丝珐琅花卉纹。颈部饰各色缠枝小朵菊花,肩部饰葡萄纹,在绿叶的衬托下紫晶般的葡萄挂满藤萝;肩下有铜镀金弦纹一道,腹部饰红、黄、紫、白色缠枝莲花各一朵;近足处饰蕉叶纹。足内镀金,镌剔地阳文"景泰年製"楷书款。

瓶为后改器,弦纹上下衔接处花纹明显有损,上下釉色深浅有别,显然是由两件旧器仿瓷器梅瓶造型重新组合而成。

25

掐丝珐琅勾莲纹贯耳瓶

明早期

高20厘米　口径4.9厘米　足径6.8厘米

　　瓶通体施天蓝色珐琅釉作地，颈部饰勾
莲花及菊花纹，双耳及圈足饰白色梅花纹。瓶
腹红、白、黄、蓝四朵勾莲极尽妍丽，腹底部饰
红、白莲瓣纹。此器掐丝流畅，有明显的修补痕
迹，后加配铜镀金口及底部。

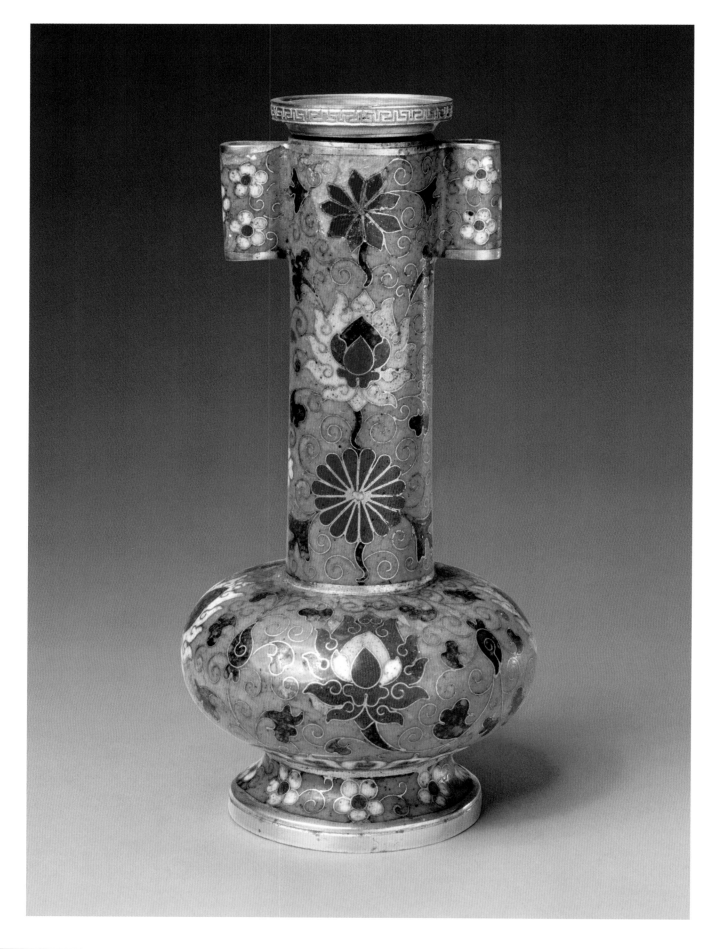

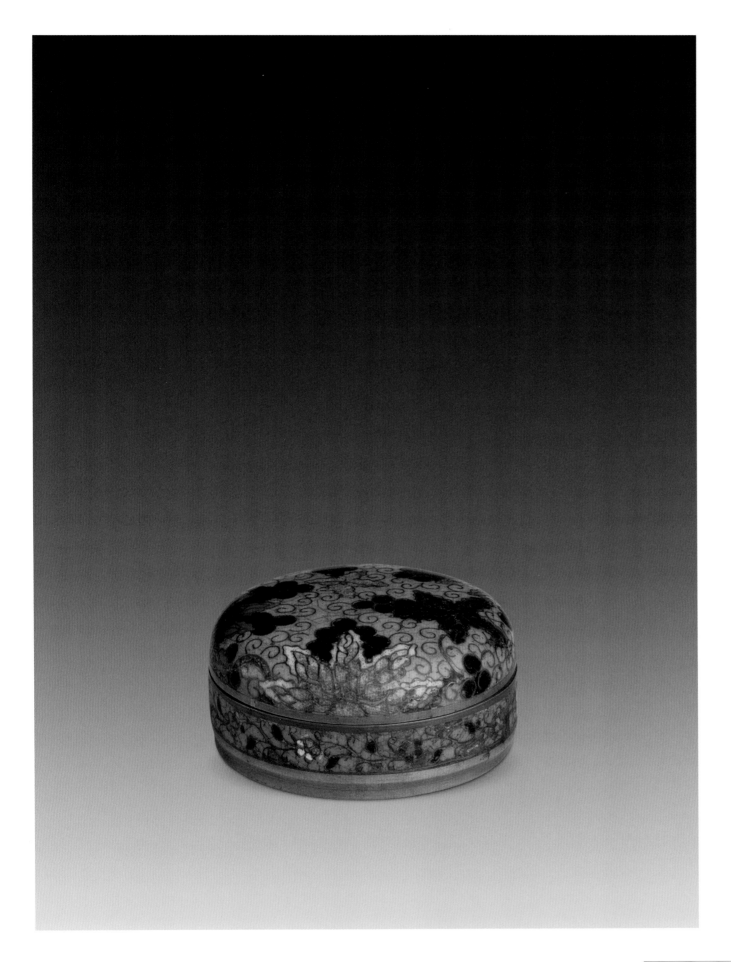

掐丝珐琅葡萄纹圆盒
明早期
高4厘米　口径8.2厘米

　　盒通体以天蓝色珐琅釉为地，盒面饰葡萄纹样，舒展的葡萄绿叶采用了晕染的处理手法，并以掐丝饰卷须，增加了艺术效果。盒壁饰缠枝梅花纹。

27

掐丝珐琅七狮戏球图长方盘

明早期　高15.7厘米　口边33×53.3厘米

　　盘作长方形,下承垂云式如意座。通体施天蓝色珐琅釉为地,盘心锦地上七狮对舞戏球,边饰团锦纹;外壁开光内饰各色花果纹,底座饰缠枝莲纹。底镀金,光素无款。此器制作工整,纹饰新颖,以掐丝珐琅制作生动活泼的动物纹样,是掐丝珐琅工艺发展的表现,为明早期珐琅纹样中所不多见。

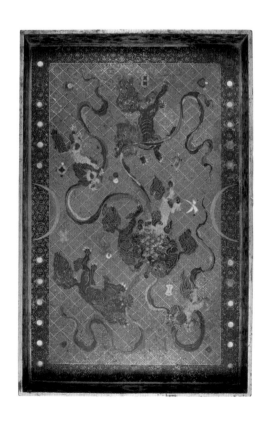

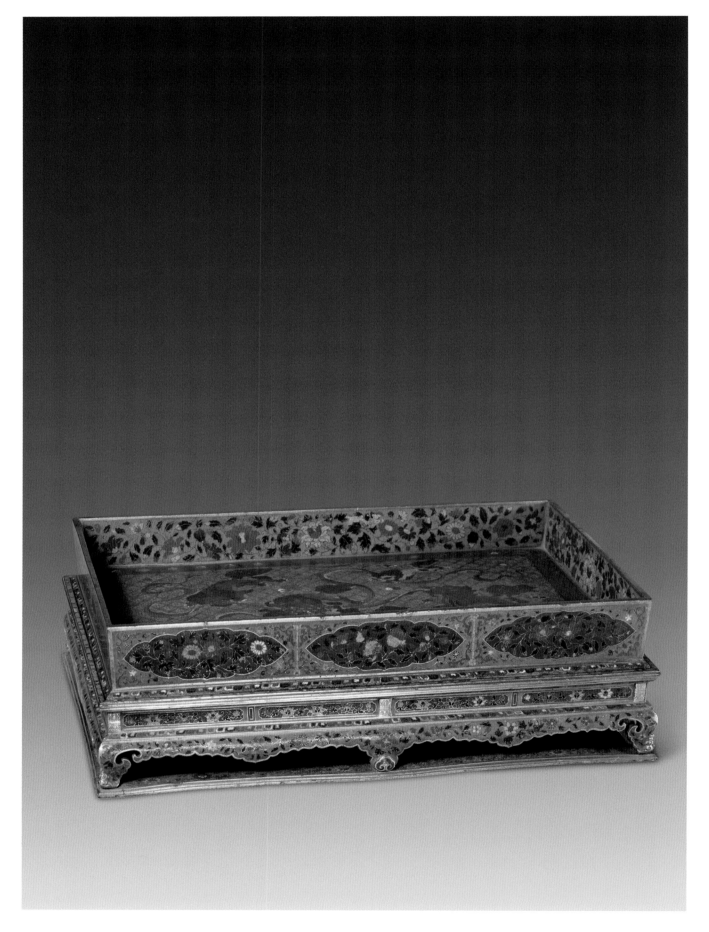

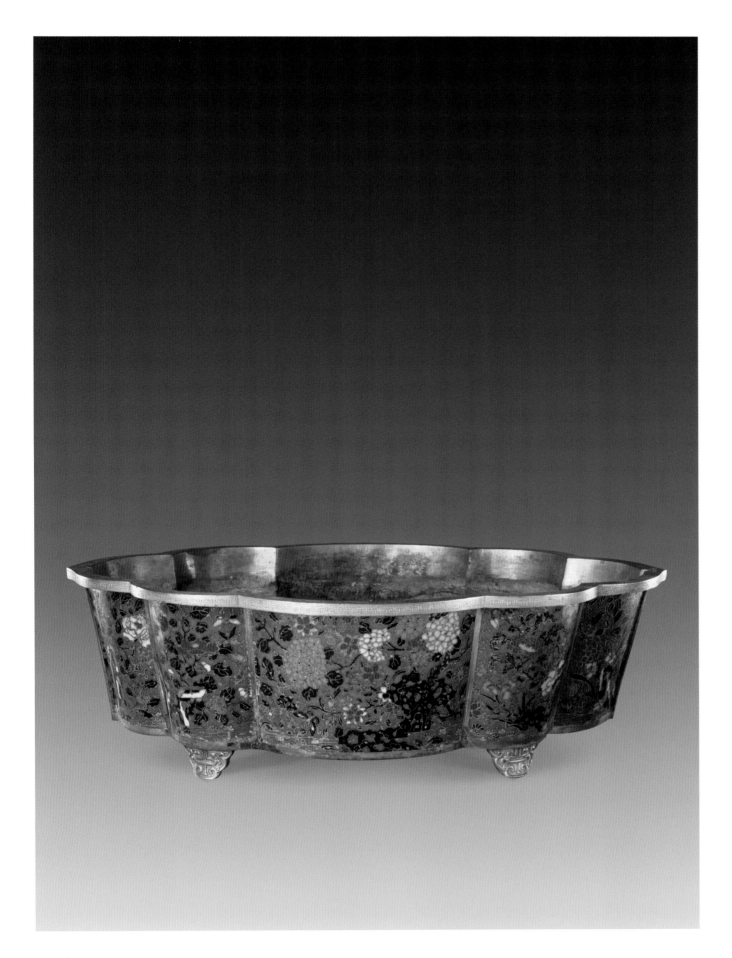

掐丝珐琅花蝶纹海棠式盆
明早期
高14.9厘米　口径36.7×49.2厘米

　　盆呈海棠花瓣式,下承四镀金足。通体施天蓝色珐琅釉为地,掐丝填饰出洞石、花草、蜂蝶等,组成一派百花争艳、彩蝶纷飞、生机盎然的画面。下部用大面积的草绿色釉表现地面,更显得郁郁葱葱,此为明早期的特点。

29

掐丝珐琅缠枝莲纹龙耳炉

明早期

高9.7厘米　口径15厘米

炉龙首吞彩云纹双耳。通体施天蓝色珐琅釉为地，饰两层彩色缠枝莲纹。足壁饰彩色莲瓣纹，底镀金光素。此炉造型与同期炉相比，较为特殊，图案组合也较新颖。掐丝工细灵活，纹饰舒展流畅，具有宣德时期掐丝珐琅的明显特征。

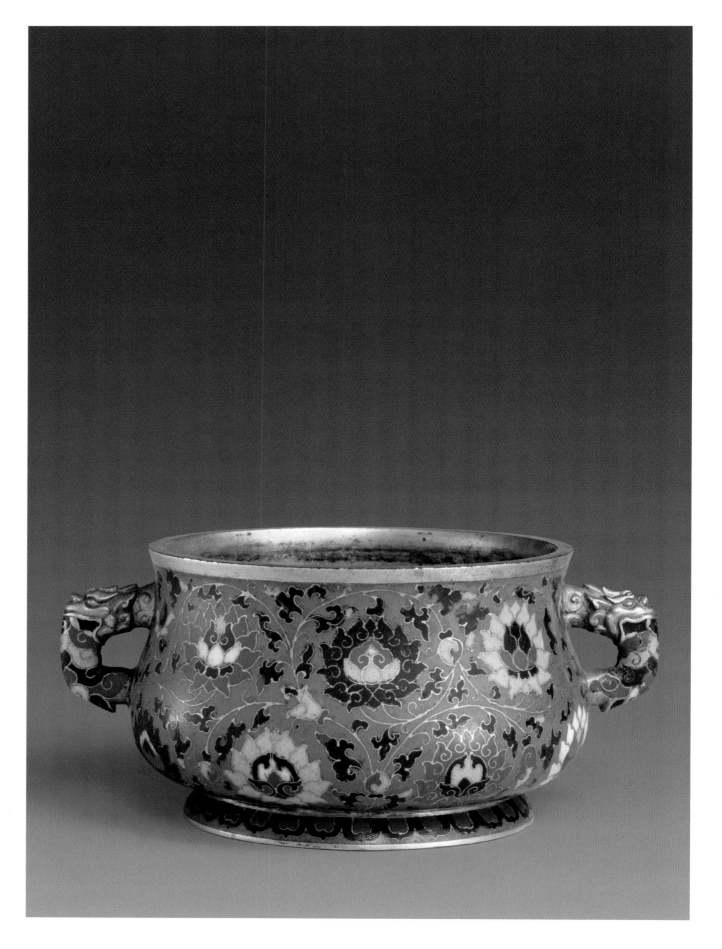

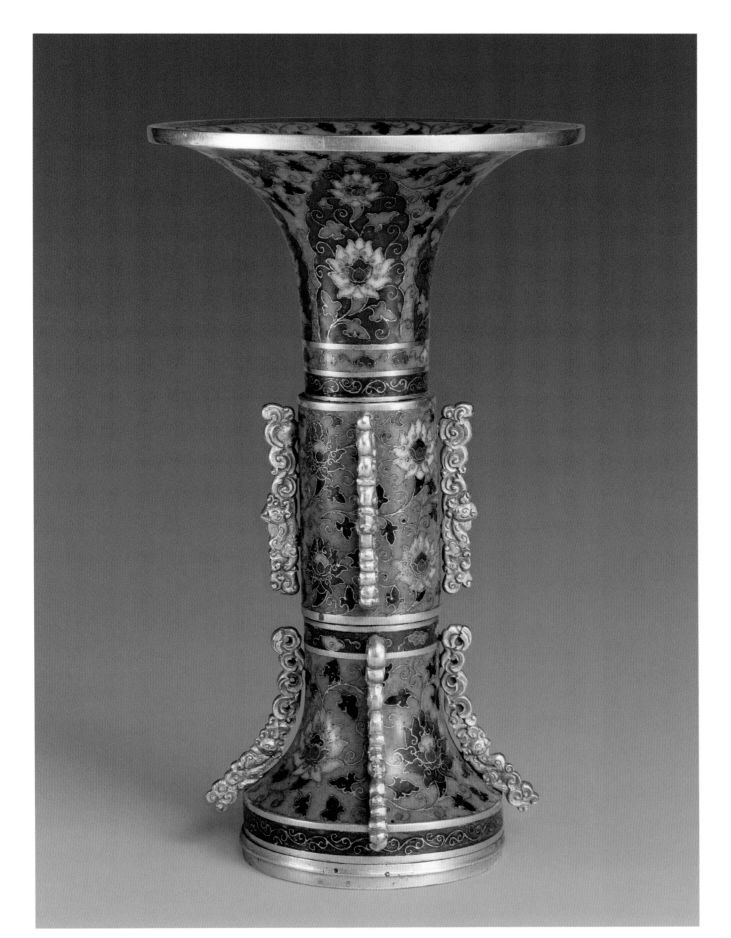

30

掐丝珐琅缠枝莲纹出戟觚

明宣德
高28.4厘米　口径16.3厘米

　　觚腹及足部嵌铜镀金螭形出戟。通体施浅蓝色珐琅釉为地，以缠枝莲纹构成主题图案。口内饰宝蓝、黄、红色缠枝莲各两朵，颈部为宝蓝色蕉叶纹开光，内外均饰缠枝莲纹。底阴刻双线"宣德年製"楷书款。此器造型端庄大方，釉色鲜明，镀金厚重，是宣德珐琅器之精品。出戟和底足为后配。

31
掐丝珐琅缠枝莲纹出戟觚
明宣德
高28厘米　口径15.2厘米

　　觚腹部及足部嵌铜镀金螭形出戟。通体
施浅蓝色珐琅釉为地，颈部饰宝蓝色蕉叶纹开
光，内外饰缠枝莲纹；腹及足部饰红、白、黄、蓝
四色缠枝莲纹。口沿及足上部为蔓草纹。足内
镀金，阴刻双线"宣德年造"楷书款。

　　此器掐丝细致流畅，釉色纯正，但做工较
粗，为宣德时期掐丝珐琅器的特征。出戟及底
足为后配。

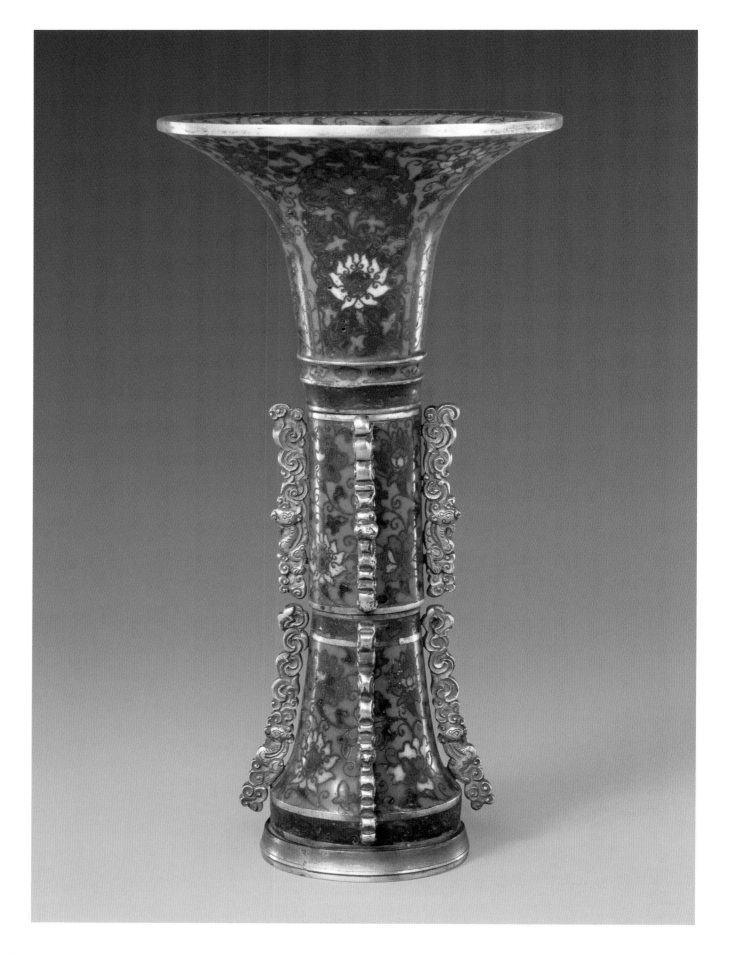

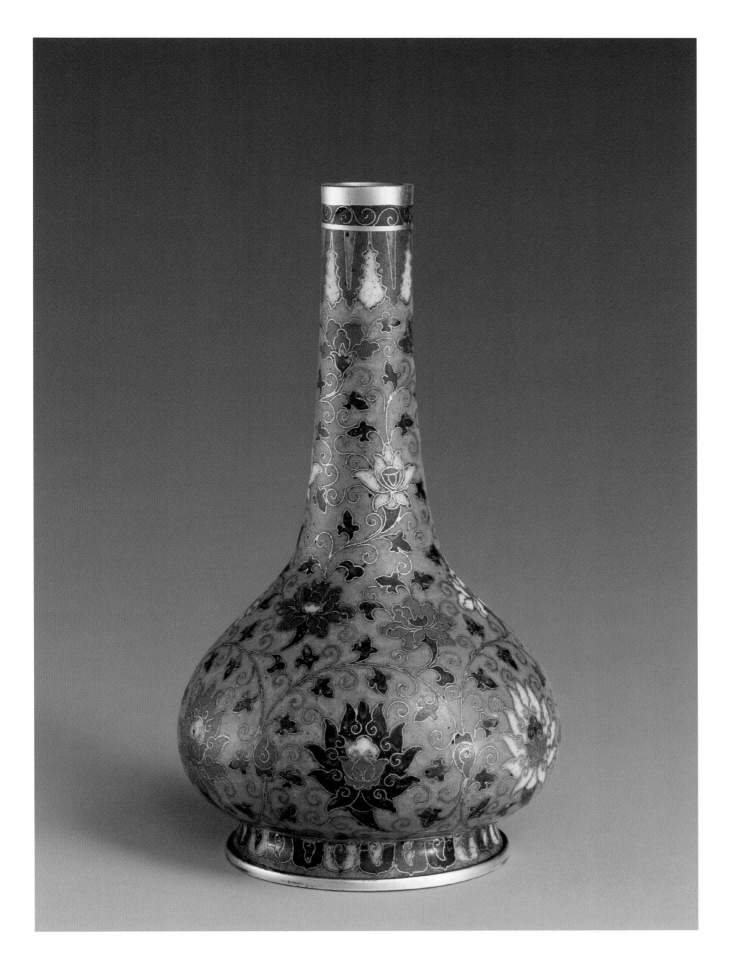

32
掐丝珐琅缠枝莲纹直颈瓶
明宣德
高22厘米　口径2.9厘米　足径9厘米

　　瓶通体施天蓝色珐琅釉为地，颈部饰各色缠枝花纹，腹部饰鲜艳的大朵缠枝莲花纹，口沿下饰红、黄色蕉叶纹，足壁饰垂莲纹。足内镀金，阴刻双线"宣德年製"楷书款。

　　此瓶掐丝纤细流畅，构图工整严谨，釉色纯正，为宣德掐丝珐琅的标准器。

33

掐丝珐琅缠枝莲纹大碗

明宣德

高13.9厘米 口径29.7厘米

　　碗内施蓝色珐琅釉为地,饰深蓝色双龙戏火焰宝珠,龙体修长,蜿蜒生动,彩云满布空间;碗外壁用白、绿两色釉互补填出繁密的枝叶,烘托出红、黄、紫、红、紫、红六朵盛开的缠枝莲。底饰菊花纹,方框栏掐丝填红釉"宣德年造"篆书款。为宣德珐琅器具有代表性的标准器。

34

掐丝珐琅缠枝花卉纹盏托

明宣德
高1.2厘米　口径19.3厘米

　　盏托中心凸起杯槽，杯槽内饰彩色莲花一
朵，杯槽外饰彩色缠枝四季花卉；盘内施天蓝
色珐琅釉为地，折边饰忍冬纹间梅花纹，盘外
光素镀金。平底，阴刻双线"大明宣德年製"楷
书款。

　　此器釉色丰富，有红、黄、白、宝蓝、墨绿、
草绿等釉，色泽纯正。其中白如车渠，绿色鲜
丽，具有早期珐琅釉色洁净纯正的特点。

掐丝珐琅缠枝花纹字铭盏托
明宣德
高1.2厘米　口径19.3厘米

　　盏托为折边口，中心凸起杯槽。通体施天蓝色珐琅釉为地，折边饰彩釉忍冬纹；盘内以嫩绿的花叶衬托着艳丽的缠枝花六朵。杯槽内镀金螭纹环抱方栏内镌篆书阳文，字体不规范，应是"景杯绍箩"，意思是：大杯里的酒来自小箩筐里的粮，字铭含义深刻。底镀金，圈内阴刻"大明宣德年製"楷书款。

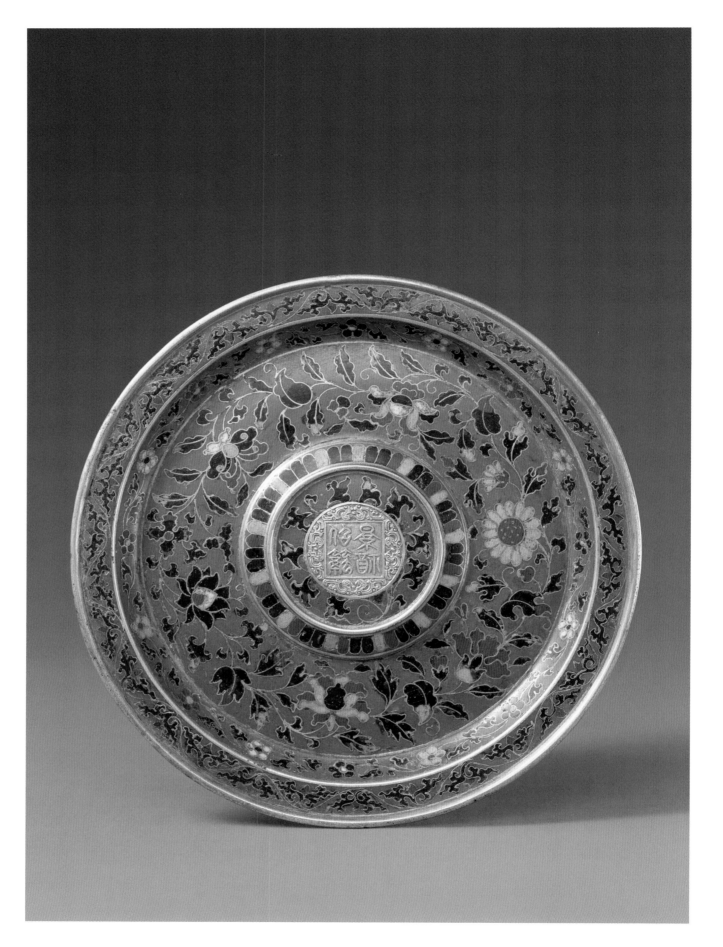

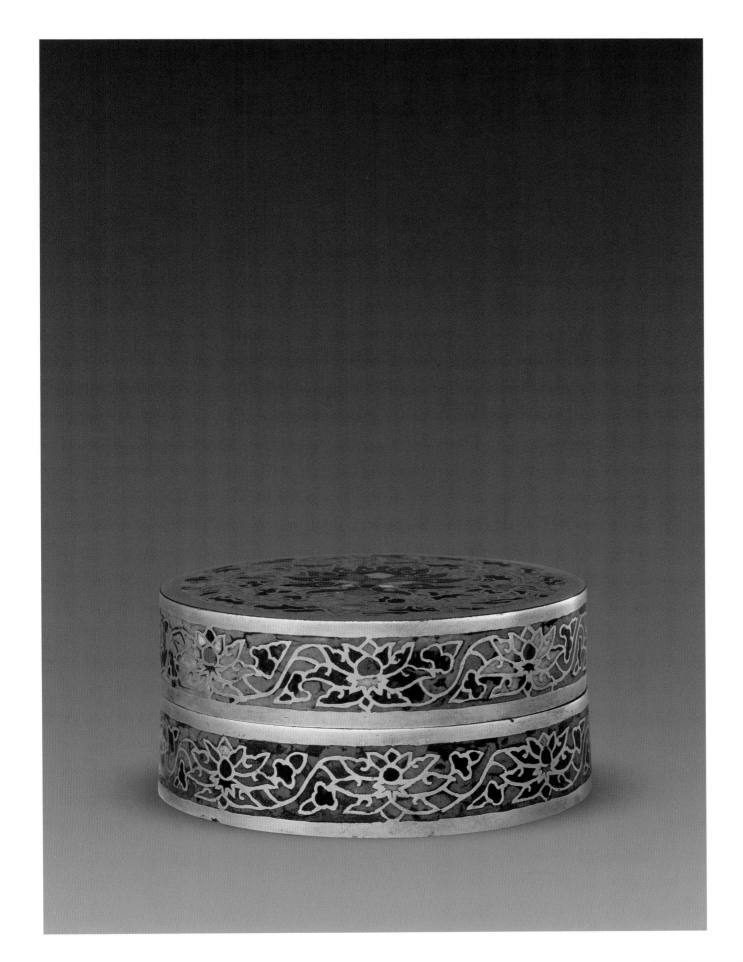

36
錾胎珐琅缠枝莲纹圆盒
明宣德
高5.5厘米　直径11.3厘米

　　盒通体施蓝色珐琅釉为地，盖面錾刻填饰深蓝色缠枝莲花一朵，盒壁饰彩色缠枝莲纹。底饰莲瓣团花，内用铜丝嵌出"宣德年造"楷书款。

　　此盒通体为錾花做法，胎体厚重，錾花粗犷，釉色浅淡失透，与元代明艳莹透的珐琅釉色差异较大，是目前所见唯一的早期錾胎珐琅器。

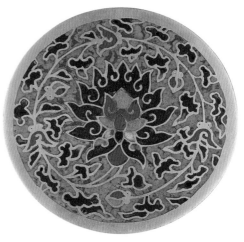

掐丝珐琅勾莲纹小花觚

明景泰款
高14.5厘米 口径7.9厘米

　　觚通体以天蓝色釉为地，满饰勾莲纹，花
头及花瓣均往小里收缩，花叶似蝌蚪状。觚口
内及足内分别錾勾莲纹和十字杵纹。下腹部花
纹间横嵌镀金铜片，镌刻阴文"大明景泰年製"
双行楷书款。杨伯达先生认为，此件小觚嵌制
铜片及款确为原配，故认为此觚即为景泰珐
琅。以此为例，属于此类掐丝珐琅器风格的还
有多件可供研究。

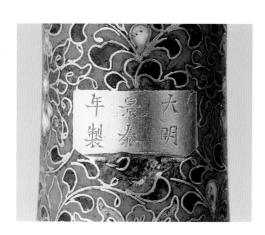

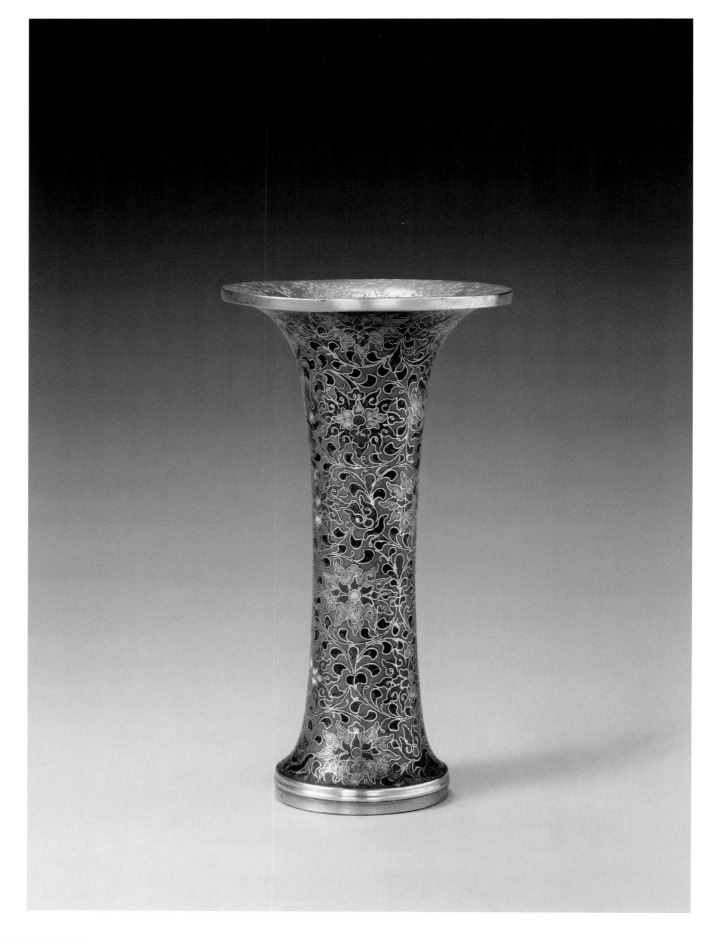

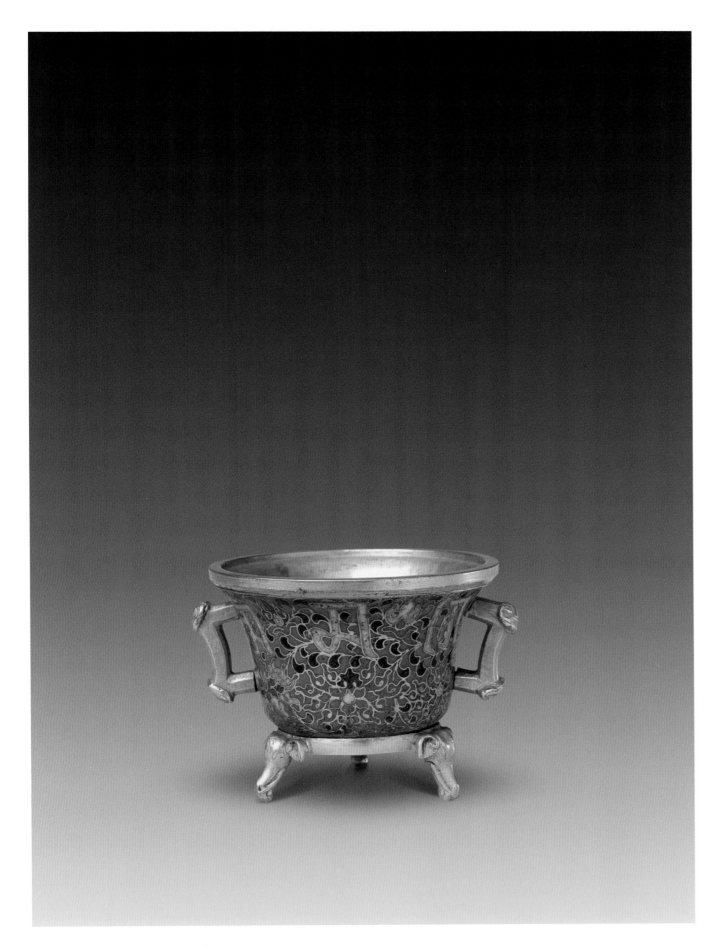

掐丝珐琅缠枝莲纹象足炉

明中期
高5.7厘米　口径7厘米

　　炉通体以天蓝色珐琅釉为地，铜镀金灵芝形双耳。炉体上部掐丝填豆绿色釉饰六个梵文，间饰含苞欲放的莲花，下部绽放红、白、蓝色缠枝莲花六朵。底正中錾刻阴文"景泰年製"楷书双行款。炉下三铜镀金象首做足。此炉珐琅釉色纯正，填磨平滑；炉胆、口、双耳及象首足均为清代后配。

39

掐丝珐琅狮戏纹三足炉

明中期
高17.7厘米　口径14.3厘米

炉附玉钮木盖。通体以天蓝色珐琅釉为
地，腹部满布掐丝朵云三狮戏球纹，三足及底
部饰缠枝莲纹。掐丝细腻，图案生动，掐丝与釉
色具有典型的明中期风格特点。

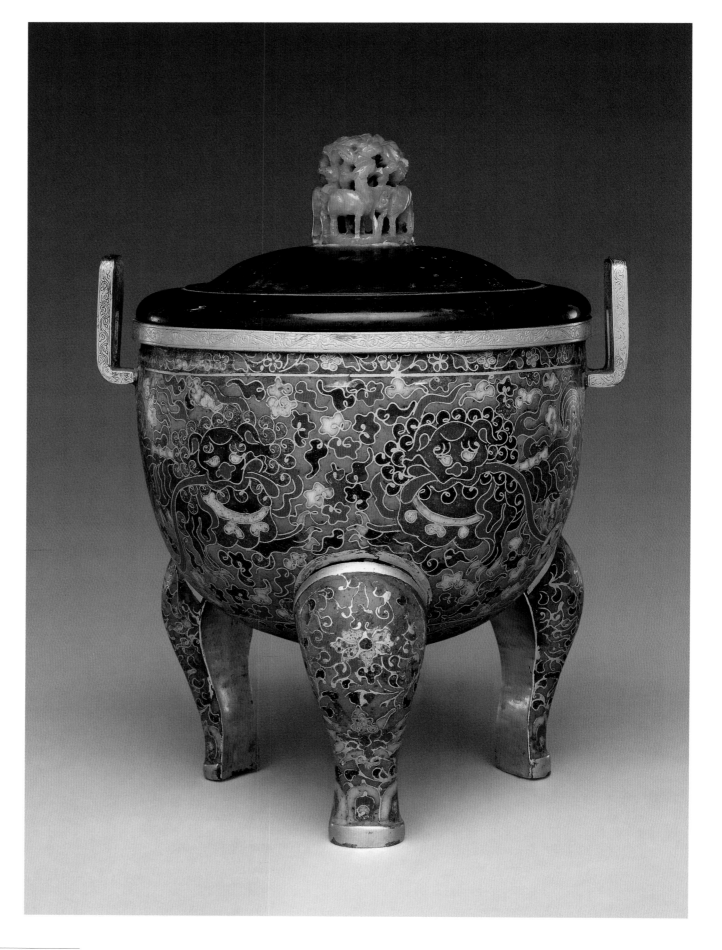

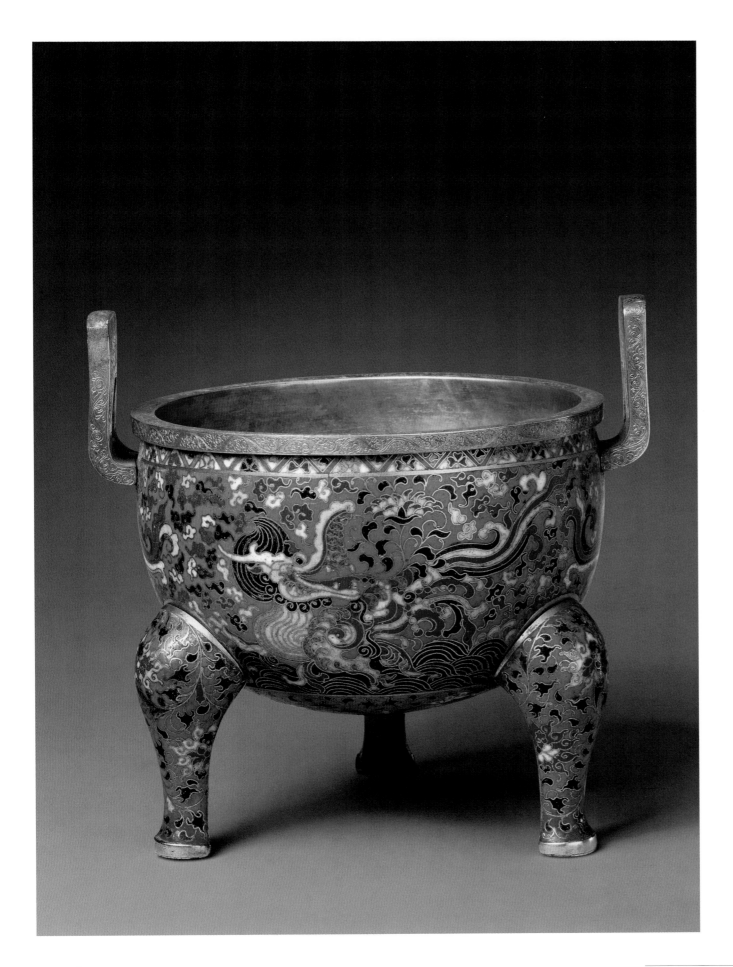

40

掐丝珐琅摩竭纹双耳炉

明中期

通耳高20.2厘米　口径18厘米

炉呈半圆形球体，双朝冠耳，下承三象腿足。通体施天蓝色珐琅釉为地，炉体饰黄、赭、蓝色三条摩羯口衔莲花追戏于波涛之上，空间流云密布，气势雄伟。双耳正背两面錾刻阴线夔纹，三足和炉底饰彩色缠枝莲纹，无款识，属明中期掐丝珐琅之精品。

41

掐丝珐琅缠枝莲纹螭耳熏炉

明中期

通高24.5厘米　口径22厘米

炉通体施蓝色珐琅釉地，炉身饰缠枝莲花托八宝纹。铜镀金双螭做耳，底承三兽首做足。炉盖、双耳及足均为后配，盖铜镀金镂空蟠螭纹及蓝色釉地彩色菊花纹各一周，铜镀金三夔凤做钮。外底镌阳文"大明景泰年制"楷书三行款应为后加。

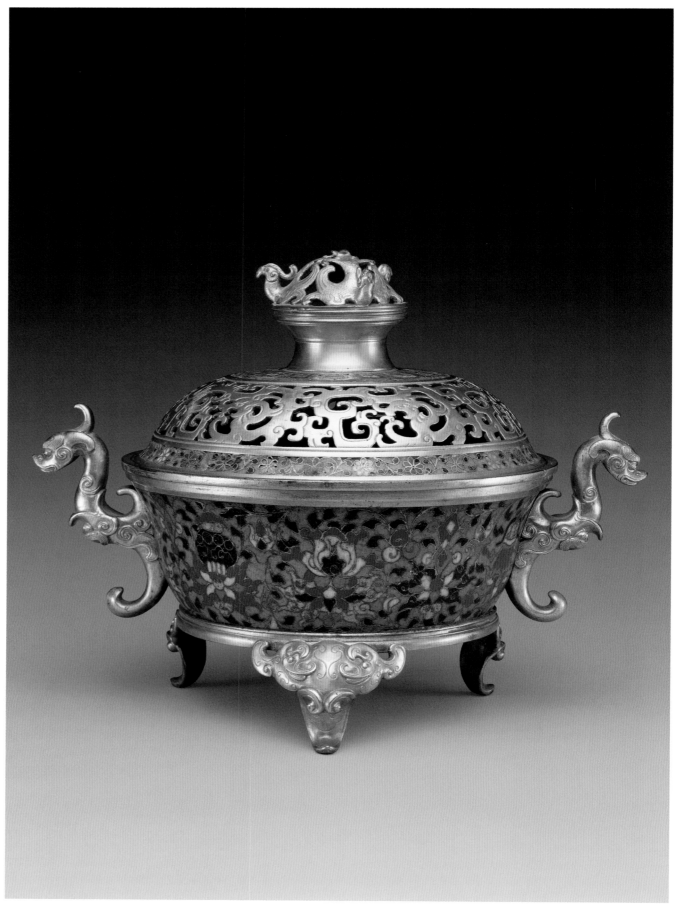

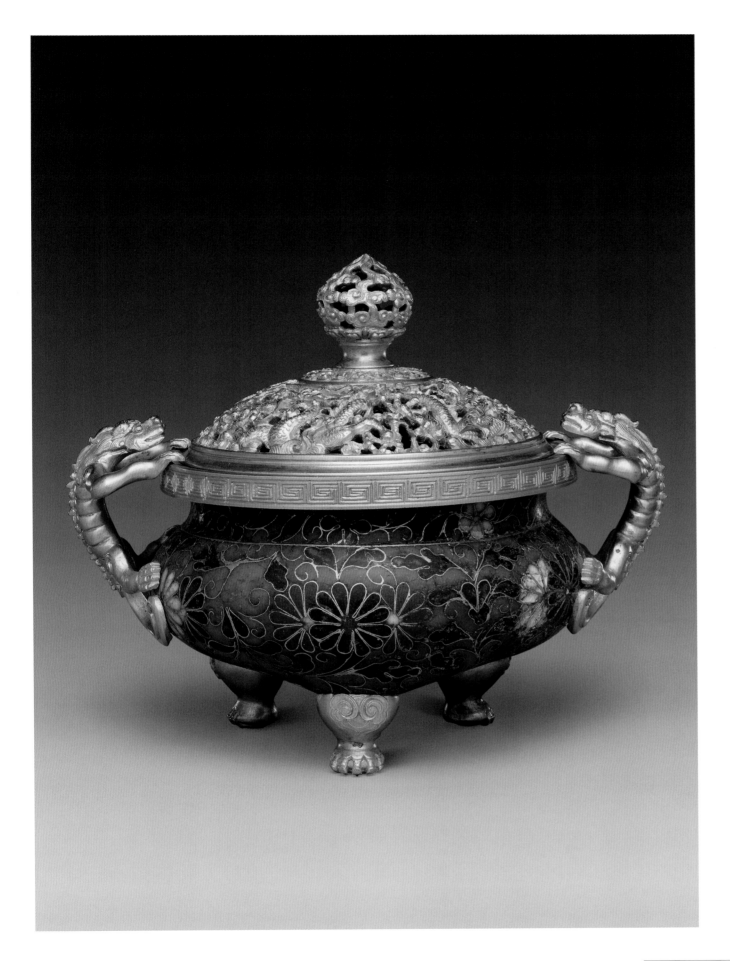

42

掐丝珐琅菊花纹螭耳熏炉

明中期

通高14.5厘米　口径11.5厘米

　　炉两侧有铜镀金双螭耳，三镀金兽足，铜镀金镂空三龙纹盖。通体施翠蓝色珐琅釉为地，上饰掐丝珐琅花卉纹。口沿下为六瓣形缠枝花卉，腹部各色成组的菊花交相辉映，底饰缠枝花纹，正中菊花一朵。炉为后改器，口部、双耳及足均为后配。

43

掐丝珐琅狮戏纹藏草瓶

明中期
高20厘米　口径7.5厘米

　　瓶颈饰铜镀金錾花箍圈,肩部攀附铜镀金錾花螭龙一对。通体施浅蓝色珐琅釉为地,瓶身填红、白、黄、蓝、绿等色珐琅釉构成的狮戏球纹主题纹样,足内镌刻双线"大明景泰年製"楷书款。此瓶铜镀金錾花箍圈和螭龙为后期拼配而成。

44
掐丝珐琅兽环耳玉壶春瓶
明中期
高27厘米　口径7.4厘米　足径9厘米

　　瓶附铜镀金兽首衔活环双耳。施浅蓝色珐琅釉为地，饰红、黄、白、墨绿、蓝、宝蓝等色菊花纹。颈部两道镀金弦纹内饰紫地红白灵芝纹，近足处饰红色菊瓣纹。底镌阳文"景泰年製"楷书款。

　　瓶为后改器，肩部的兽耳和口、足均为后配，款识亦系后刻。

45

掐丝珐琅菊花纹小圆盒
明中期
通高4厘米　口径4.3厘米

　　盒通体施天蓝色珐琅釉为地, 腹部施红、紫、白色菊花纹各两朵, 间饰各色花头纹。盖面红、紫两朵菊花盛开。此器掐丝细腻, 填釉饱满, 色彩蕴润, 具明中期珐琅特点。

46

掐丝珐琅狮龙纹碗
明中期
高9.7厘米　口径22厘米

　　碗通体以天蓝色珐琅釉为地, 内外口边白釉地饰各色折枝梅花, 碗外壁饰双层缠枝莲纹, 近足处为一周莲瓣纹。碗心圆形开光, 一彩色应龙口衔折枝莲花穿飞于云海之中, 四周以莲瓣纹环抱, 内壁密布的祥云中, 四只狮子追戏彩球图案。足内镀金无款。此碗的珐琅釉色、花纹图案与装饰风格均为明代中期的典型风格特点。

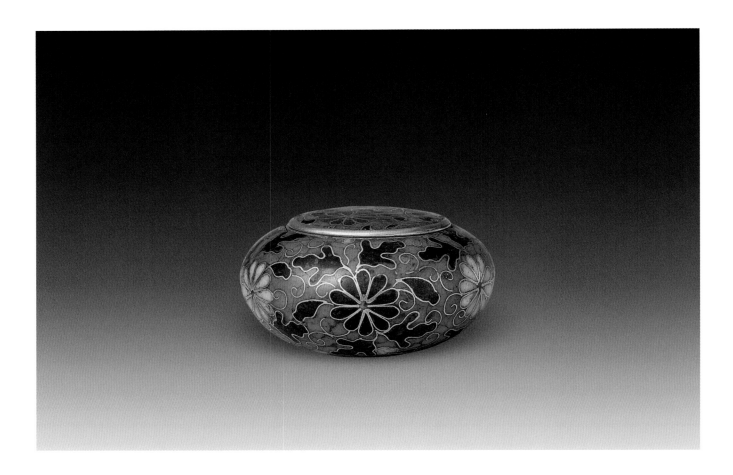

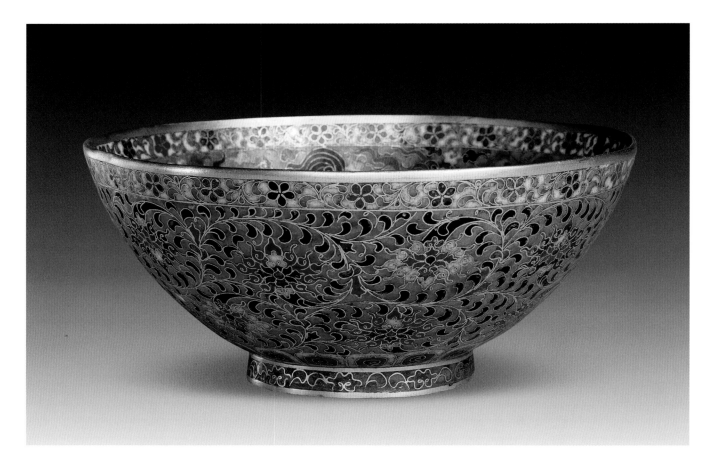

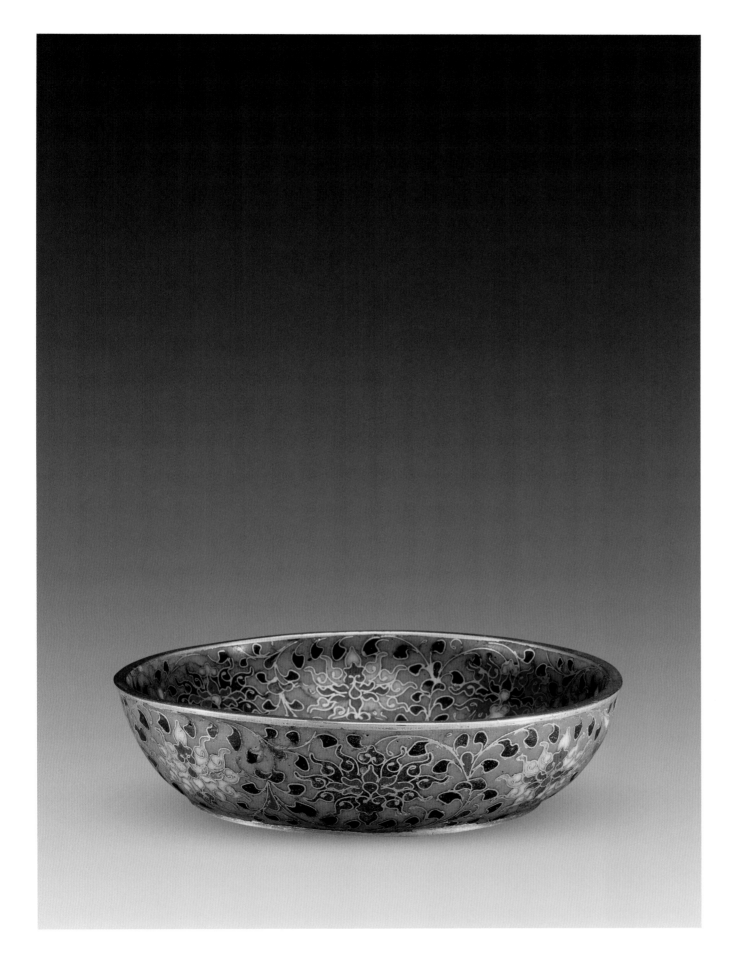

47

掐丝珐琅缠枝莲纹洗

明中期

高3.4厘米　口径13.3厘米

　　洗通体施天蓝色珐琅釉为地，内外边饰缠枝莲花纹，洗心饰一彩色变形草尾龙口衔莲花腾飞于海水之上，空间密布掐丝勾云纹，洗底饰各色缠枝菊花纹，无款。

48

掐丝珐琅花蝶纹香筒

明中期
通高21.4厘米　口径16厘米

香筒鎏金盖面錾花云蝠纹，七个圆孔环绕
太极图。筒壁以天蓝色珐琅釉为地，饰花蝶纹
主题图案，空间满布掐丝如意云头纹，筒壁上
下海蓝色釉地饰缠枝梅花装饰带各一周。底部
六朵缠枝彩莲环绕"景泰年製"剔地阳文楷书方
款。筒下承三只铜羊做足。装饰方法和釉色具
明中期掐丝珐琅特点。

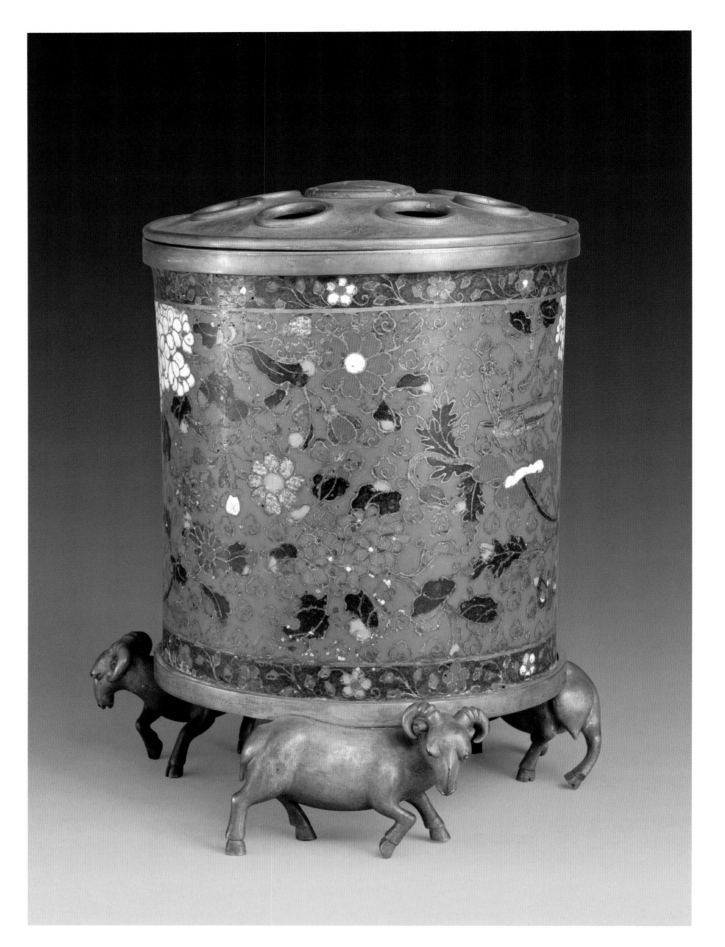

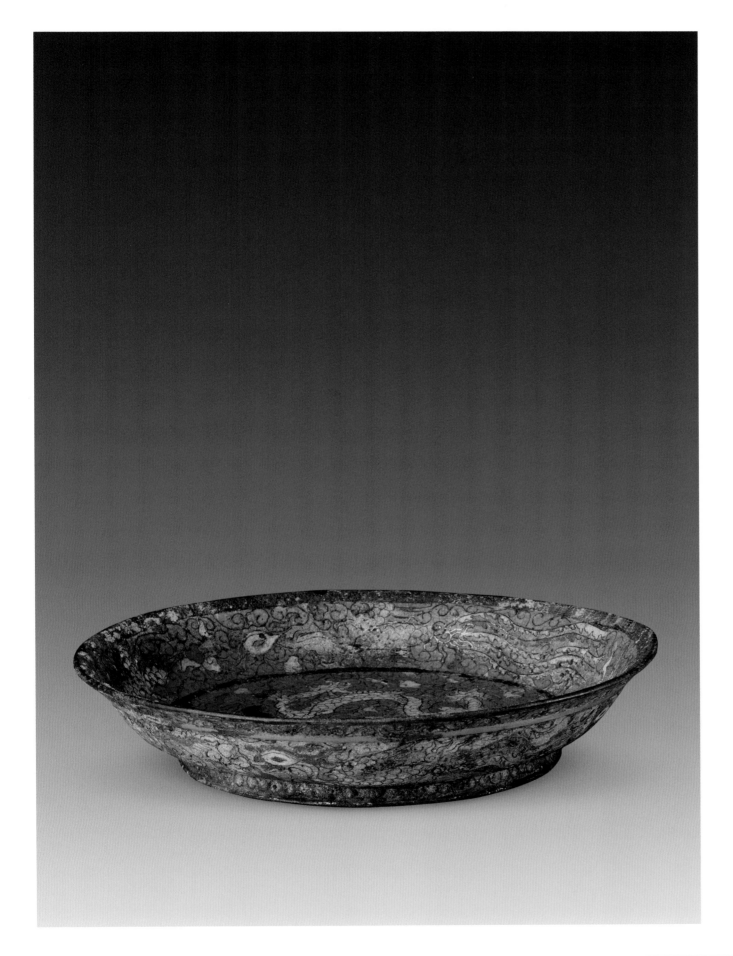

掐丝珐琅龙凤纹盘

明嘉靖

高5.1厘米　口径24.2厘米

　　通体施浅蓝色珐琅釉，掐丝勾云纹作地，盘心饰一黄龙蜿蜒腾飞，盘边彩云中凤鹤成双飞舞。盘背边饰云龙凤鹤纹，圈足内镀金，正中镌刻"大明嘉靖年製"楷书双行竖款。

　　此盘为六十年代从私人手中购得，盘上珐琅釉色和镀金因土蚀较重，表面已失去光泽；盘底镀金，但锈迹斑驳，显然为出土之物，但具体的出土情况不详。此盘是现今所见唯一具嘉靖年款的掐丝珐琅器，为辨识明嘉靖掐丝珐琅器提供了可靠的依据。

50

掐丝珐琅万寿如意纹三足炉

明万历
高19.5厘米　口径14.8厘米

　　炉施天蓝色珐琅釉为地，炉体以彩色缠枝灵芝烘托"卍"字符号及篆体"寿"字组成主题图案，寓意"万寿如意"。炉底正中以彩色如意云头纹环抱长方形"大明萬曆年造"楷书款，款上所嵌铜片錾"大明景泰年制"款显系后加伪款。

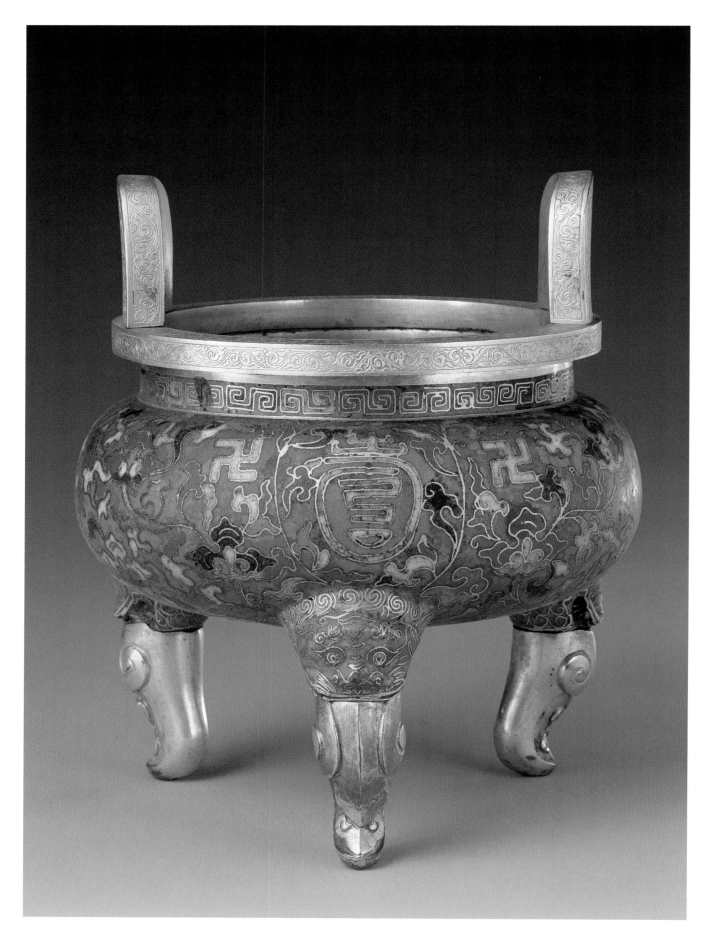

51

掐丝珐琅八宝纹长方熏炉

明万历
高8.1厘米 边长26.8×14.4厘米

　　熏炉为长方形，双朝天耳，四云头足。盖面
为镂空镀金绣球锦纹，四边为卍字锦纹。通体
施白色珐琅釉为地，炉身饰缠枝花卉及各色藏
传佛教八宝纹。底饰掐丝勾云纹，正中以彩色
如意云头纹围出长方栏，内有掐丝填红釉"大
明萬曆年造"楷书款。

　　此熏炉的形制不多见，款的形式以及炉底
装饰纹样具有明万历时期掐丝珐琅器的标准特
征。

52

掐丝珐琅菊花纹圆盒

明万历

高5.2厘米　口径12.1厘米

盒盖平顶,盖面施天蓝色珐琅釉地,饰缠枝菊花纹,盖壁上下层分别施蓝色和绿色珐琅釉为地,并分别饰杂宝及折枝花纹。盒身为蓝色釉地饰菊花纹,近足处为红色釉地饰如意云头纹。底饰绿色釉勾云纹,正中镀金长方框栏内有掐丝填红釉"大明萬曆年造"楷书款。

此盒为万历时期具有款识的珍贵珐琅器,是断定万历掐丝珐琅器可参照的标准器。

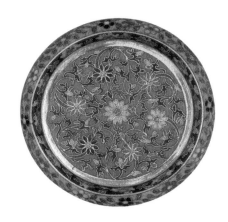

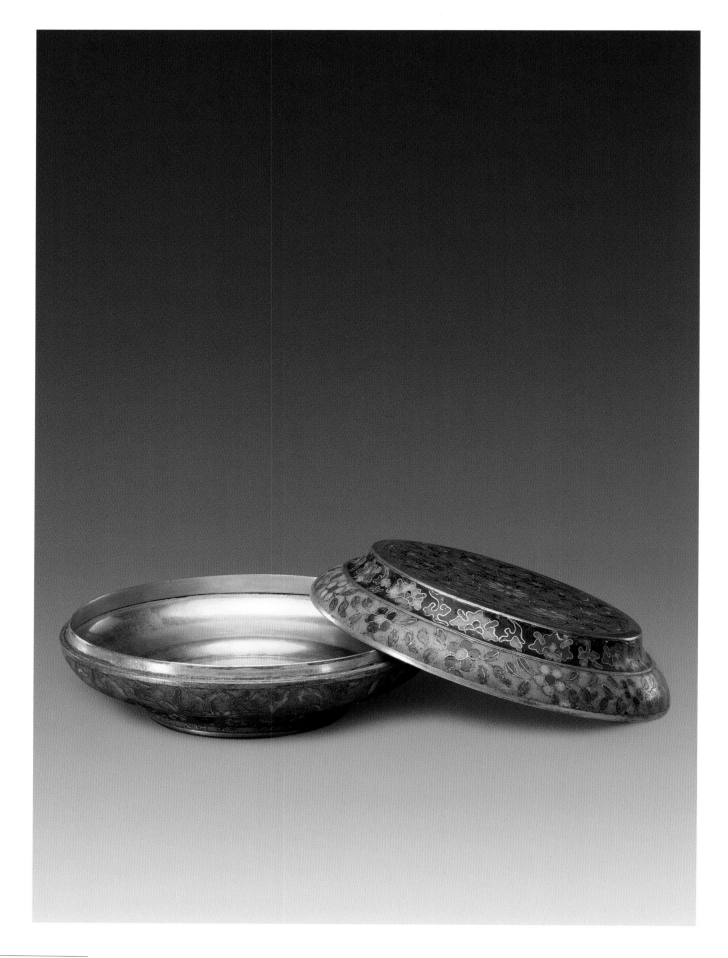

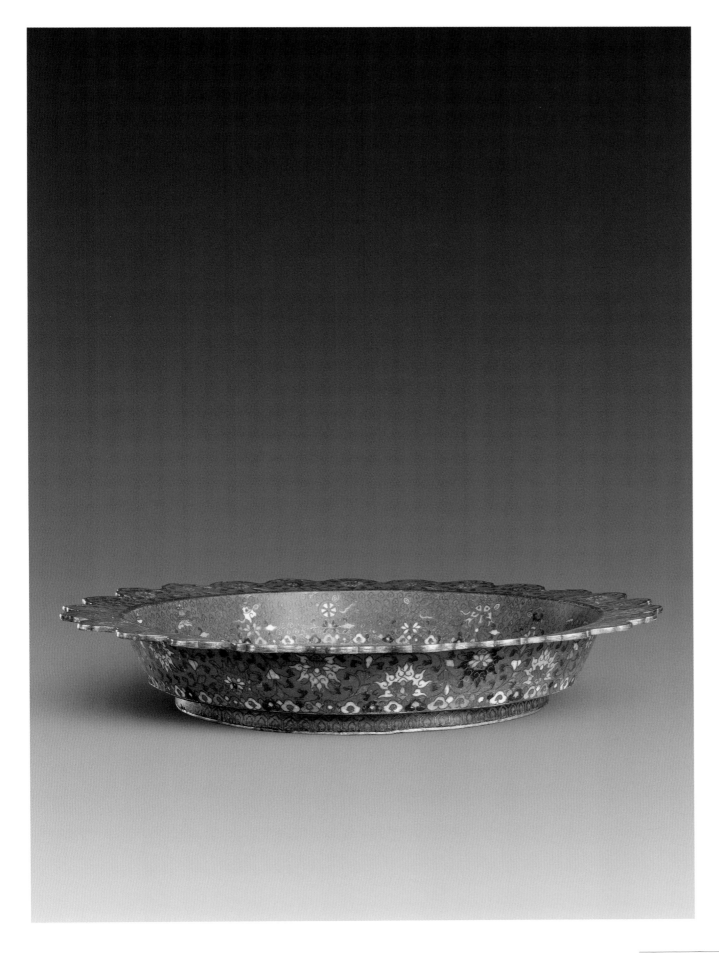

53

掐丝珐琅双龙戏珠纹花口盘

明万历

高8厘米　口径51.8厘米

　　盘内外均以天蓝色珐琅釉为地，盘心以彩色如意云头和掐丝勾云纹衬底，红、黄腾龙于云中追逐着一颗滚动的火珠，气势富丽豪放，花纹细谨生动。盘壁勾云锦地上饰轮、螺、伞、盖、花、瓶、鱼、结藏传佛教八宝纹，盘边饰各色菊花花头纹。盘背边饰各色缠枝莲花纹。圈足一周掐丝莲瓣纹。足内缠枝莲环抱的长方形铜镀金片上錾刻的"大明景泰年製"楷书款，为后加款，原万历年款应压在其下，此盘为万历时期掐丝珐琅的标准器。

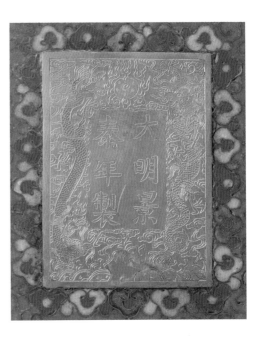

54

掐丝珐琅缠枝菊花纹烛台

明万历

高10.5厘米　口径19厘米

烛台为圆盘形，菊瓣式折边口，盘中置一宝瓶，中出蜡扦。通体以浅蓝色珐琅釉为地，盘内饰彩釉缠枝菊花纹及红、黄、白色组成的几何纹，折边为小朵花卉。外壁和底部掐丝填釉各色云纹。底绿地长方框栏内，錾双线填红釉"大明萬曆年造"楷书款。

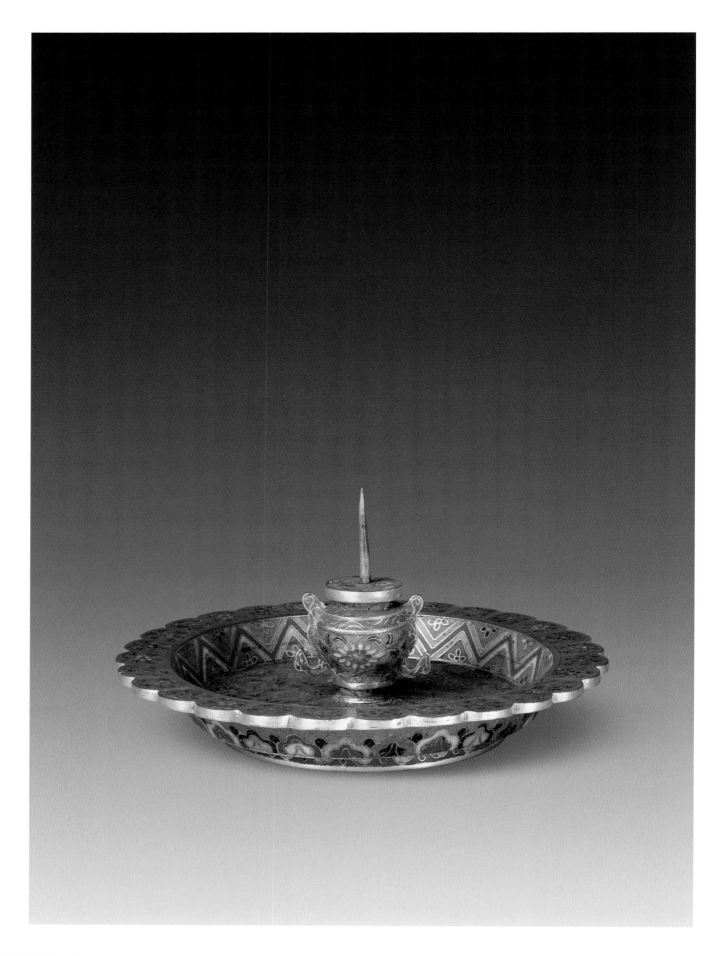

掐丝珐琅八狮纹三环尊

明晚期
高28.6厘米　口径21.2厘米

尊肩部嵌铜镀金三兽首衔环，圈足下承铜镀金三翼兽。通体施蓝色珐琅釉为地，颈、腹部各饰四只彩狮戏球，其间缀以杂宝、云纹；彩狮口叼飘带追戏滚球，形象活泼传神。肩部及足墙饰莲瓣纹及流云纹。底镌剔地阳文"景泰年製"楷书款。

此尊经后改装拼配而成，拼接处焊接痕迹明显，上为原器，下为碗，加足扣合而成，故上下釉色差别明显，底款也为后加。

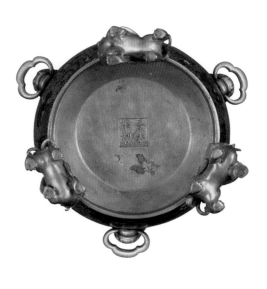

56

掐丝珐琅狮戏球纹盘

明晚期
高6厘米　口径36.6厘米

　　盘内外以海蓝色珐琅釉为地，盘心以掐丝
勾云头作锦地，饰红、绿、赭、红色四只狮子口
衔连着绣球的飘带追逐嬉戏。盘边饰一周缠枝
莲花纹。盘背边饰规则的各色菊花，上下点缀
装饰带，足饰折枝梅花。足内正中阴刻太极杵
纹，正中阴刻"大明景泰年製"楷书横行款，应
为后刻。

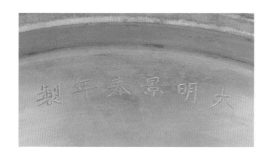

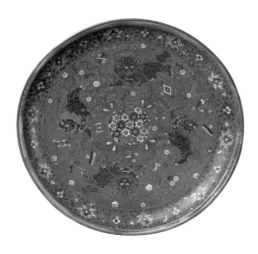

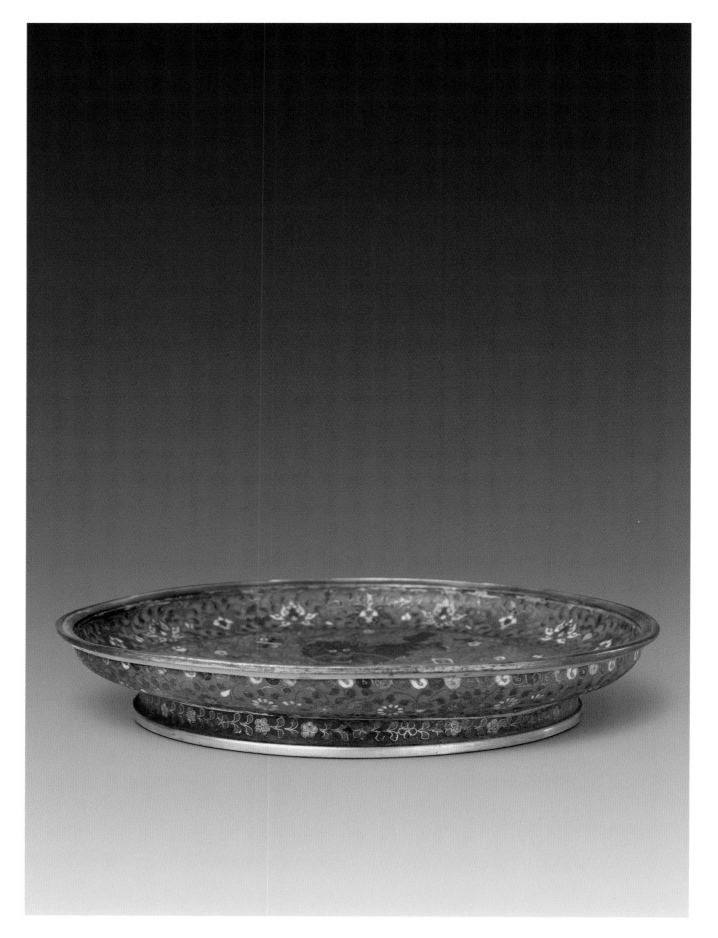

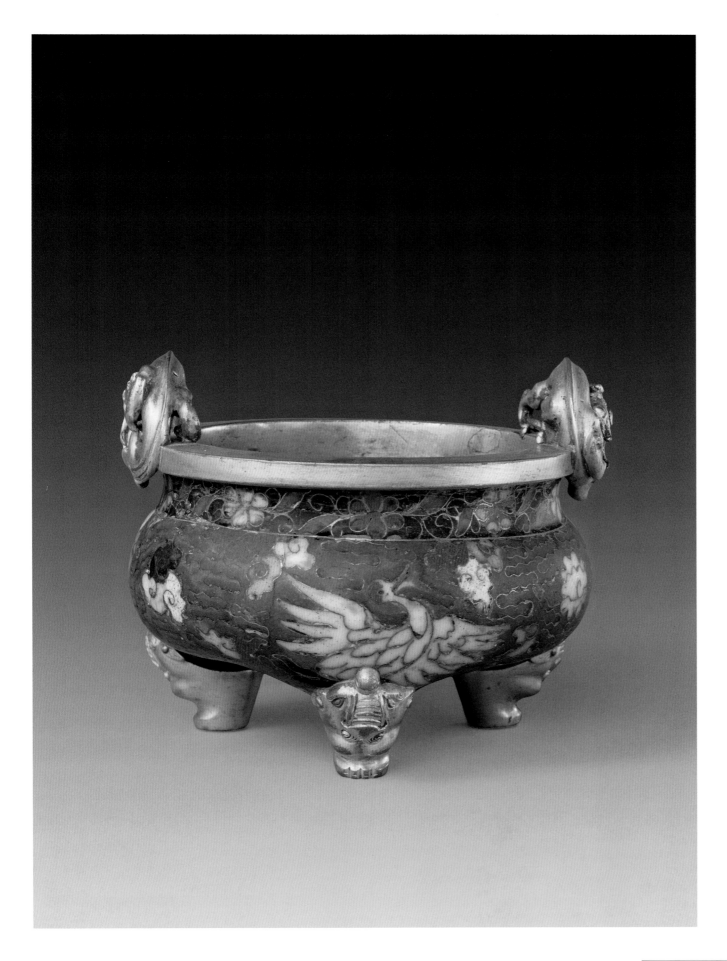

57

掐丝珐琅云鹤纹蟠螭耳炉

明晚期

高10厘米　口径11.2厘米

　　炉两侧饰铜镀金蟠螭耳，扁圆腹，下承三镀
金兽首足。通体施翠蓝色珐琅釉为地，饰三只
白鹤翱翔于云海之中，线条简练，粗犷奔放。颈
及底部饰各色六瓣形花卉，底心为菊花纹。

掐丝珐琅狮戏球纹炉

明晚期
高12.3厘米　口径21.7厘米

　　炉内铜胆,炉身嵌镀金双螭耳,下承三象
首足。炉身施天蓝色珐琅釉,掐丝勾云纹作锦
地,饰四只彩狮戏球纹。底有剔地阳文"大明景
泰年製"楷书三行款。此炉本为洗,经清代配加
铜镀金内胆、双螭耳及象首足,成此造型炉。

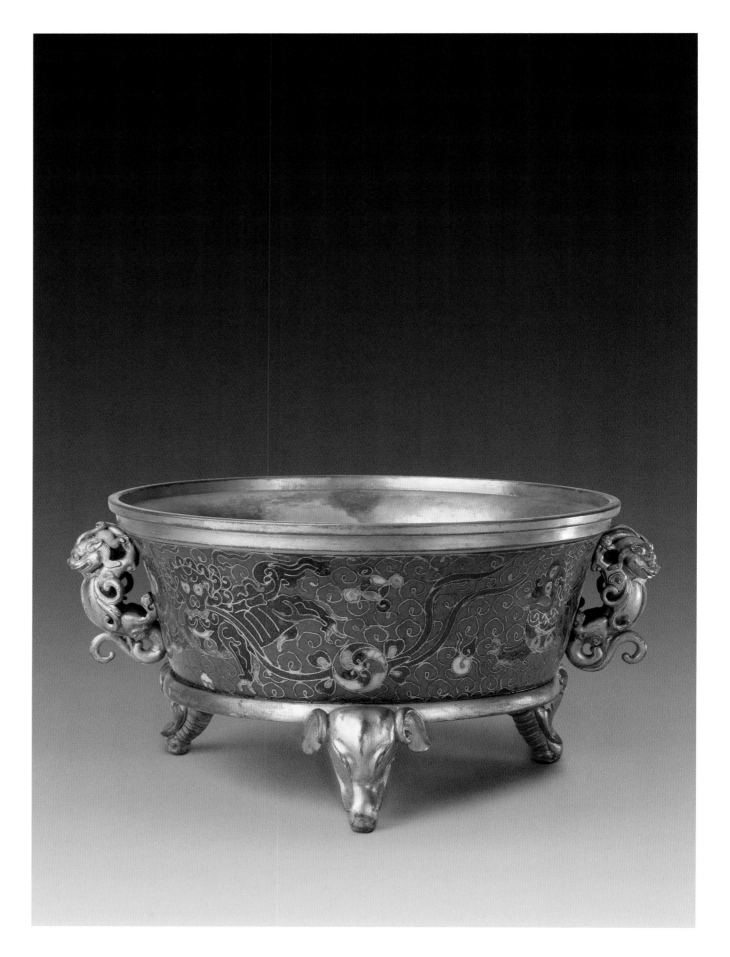

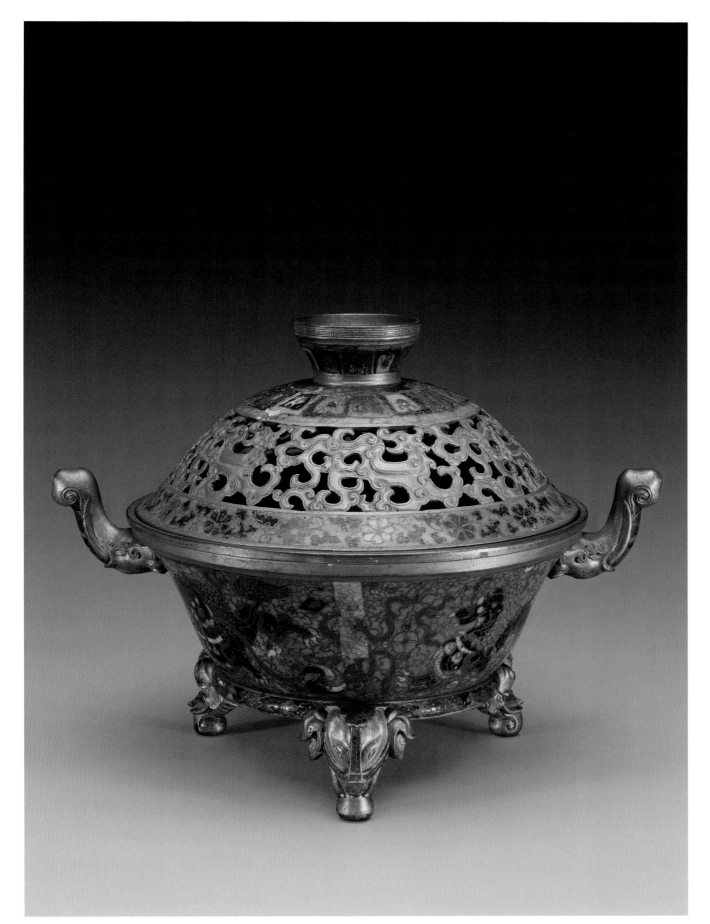

59

掐丝珐琅狮戏球纹薰炉

明晚期

通高21.6厘米 口径21.4厘米

炉双象鼻为耳，下承三象首足。通体施天蓝色珐琅釉地，盖做镀金镂空螭纹一周，盖顶及盖边填彩色莲瓣、花卉纹各一周。炉身以掐丝勾云纹做锦地，饰双狮和双麒麟作戏球状，炉底正中有剔地阳文"大明景泰年製"楷书三行款。炉身珐琅细润艳丽，应为明晚期之物，而盖部及底边质地干涩失透，为明显后配，底亦系后配，款为后加。

掐丝珐琅婴戏图花觚

明晚期

高26.3厘米　口径19.3厘米

　　觚通体施深蓝色珐琅釉为地,饰婴戏花卉纹。觚上部植松干、茶花等三本,颈下及腹部衔接处嵌铜镀金蕉叶纹饰件,为明显的清代做铜工艺。腹饰一周缠枝梅花,上下各饰天真可爱的孩童三个,分持梅花、茶花和莲花作嬉戏之态,生活情趣浓厚。喇叭形口饰四朵缠枝莲花纹,足内镀金无款。以人物作装饰题材在明代掐丝珐琅器中较为少见,故此器十分珍贵。

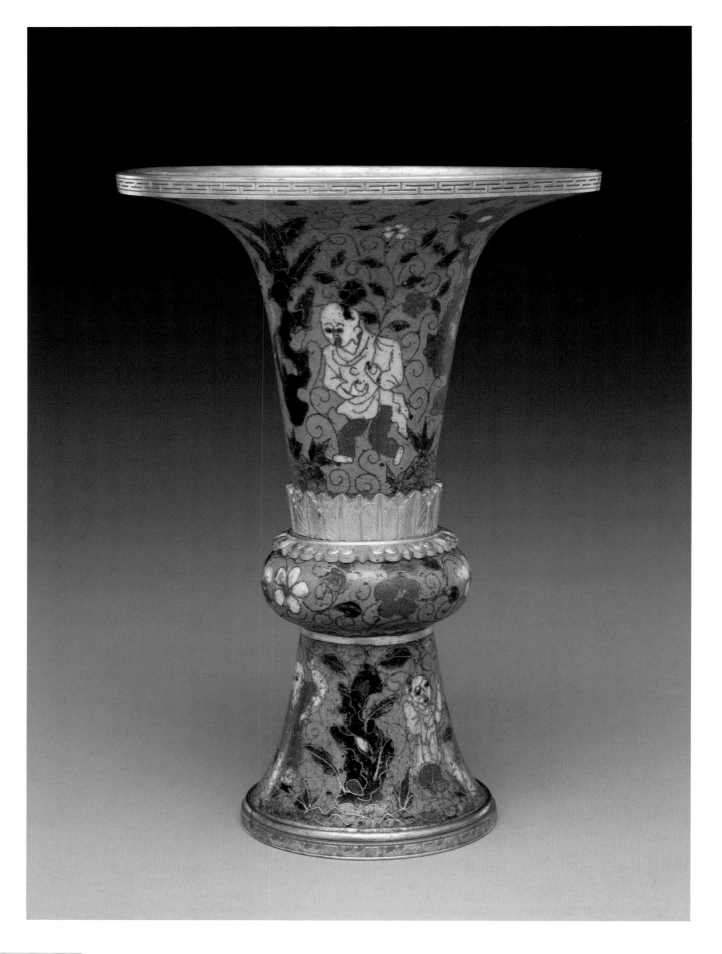

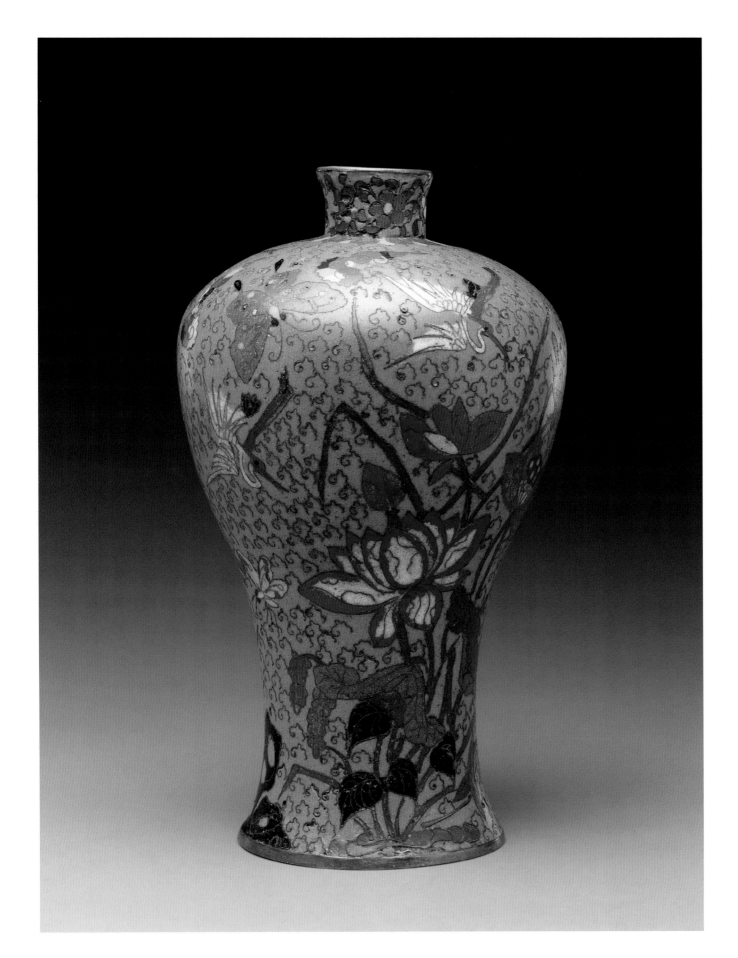

掐丝珐琅池塘秋色图梅瓶
明晚期
高27.5厘米　口径10.5厘米

　　梅瓶通体以天蓝色为地，掐丝勾云做锦地。瓶通饰池塘秋色图景。盛开的荷花和菊花随风摆动，伴有飞翔的仙鹤、蝴蝶等秋虫；下部为粼粼碧波和秀石。颈部饰折枝梅花和莲瓣纹。底部铜镀金，中心单线方框内剔地阳文"景泰年製"竖两行篆书款，应为后刻。

62

掐丝珐琅莲托八宝纹蟠螭蒜头瓶

明晚期

高33厘米　口径3.7厘米　足径11.3厘米

　　瓶口为蒜头形,铜镀金蟠螭攀附于瓶颈。通体以深蓝色珐琅釉为地,饰掐丝珐琅缠枝莲纹。腹部饰缠枝莲花八朵,花上分别承轮、螺、伞、盖、花、瓶、鱼、结藏传佛教八宝纹。腹下部及足壁均饰俯仰莲瓣纹。底镀金,光素无款。

　　此器釉色较早期制品显得灰暗无光,纹饰繁密,与早期流畅奔放的风格不同,具有明代晚期掐丝珐琅器的特点。

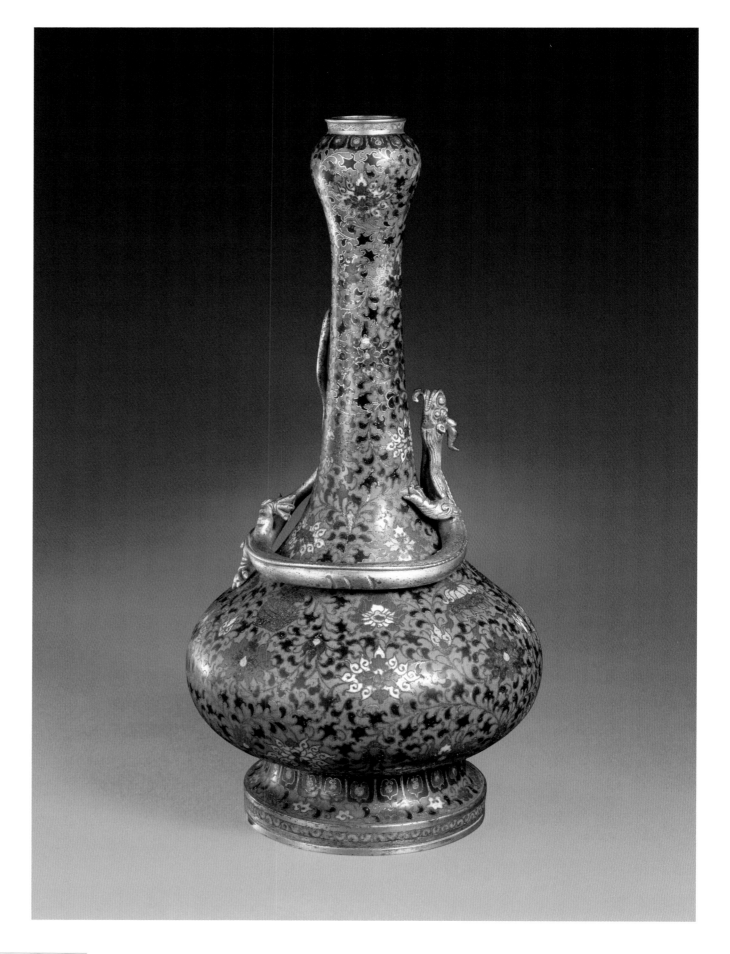

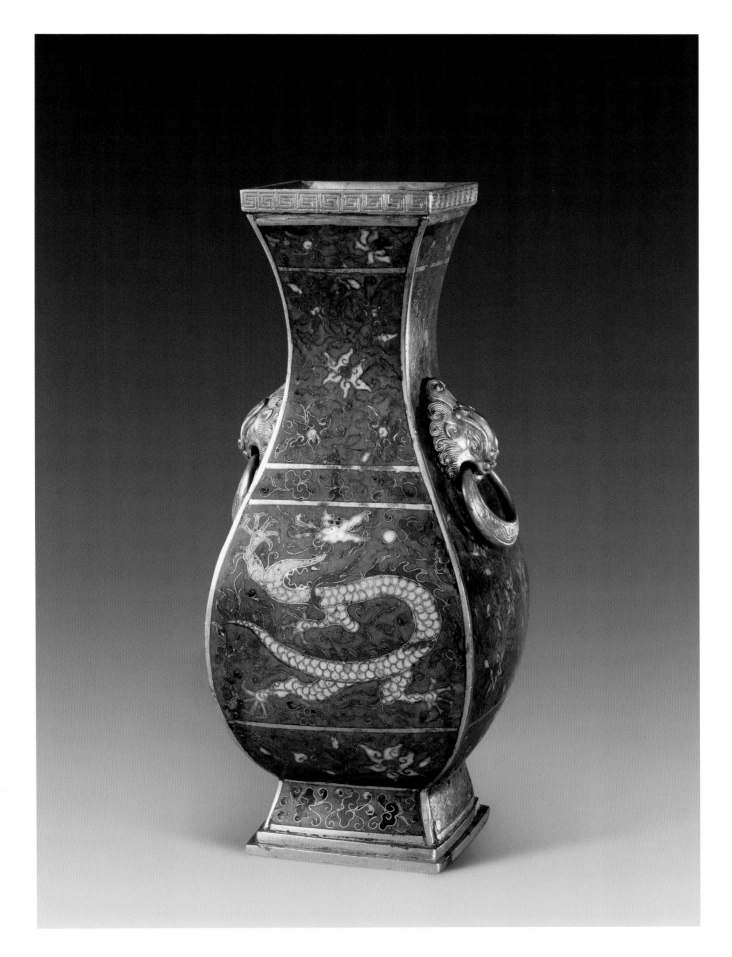

63

掐丝珐琅龙戏珠纹方口瓶

明晚期

高21.9厘米 口径6.4厘米

　　瓶颈部镶铜镀金狮首衔环双耳。通体以天蓝色珐琅釉为地,分层饰勾连花纹和灵芝纹。腹部正背两面梅花头衬底,黄色飞龙追逐一颗白珠。足内镀金无款。

64

掐丝珐琅梅竹纹螭耳瓶

明晚期

高20.8厘米　口径6.2厘米

瓶颈两侧饰铜镀金双螭耳。颈部以海蓝色釉为地，饰双层彩色缠枝莲纹；肩部铜镀金錾莲瓣一周，腹部通饰绿竹与红白梅花主题图案，圈足一周串枝梅花。足内镀金，正中剔地阳文"大明宣德年製"楷书款。此器由四件明晚期残器拼配而成。腹与颈部珐琅釉色明显不同，足部珐琅釉色沙眼较大，色彩灰暗，肩部拼接旧痕明显。

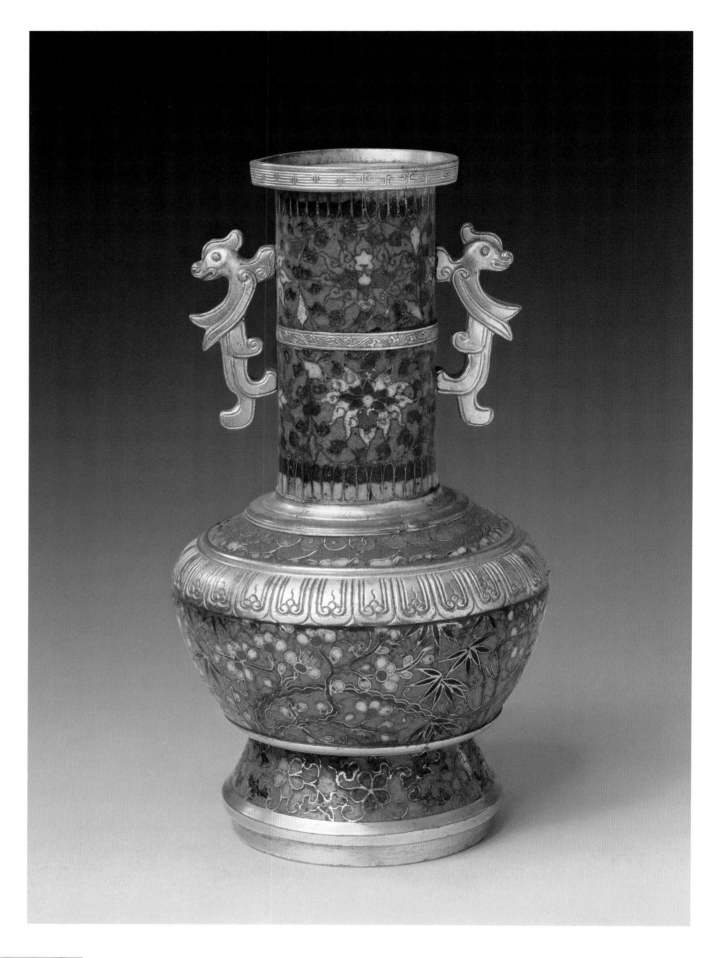

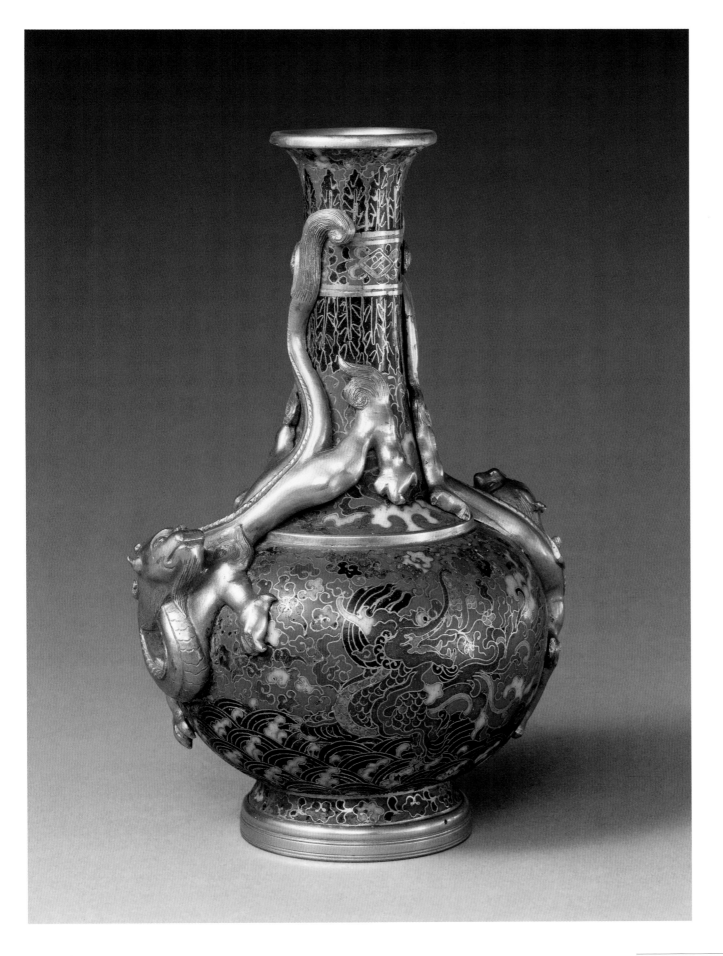

65

掐丝珐琅摩竭纹双螭瓶

明晚期

高24.3厘米　口径5.7厘米

瓶通体施蓝色珐琅釉为地，颈部饰弦纹及蕉叶纹，腹部在彩色云纹锦地上饰蓝、赭色两条应龙，口吐香草，花尾高卷，腾跃于汹涌的波涛之中。颈至腹部镶嵌铜镀金的双螭扬尾回首，与云水、应龙相映成趣。足内镀金无款，圈足应为后配。

66

掐丝珐琅双龙戏珠纹凤耳瓶
明晚期
高38厘米　口径18厘米

　　瓶铜镀金双凤耳。通体以海蓝色釉为地，口内及圈足饰彩色缠枝莲纹，颈部掐丝填深蓝色蕉叶和彩色梅花纹。瓶体密布掐丝勾云纹作锦地，间彩色祥云纹。正背两面均饰蓝色双龙腾飞戏火珠于海水江崖之上，所饰云龙纹及珐琅釉色具万历掐丝珐琅风格。

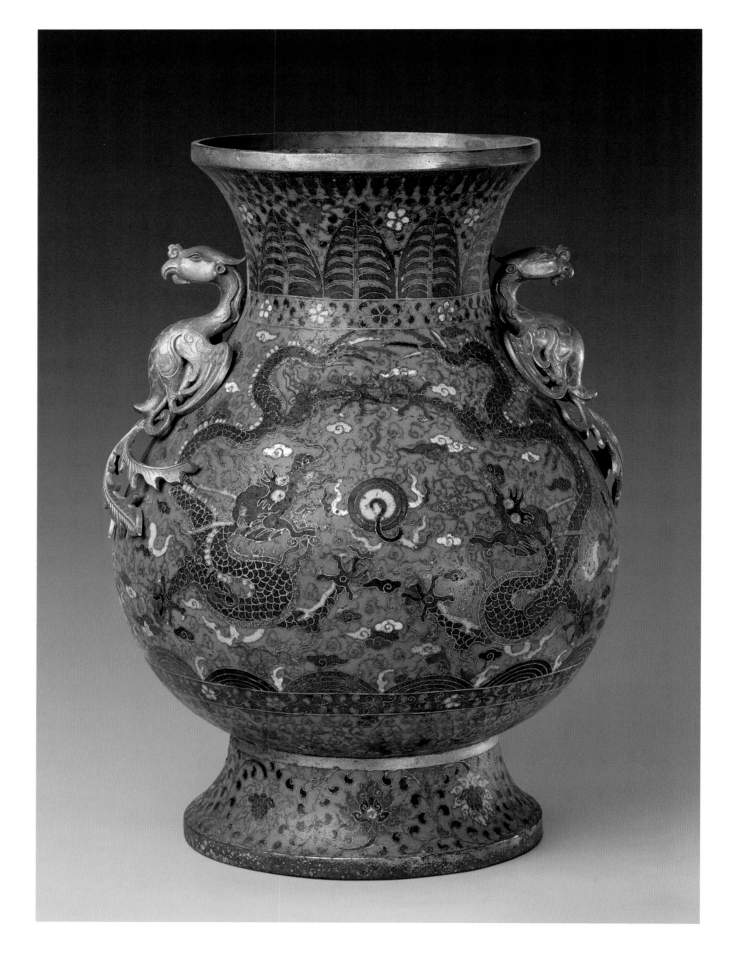

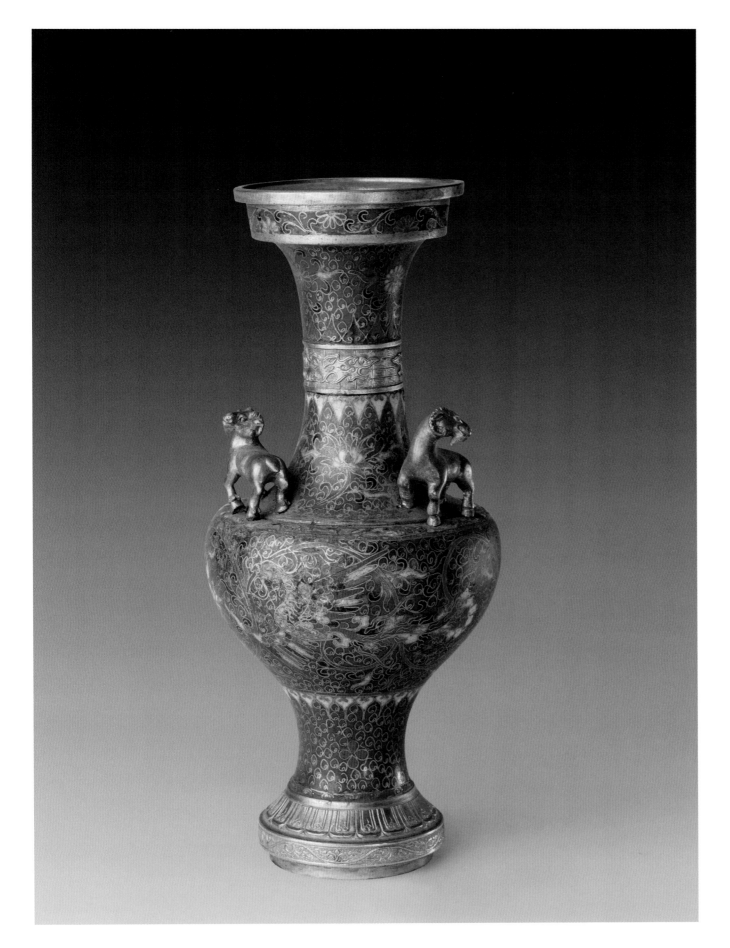

掐丝珐琅凤莲纹洗口瓶
明晚期
高26厘米　口径8.4厘米

　　瓶颈部饰一周镀金莲瓣回纹，上压蟠螭纹。肩部三羊耳，寓"三阳开泰"之意。圈足镶莲瓣及蔓草纹，为明显的后配铜活。通体以蓝绿色珐琅釉为地，掐丝勾云纹作锦地，腹部双线掐丝双凤穿缠枝莲花做主题图案。颈及腹下部以折枝莲花、菊花及花头纹为饰。足内正中镶竖框栏，有剔地阳文"宣和"二字款，应为后人所加。

68

掐丝珐琅山水人物图圆盒

明晚期

高12.3厘米 口径24.9厘米

　　盒通体以天蓝色珐琅釉为地，盖面圆形开
光内以掐丝珐琅装饰出山水人物主题图案，盖
边及器壁以掐丝勾云纹做地，饰松、竹、梅、等
虫蝶花卉纹样。此盒构图紧密，布局规范，做工
极其精细，尤其以掐丝珐琅表现山水人物为以
往所不多见，表现出这一时期掐丝珐琅烧造技
术的进步。

69

掐丝珐琅鸳鸯形香熏

明晚期
高20厘米　长17.3厘米

　　香熏做鸳鸯形，单腿驻立于荷叶之上。通体均以红、黄、蓝、绿、白等釉色填饰出五彩缤纷的翅身羽毛，香熏盖为外圆内方的钱形，开在鸳鸯之背部。足下承绿色荷叶，筋脉清晰，釉色晕染。

70

掐丝珐琅花卉纹鹅形匙

明晚期
长31厘米

　　匙镀金，底部双鹅蹼做足。匙柄施天蓝色珐琅釉为地，饰彩色灵芝等花卉纹，铜镀金鹅头做柄首。珐琅釉色及花纹装饰具有明晚期的风格特点。

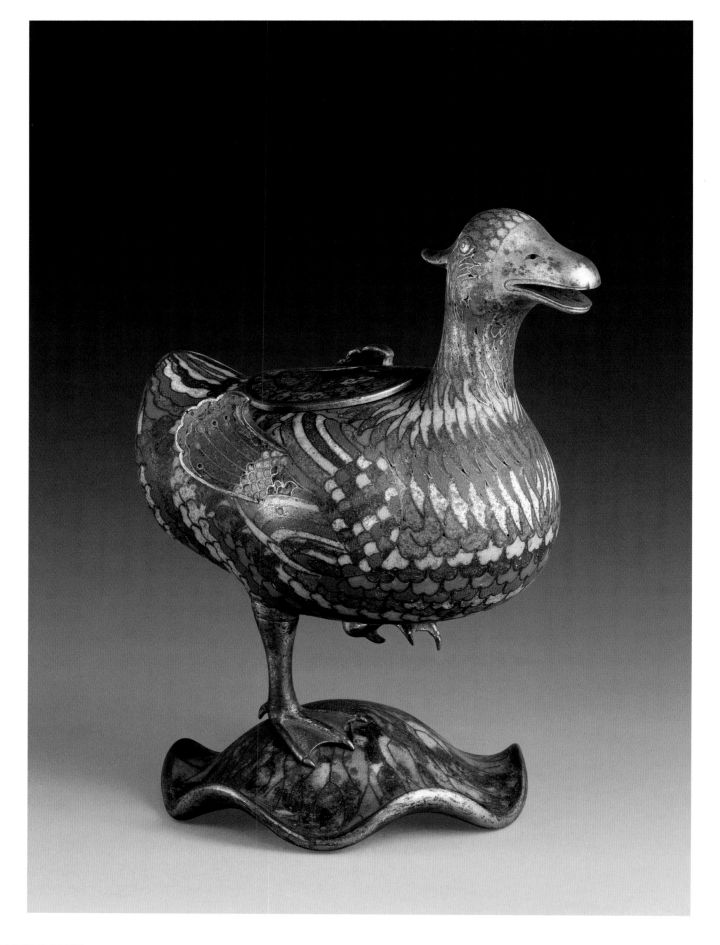

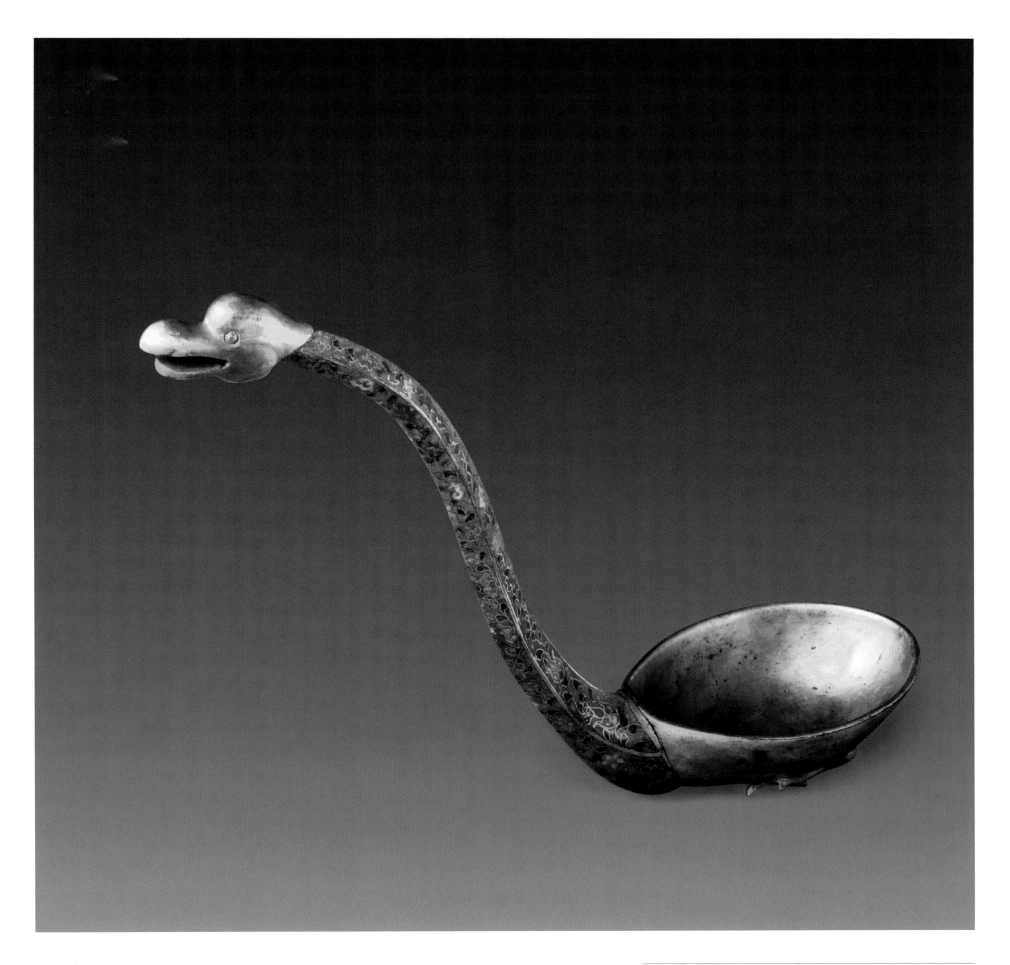

71

掐丝珐琅花鸟图方盖壶
明晚期
通盖高62.4厘米　腹宽30厘米

　　壶通体以天蓝色釉作地，盖饰葡萄纹，四只铜镀金立凤做盖钮，颈肩两侧有铜镀金双螭耳。壶身图案界为三层，颈及腹下部分别掐饰累累欲坠的葡萄纹和缠枝莲纹。腹部以掐丝勾云纹做锦地，四面以写实手法分别表现松鹤延年、凤戏牡丹等吉祥花鸟图案。方足饰落花流水纹。壶下承铜镀金錾莲瓣纹座，无款。

72

掐丝珐琅五伦图梅花式大缸
明晚期
高57.6厘米　口径88厘米

　　缸呈梅花式，通体施松石绿珐琅釉为地，通景饰花鸟飞禽纹，缸身五开光内饰凤凰牡丹、双鹤绣球、荷塘双雁、芙蓉孔雀、梅花绶带等《五伦图》花鸟图案。开光外饰蟠螭纹，底边饰如意云头纹。

　　此缸不仅造型独特，纹饰富丽，釉色明艳，且以梅花五瓣巧合"五伦"传统画题，颇具匠心。形体如此之大的掐丝珐琅器在明代只此一件，它足以代表明代晚期掐丝珐琅的工艺水平。

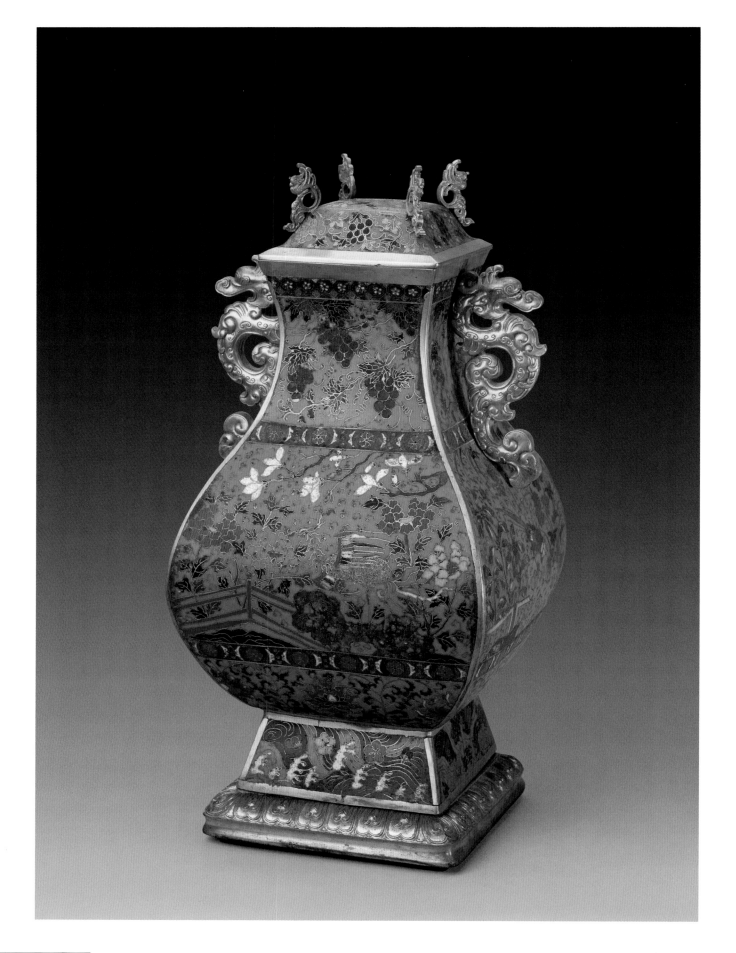

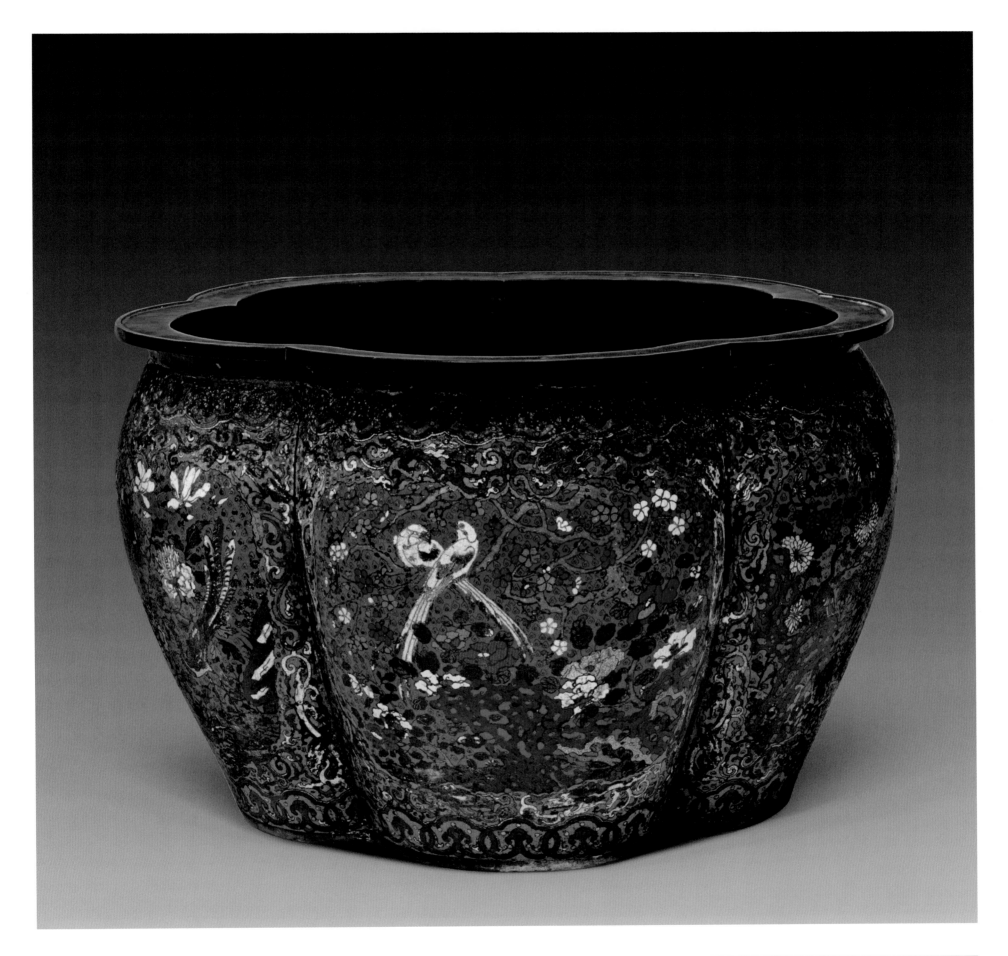

73

掐丝珐琅荷塘白鹭图缸

明晚期

高39厘米　口径44.5厘米

　　缸外壁通景饰掐丝珐琅《荷塘白鹭图》。上下以蓝绿两色珐琅釉表现地面和池塘水波纹，通饰花草、鸟虫、鱼虾等图案。上部以勾云纹作锦的蓝色地面上，一派草木回春、鸟语花香的生动景象。下部一泓塘水，游鱼嬉戏于蓼藻之中，具有浓郁的生活气息。底为后配，以蓝色釉作地饰大朵缠枝莲纹。此种大型器物为以往所不多见。

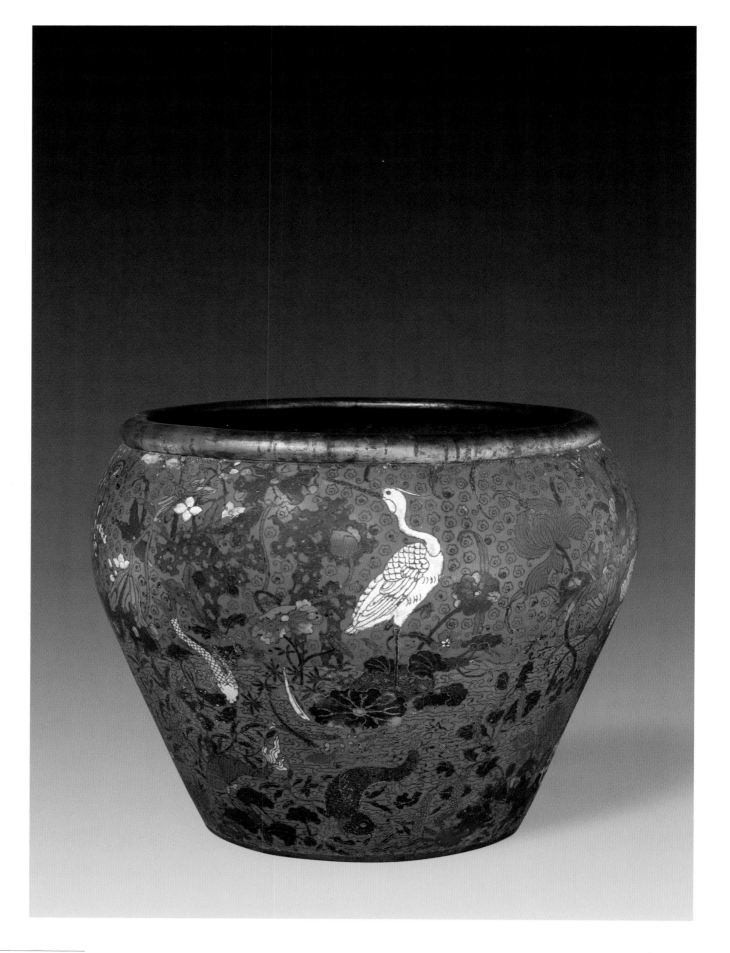

清代珐琅

清代康熙时期珐琅工艺

一、掐丝珐琅

清代掐丝珐琅的制作始于清初，从故宫旧藏的众多掐丝珐琅制品可以看出，康熙时期内廷珐琅的生产表现出从试烧到成熟这样一个清晰的发展脉络。康熙早期掐丝珐琅制品表现出的烧造技术尚不完全成熟的特点，以小型器物居多，珐琅器的铜胎成型还是较为规矩，纹饰的掐丝纤细均匀，流畅秀气。但釉料的质量明显低劣，制品通常仍以蓝色釉为地，但浅蓝色地釉颇显干涩无光，灰暗失透，其他釉色也不纯正。填嵌到器物表面的釉料烧制后凸凹不平，缺少光滑，暴露出烧造技术和釉料配制的不够成熟。这类掐丝纤细流畅，但珐琅釉料干涩、缺乏光泽的特点，是为康熙早期掐丝珐琅的鲜明特征。

康熙中晚期的掐丝珐琅作品，一改早期灰暗干涩的质感，珐琅釉质纯正鲜亮，而且作品填釉饱满，釉面平整光滑，且少有砂眼。装饰图案多采取双线勾勒技法，掐丝纤细流畅，表现出康熙掐丝珐琅工艺成熟时期的特点。

康熙朝掐丝珐琅器有文房用具的镇尺、方圈、暖砚、笔架、五供、炉、瓶、盒、盘、香薰等，康熙掐丝珐琅款识有"大清康熙年制""康熙年制"阴楷、阳楷和篆书阴刻款几种。

二、画珐琅

康熙时期画珐琅的制作，也明显看出从试烧到成熟这样一个清晰的发展脉络。康熙早期画珐琅制品表现出的烧造技术尚不完全成熟的特点，由此可见，康熙时期造办处画珐琅的制作主要还是依靠本土工匠的技术力量，画珐琅制品在造型、装饰、色彩等方面，表现出完全中国民族化的浓厚特点，很难看到外来影响的痕迹。

康熙三十九年造办处玻璃厂正式建成以后，珐琅原料的炼制，许多是有玻璃厂承担的。[1]康熙晚年，宫内造办处金属胎、玻璃胎和瓷胎画珐琅被烧制成功，产量和质量都有了突

破。档案中多次见到这一期间康熙皇帝利用内府所制画珐琅烟壶、水丞、盖碗等器赏赐大臣、外国使节，反映了该项技术已为造办处工匠所掌握。而且，康熙年间主要依赖西洋进口的9种颜色的珐琅料，经造办处玻璃厂努力，也取得了进展。康熙在五十七年(1718)两广总督杨琳奏折中提到欲选送林朝楷等三名珐琅匠以及他们试烧的样品并红、白珐琅料进京的硃批上说，(画)珐琅宫中早就已经烧制成功，而且各种颜色的(珐琅料)都已经齐备："珐琅大内早已造成，各种颜色俱以全备。[2]"康熙五十八年(1719)闽浙总督进西洋什物。康熙硃批说："选几样留下。珐琅等物宫中所造已甚佳，无用处，嗣后无用找寻[3]。"

画珐琅器最早纪年款器物是康熙年制。康熙早期画珐琅器体也均小巧，器型品种比较单调，主要见有炉、瓶、盒、碗之类。作品多以灰白色和黄色珐琅为地，并用红、黄、蓝、白、绿、赭、紫等几种颜色作画，颜色品种比较单调，与同期掐丝珐琅器所用颜色品种基本相同。因为颜色单调，故康熙早期的画珐琅装饰花纹色彩浓淡对比不强烈。而且釉色晦涩无光，器表釉彩堆积较厚，凸凹不平，砂眼密集，这些现象均可说明早期画珐琅制作处于不成熟阶段，打磨技术和烧造水平不高。装饰题材主要以山水人物和折枝花卉为主，有些作品具有中国传统水墨画的韵味。

康熙晚期的画珐琅工艺渐臻成熟，焙烧技术大有改进，器物胎骨较早期既薄又轻，具有薄、平、光、艳、雅的风格特点。珐琅质地细腻，施釉均匀，光洁平滑，气泡显著减少或接近消失，有的器表毫无瑕疵。珐琅色泽明快，艳丽纯正，颜色品种也日趋丰富，由早期的红、黄、蓝、绿、白、紫、赭等七、八种，增加到红、蓝、绿、白、黄、黑、雪青、赭、紫、粉等，达九—十二种之多。[4]很少有欧洲情调的作品。康熙晚期画珐琅品种增多，出现了花篮、盏托、各式盒、鼻烟壶等令人耳目一新的造型。作品多以黄釉作

[1] 夏更起:《玻璃胎画珐琅考析》《故宫博物院院刊》2003.3。

[2] 中国第一历史档案馆藏:《朱批奏折》，康熙五十七年九月初九日两广总督杨琳奏折。转引自张小锐:《清宫瓷器画样的兴衰》，见《官样御瓷:故宫博物院藏清代制瓷官样与御窑瓷器》紫禁城出版社，2007年，34页。

[3] 台北故宫博物院编:《宫中档康熙朝奏折》第9辑，页724、725。施静菲:《十八世纪东西交流的见证——清宫画珐琅工艺在康熙朝的建立》。

[4] 杨伯达:《康熙款画珐琅初探》《故宫博物院院刊》1980.4。

地，豪华富丽，具有浓厚的皇家气息。绘画一丝不苟，多以工笔花鸟为主，生动有致，色彩淡雅柔和，具有很高的艺术价值，故深得康熙皇帝的赏识，因此，画珐琅款识多用御制四字款，精美的器物底部多有蓝色双方栏、双圆圈，内署蓝色、红色、深烟色、描金"康熙御制"楷书款多种形式，但其字体都是一致的。显示出康熙皇帝对于画珐琅器的情有独钟。康熙款画珐琅菱花式盘即为其代表作。此盘造型规矩，花朵渲染或点彩显出浓淡，共使用黄、蓝、紫、粉、雪青、浅蓝、红、浅绿、黑等十余色。珐琅细腻洁净，色彩典雅，光泽晶莹，器底施白珐琅釉，蓝色双圈内书"康熙御制"楷书双行款。

74

掐丝珐琅缠枝莲八卦纹象足炉

清康熙

通高65厘米　口径22厘米

炉通体以海蓝色珐琅釉为地，铜镀金镂雕
云龙纹高盖钮，盖面圆形开光内镂空镀金八卦
纹和小朵花卉纹各一周，口边镀金錾阴文"大
清康熙年製"楷书横行款。炉口缘处宝蓝色珐
琅地填红黄色夔龙纹，炉身饰卷枝红、白、藕荷
色莲纹，炉下承三象首做足。

75

掐丝珐琅缠枝花纹乳足炉

清康熙
高10.1厘米 口径14厘米

　　炉双立耳,下承三乳足。通体施浅蓝色珐琅釉为地,掐丝填彩釉饰缠枝莲花及牡丹纹,底双方框内镌剔地阳文"大清康熙年製"楷书款。

　　此炉掐丝很细,釉色显灰暗,刻款颇精,字体工整,为康熙掐丝珐琅的标准款识。

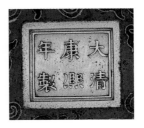

76

掐丝珐琅缠枝莲纹乳足熏炉

清康熙

高8.5厘米　口径9.5厘米

炉两侧饰镀金夔凤耳，下承三乳足。通体
施海蓝色珐琅釉为地，肩饰镂空掐丝填彩釉缠
枝花一周。腹部饰藕荷、红、白、紫、红、黄色缠
枝莲花六朵。底部缠枝相连，正中有镂空镀金
"大清康熙年製"篆书款。

此炉掐丝虽细，但不够工整，釉地蓝色干
涩无光，表现出清初掐丝珐琅的釉色特点。炉
底的镂空款识为前所未见。

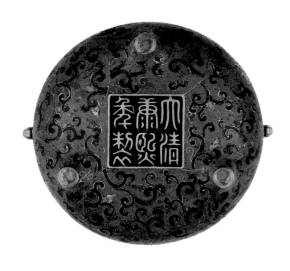

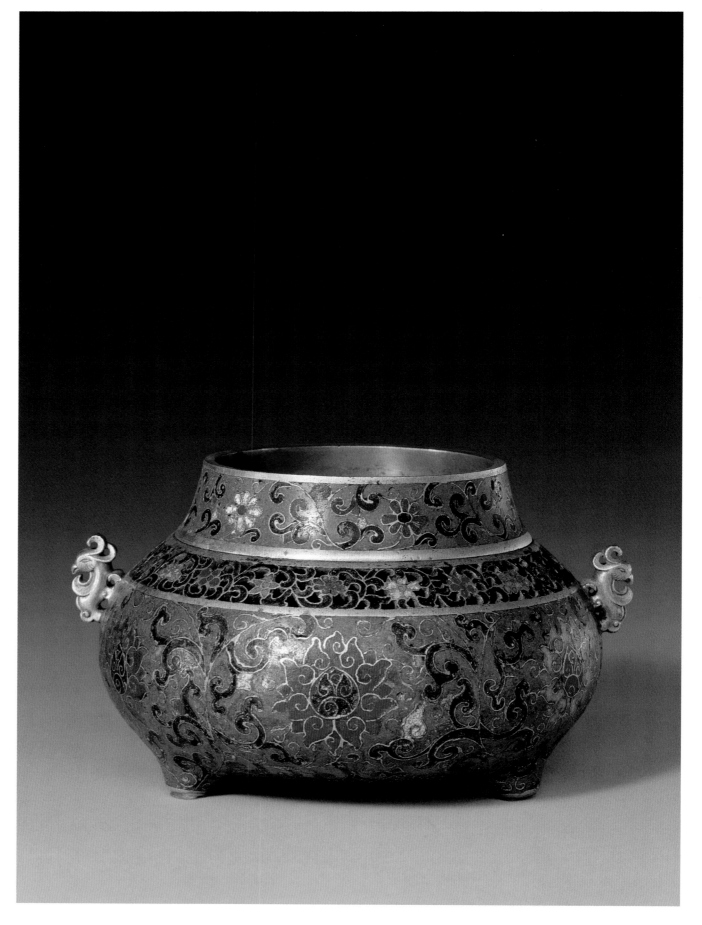

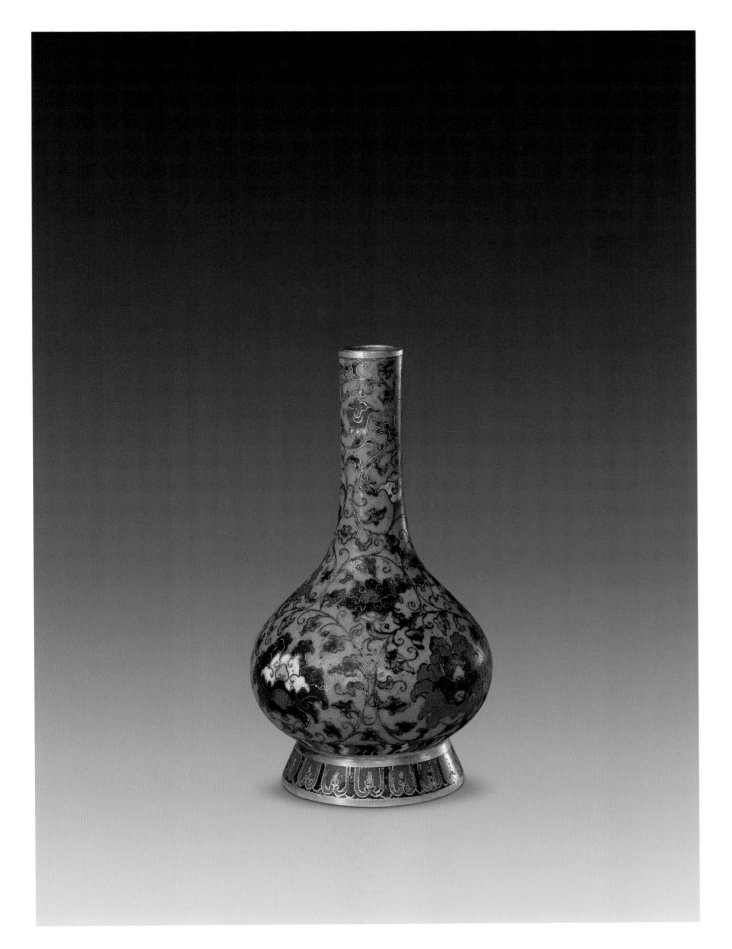

掐丝珐琅缠枝莲纹胆式瓶
清康熙
高12厘米　口径1.7厘米　足径5厘米

　　瓶通体以浅蓝色珐琅釉为地，腹部饰掐丝珐琅彩釉缠枝莲纹，枝叶以单线勾勒，掐丝极细；足壁饰莲瓣纹。足内镀金，錾阴文"康熙年製"楷书款。此器虽地色灰暗，但仍为不可多得的康熙具款掐丝珐琅器。

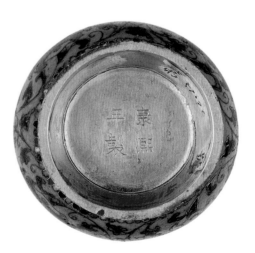

78

掐丝珐琅缠枝莲纹圆盒

清康熙

高4.5厘米　口径8.7厘米

　　盒为扁圆形，矮圈足。通体施天蓝色珐琅釉为地，盖面以缠枝相连成五角形，五角内分别饰宝蓝、黄、豆绿、紫、白缠枝莲花五朵，中心为红色缠枝莲花。足内镀金，饰缠枝莲纹，中心处錾阴文"康熙年製"楷书款。

　　此器器型小巧，掐丝灵活，纹饰规整，釉色灰暗，是康熙时期为数不多的有款识的掐丝珐琅器。

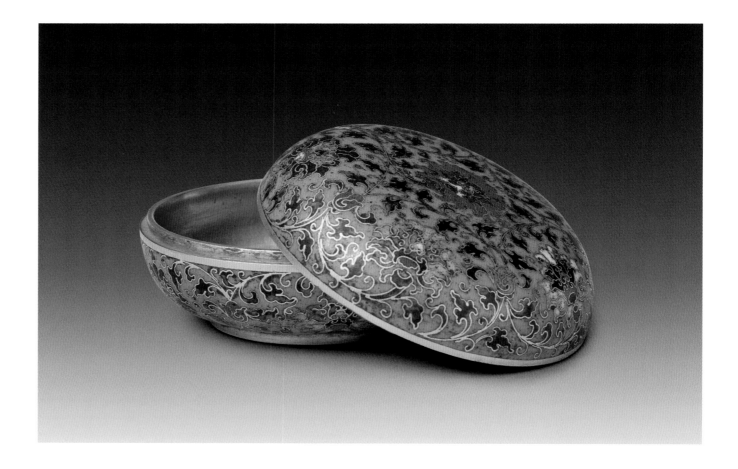

79

掐丝珐琅菊石纹小圆盒

清康熙

高2.9厘米　口径8厘米

　　盒通体施天蓝色珐琅釉为地，以山石花卉为题材。盖面饰菊花、洞石，四周点缀掐丝勾云纹。底錾阴文"大清康熙年製"楷书款。

　　此器设色淡雅，图饰简洁明快，为清早期珐琅器中所少见。

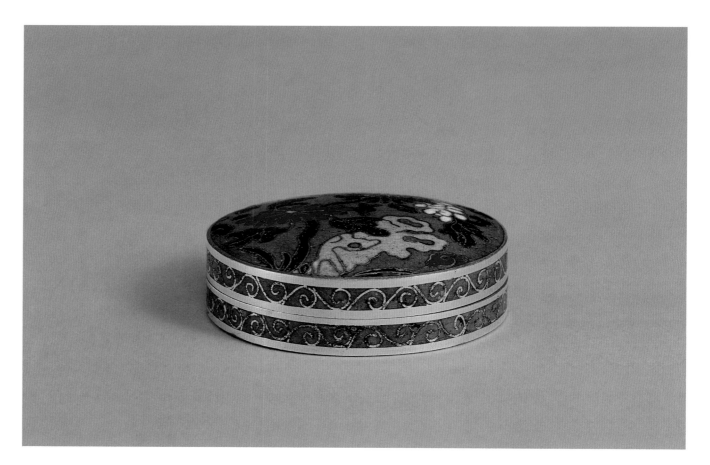

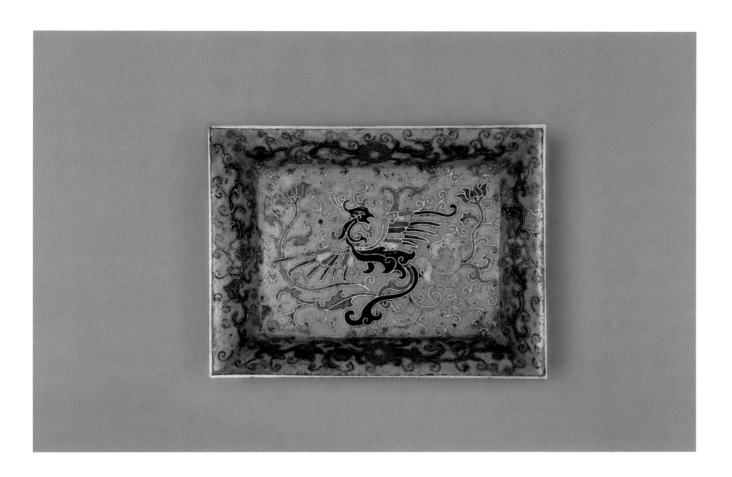

80

掐丝珐琅青鸾穿花纹长方盘

清康熙

高1.5厘米　长9厘米　宽7厘米

　　盘通体施蓝色珐琅釉为地, 饰彩釉缠枝花卉纹。盘心主体纹饰为青鸾穿花, 在花间飞舞着一只蓝色的鸾鸟, 盘内外壁饰变形花卉纹。青鸾及花卉枝叶均为双钩。底镀金, 錾阴文"大清康熙年製"楷书款。

　　此器纹饰掐丝工整纤细, 特别是釉色纯正, 显然改进了珐琅釉的配料方法, 克服了釉色干涩灰暗的弊病, 为不可多得的具康熙中后期标准款识的珐琅器之一。

81

掐丝珐琅夔龙纹暖砚盒

清康熙

砚盒高5厘米　长14.7厘米　宽11.5厘米

　　砚盒以浅蓝色珐琅釉为地, 四面饰黄、蓝色夔龙捧寿桃图案, 口边纠结铜镀金镂空夔龙纹。盒底阴文"康熙年製"四字篆书方印款。盒上盛松花江石砚, 砚石四周剔地阳文纹样与盒的整体题材相同。

　　暖砚盒是便于冬季发墨不冻设计而成, 盒内可盛热水或炭火, 为清代皇帝御用之物。

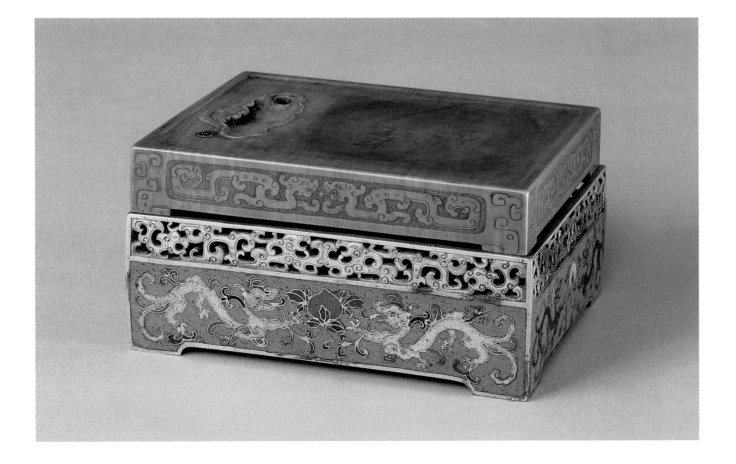

82

掐丝珐琅缠枝莲纹狮耳炉
清早期
高7厘米　口径9.3厘米

炉作圆形，直口垂腹，圈足，铜镀金狮耳。
腹部环饰六朵勾莲花纹，其间以环绕的枝叶相
连。

此种炉乃燃香用具，一般与瓶、盒组合而
成三式，配套使用。此为失群之炉。

83

掐丝珐琅缠枝莲纹长方形炉
清早期
高20.5厘米　长47.8厘米　宽32.2厘米

炉有活胆，四边出戟，下承四兽首足。通体
以天蓝色珐琅釉为地，折边及炉体饰红、黄、藕
荷色大朵缠枝莲花，并以不同颜色衬花心及枝
叶等。此器为清早期掐丝珐琅特点。

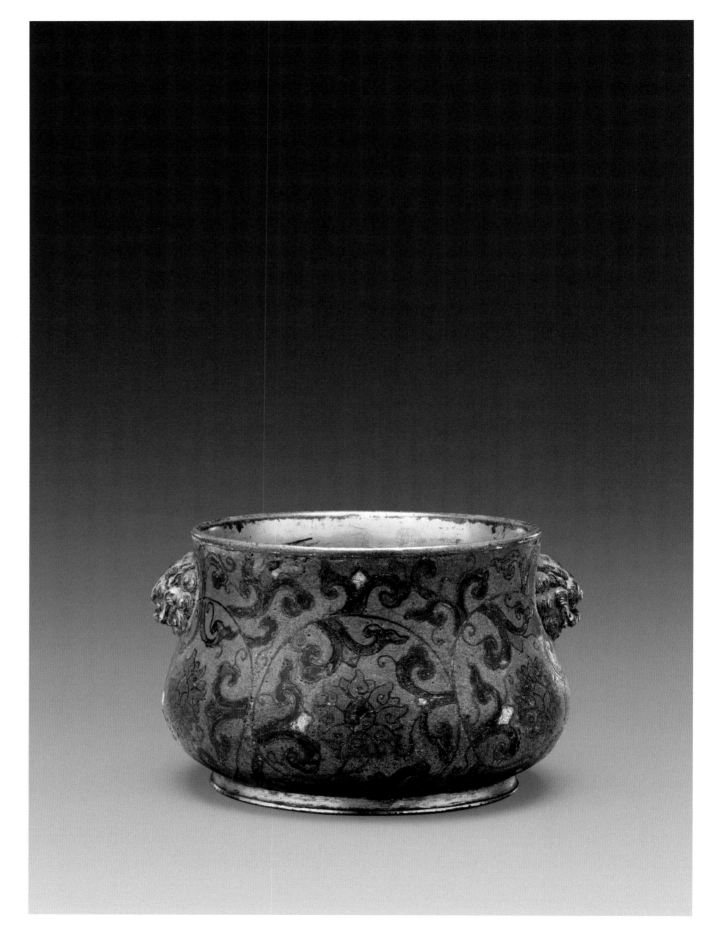

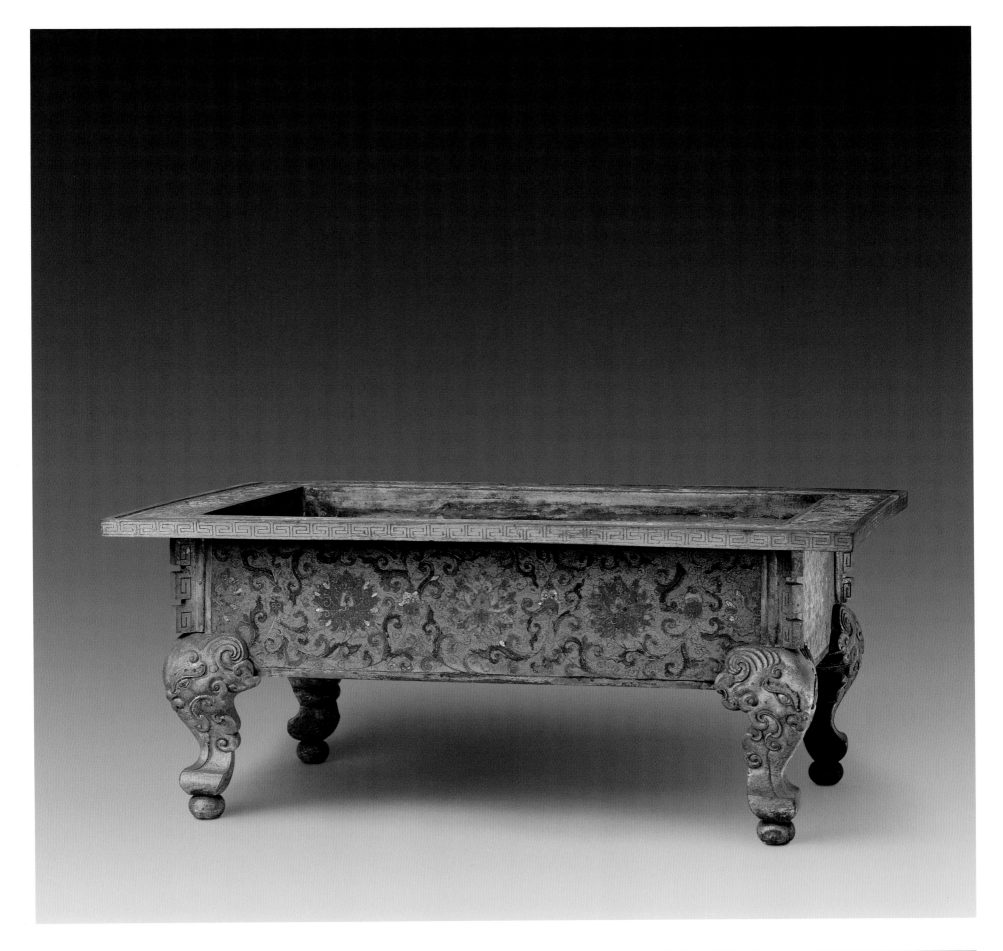

84

掐丝珐琅缠枝莲纹球形香熏

清早期

直径16.2厘米

　　熏由器、盖两半组成。盖、底中心及口四边镂空出花纹。内设有大、中、小套合的三个活轴相连的同心圆机环，大环与球壁相连，小环中心置一小铜炉，各环轴与炉耳轴成交错十字形。无论外层球体如何转动，悬于三环中心的炉体总能保持平衡状态。外壁通体施浅蓝色珐琅釉地，饰单线掐丝填彩釉勾莲纹和盛开的番莲纹。香熏下有托座。

　　此香熏是仿造明早期珐琅作品制造，一称"悬心炉"，珐琅釉色淡雅，掐丝纤细，纹饰流畅，与明代器物风格显着不同。

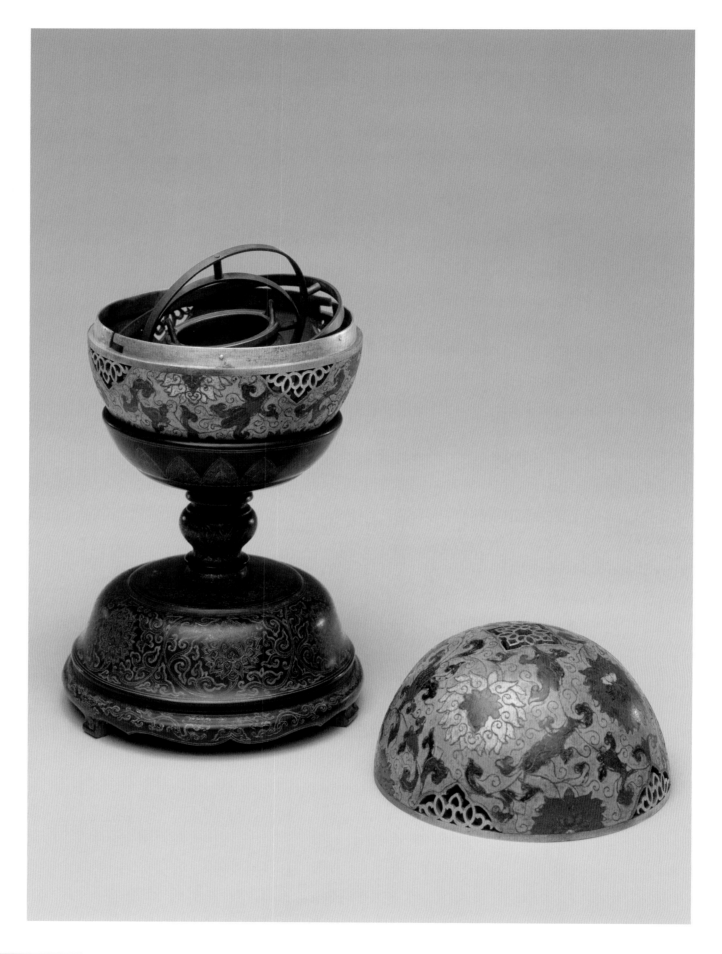

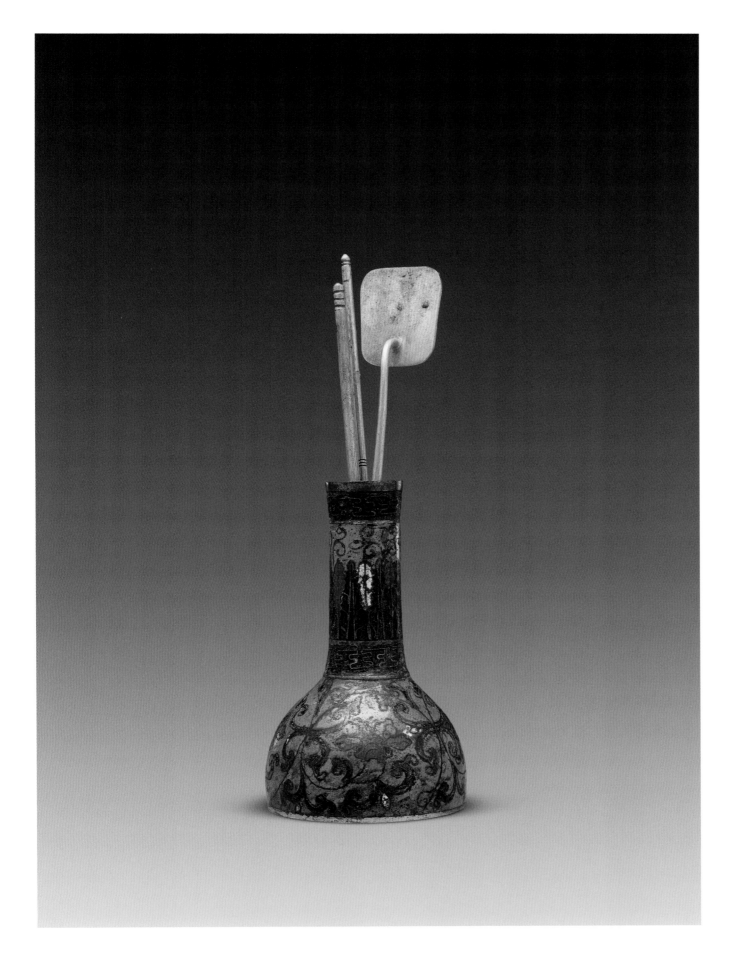

85
掐丝珐琅缠枝莲纹直口瓶
清早期
高9.1厘米　口径2厘米

　　瓶作圆形,长颈直口,下垂鼓腹,平底。腹部环饰红、黄、紫、白四朵对称的缠枝莲花纹,颈饰蕉叶纹。

　　该瓶整体釉色较暗,掐丝细若游丝,为典型的清早期特征。

86

掐丝珐琅花卉纹三层套盒

清早期

高6.7厘米 口径4.8厘米

盒天盖地式，上下三层。通体以深蓝色珐琅釉为地，盖面满铺纤细清秀的红色缠枝莲花一朵。盒壁镀金弦纹将花纹界为四层。首层宝蓝色蔓草纹一周，二、四层饰缠枝莲花纹，三层为一圈缠枝葵花纹。底正中单方框内阴刻"秘芬"二字。

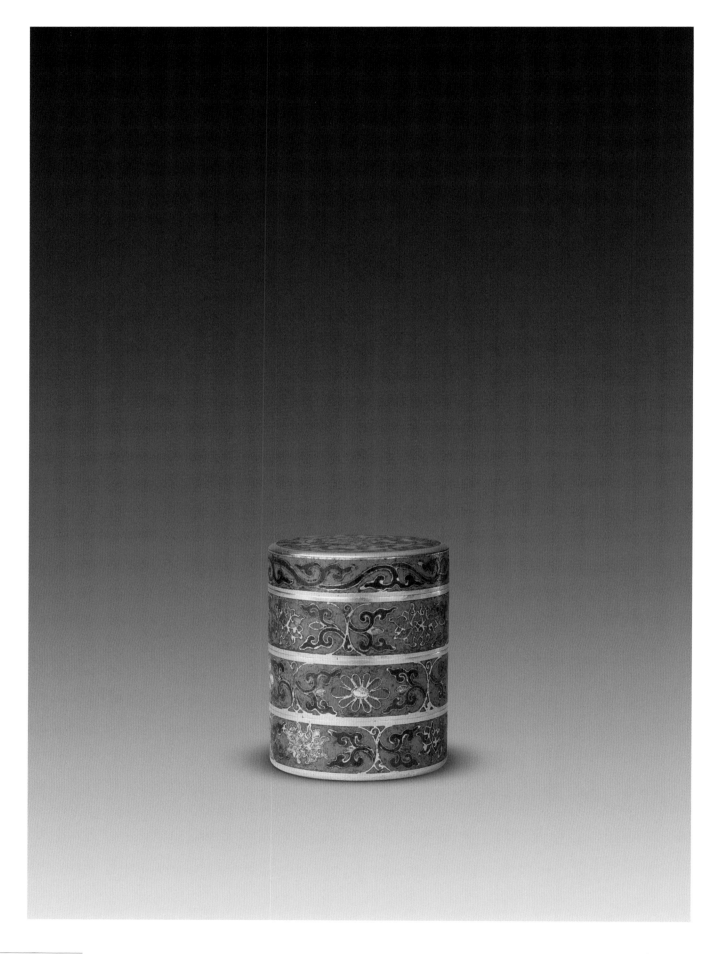

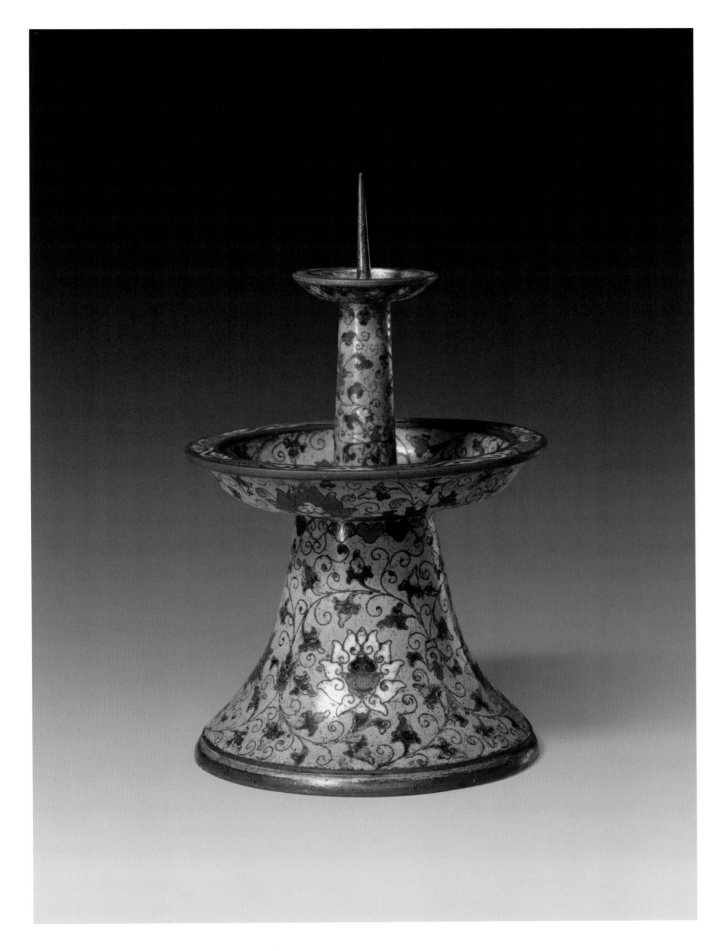

掐丝珐琅缠枝莲纹烛台

清早期
高17厘米　底径9.7厘米

　　烛台由烛扦、柱、托盘三部分组成。柱上置一浅盘式小盏内插蜡扦，下承高足托盘。通体施浅蓝色珐琅釉为地，上饰彩色缠枝莲纹。小盏心饰菊花一朵，托盘里、外及高足饰红、黄、紫、白缠枝莲花各四朵。底镀金，光素无款。

　　此器掐丝细致，工整流畅，但珐琅釉显灰暗干涩，具有康熙早期珐琅的明显特征。

88

掐丝珐琅缠枝牡丹纹笔架

清早期

高5.3厘米　长12厘米　宽2.4厘米

　　笔架呈五峰式，铜镀金四委角矮足。通体施淡蓝色珐琅釉为地，正背两面均饰红、蓝、紫三色缠枝牡丹，底镀金，錾花蔓草纹。

　　此器釉色灰暗，反映出清代初期掐丝珐琅器自行烧炼釉料的特点，但掐丝细腻流畅，纹饰舒展。

89

掐丝珐琅螭钮镇尺

清早期

长25厘米　宽1.2厘米

　　镇尺面施天蓝色珐琅釉，掐丝填宝石蓝及白色螭纹二条。正中为镀金螭钮，无款识。此器珐琅干涩失透，色调灰暗，具有康熙早期掐丝珐琅工艺及其色彩特点。

90

掐丝珐琅缠枝莲纹双耳三足炉

清早期

通高30.8厘米　口径25.4厘米

　　炉铜镀金双螭耳，铜镀金三番人单跪式足，镂空珐琅盖饰变形虬凤纹和缠枝花纹，铜镀金龙钮。腹部在天蓝色珐琅地上饰大朵勾莲花六朵，口边和底边分别饰如意云头纹和莲瓣纹。外底饰一周缠枝莲花，中心为变形的秋葵一朵，无款识。

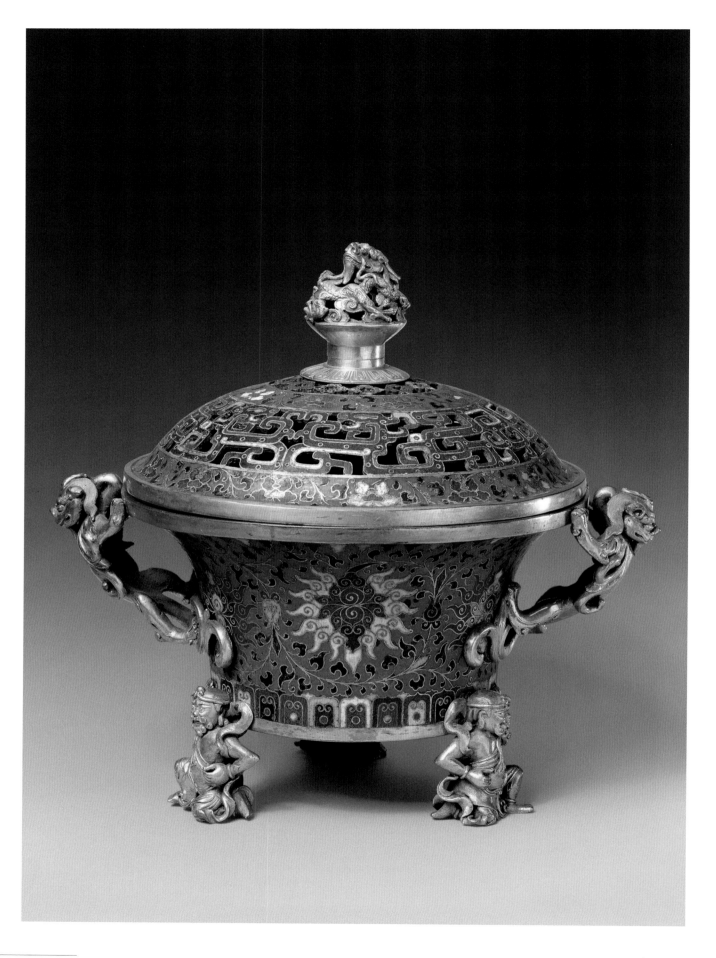

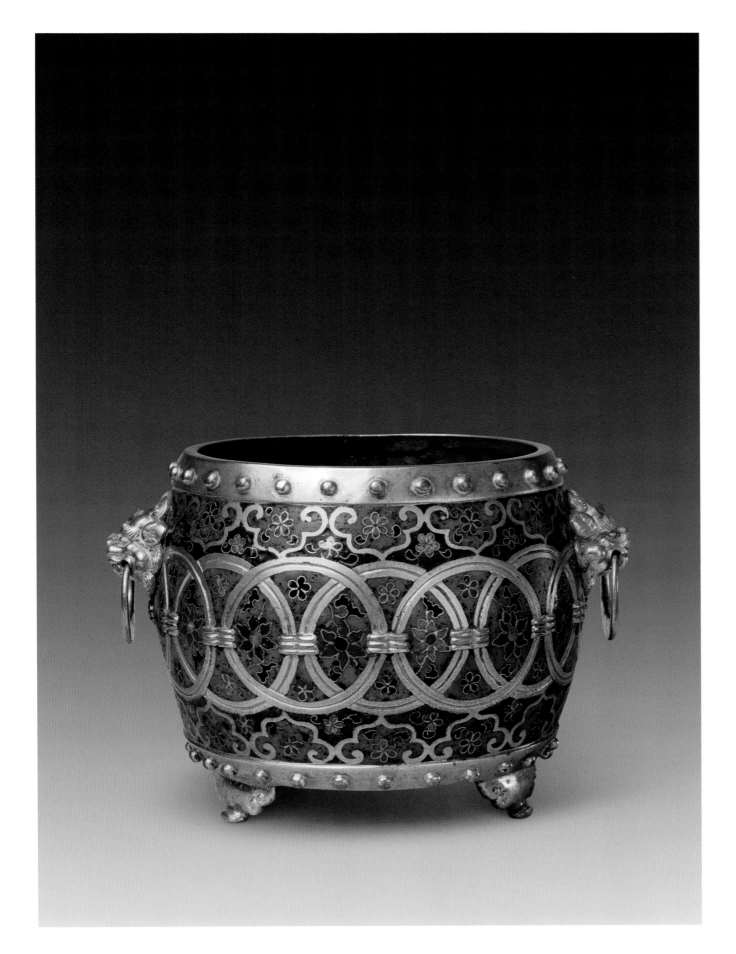

掐丝珐琅花卉纹兽耳鼓式炉

清早期
高11.8厘米　口径11厘米

　　炉身饰双狮环耳，上口下边饰镀金乳钉，底承镀金三垂云足。炉身施天蓝色珐琅釉为主色调，间以宝蓝色地，上下錾镀金两道如意云头纹，内外饰花头纹。腹部正中錾刻镀金链环相套，内饰莲花头纹。炉底凸起镀金双龙环抱"景泰年製"楷书双行款，镀金光亮如新，当为清代所为。

掐丝珐琅缠枝莲纹螭耳盖炉
清早期
通高26厘米 口径17.5厘米

炉出花瓣形折边，攀附铜镀金双螭作耳。
盖顶镀金镂空双草尾龙，镀金火珠钮。通体施
天蓝色珐琅釉为地，筒壁镀金镂空蟠螭纹，上
下一周梅花纹；折边及炉壁饰各色缠枝莲纹，
三象首足饰珐琅璎珞纹，底无款。此炉的装饰
图案及珐琅釉色为清早期特点。

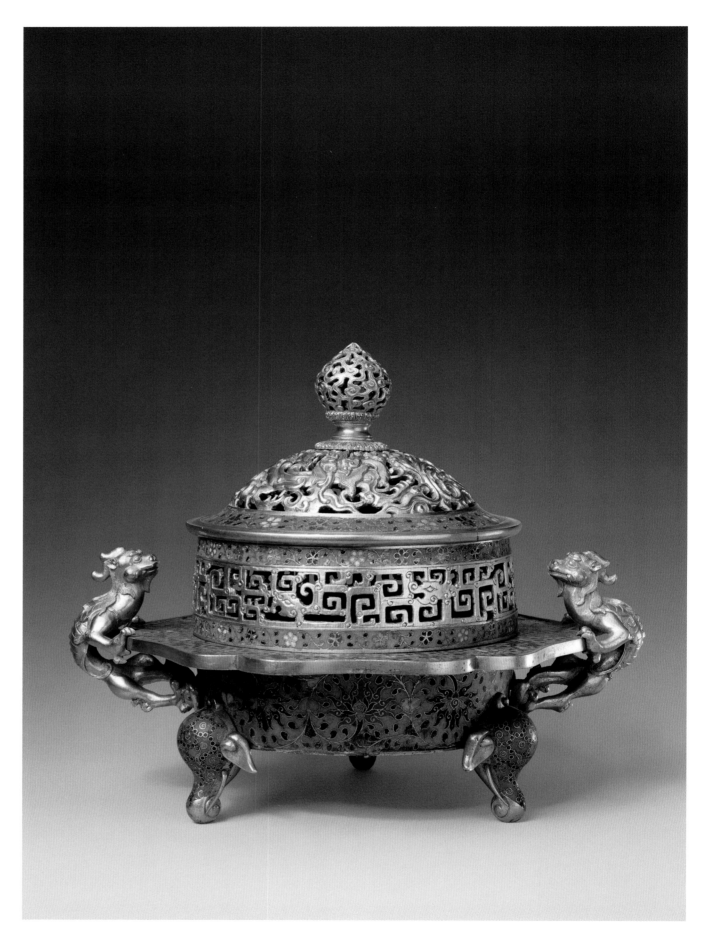

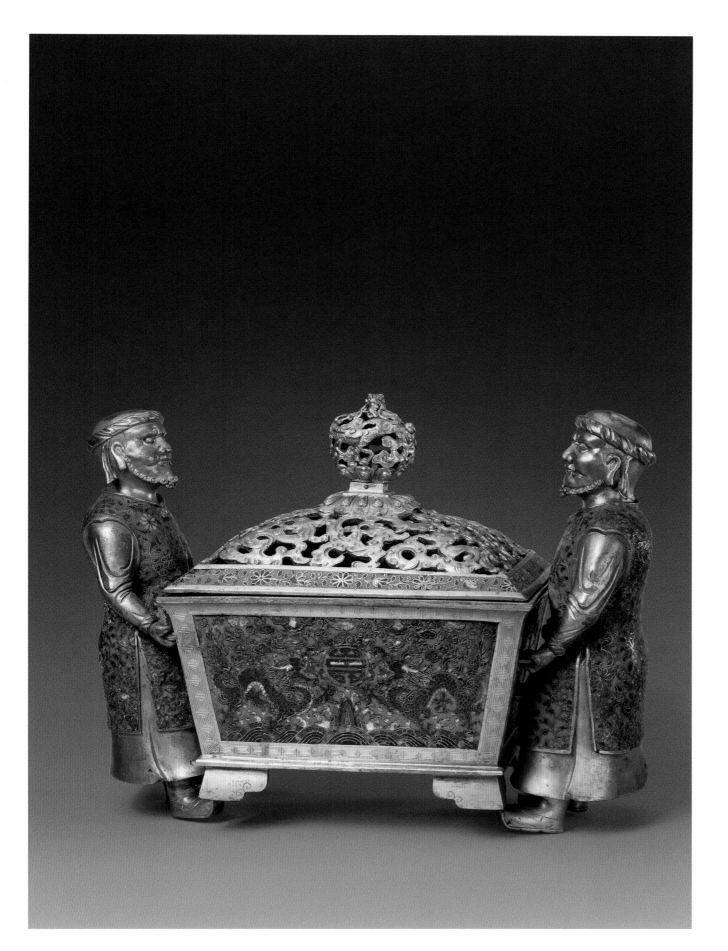

93

掐丝珐琅双人提长方形炉

清早期
通高30厘米 口径25×19厘米

　　炉做双立人提环状，四垂云足。炉盖铜镀金镂空蟠夔纹，云龙纹盖钮。炉外施海蓝色珐琅釉为地，掐丝勾云头做锦地，正背两面饰"寿山福海"双龙捧篆书团"寿"字图案，空间缀彩云纹。两侧面饰缠枝菊花纹，镀金回纹做边饰。提炉人为番人形象，赤脚，身着掐丝填蓝釉菊花纹坎肩式对襟长衫。外底中心有剔地阳文"大明宣德年製"楷书三行款，应为清初仿宣德珐琅之作。

清代珐琅

94

掐丝珐琅缠枝莲纹鼓式薰炉

清早期

通高26.5厘米　口径19.5厘米

　　炉上口下边各饰一周镀金乳丁纹，双绳纹耳，下承三兽腿形足。盖顶镂空镀金双龙戏珠间流云纹，火炬形钮。盖壁及炉身均以天蓝色珐琅釉为地，饰盛开大朵缠枝莲花纹。炉底正中嵌镀金铜片，剔地阳文"景泰年製"楷书双行款。此炉盖为后配，盖壁灰蓝色地和掐丝缠枝莲纹等珐琅质色与炉身珐琅显见不同，后做迹象明显。盖部铜活及底款光亮如新，应为乾隆时期内廷珐琅作所为。

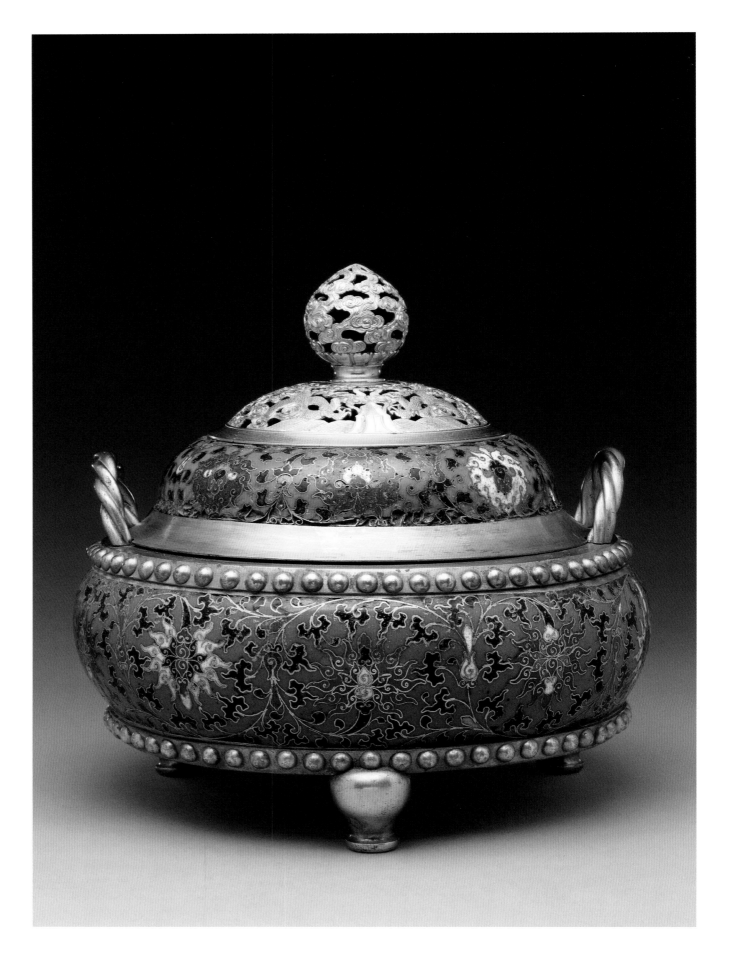

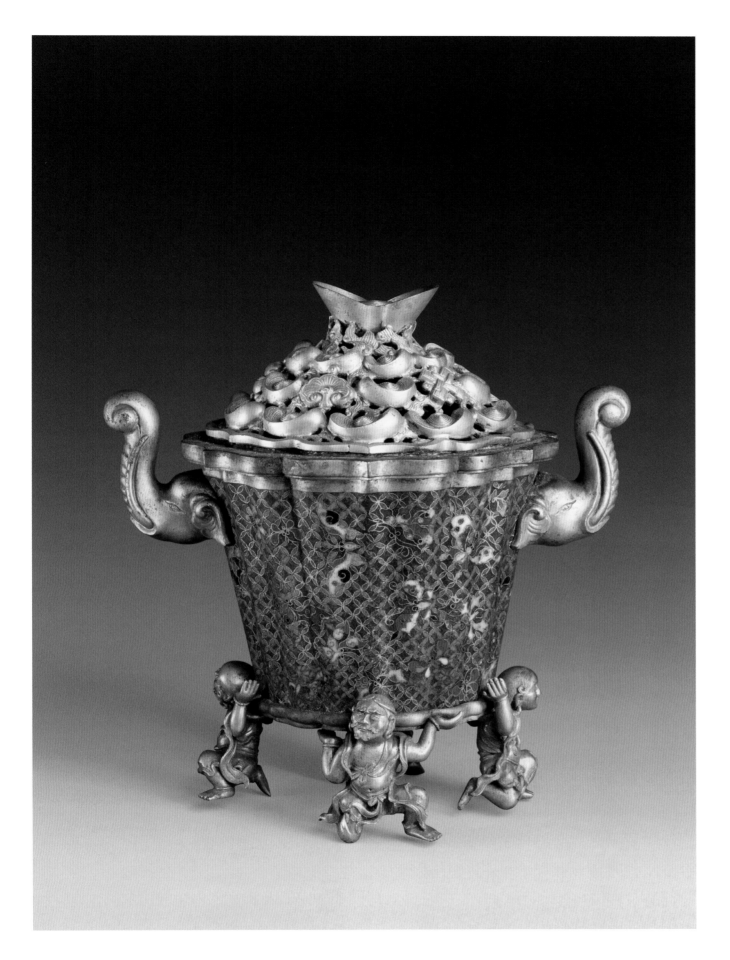

掐丝珐琅胡人进宝式熏炉
清早期
通高25.4厘米　长17.6厘米　宽15.8厘米

炉为菱花式，有镀金镂空杂宝纹盖，元宝形盖钮，铜镀金象首式双耳。炉身以绿色珐琅釉为地，掐丝填蓝色釉圆钱纹做锦，饰色彩缤纷的花蝶纹。炉下承四个跪姿胡人做足，造型新颖独特。

96

掐丝珐琅饕餮纹三羊尊

清早期
高68厘米　口径30厘米

　　通体铜镀金出脊，颈部嵌饰六个涡纹铜钉，肩部嵌三个牺首作耳。通体以海蓝色珐琅釉作地，口部下饰以菊花、缠枝莲纹各一周，颈部宝蓝色蕉叶纹上饰以兽面纹。肩部及高足均做宝蓝色蟠螭纹。腹部掐三个彩色饕餮纹及蕉叶内螭纹，蕉叶外满布大朵缠枝莲纹。此器造型及纹饰均仿自古代青铜器，但所饰螭纹、饕餮纹活泼生动，没有了往日的威严和恐怖，为清代康熙时期仿古风格的珐琅作品。

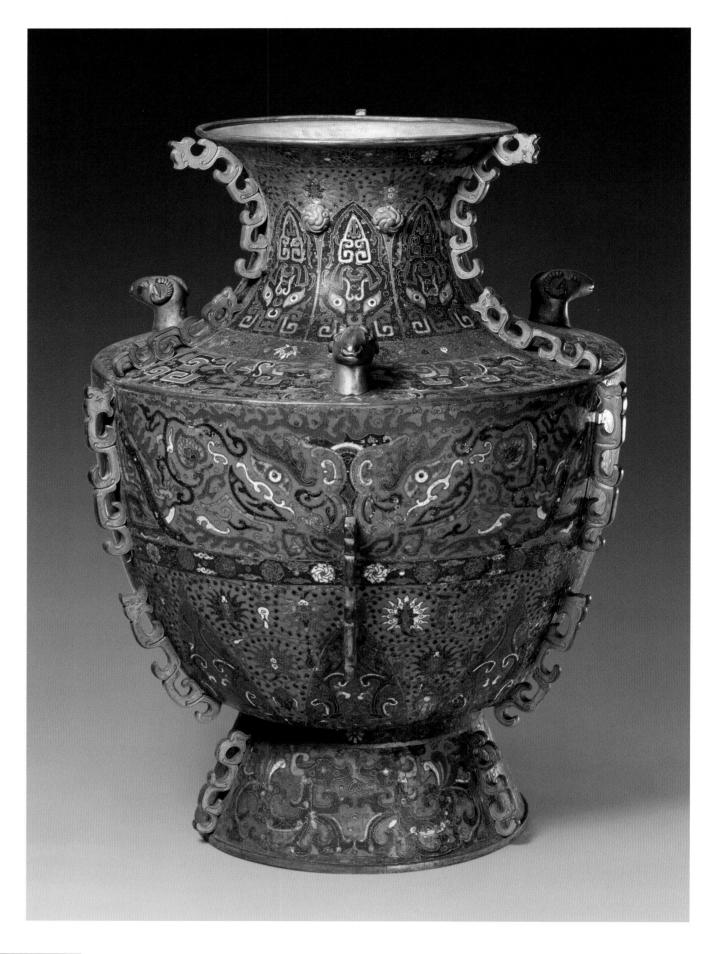

掐丝珐琅花鸟纹琮式瓶
清早期
高29.6厘米　口径6.7厘米

　　瓶作圆口，方腹，圈足，兽首衔环耳，为仿玉琮式造型。腹部四面饰多种花卉纹，有玉兰、荷花、菊花、梅花等，是四季中的不同花卉。花卉采用写实手法表现，自然活泼。颈和足分别环饰四朵勾莲花。外底中心阴刻长方形框，内起地阳文"大明宣德年製"楷书三竖行款。

　　该瓶虽刻有宣德款识，但地子呈灰蓝色，掐丝较为纤细，与宣德珐琅相距甚远，为清早期特点。

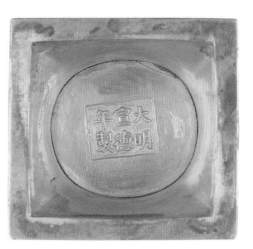

98

掐丝珐琅螭寿纹盏托

清早期

高8.5厘米　口径7.3厘米

　　盏托由圆形盏、葵瓣形盘、高圈足三部分连接而成。通体施天蓝色釉为地，采用多种颜色做花纹。盏外壁饰相间排列的团寿字和螭纹。盘面每瓣饰一螭，两两相对。盘背为花卉纹，圈足上饰翻滚的海水和云朵。

　　该盏托宝蓝色的釉料运用较多，整体色调偏暗，为清早期典型的珐琅特点。

99

掐丝珐琅"福寿康宁"如意

清早期

长42厘米　头宽10厘米

　　如意长柄前部微微凸起，呈弧线形状，上接如意云形头。首部中心饰太极图，四周有五只红蝙蝠相围。柄面做"福寿康宁"四字，以红色蝙蝠相间隔。柄的背面是九朵色彩各异的勾莲花。

　　如意是象征祥瑞的器物，清代乾隆时期制作得最多，材质也多种多样。清早期，珐琅材质的并不多，此为其一。

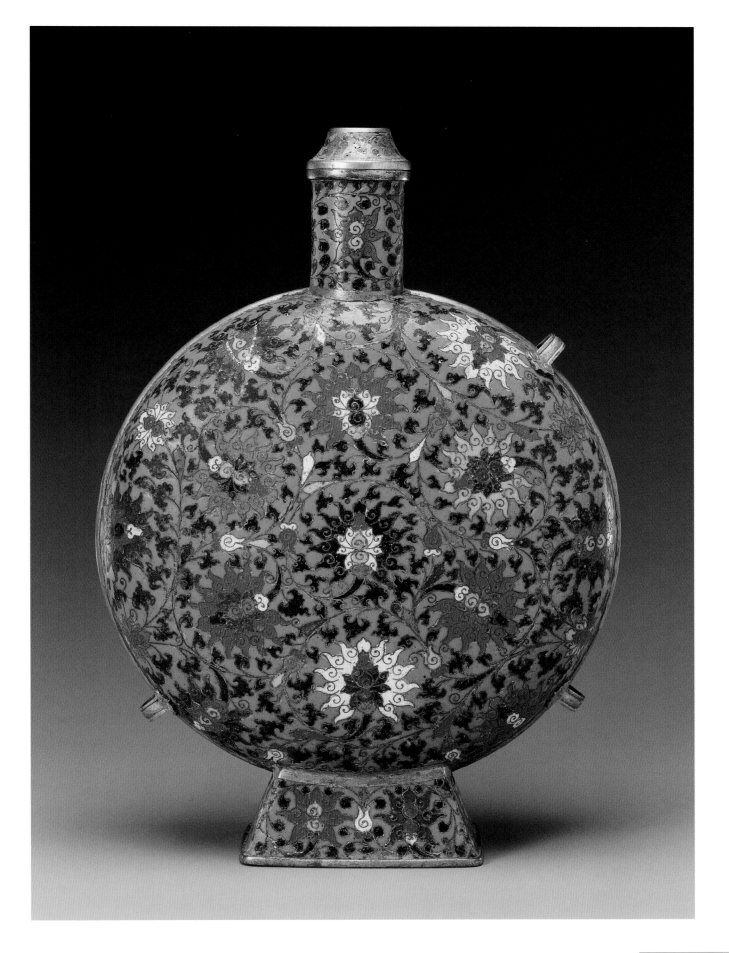

100

掐丝珐琅缠枝莲纹扁壶

清早期

高43厘米　口径6厘米　足径14×10厘米

　　壶作扁体，宽腹圆口，长方形足。两侧安装
四个环，一环缺失习称四系，用以穿绳携带。通
体饰各色的缠枝莲花纹，腹部两面均以一朵莲
花为中心，围做两周花朵做同心圆的排列，其
间以环绕的枝叶相连，可谓排列有序。

　　此壶造型来源于满蒙人骑马远行时携带
的皮壶，而略有变化。它虽无年款，但造型、纹
饰、釉色均为清早期特点。

101

掐丝珐琅缠枝莲纹兽首衔环耳壶

清早期
高35厘米　口径16.7厘米

　　壶肩两侧有铜镀金双兽首衔环耳。通体浅
蓝色珐琅釉为地，由铜镀金双线弦纹将壶身纹
饰分为五层，除腹下满饰掐丝勾云纹外，其余
四层均饰彩釉缠枝莲花纹。腹部为红、豆绿、
蓝、红、黄、白色大朵缠枝莲花六朵，弦纹间饰
折枝五瓣形小朵花纹。

　　此器造型仿古青铜器，釉色鲜艳，掐丝细
腻，纹饰流畅活泼。

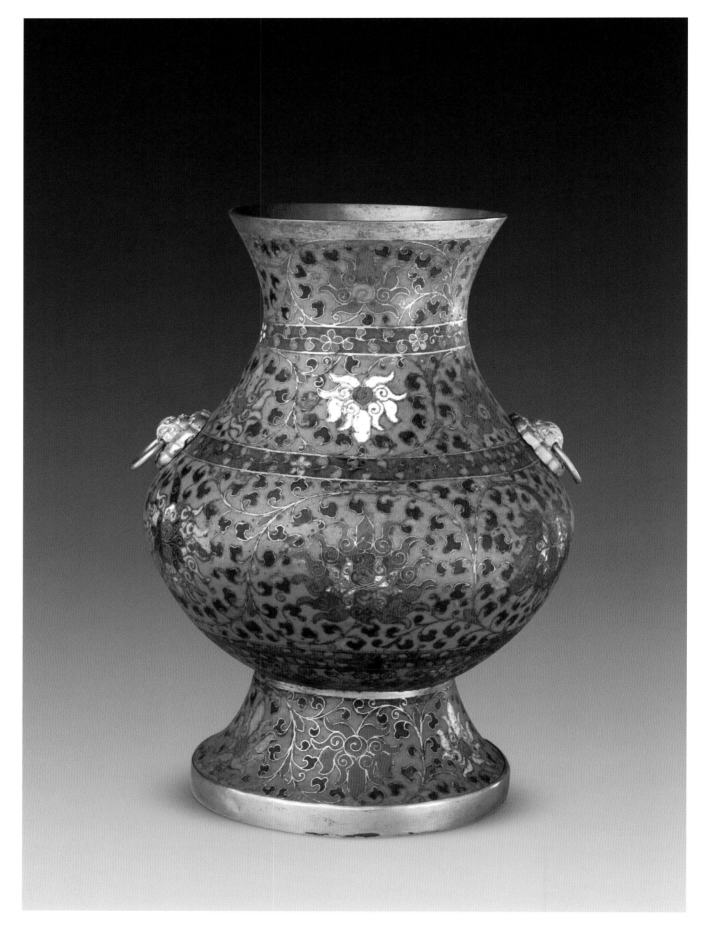

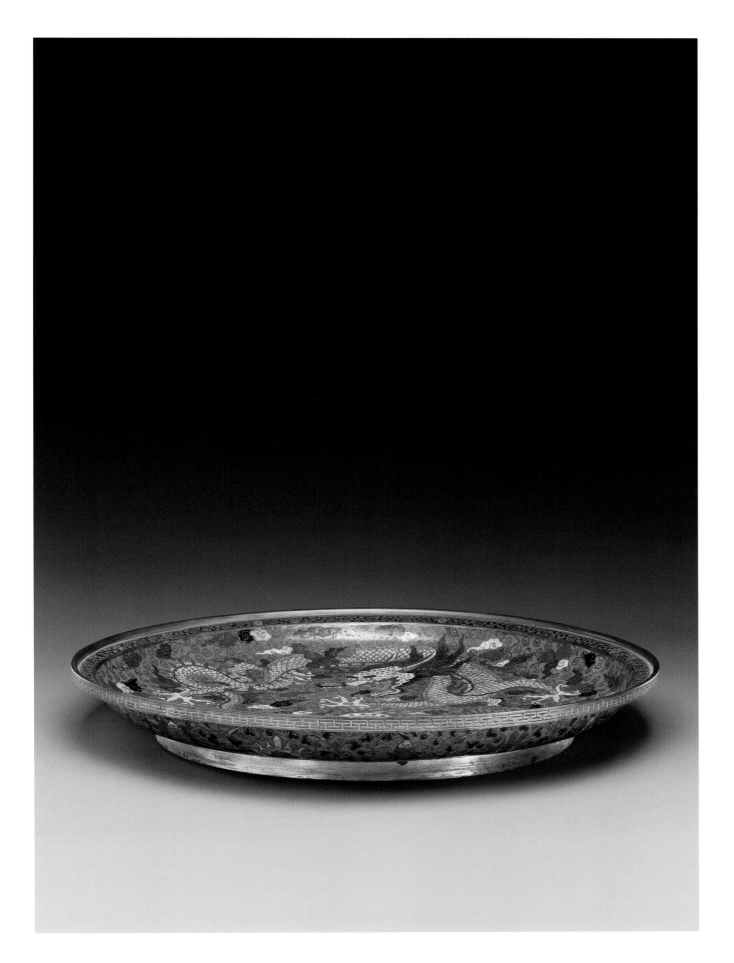

102

掐丝珐琅双龙戏珠纹盘

清早期

高7.8厘米　口径55.5厘米

　　盘作圆形，折边口，圈足。通体在天蓝色地上饰掐丝填彩釉花纹。盘内饰双龙戏珠间各色云朵纹，黄、蓝二色龙纹矫健威猛，具有升腾之势。盘外壁及外底均饰大朵的缠枝莲花，花朵色彩各异，舒展而又饱满。

　　该盘壁厚体重，形制硕大，气势恢宏，在清代掐丝珐琅盘中堪称之最。

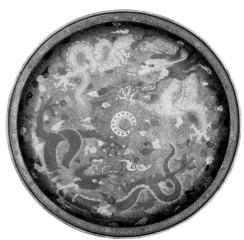

103

掐丝珐琅狮戏纹高足碗

清早期
高11.2厘米　口径19.8厘米

碗通体以天蓝色珐琅釉为地，碗心圆形开光内饰一掐丝填黄釉金龙腾飞于祥云之中，镀金厚重，金色灿然。内壁饰两只彩凤舞飞于牡丹丛中；碗外壁有蓝、绿、白三狮戏绣球图案，近足处饰绿色莲瓣纹一周。高足饰缠枝莲花四朵，足内镀金，有剔地阳文"景泰年製"双行楷书款。

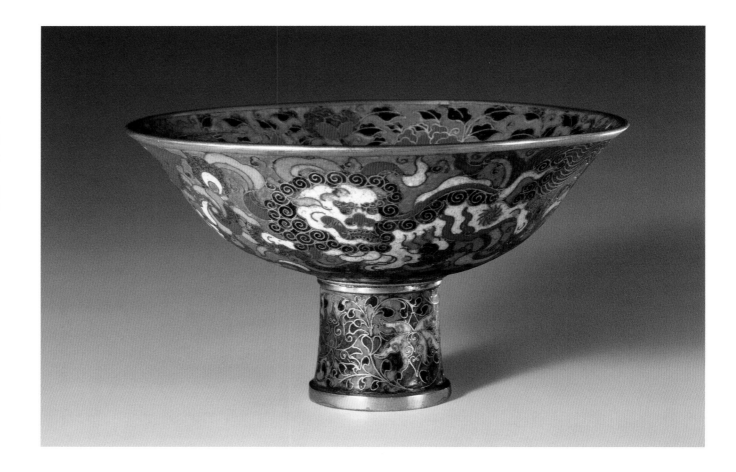

104

掐丝珐琅勾莲纹水丞

清早期
高5厘米　口径3厘米　底径6厘米

水丞口边及圈足镀金錾蔓草纹，口边外圈及近足处饰宝蓝色和红色相间的莲瓣纹一周。腹部以天蓝色珐琅釉为地，掐丝填红、白、黄、蓝各色莲花六朵，花心与花瓣表现出与明代缠枝莲花的不同。掐丝流畅纤细，具有清代早期掐丝珐琅的工艺特征。

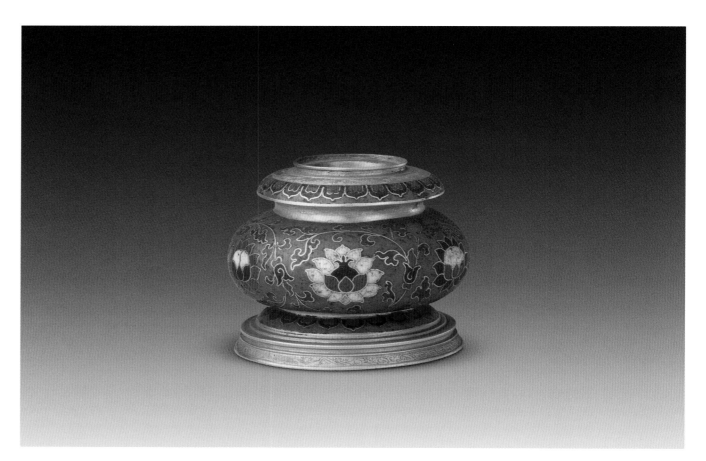

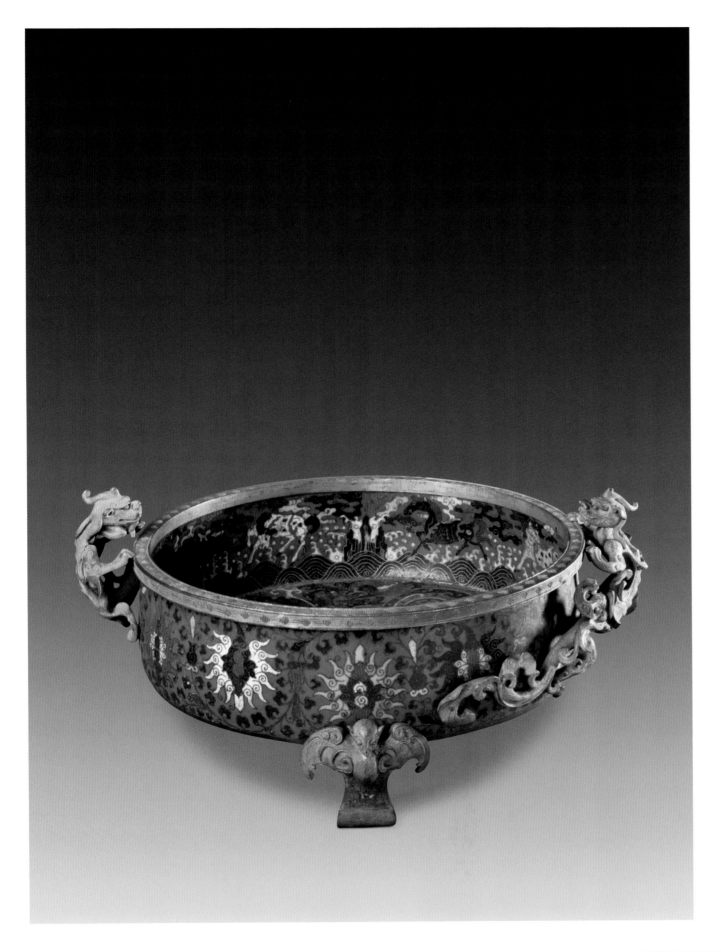

105

掐丝珐琅海兽图龙耳洗

清早期

通高16.5厘米　口径31厘米

洗两边攀附铜镀金双龙耳，下承三只蝙蝠做足。通体以海蓝色珐琅釉为地，洗内填饰五条宝蓝色龙纹间五个篆体团寿字。立壁饰海水江崖，流云密布，各色海马踏浪前奔。洗外边及底部饰各色花繁叶茂的缠枝莲花纹，为清初特点的珐琅作品。

106

掐丝珐琅缠枝莲纹镜

清早期

径36.5厘米　厚0.8厘米

　　镜作圆形，背面中心有纽，并饰缠枝莲花两周，有红、白、黄、蓝、绿等色，排列是内四外八，共十二朵。边沿饰朵花纹。

　　清早期以掐丝珐琅工艺做装饰的铜镜很少见，目前所见有两件，均是以缠枝莲花纹做装饰。

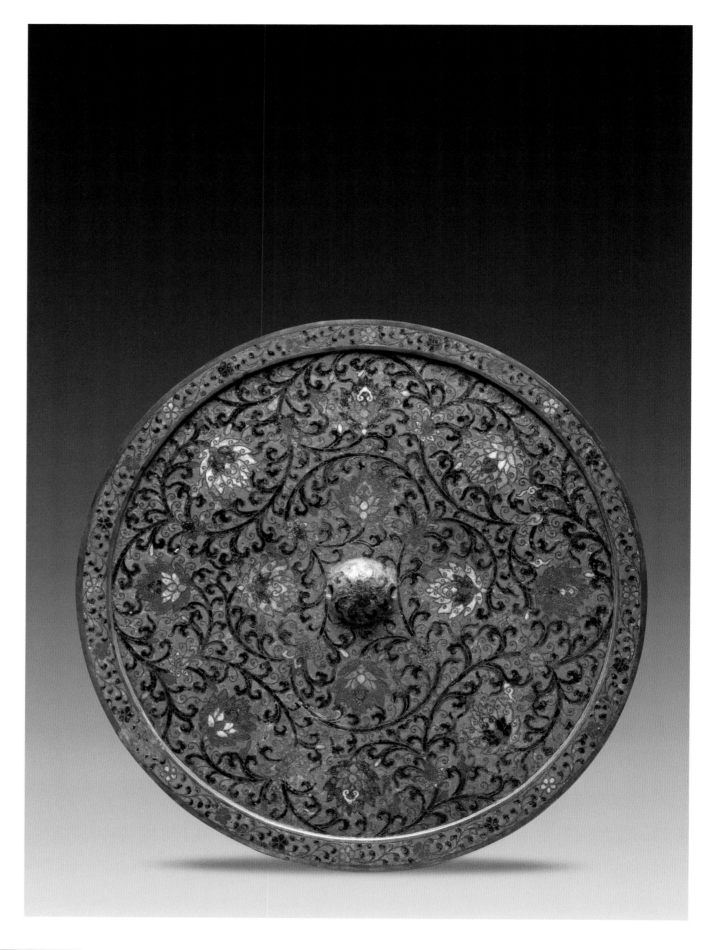

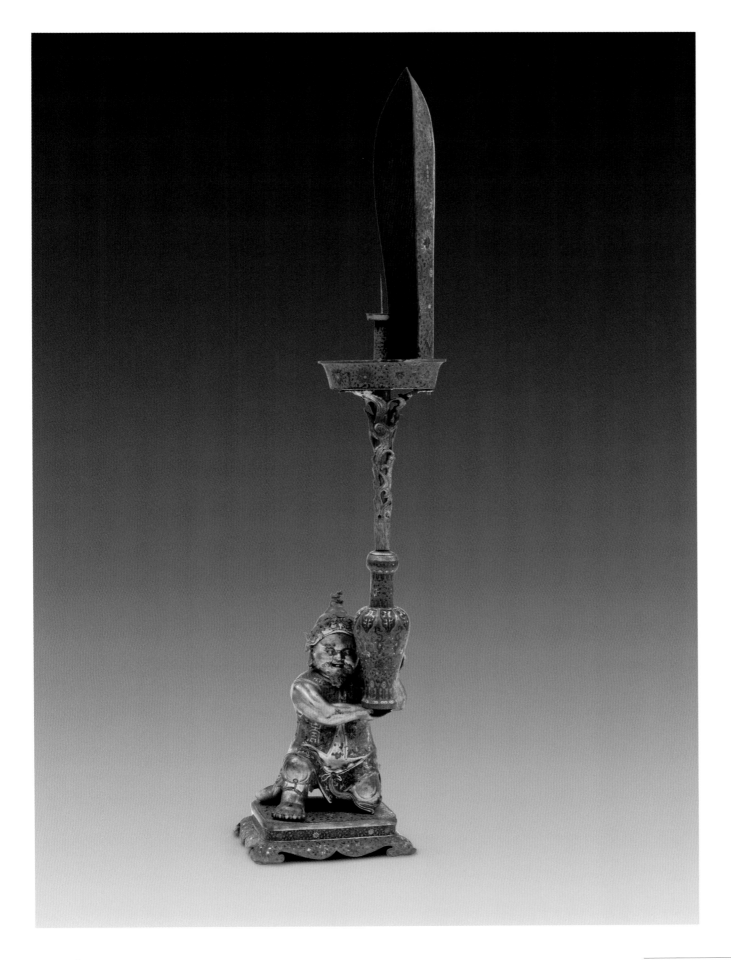

107

掐丝珐琅胡人捧瓶座落地灯

清早期

高131厘米 底长27厘米 底宽23厘米

灯座为胡人捧瓶形。方座之上，胡人取单腿胡跪式，深目高鼻，胡须浓密，双手捧观音瓶，瓶口上的灯柱饰卷草托灯盘，盘上小盏中置蜡扦，一侧有莲瓣形灯罩。通体以蓝色珐琅釉为地，瓶及灯具饰彩色缠枝莲花纹；胡人身穿罩甲，饰掐丝填釉缠枝莲及菊花纹，并饰"寿"字；人物的头、腿、足部均镀金。

此器釉色灰暗，砂眼较多。

掐丝珐琅寿字靠背椅

清早期
高83厘米　宽53厘米

　　椅作海棠式，转圈扶手，前镶铜镀金双立螭。通施蓝色珐琅釉为地，椅背饰深蓝色釉"工"字纹锦地，锦地上饰红色"寿"字及彩色双螭。座面饰龟背锦纹，并在中心处饰掐丝勾云纹和填绿釉螭纹，椅面边壁及四腿均饰各色缠枝莲纹及黄色龟背锦纹。

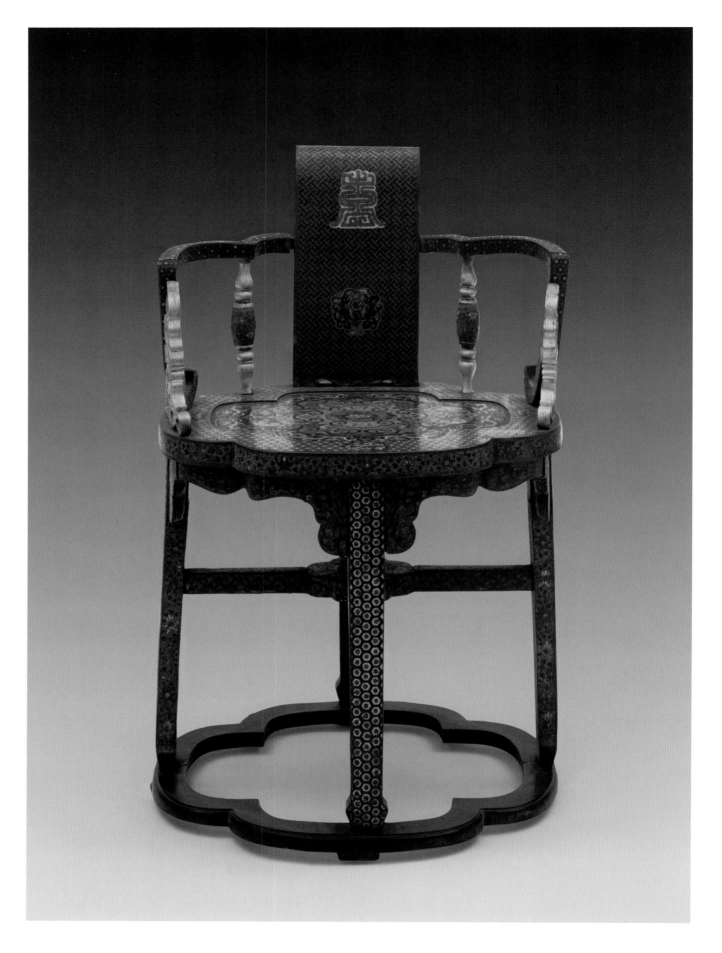

109

画珐琅仙人故事图梅瓶
清早期
高21.8厘米　口径3.5厘米

　　瓶短颈，丰肩，长腹下敛，平底。通体灰白色珐琅为地，以黄、绿、赭、蓝等颜色绘饰仙人故事图。白云缭绕，山石陡峭，松柏参天，老者骑狮捧桃疾行，童子高挑长幡紧随其后，用笔飘逸洒脱。

　　梅瓶珐琅色彩灰暗，从画面的艺术风格和珐琅质地的特点来看，应为清代早期作品，是研究中国早期画珐琅工艺的珍贵实物资料。

110

画珐琅山水图双耳炉
清康熙
高4.1厘米　口径6.4厘米

　　炉双立耳，下承三乳足。通体施黄色珐琅
釉为地，用蓝、绿、赭、白、黑等色珐琅釉绘饰
山水景物。远处青山绵延，近处茅屋绿树，有划
船、垂钓等人物活动其间，外底正中有蓝釉"康
熙御製"篆书款。

　　此器小巧，胎体厚重，为仿明代宣德炉之
器型。所施珐琅釉料堆积浓厚，釉色无光，浑浊
失透，所绘纹饰亦不精，反映出康熙早期画珐
琅试烧阶段技术的特点。

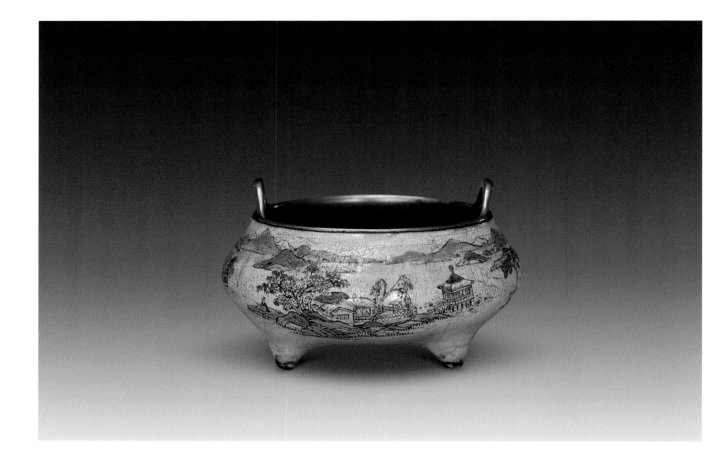

111

画珐琅开光山水图乳足炉
清康熙
高4.6厘米　口径7.6厘米

　　炉做圆形，鼓腹至足逐渐收敛，下承三镀
金乳足。炉底书"康熙御製"楷书款。通体白色
珐琅为地，炉身布满彩色缠枝莲等花卉纹，在
花纹之间并作椭圆形开光四，光内绘饰山水
图，远山近景，小桥流水，民居草舍，一幅世外
桃源的美好画面展现眼前。

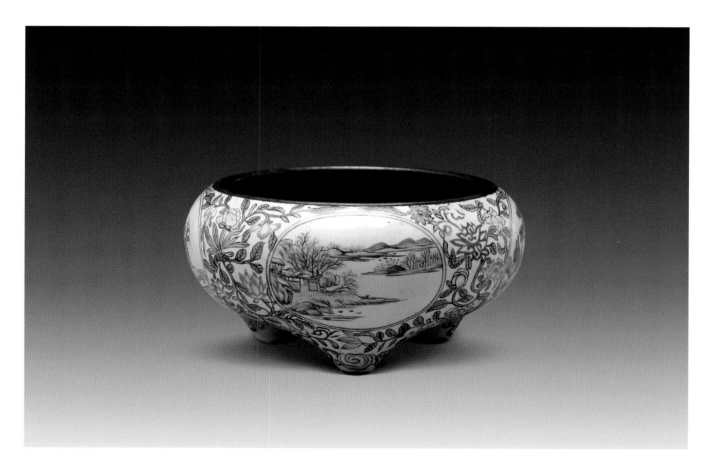

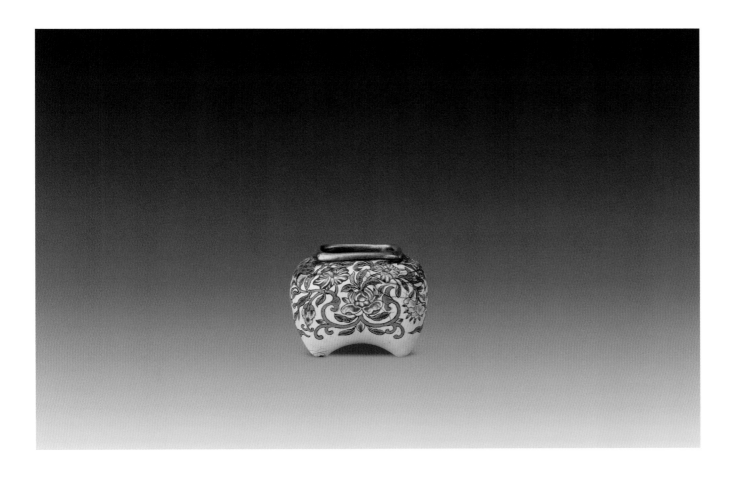

112

画珐琅缠枝莲纹长方炉

清康熙

高2.9厘米　口径2×1.7厘米

炉做长方形,方口镀金,四乳足。底白色
珐琅地上,书蓝色"康熙御製"楷书款。通体白
色珐琅地,以红、黄、蓝、绿等颜色绘饰缠枝莲
纹。

此炉形体小巧,花纹描绘有些随意,其款
识笔画也不甚工整,应是康熙画珐琅工艺成熟
期之前的作品。

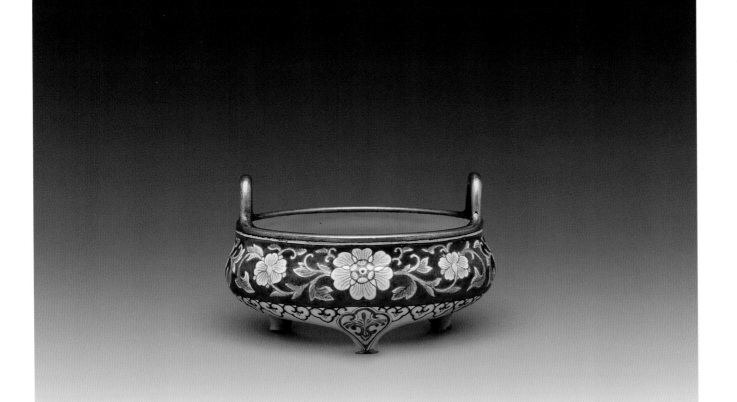

113

画珐琅缠枝莲纹双耳炉

清康熙

高4.4厘米　口径6.5厘米

炉做圆形,双冲耳,下承三乳足。炉腹下以
一道蓝色弦纹和如意云纹为界,上部红色珐琅
为地,绿色枝叶为衬绘饰黄色缠枝花纹;线下
至底黄色珐琅作地,底饰三朵盛开的莲花,中
心白色地,蓝色双线圆栏内书蓝色"康熙御製"
楷书款。造办处珐琅作制造。

114

画珐琅仿古铜釉双耳炉

清康熙

高6.6厘米　长8.5厘米　宽6.5厘米

　　炉做长方形，双兽耳，垂腹椭圆形圈足。足底中心双线长方框内描金"康熙御製"楷书款。通体施褐黄色珐琅，光素无纹。

　　此炉造型和色彩均仿制于古铜器，刻意追求一种古老沧桑的艺术效果，在众多的画珐琅作品中非常罕见。

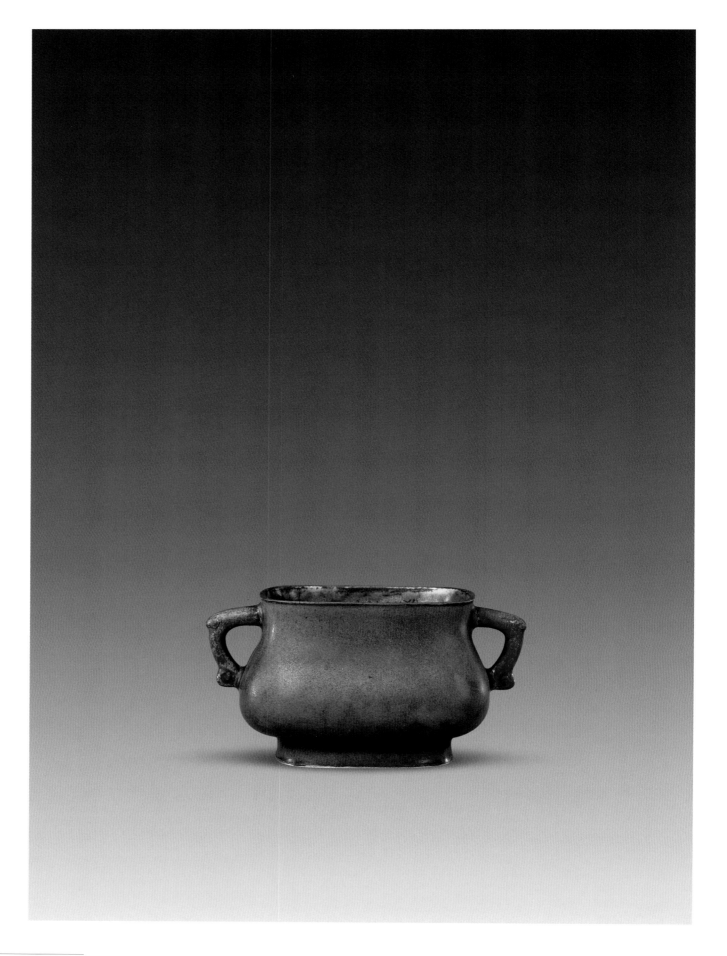

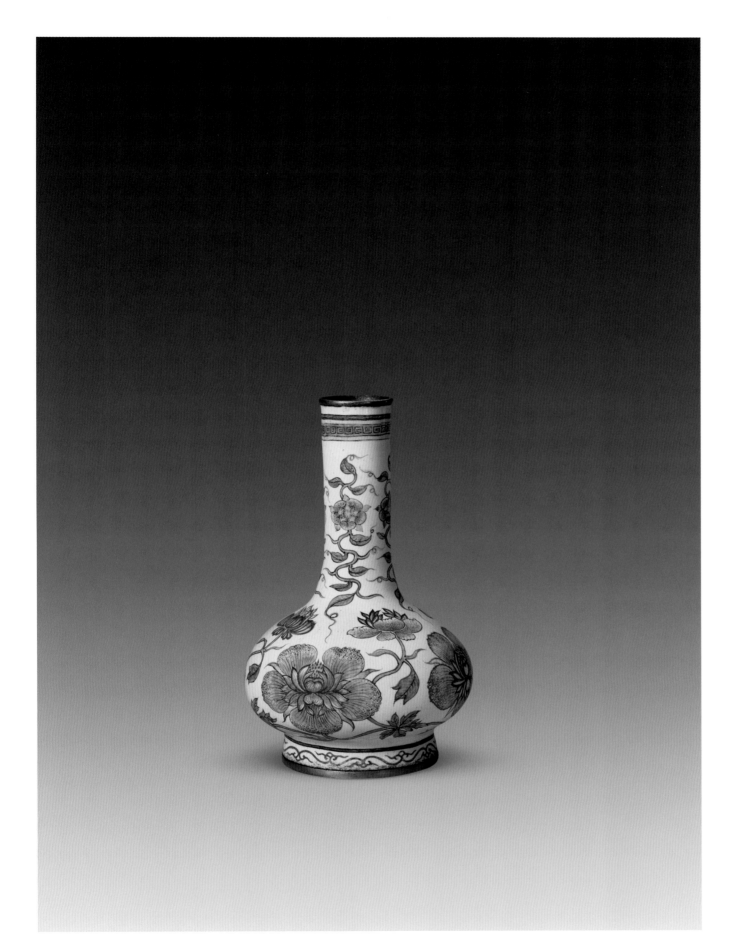

115
画珐琅缠枝莲纹直口瓶
清康熙
高11厘米　口径2厘米

　　瓶直口，垂腹，圈足。足底白色珐琅，蓝色双线圆圈内书蓝色"康熙御製"楷书款。通体白色珐琅为地，以红、黄、蓝、绿等颜色的珐琅绘饰盛开的缠枝莲花计四朵，花心分别施用红、蓝色，相间对称排列。

　　此瓶画面清新自然，表面平整光滑，造办处珐琅作制造。

116

画珐琅玉堂富贵图直颈瓶
清康熙
高18厘米　口径3厘米

　　瓶通体施黄色珐琅釉为地，用具象写实手法彩绘出富丽堂皇、姹紫嫣红的玉兰、海棠、牡丹等花卉图案，寓意"玉堂富贵"。此器画功精美，釉色纯正，代表了康熙时期画珐琅工艺水平。圈足内白釉地，蓝色双方框栏内书"康熙御製"楷书双行款。

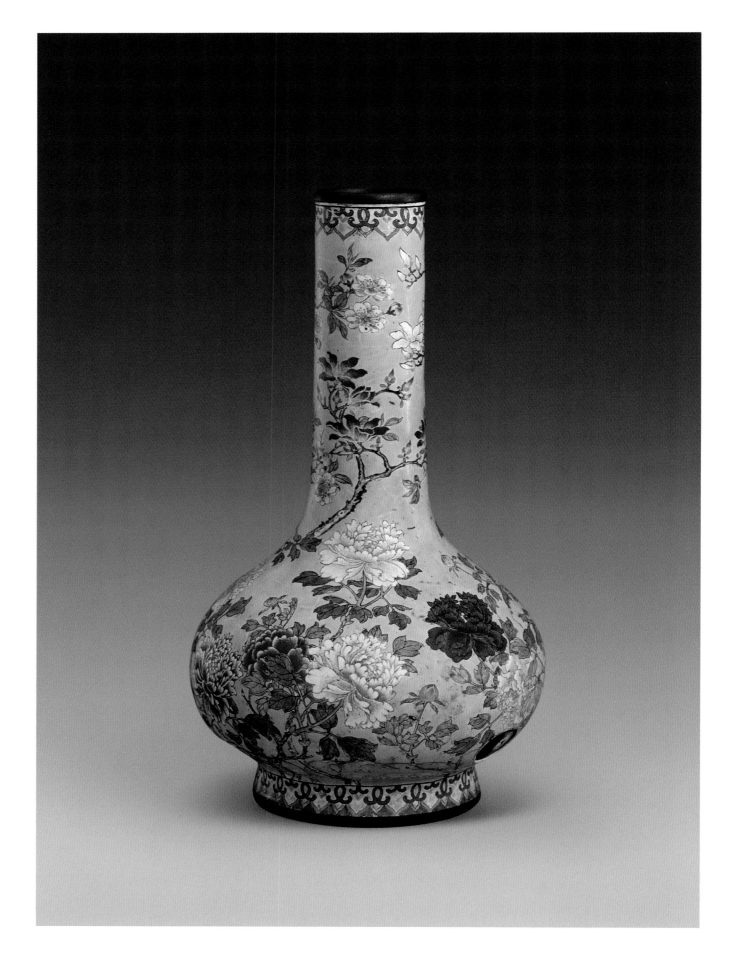

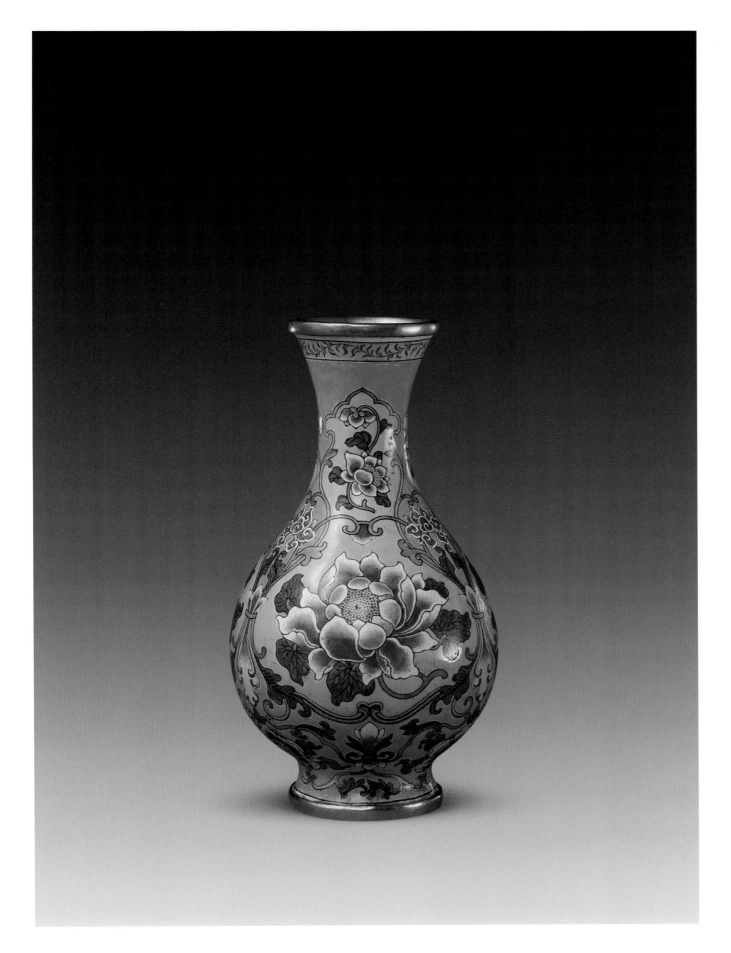

117

画珐琅牡丹纹小瓶

清康熙

高13.5厘米　口径4厘米

　　瓶通体以天蓝色珐琅釉为地，腹部三面葫芦形开光内施黄釉为地，彩绘图案化大朵折枝牡丹花头各一朵，开光外饰缠枝莲花纹，近足处做开光，纹饰同腹部开光相同。足内施白釉地，正中蓝色方框栏内书"康熙御製"楷书双行款，此瓶代表了成熟时期的康熙造办处珐琅作画珐琅工艺水准。

118

画珐琅桃蝠纹小瓶

清康熙
高13.6厘米　口径4.1厘米

　　瓶通体以灰白色珐琅釉为地，通绘写意图景。瓶颈部满饰流云，腹部通绘枝杈舒展果实丰满的桃树从山石中挺拔而出，红色蝙蝠飞舞于鲜桃四周，并有翠竹点缀其间，寓意福寿双全。足内施白釉，正中蓝色双方框栏内书"康熙御製"楷书双行款。此器为康熙时期画珐琅佳作。

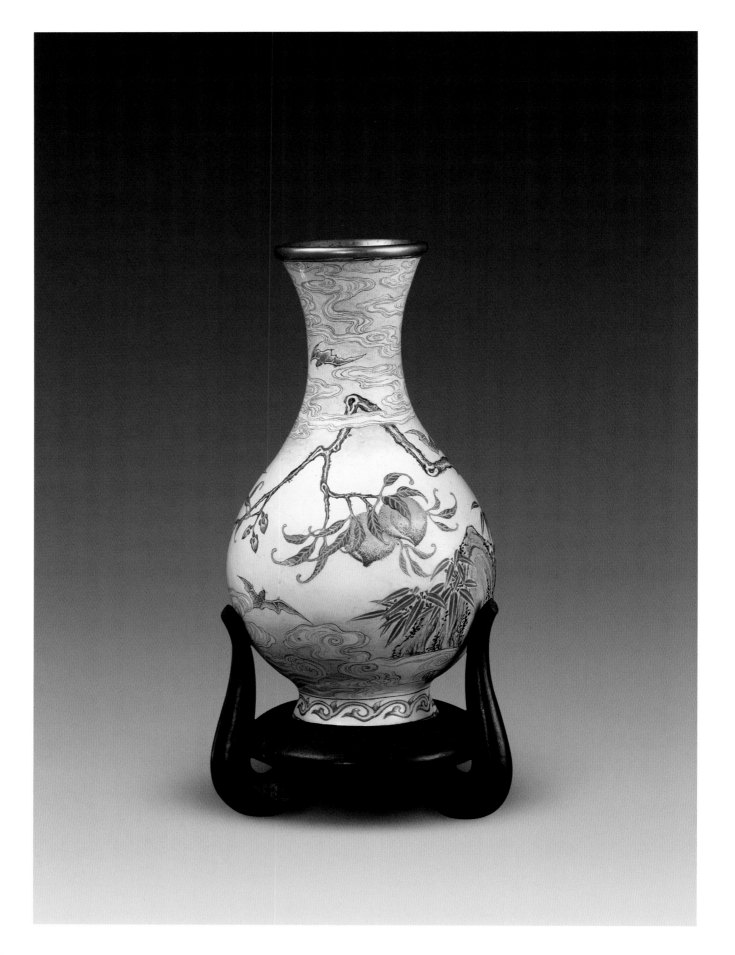

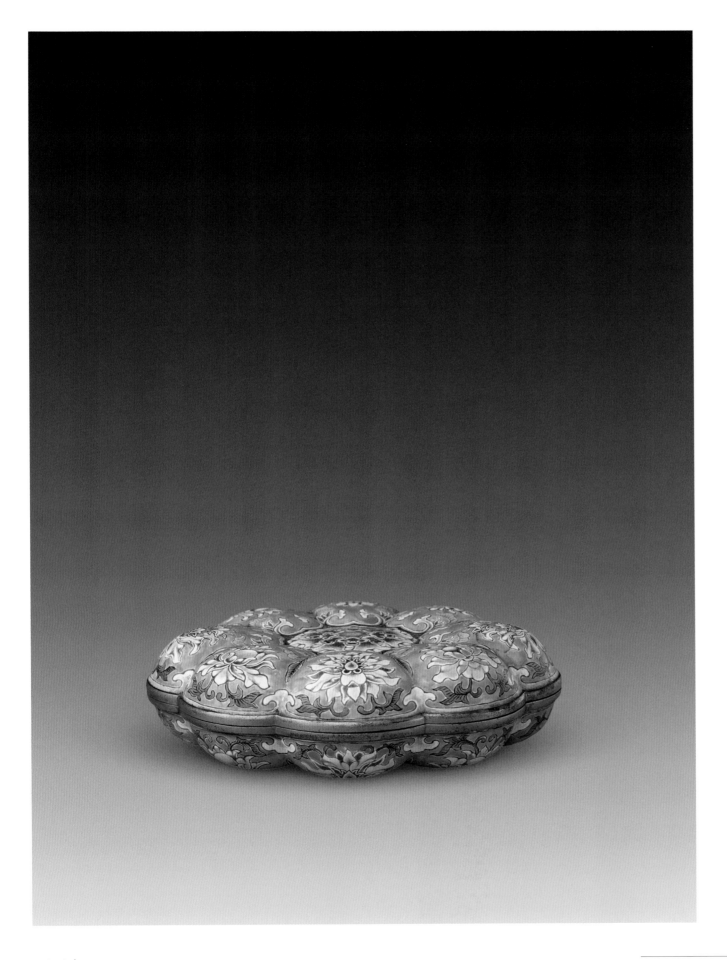

119

画珐琅勾莲纹瓜式盒
清康熙
高3.5厘米　口径11×8.6厘米

　　盒做八瓣瓜棱式。盒底中心黄色珐琅饰
莲花纹，蓝色双线方框内书蓝色"康熙御製"楷
书款。盒盖、盒体均以藕荷色珐琅为地，用红、
黄、绿、蓝、白等颜色绘饰盛开的莲花，每一瓣
内装饰一朵。

　　此盒造型独特，花瓣采用晕染技法完成，
但珐琅的颜色品种还不甚丰富，是康熙画珐琅
工艺逐渐走向成熟时期的作品。

120

画珐琅缠枝牡丹纹碗

清康熙

高8厘米　口径15厘米

　　碗内施光素蓝色珐琅釉，碗外壁以浅灰色珐琅釉为地，通饰四朵富丽写实的各色缠枝牡丹大花，间以各色小朵花头和花蕾，整体图案色调典雅，花纹流畅洒脱。圈足内施白色珐琅釉，正中蓝色双方框栏内书"康熙御製"楷书双行款。

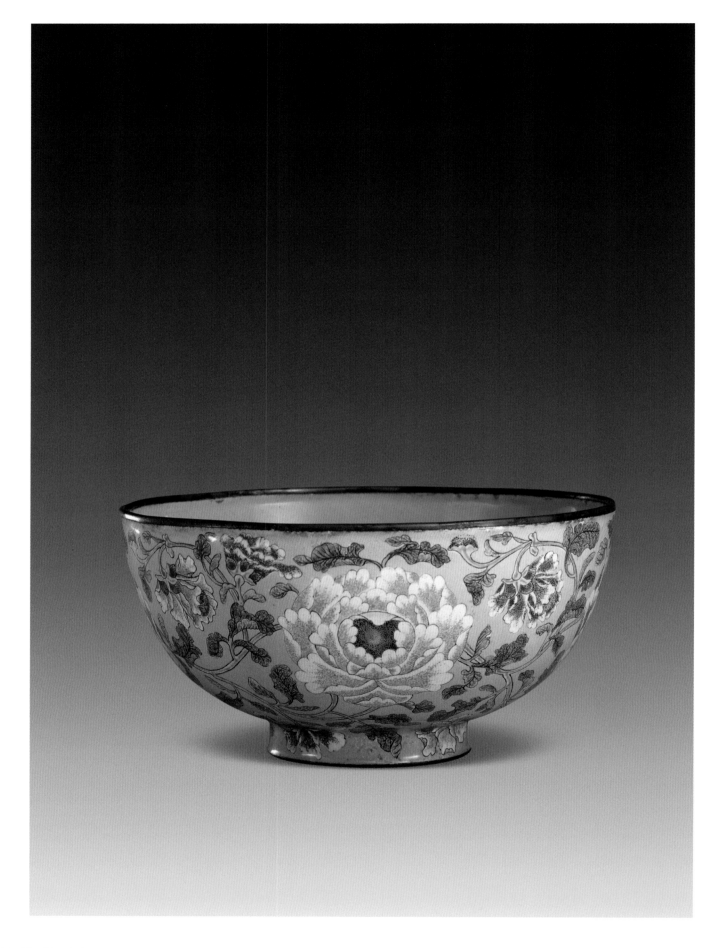

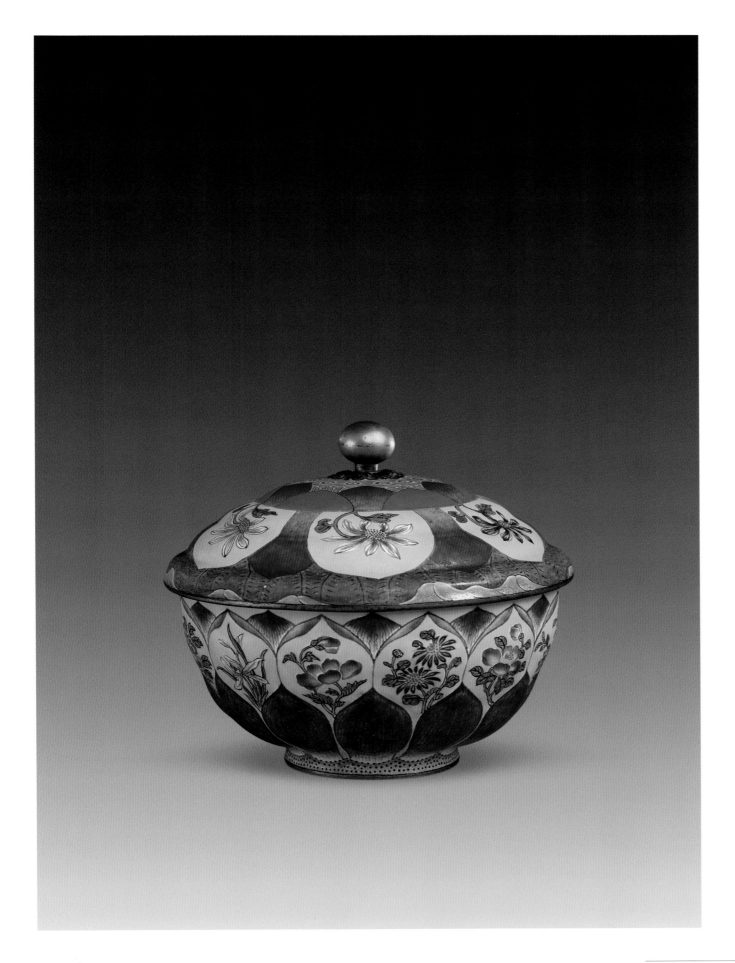

121

画珐琅花卉纹盖碗

清康熙

高9.7厘米　口径10.6厘米

　　碗圆形，圈足。足底白色地，红色双线方框内书红色"康熙御製"楷书款。通体用红、黄两色绘饰荷花纹，并衬以绿色荷叶，黄色做成开光效果，其内彩绘牡丹、菊花、兰花、茶花等花卉纹。

　　此碗外壁微凸，呈荷花瓣式，与荷花纹相呼应，其间并有各种花卉开放，设计新颖独特，为康熙画珐琅工艺成熟时期的作品。

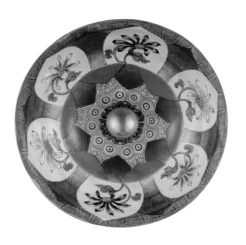

122
画珐琅梅花纹盖碗
清康熙
高10厘米　口径12.3厘米

　　碗圆形，圈足。足底白色地，蓝色双线方框内书蓝色"康熙御製"楷书款。通体黄色珐琅为地，用红、白、绿、赭等颜色绘饰折枝梅花纹。造办处珐琅作制造。

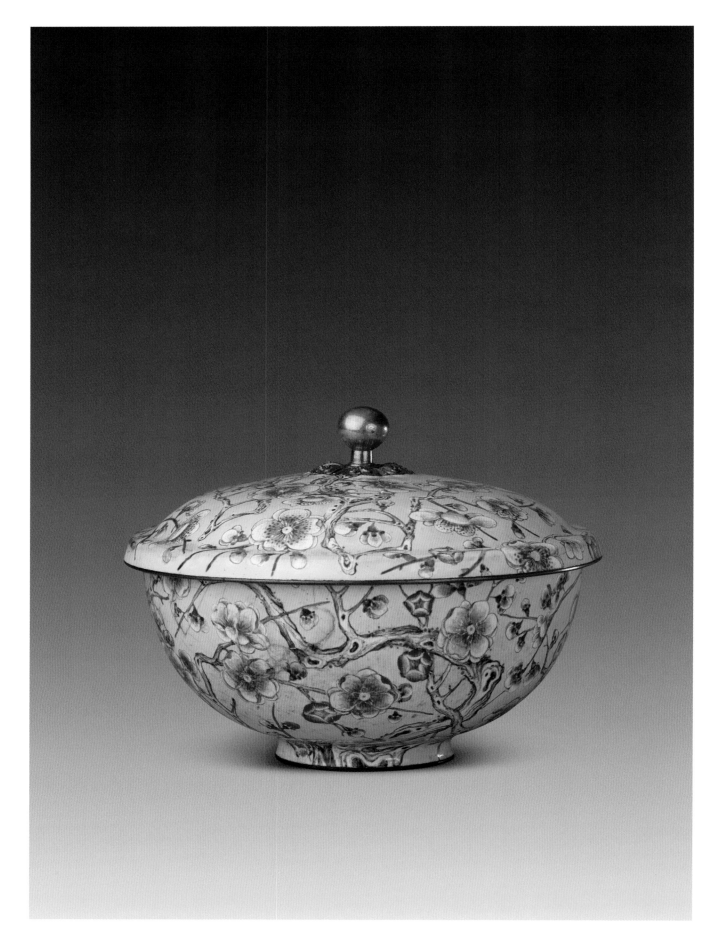

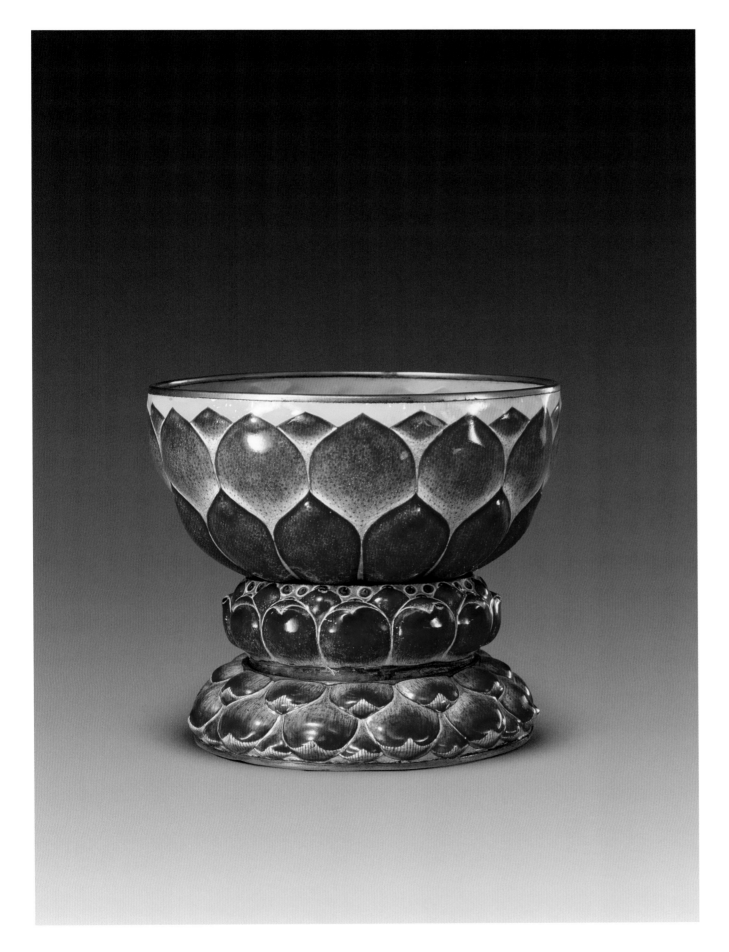

123
画珐琅莲瓣式碗
清康熙
通高10厘米　口径11厘米

　　碗圆形，圈足，下承画珐琅座。碗壁和底座均微凸呈莲花瓣式，碗底和座底分别以红色双线和蓝色双线为方框，内书"康熙御製"楷书款。

　　此碗造型源自于佛教中的莲花。金属加工工艺上乘，整体协调，色彩靓丽，是康熙画珐琅工艺成熟时期的作品。

画珐琅缠枝莲纹菱花式盘

清康熙
高2厘米　口径16.8厘米

　　盘做七瓣菱花式，随形圈足。足底白色地，蓝色双线圆栏内书"康熙御製"楷书款。盘内底中心蓝色珐琅为地，装饰一朵盛开的牡丹花；内外壁则以黄色珐琅作地，分别装饰并蒂莲和忍冬纹。

　　此盘表面光滑平整，珐琅颜色品种丰富多彩，绘饰精美，是康熙画珐琅工艺成熟时期的代表作品。

画珐琅番莲双蝶纹花口盘
清康熙
高3.5厘米　口径15.4厘米

　　盘心莲瓣形开光内以明黄色珐琅釉为地，饰双蝶穿飞于花丛之中，寓意"喜相逢"，为这一时期常见的装饰纹样，盘边天蓝色珐琅釉地上彩绘色彩丰富的折枝勾莲纹。盘背边黄色釉地上彩绘各色勾莲纹样。圈足内施白釉，蓝色双方框栏内书"康熙御製"楷书双行款。此器珐琅釉色丰富，色彩亮丽，款识工整，是康熙画珐琅的传世精品。

126

画珐琅牡丹纹海棠式花篮

清康熙
通高13.5厘米　口径16.5×17厘米

　　花篮海棠花式，上有提梁。篮内施天蓝色
釉，外施黄色珐琅釉地，篮身绘盛开的粉红色
大朵牡丹，间饰蓝、藕荷色微绽小花四朵。提梁
绘折枝花卉。底白釉，书紫红色"康熙御製"楷
书款。

　　此器铜胎轻薄，釉色温润，色彩明快，通施
黄色釉为地，是康熙画珐琅器繁荣时期的典型
风格。

127

画珐琅花卉纹水盛

清康熙

高2.9厘米　口径2厘米　底径3.6厘米

　　水盛圆形，削肩，平底。底白色地，中心蓝色双线方框内书蓝色"康熙御製"楷书款。通体土黄色珐琅为地，以红、黄、白等颜色绘饰盛开的牡丹、菊花、梅花、莲花等花卉，并衬以绿色和蓝色枝叶。

　　水盛造型别致，有别于于我们常见的圆形、筒形等形制。

128

画珐琅开光梅花纹烟壶

清康熙

高6厘米　口径1厘米

　　通体施白釉地，正背两面开光内饰干枝梅花纹，颈和肩部绘饰垂叶、勾莲纹。足内蓝色珐琅釉"康熙御製"楷书双行款，附铜镀金錾花盖连象牙勺。

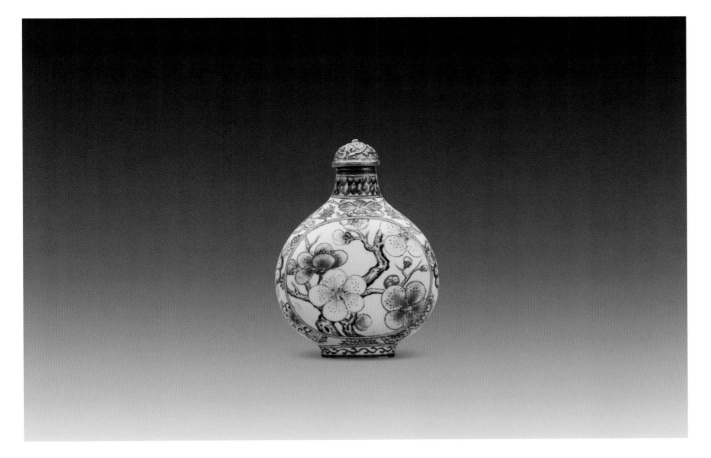

清代雍正时期珐琅工艺

从雍正朝开始的清宫《养心殿造办处各作承做活计清档》，为了解和探讨造办处珐琅烧造活动提供了第一手资料。根据"《养心殿造办处各作成做活计清档》"记载，雍正时期设有"珐琅作"，并有五次烧造掐丝珐琅器和仿制"景泰珐琅瓶"、仿制西洋珐琅盒的试制记录，时间是从雍正四年—雍正六年。雍正四年正月初七日记载道，员外郎海望持出景泰掐丝珐琅马褂小瓶，随黄杨木座。奉旨："照此瓶大小款式烧造珐琅瓶几件。夔龙不好，改做。钦此。于雍正六年五月初四日做得珐琅瓶一件呈进讫[1]。"雍正五年九月二十五日，郎中海望持出西洋掐丝珐琅盒一个。奉旨：仿做。钦此。七年二月初三日做得金胎绿色掐丝珐琅盒一件。[2]引此档案可见，雍正仿制一件掐丝珐琅小瓶要长达两年四个月，显见当时内廷对于掐丝珐琅器制作技术还是无法掌控的。雍正掐丝珐琅传世作品，台北故宫收藏的一件掐丝珐琅绿地凤耳豆，有"雍正年制"款[3]，被认为是目前唯一一件雍正款掐丝珐琅作品。很是巧合，《清档》中有"雍正七年五月初四日做得金胎绿色掐丝珐琅豆一件"的记载，[4]两件掐丝珐琅豆因为胎质不同，是否能够同档案中记载的相吻合，还需继续探讨研究。由于至今尚未发现其他具雍正款的掐丝珐琅作品，使之对于雍正朝掐丝珐琅的烧制情况模糊不清，有待于我们研究的不断深入，以期分辨出雍正时期的掐丝珐琅器。

雍正时期画珐琅制作情况在《养心殿造办处各作成做活计清档》随处可见。广东督府继续向养心殿造办处保送画珐琅匠师，在雍正三年以后的《清档》中，可见有雍正延揽珐琅南匠进宫的记录。造办处依靠自己的技术力量，致力于画珐琅料的炼制、焙烧、绘画等各个工序质量的提高，收效显著。雍正本人对于珐琅制作自始至终给予关注，经常不厌其烦地提出具体要求，一丝不苟，雍正三年（1725）降旨"凡做的活计好的刻字，不好的不必刻字，"[5]：雍正四年（1726）批评"此时烧的珐琅

活计粗糙，花纹亦甚俗，嗣后尔等务必精细成造，钦此"[6]。雍正五年（1727）批评造办处的制作："近来虽其巧妙，大有外造之气，……"。要求保持从前造办处所造活计的"内廷恭造之式，"[7]因此，造办处的珐琅制作本着雍正确立的精、细、秀、雅的艺术标准为准则。雍正后期，还征调宫廷画院画家贺金昆、邹文玉、戴恒、汤振基、谭荣等参加珐琅作的画画，书家戴临等人专事珐琅写字。雍正十年，有表扬水墨珐琅"甚好"的记录[8]。雍正在位的13年中，珐琅器的烧造无论是器型、胎骨、釉色，还是装饰画面的山水、人物、花卉等，均可称丰富多彩。同时，又以造办处的最高管理者怡亲王全面、具体的管理才能，以及其自身极高的审美标准，都使雍正时期的画珐琅工艺水平达到了很高的境界。

从清宫养心殿造办处活计档记载可以看出，康熙年间使用9种颜色的西洋珐琅料烧制珐琅器，雍正十三年间有了很大的发展。尽管期间仍有入贡洋珐琅料的记载，[9]但宫中珐琅料的炼制取得了长足进展，使之雍正朝画珐琅的釉彩较康熙时期更加丰富。首先是怡亲王命柏唐阿、宋七格、邓八格试烧的9种珐琅料，烧炼成功，后来又自炼烧制成功9种西洋料所没有的颜色，雍正六年（1728）圆明园来贴内，除多种进口西洋珐琅料之外，更详列了新炼的九种珐琅料以及新增的九种珐琅料：

（雍正六年）杂录七月十一日圆明园来贴内称：本月怡亲王交西洋珐琅料月白色、白色、黄色、绿色、深亮绿色、黑色，以上共九样。旧有西洋珐琅料月白色、白色、黄色、绿色、深亮蓝色、浅蓝色、松黄色、深亮绿色、黑色，以上共九种。新炼珐琅料月白色、白色、黄色、浅绿色、亮青色、蓝色、松绿色、亮绿色、黑色，以上共九样。新增珐琅料软白色、秋香色、淡松黄绿色、藕荷色、浅绿色、酱色、深葡萄色、青铜色、松黄色，以上共九样。郎中海望奉怡亲王谕：将此料收在造办处做样，俟烧玻璃

[1] 朱家溍《养心殿造办处史料辑览》第一辑，雍正朝62—63页，紫禁城出版社，2003.7。

[2] [4] 朱家溍《养心殿造办处史料辑览》第一辑，雍正朝95页，紫禁城出版社，2003.7。

[3] 陈夏生：《明清珐琅器展览图录》台北故宫博物院，1999年。

[5]《养心殿造办处各作成做活计清档》：雍正三年二月二十九日。

[6]《养心殿造办处各作成做活计清档》：雍正四年八月十九日。

[7]《养心殿造办处各作成做活计清档》：雍正五年三月初三日，吴兆清<清内务府活计档>，《文物》1991年第3期。

[8]《养心殿造办处各作成做活计清档》：雍正十年七月初一日。

[9] 雍正元年"四月二十五日杂活作庄亲王着李国屏交避风石四块、西洋黑铅一匣、红铅一匣、自来铜手镯十五个、西洋珐琅颜色二匣。传旨：交养心殿造办处。钦此。"见《养心殿造办处各作成做活计清档》册一，页134；
"雍正三年（1725），西洋意达里亚国教化王伯纳第多，遣陪臣噶哑哒易德丰奉表，……贺世宗宪皇帝登基，贡方物：……珐琅小圆牌三……各色玻璃烟壶十二……。五年（1727），又遣使贡方物：……金珐琅盒……各色珐琅料……。"
"雍正五年，西洋博尔都噶尔雅国王若望，遣陪臣……进献方物：……金珐琅盒一——……各色珐琅料十四块……。"见梁廷《海国四说》卷四《粤道贡国说·西洋诸国》页225-228，北京：中华书局，1997年。转引自许晓东：《康熙雍正时期宫廷与地方画珐

琅技术的交流》，故宫博物院、柏林马普学会科学史所编《宫廷与地方十七至十八世纪的技术交流》，紫禁城出版社，2010年。

[10] 朱家溍《养心殿造办处史料辑览》第一辑，雍正朝124页，紫禁城出版社。2003.7。

[11] [12] 许晓东：《康熙雍正时期宫廷与地方画珐琅技术的交流》，故宫博物院、柏林马普学会科学史所编《宫廷与地方十七至十八世纪的技术交流》，紫禁城出版社，2010年。

时照此样着宋七格到玻璃厂每样烧三百斤用。[10]此时釉色实有二十一色之多，可见珐琅釉彩之丰富可观。此后，珐琅料的烧制记录频频出现，其自行试制的珐琅釉料新品种，极大地丰富了珐琅色釉种类，釉色明快。说明此时造办处珐琅作的工匠已经完全掌握了珐琅料烧炼的技术，以及珐琅画制、焙烧诸工序，实现了雍正"将来必造可观"的预言。

雍正时期，以普遍使用这一时期烧制的黑色珐琅釉为其鲜明特点，喜用黑色珐琅作器物表面的地色，来衬托花纹图案，追求退光漆的艺术效果，成为雍正时期典型的釉色特征。从现存带款的金属胎画珐琅器可以看出，雍正朝画珐琅器仍以小型器物居多，造型工整，小巧别致，如漏式壶、双桃式洗、六颈瓶、八宝法轮等，都是前期不见的式样；装饰图案以花卉、草虫、鸟禽为主，少用工笔写生，画风细腻。色彩典雅丰富，绘制细腻，诗、书、画完美结合体现出较高的艺术品味，精致秀雅成为雍正时期的鲜明特点。雍正时期的画珐琅器物款识多在器底中心署红、蓝两种釉色的"雍正年制"楷书或仿宋体印章式款。

画珐琅技术虽然来自西方，但雍正朝画珐琅仍秉承康熙朝画珐琅的传统，在造型、装饰、色彩方面，呈现的是中国皇家风貌。"这恐怕不是单纯的审美考虑，而是有其更深层次的原因。康、雍时期烧造成功的画珐琅，除了供皇室使用外，少数还用于赏赐大臣及作为国礼赠与国外使节，烧造纯粹的'自己'的珐琅，是以彰显清室对这一来自西方的新技术的完全掌握"。[11]如当初路易十四派遣团的洪若翰抵达宁波后写信回国报告说：画珐琅制品非常受欢迎，要求能得到更多。但器物上最好不要装饰裸体人物形象，即使是裸体的耶稣或圣母玛利亚也不允许。[12]

129

画珐琅莲托杂宝纹筒炉

清雍正
高10.4厘米　口径13.6厘米

　　炉内施蓝色珐琅釉，外壁施黑色珐琅釉
地，做连体形开光，如意云头纹开光内绘各色
花头纹，筒身正中开光内绘水中涌出红蓝莲花
盛开，上承杂宝纹，开光外空间填各色花卉纹。
下承三蹄形足黄釉地彩绘花头纹。炉底黄釉地
上彩绘振翅飞动的蓝色双凤，正中粉色双螭环
抱蓝色"雍正年製"楷书双行款，外圈绘粉红色
装饰带一周。此器设色明快，釉色特点鲜明，为
雍正画珐琅的标准器。

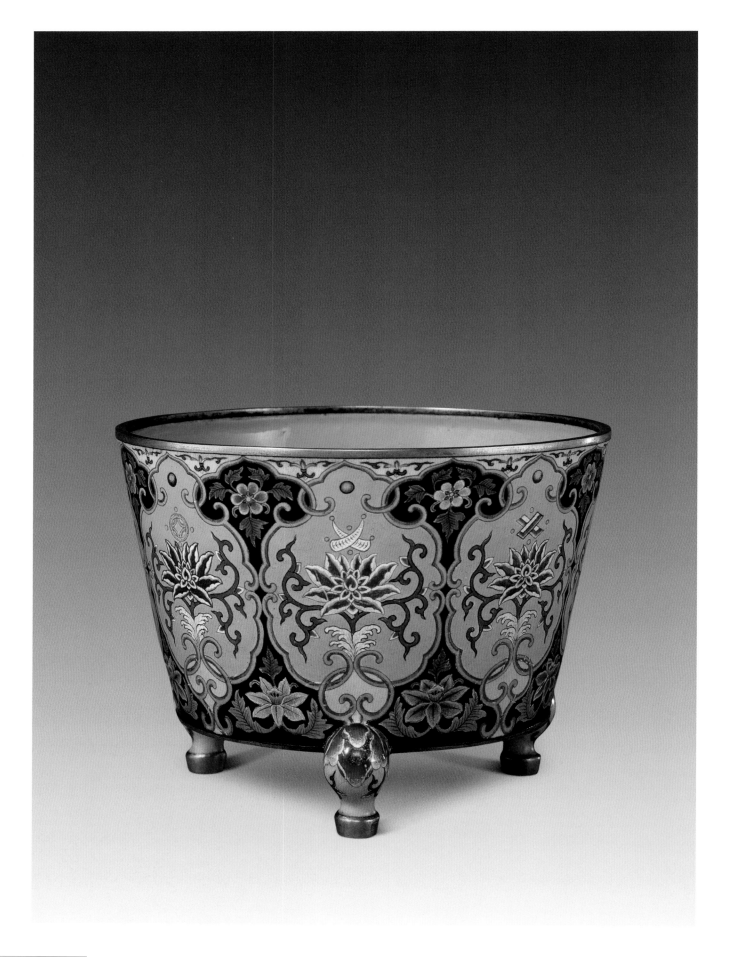

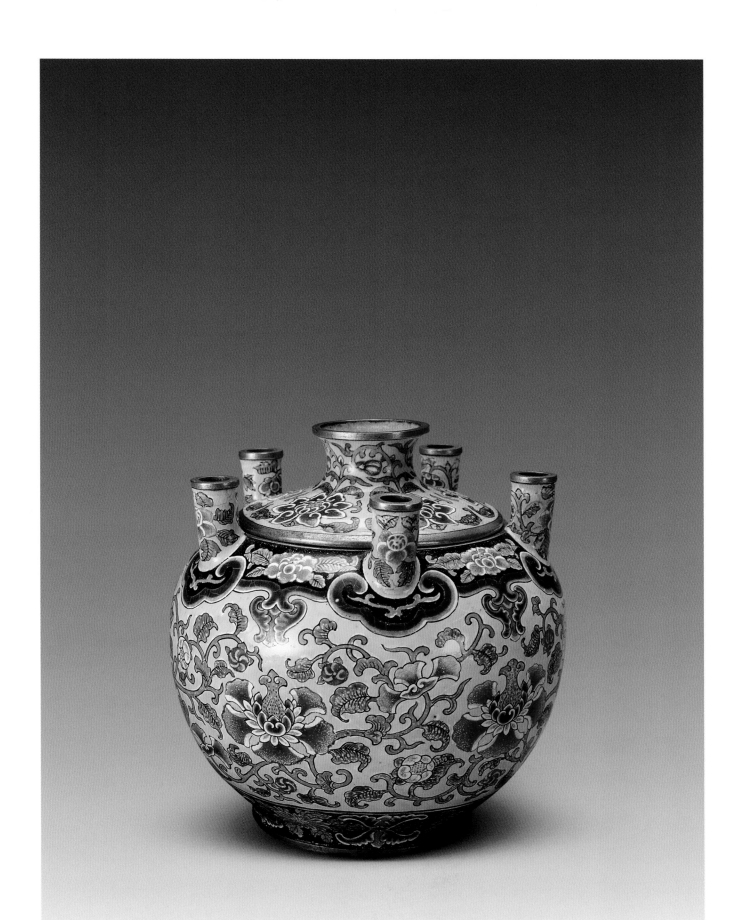

130
画珐琅缠枝莲纹六孔瓶
清雍正
高11.6厘米 口径4.9厘米

瓶侈口，圆管形钮盖，肩部环五圆管，鼓腹，圈足。足内白色珐琅地，中心双蓝线方框内书蓝色"雍正年製"楷书款。瓶盖和瓶腹以黄色珐琅为地，盖饰紫、藕荷、浅绿、蓝、红五朵缠枝莲纹，腹饰红色缠枝莲纹五朵。肩及足部黑色珐琅地上饰红色折枝花卉纹。瓶内壁施蓝色珐琅。

作品图案描绘工致，设色清新明快，以黄、红、绿为主色调，具有浓郁的宫廷画珐琅工艺风格。六颈瓶是雍正时期画珐琅器出现的新器形，系仿制瓷器中的此类作品而来。雍正四年养心殿造办处珐琅作档案中记载的就是这一造型的作品：雍正四年"五月十六日奉旨：着照九州清晏陈设的磁（瓷）花插款式烧做珐琅花插几件。钦此。于七月二十一日做得五管花插一件，随紫檀座。于八月十四日做得六管花插"。

131
画珐琅蝠纹筒式盒
清雍正
高6.5厘米　口径3.8厘米

筒做圆形，直壁，圈足。足底白色地，蓝色双线方框内书蓝色"雍正年製"楷书款。通体黄色珐琅为地，数只红色蝙蝠，在彩色的缠枝花卉纹之间穿越飞翔。造办处珐琅作制造。

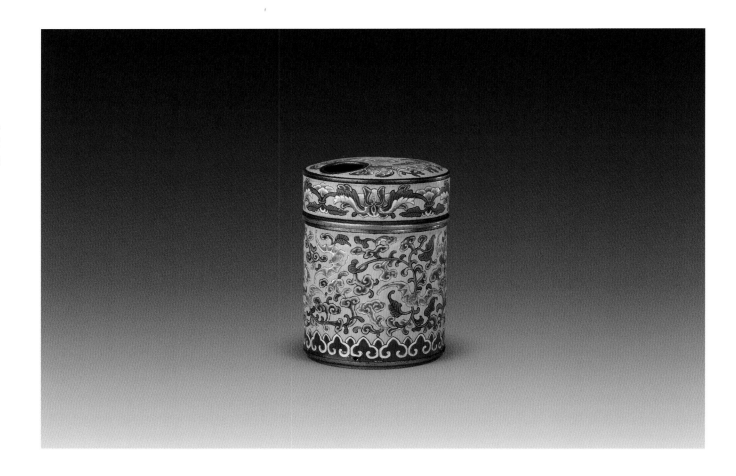

132
画珐琅花蝶纹壶
清雍正
高8.2厘米　口径5.3厘米

壶扁圆腹，铜镀金夔纹曲流，盖顶镀金錾花并镶红色珊瑚珠，圈足。壶底白色地，蓝色双线方框内书蓝色"雍正年製"楷书款。通体浅绿色珐琅为地，在彩色花卉之间，蝴蝶相向飞舞，呈"喜相逢"状。

此壶造型小巧玲珑，颜色丰富。造办处珐琅作制造。

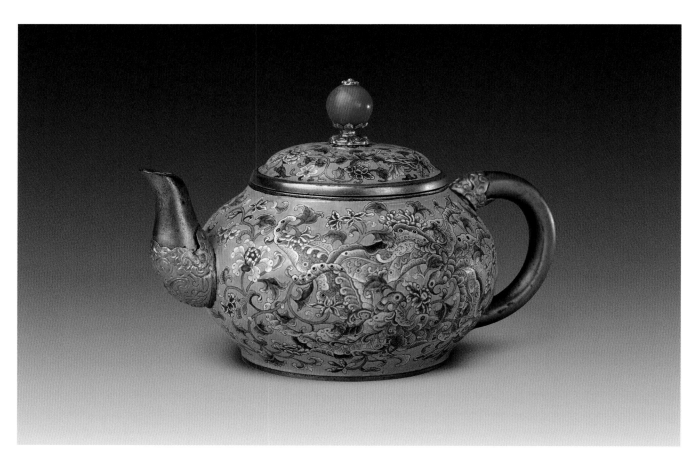

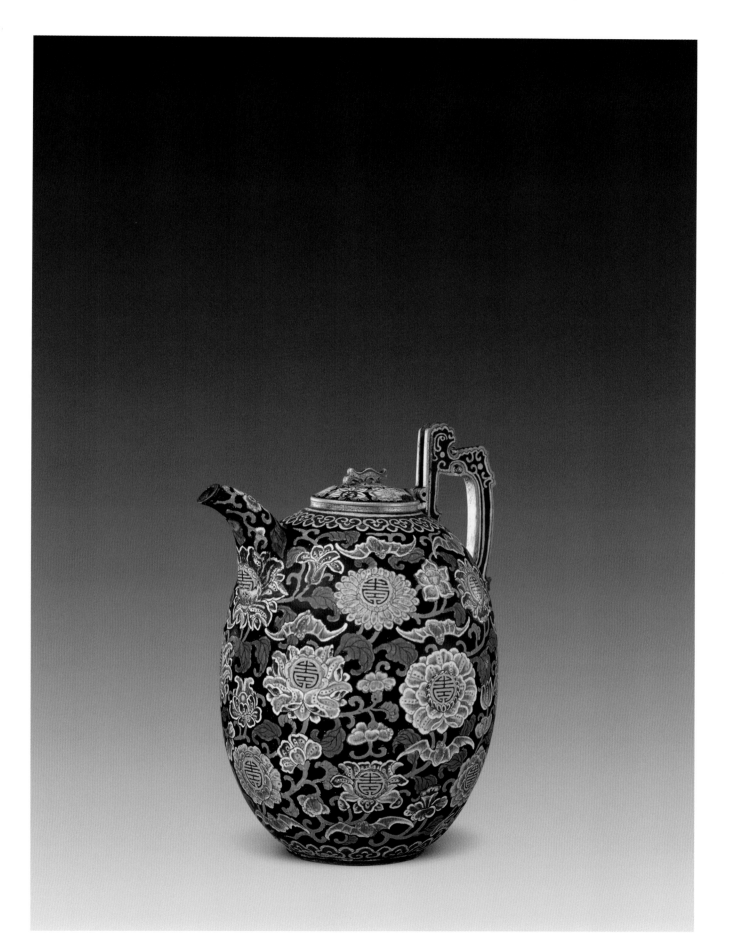

133

画珐琅花卉纹寿字卤壶

清雍正
通高13厘米　口径3.1厘米

　　卤壶通体以黑色珐琅釉为地，口边及近足处绘如意云头纹。盖顶及壶体通绘各色缠枝花卉，花心托篆体"寿"字，花卉间粉色蝙蝠穿飞，合意福寿。壶柄绘蓝色夔龙纹，足内施白釉地，正中书蓝色"雍正年製"楷书双行款。此壶整体采用黑釉色，为雍正珐琅釉色的一大特点。

134

画珐琅缠枝莲纹烛台

清雍正
通高11.8厘米　底径9.4厘米

　　烛台由扦、托盘和底座三部分组成。底浅
蓝色地书黑色"雍正年製"楷书款。通体浅蓝色
珐琅为地，底座绘饰红色缠枝莲花计八朵，花
心作黄色开光处理，开光内书"事事如意，十方
平安"八字。

　　烛台造型端庄，是清宫置于案头的照明器
具。

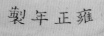

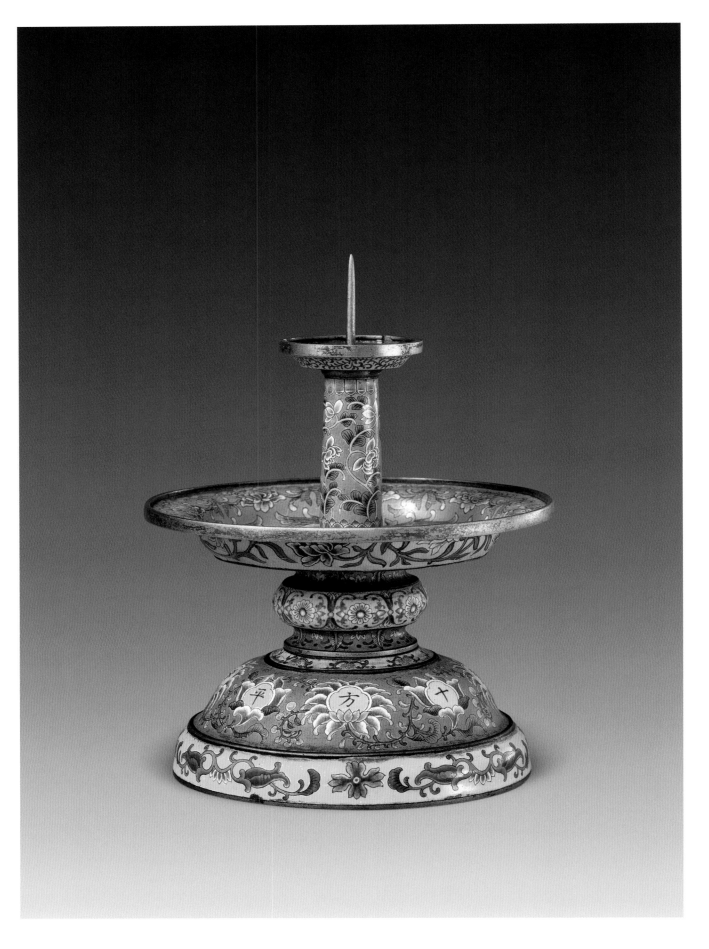

135
画珐琅开光花果纹寿字盏
清雍正
通高8.5厘米　盏口径5.1厘米　托盘口径16厘米

　　盏、托主体以天蓝色珐琅釉为地，盏盖铜镀金钮，黄色开光内绘篆体"寿"字，空间饰勾莲纹；盏外壁四开光，内天蓝色地，彩绘写实荷花、梅花、翠竹、桃蝠等花卉图案。盏托中心凸起，黑色釉地上绘各色花头纹，外圈四个如意形开光内，黄色釉地上彩绘花卉同盏外壁开光内图案相同，开光外细勾各种图案式花头纹。盏托边绘缠枝花螭纹。盏托背边绘缠枝灵芝等花卉纹。盏及盏托底部均施天蓝色釉，正中书蓝色"雍正年製"楷书双行款。

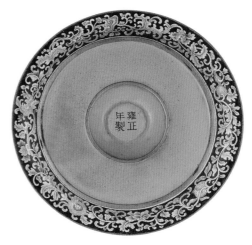

136

画珐琅花蝶纹带托香插

清雍正

通高11.7厘米　香插口径1.1厘米　盘托口径20.5×12.4厘米

　　香插与托盘主体均以黄色珐琅釉为地,香插颈部为黑釉地彩绘折枝花卉和如意云头纹,腹部四面开光内白釉地,彩绘荷花、桃蝠等花蝶纹,开光外黄色珐琅釉地上彩绘缠枝花卉纹,肩及近底部各绘一周莲瓣纹。托盘内彩绘缠枝花蝶纹,盘边黑釉地彩绘各色花卉,背边黄釉地彩绘各种缠枝花卉纹。盘底承四个铜镀金垂云头足,足内蓝色双方框栏内书"雍正年製"楷书款,盘下置海棠花式木座。

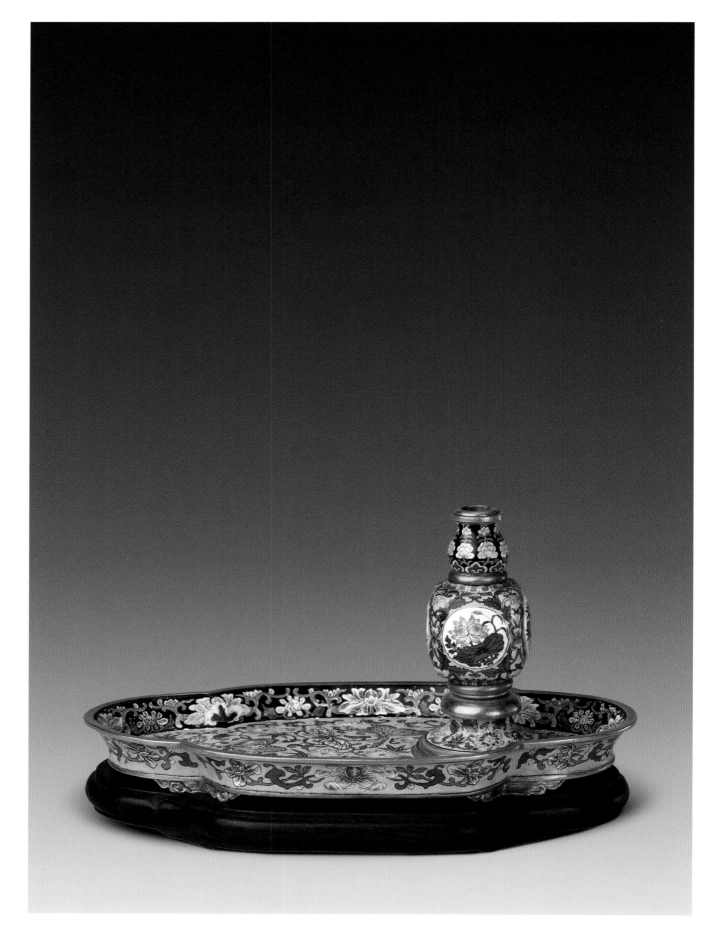

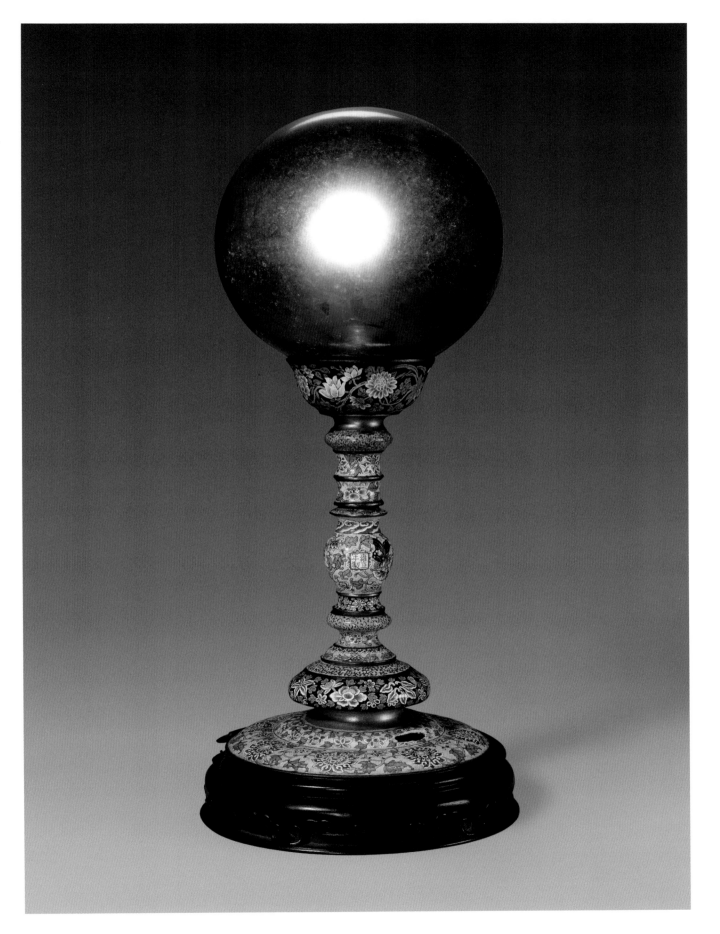

137
画珐琅花蝶纹玻璃天球式冠架
清雍正
高38.3厘米　球径14.8厘米

　　冠架冠伞为水银玻璃球形，球碗黑色珐琅
釉地上彩绘折枝菊花、荷花、牡丹等花卉，架柱
分层以不同色釉为地，彩绘各色花卉纹。底座
以黄色釉为地，彩绘缠枝莲花卉纹，座下置紫
檀木座。架柱中间蓝色方框栏内书"雍正年製"
楷书款。

画珐琅开光花鸟图唾盂

清雍正
高8.1厘米　口径9.2厘米

　　唾盂通体施天蓝色珐琅釉为地,颈部彩绘缠枝莲花纹,颈腹部以蕉叶纹将图案隔开。肩部做黑色如意云头纹一周,腹部四开光内黄色釉地上,工笔彩绘四季花鸟主题图案,开光外绘变形莲花纹。近足处绘绿叶红白莲瓣纹。足内蓝釉地上绘绿叶折枝黄橘、红蝠纹。橘中心书蓝色"雍正年製"楷书双行款。此器精工绝伦,代表了雍正时期造办处画珐琅水准,画功及釉色均具雍正画珐琅的标准特征。

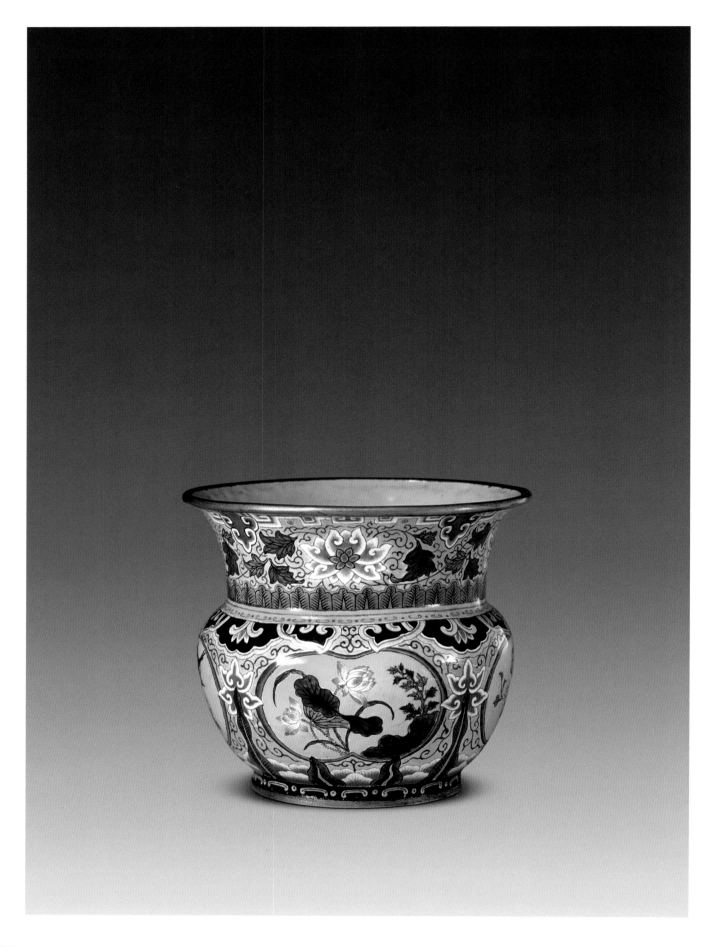

画珐琅桃式水盛
清雍正
高7.5厘米　口径6.3厘米

　　水盛为桃式，以古铜色枝干作把和足，设计新颖，构思巧妙。以红、黄和浅绿色运用晕染技法，表现出成熟的桃实，自然生动。底书黑色"雍正年製"楷书款。作品在双桃上并绘以双蝠，寓意"福寿双全"。是雍正时期画珐琅仿生器代表作品。

140

画珐琅牡丹纹烟壶

清雍正
高4.5厘米　口径1.1厘米

　　通体黑釉地，正背两面各饰盛开的红色牡
丹花一朵，牡丹花旁衬小朵菊花、梅花等各色
花卉，画工极其精细，融绘画艺术与珐琅工艺
为一体，代表了雍正画珐琅工艺的水平。颈部
绘蓝色云纹，附宝蓝色玻璃盖连象牙勺。

141

画珐琅牡丹纹椭圆形水丞

清雍正
通高6厘米　口径6.6×5.2厘米

　　水丞附勺，通体以天蓝色珐琅釉为地，盖
钮镀金，饰缠枝花卉及莲瓣纹。水丞正背两面
作菱形开光，内施黄釉地，饰娇艳荷花芦荻和
富贵的牡丹花卉图案。两侧绘规则的勾莲花
各一朵，上饰蓝色篆体"寿"字及粉红色蝙蝠一
只，寓福寿之意。外底白釉，正中蓝色双方框内
书红色"雍正年製"楷书双行款。

画珐琅八宝莲花纹法轮

清雍正
高22厘米 轮径12.3厘米

　　法轮正背两面轮辐条黄色地上彩绘莲花
承藏传佛教的轮、螺、伞、盖、花、瓶、鱼、结八
宝纹，辐条相间处彩绘花头纹，轮施蓝色珐琅
釉绘蔓草纹，外缘分别饰四个如意云头和叶式
齿纹。轮下覆钵式底座，绘蓝、粉红色相间的莲
花一朵。足内黄釉地，正中彩绘团形花头，花头
上方书蓝色"雍正年制"楷书横行款。法轮是藏
传佛教的法器，为宫廷佛堂供具，与装饰题材
用途相一致。

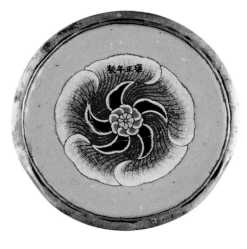

143

画珐琅花卉纹椭圆盘

清雍正

长14.5厘米　宽10.3厘米　高1.3厘米

盘内以黑色珐琅釉作地,用黄、蓝、绿、粉、白等色将姹紫嫣红的百花图浓缩于盘内,绘制极其精细。以黑色作地,体现出雍正皇帝的偏爱,也是雍正画珐琅的鲜明特点之一。盘背边以海蓝色为地,用黄、白、赭色等绘制出缠枝花卉。盘底白色釉,正中粉红色螭纹一周,内署蓝色"雍正年製"楷书双行款。

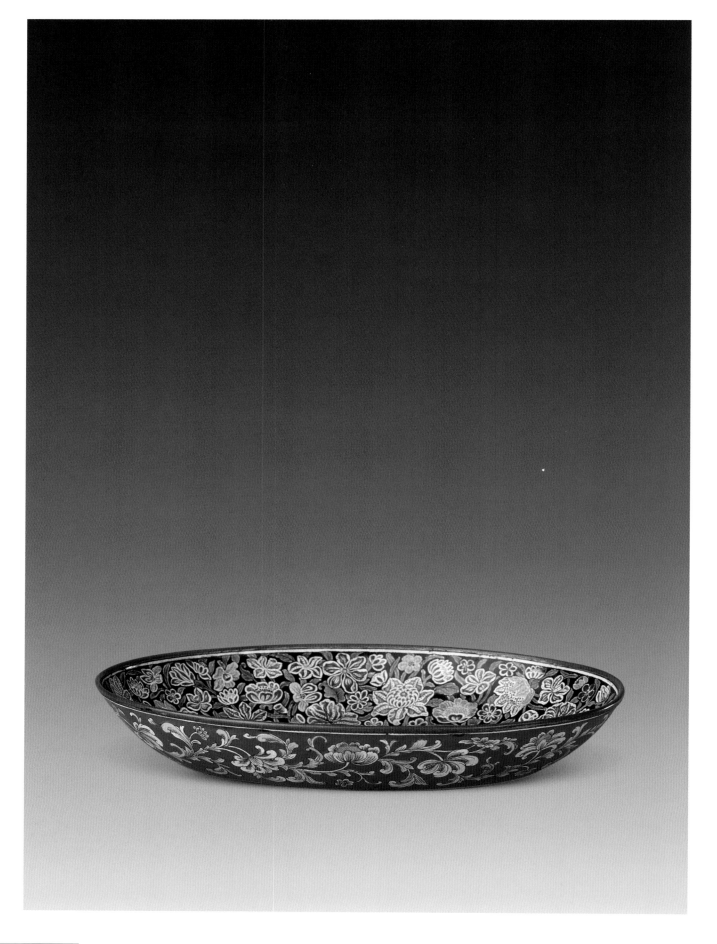

清代乾隆时期珐琅工艺

乾隆时期的珐琅生产,在两朝珐琅工艺的基础上都有所创新和突破。乾隆时期的珐琅器之所以为世人瞩目、青睐,正是乾隆时期的珐琅工艺的技术水平、艺术水准,都达到了中国历史之最,举凡乾隆时期的珐琅制品,无不以工艺精湛取胜,取得了中国珐琅工艺史上前无古人可比,又精绝盖世的辉煌成就,其艺术成就和风格特点主要体现在以下几个方面:

1、技术精到全面。由于制作技术精到成熟,乾隆时期的珐琅器,常常是采用将各种制作技法于一体,主要体现在以一种珐琅为主,兼用另一种珐琅或其他工艺的复合珐琅工艺。比如:掐丝珐琅与画珐琅工艺的结合,掐丝珐琅与錾胎珐琅工艺的结合,掐丝珐琅与錾花工艺的结合,珐琅工艺与镶嵌珠宝工艺的结合,具有典型的金碧辉煌的皇家艺术风格,还有追求绘画艺术与珐琅工艺的结合等,使珐琅工艺臻于极境是其特点。金胎掐丝嵌画珐琅开光仕女图执壶(图版212),是掐丝珐琅与画珐琅工艺结合的代表性作品,二者的结合要求严格控制烧造温度,否则在呈色上会出现纰漏,难达成功。掐丝珐琅明皇试马图挂屏,内容以唐代画家韩干的《明皇试马图》为蓝本烧制,并錾刻乾隆皇帝的御制诗。屏面所做掐丝人物和骏马均栩栩如生,这是把绘画作品巧妙地运用掐丝珐琅工艺烧造而成的成功之作。此外,这一时期珐琅工艺上使用的锤揲技术、金工技术等,都取得了显著的成就。锤揲技术是将金属板披在花模上锤打,使金属表面呈现出凹凸不平的浅浮雕状,之后,再填绘珐琅烧制,使作品的花纹具有立体效果,此种技法以所作的屏风、挂屏等平面作品为多。欧洲金属工艺是康熙二十三年开海禁后大量传入广州,其工艺技术对珐琅工艺,尤其是广州的金属和珐琅工艺产生一定的影响,使之既能采用欧洲錾工的浮雕做法,也能结合使用传统的隐起技术。由于这些新技术的引进和使用,故使乾隆时期的珐琅器既有珐琅工艺的瑰丽,同时又表现出与其他不同工艺相结合的富丽堂皇的装饰效果,使各种珐琅器蓬荜生辉。

乾隆时期珐琅技术的最大成就,莫过于是对大型器物的烧造,开创了珐琅技术领域的新天地。这种大型的珐琅制品的烧造,较之小型器物在技术上的要求要高得多,难度大,它不仅需要大型的窑炉,还要对烧造技术的熟练掌握,控制铜胎加热后不会变形,并要严格掌握通体釉料呈色一致。乾隆时期,对于这类技术的掌握和运用,可以说达到了炉火纯青的程度。清宫造办处所造掐丝珐琅大器至今存留的还有故宫乾隆花园的梵华楼、慈宁花园的宝相楼内陈设着的12座高大精美的掐丝珐琅佛塔,每座高230厘米以上,均由造办处珐琅厂于乾隆三十九年(1774)和乾隆四十七年(1782)烧造。12座大塔造型各异,釉色均不相同,图案富于变化,整个塔身结构严谨,结合部位不露痕迹。通体填釉饱满,很少砂眼,可谓空前绝后。

2、做工精致、装饰华丽。乾隆时期的珐琅装饰题材,内容十分丰富。除了保持有康熙、雍正时期已有的各种花卉、鸟虫、勾莲花外,还运用了仿古的兽面纹、几何纹,绘画中的山水人物题材也比较多见,如:婴戏图、牧羊图、岁朝图、山村集庆图等,追求绘画的意趣;还有将诗词文字与花纹图案结合在一起,取得了较好的装饰效果。乾隆二十七年,将画院处与珐琅作合并,就使得画院的一些画家在珐琅作从事珐琅的绘画,这一举措无疑对于乾隆时期珐琅艺术风格的形成产生了很大的影响,达到了很高的水平。

掐丝珐琅做工恭整精致、装饰繁缛华丽成为这一时期的鲜明特点。乾隆帝要求匠役遵循旨意:"下交活计俱系软件之物,应恭谨成造"[1]。他贬斥工艺上的粗糙、琐碎。造办处活计档中有这样的记载,乾隆元年,乾隆在看过太监呈览珐琅作制作的鼻烟壶后,传旨:"鼻烟壶上花卉画得甚稀,再画时画得稠密

[1]《养心殿造办处各作成做活计清档》:乾隆六年四月十一日。

些"[2]，乾隆四十八年又传旨"…….照稿往细致里画，别画糙了，钦此"[3]等。对于皇帝的要求，工匠无不遵命，恭而谨之，由此形成做工精细、装饰繁缛华丽的风格特点自是情理之中了。

现存大量掐丝珐琅器可以看出，乾隆内廷烧造的掐丝珐琅器，主要特点是大量使用錾铜镀金工艺，刻饰精美，镀金浑厚，金碧辉煌，赋予了帝王家特有的高贵之气。掐丝娴熟，工整流畅，花茎卷草均用双勾掐丝，与明代以单线掐丝方式完全不同。器物填釉饱满平整，器表沙眼减少，细腻光滑。珐琅釉色增至二十余种，超过了以往任何时期，且釉色艳丽洁净，有的器物使用的釉色多达十几种，有浅蓝、深蓝、草绿、深绿、赭石、姜黄、黄、白、粉红等，粉红色釉成为具有时代特征的釉料，但釉料均无透明感。

乾隆时期的掐丝珐琅作品中有一部分刻有"景泰年制"款，是造办处按照乾隆皇帝的旨意而仿制的所谓"景泰御前珐琅"。但实际上是多按新的设计方案制造，而刻上"景泰年制"款，同明代"景泰珐琅"差异较大，但其工艺上的精湛娴熟，为明代珐琅工艺所不及。

乾隆时期内廷造办处珐琅作的画珐琅匠师大多来自广州，但在制作上却是完全按照皇帝的旨意来烧造，艺术上严谨工整，画工精益求精，格调亦十分高雅。画珐琅多以黄色为主流色地绘制花卉等纹样，一件器物往往用色七八种到十几种之多。花纹以工笔为主，图案化的较少。装饰题材多以传统纹样为主，花卉、人物、山水楼阁等，吉祥与寿意内容浓厚，体现出宫廷造办处皇家气息的典型风格。装饰题材中出现了欧洲妇婴、西洋建筑，青山水、粉红山水流行，一般是用中国传统花卉作为西洋人物与建筑的陪衬，成为中西合璧的典范。如画珐琅八棱开光提梁壶(图版221)，其造型为仿西洋式样，开光内的花纹则是中国传统的山水花鸟画，用笔工致，当是出自宫内画家之手，是一

件融中西文化为一体的画珐琅精品之作。这种仿造西洋式的造型和纹饰的特点在乾隆时期非常突出，主要以广州地区的珐琅作品十分常见。

广东地区的画珐琅随着宫廷造办处画珐琅的精进也获得推动和发展，除为制造行销欧洲的商品外，还要承造用于进贡或为皇家订烧的画珐琅。凡为宫中定烧的画珐琅，制作上完全按照宫中发样和皇帝的旨意来烧造。因此，广州画珐琅在风格上，一类沿袭清宫的装饰样式；还有一类是突出自己的地域特点：[4]器型渐趋大型化，造型别致；作品色彩鲜艳、花纹富丽，多仿绘西洋妇婴和欧洲式舒卷自如的卷草蕃花以及西式楼阁山水等，显示出浓厚的西洋品味，与"内廷恭造"形式大相径庭，并习惯用红、蓝等单色渲染山水景致，为前朝所未见，反映出中西文化交汇的特色。像画珐琅开光风景图海棠式瓶(图版259)，通体锤揲隐起欧洲典型的洛可可式洋花图案，并加以描金，开光内绘西洋风景人物，均为具有浓厚西洋风格的代表性作品，对当地珐琅制造业产生了很大的感染力。有的画珐琅作品还仿掐丝珐琅以金勾勒图案花纹轮廓，追求镀金效果，以其色彩鲜艳、花纹富丽、用笔流畅、造型别致等特点而别具一格，标新立异。

3、器型丰富多彩，体现出皇家御用器的独特品味。乾隆珐琅制品在造型上表现出与以往不同的形制特点，较为突出的是仿古造型和仿生器形。由于乾隆皇帝嗜古，崇古，故常常要求把三代青铜器的造型和纹样仿做成珐琅制品，成为这一时期珐琅制品器型的典型特征。如仿古青铜器的尊、彝、鼎、卣、瓿、簋等古代礼器的造型和图案纹样，还出现了仿康熙、雍正的作品。以写生动物造型做成珐琅器在这一时期骤然增多，使乾隆时期的珐琅器造型百态千姿，颇具新意。像甪端、狮子、仙鹤以及龙的这些中国传统的造型式样仍然可见，之外出现了天鸡、犀牛、

[2]《养心殿造办处各作成做活计清档》："乾隆元年五月十七日，太监毛团传旨：玻璃器皿上烧软珐琅伺候呈览。钦此。于二十日、司库刘山久、首领萨木哈将烧造得亮蓝玻璃软珐琅鼻烟壶二件，持进交毛团呈览。奉旨：鼻烟壶上花卉甚稀，再画时画稠密些……"。朱家溍《清代画珐琅制造考》《故宫博物院院刊》1982年3期。

[3]《养心殿造办处各作成做活计清档》859乾隆四十八年十一月二十日(如意馆)《圆明园》下编九页1588.陈夏生《明清珐琅展览图录》台北故宫博物院，1999年38页。

[4] 杨伯达《从清宫旧藏十八世纪广东贡品管窥广东工艺的特点与地位》，《清代广东贡品》图录，香港中文大学文物馆，1987年。

[5] 陆燕贞《乾清宫皇帝家宴》《紫禁城》
1996年2期39—41页。

凫等瑞鸟、瑞兽等形象。还有刻意仿造西洋式的造型等。乾隆
珐琅器铜胎造型规矩，成型优美，胎体敦厚稳重，无轻飘之感；

4、珐琅器用途广泛乾隆时期，珐琅器在皇家日常使用十分广泛，使之生产规模及产量均达空前。据档案记载，造办处制作了数量可观的珐琅器，大到殿堂陈设的宫廷典制用器屏风、宝座、成套熏炉、太平有象以及仙鹤蜡台，佛教用器的大塔及陈设的七珍八宝等供具；小到日常生活用具、陈设用器以及文房用具更是不胜枚举，几乎无处不包珐琅器的使用。据乾隆四十四年膳食档案记载，乾隆皇帝在乾清宫设家宴的御宴桌上，各路碗盘所用的竟然全是掐丝珐琅器皿，而且器底均刻"子孙永保"款。宴桌按照规定共分八路摆放：二、三路的冷荤食品用掐丝珐琅碗盛装，四路用珐琅盅盛干果、蜜饯食品，五、六路冷菜和七、八路热菜，俱用掐丝珐琅碗，放在皇帝跟前的小点心，也用掐丝珐琅碟盛装。而陪桌家人的餐具，则是按不同等级使用各色瓷器及银具[5]。另据乾隆四十八年正月十五的《膳底档》记载，皇帝早膳用五福珐琅碗、五谷丰登珐琅碗、珐琅葵花盒及金碗金盘等；午宴用掐丝珐琅碗、盘、碟，陪宴仍用各种瓷器。由此可见珐琅器皿在御用器皿中的地位。在故宫藏品中，至今保留有完整成套的掐丝珐琅餐具。珐琅器不仅是皇家御用的器物，也是皇帝赠赐大臣和外国君王使节的贵重礼物。

乾隆皇帝及皇室的御用器皿，除由造办处制造外，还有地方的生产亦为宫内提供使用。广州珐琅工艺品种齐全，是清代珐琅工艺的重要基地和最大的产地，其产品通过粤海关征定和购买送进宫内。仅以乾隆二十年《各作承办活计底档注销底档.记录档》记载为例：四月二十九日贡进粤海关烧得珐琅钟、碗、盘、碟等四百七十件；七月二十三日送瓶、罐鱼缸十件；"八月初一日珐琅器皿五百件……送往热河"。乾隆十四年底传旨，凡在广州定做的瓶罐都要刻"大清乾隆年制"款。可以领会乾隆皇

帝对于广州画珐琅的厚爱。除广州外，扬州、苏州等地亦为宫内制造珐琅器，由此形成了内廷珐琅处和广州、扬州、苏州珐琅生产中心。被誉为"广造"和"苏造"，各有特点。当然，从工艺上看，造办处生产的珐琅器的精湛是其他地方作坊无法比拟的。

5、珐琅器款识：乾隆时期的珐琅器款识风格多样，掐丝珐琅多在器物底部錾阴文或阳文"乾隆年制"、"大清乾隆年制"楷书款或仿宋字款，款字外有双方栏或双方圈，也有双龙、双螭环抱款的。鸟禽、动物造型的器物，通常在胸部嵌铜片，錾阴文或阳文"乾隆年制"、"大清乾隆年制"楷书款，有镌"乾隆仿古"楷书款的。也有个别的器物款字落在器足的立壁上或背部等。落款位置较多，款字多样。画珐琅器多为书写款，落款位置多见于器物底部，常见为蓝色或红色的单、双方栏内署"乾隆年制"、"大清乾隆年制"蓝色或红色楷书、仿宋体款，也有篆书体，双螭环抱红色款的也有所见。

144

掐丝珐琅兽面纹石榴尊
清乾隆
高18.6厘米　口径6.5厘米

　　尊为石榴形，颈、腹有瓜棱式凹线。颈、腹、足施天蓝色珐琅釉地，上下各饰彩釉蕉叶纹作装饰带，兽面纹作腹部的主要纹饰，口缘及肩、颈部以宝蓝色珐琅釉为地饰彩色蟠螭纹。足内镀金，双方框栏内錾阴文"乾隆年製"楷书款。

　　此器型别致美观，釉色艳丽丰富，尤其粉红色为乾隆时期的典型釉色。

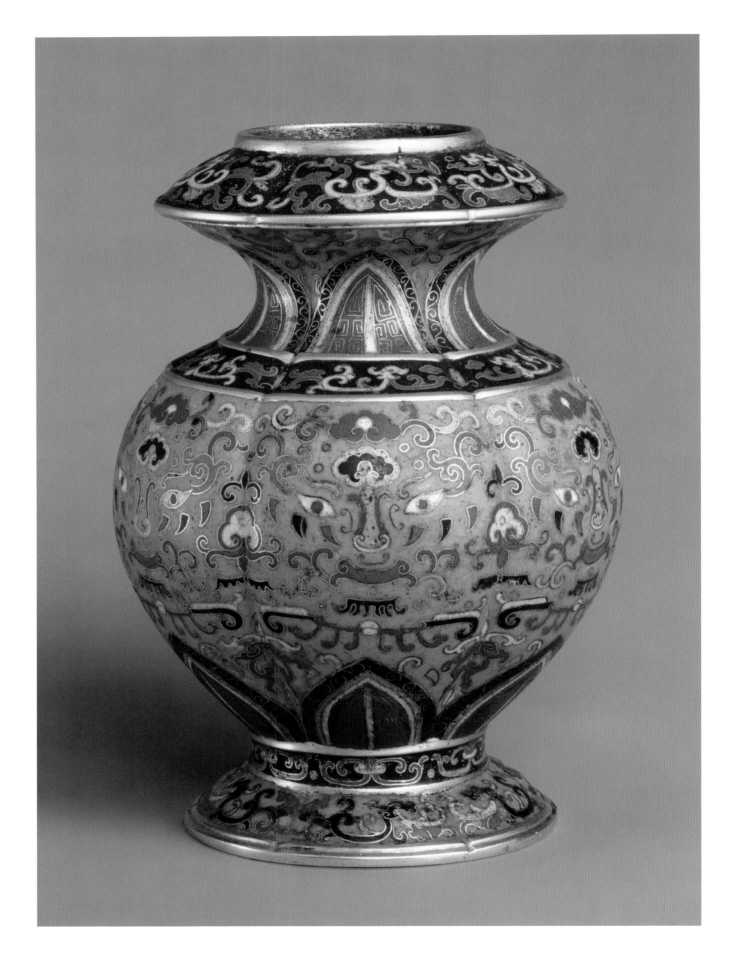

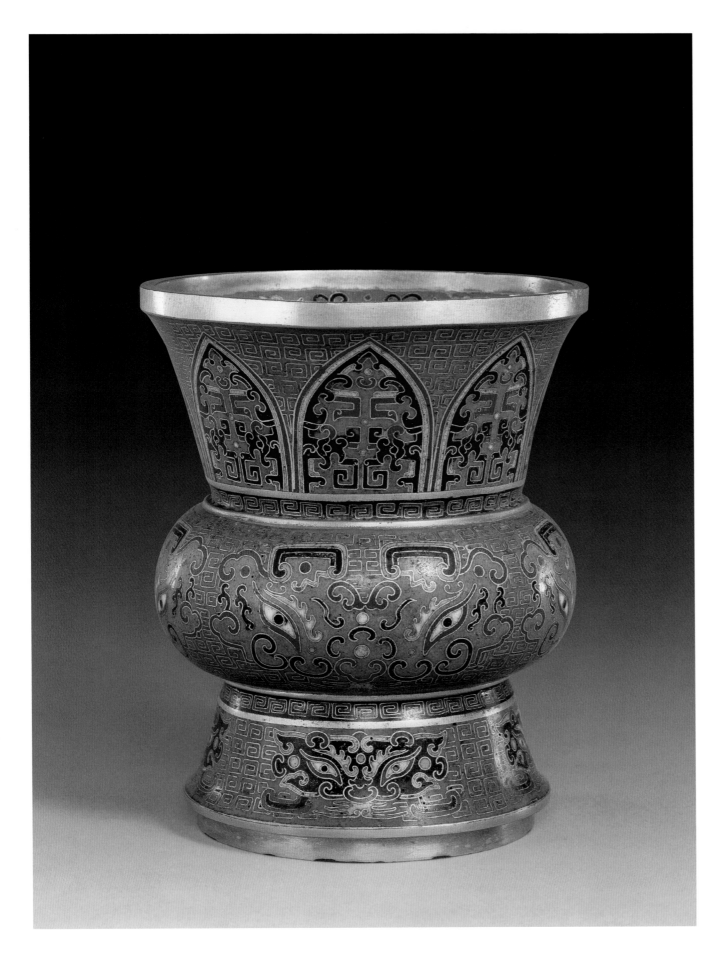

145

掐丝珐琅兽面纹尊

清乾隆
高15厘米 口径12.1厘米

尊通体以浅蓝色珐琅釉为地，掐丝珐琅回纹做锦地，颈部蕉叶形开光内饰螭纹；腹、足四面饰兽面纹；口内施浅蓝色釉地，压缠枝莲花纹。足内双方框栏内镌阳文"乾隆年製"楷书款。

此尊仿古铜器式，掐丝匀称细腻，填釉饱满，工艺精致，为乾隆时期掐丝珐琅器的精品。

146

掐丝珐琅卷云纹牺尊
清乾隆
高20厘米　长28厘米　宽9厘米

　　尊作牺牛形，瞠目闭口。颈部饰錾花缠枝莲纹铜环。通体施墨绿色珐琅釉为地，满饰掐丝镀金卷云纹，头顶及尾部饰掐丝回纹。背部开椭圆形孔，附盖，盖正中方框栏内填墨绿釉镌阳文"乾隆年製"楷书款。

　　此器造型具有较强的仿生气息，掐丝粗犷，是仿古器物中的成功之作。

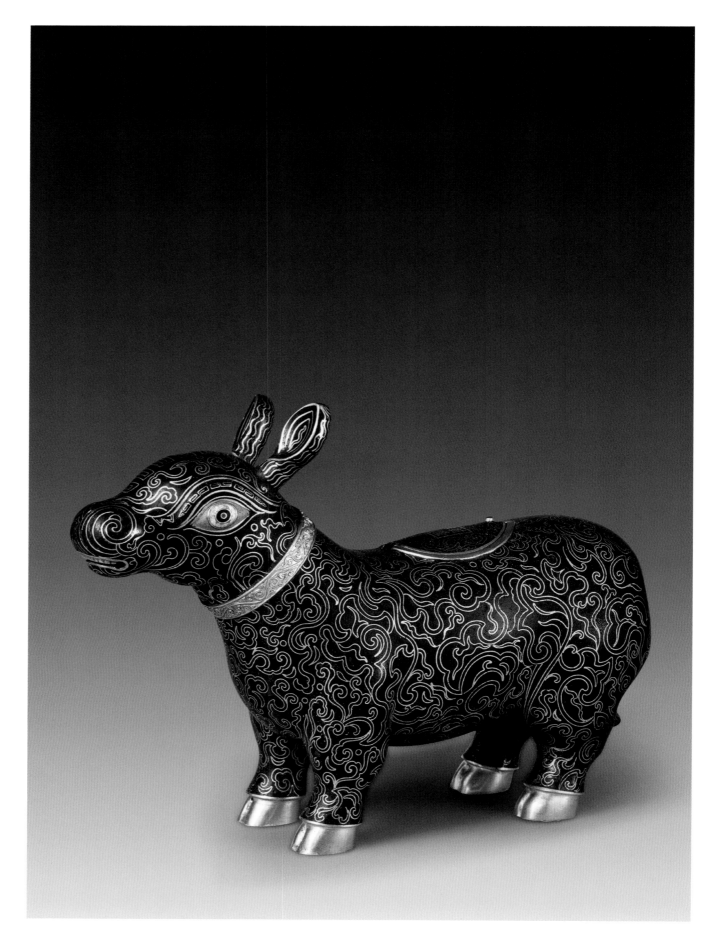

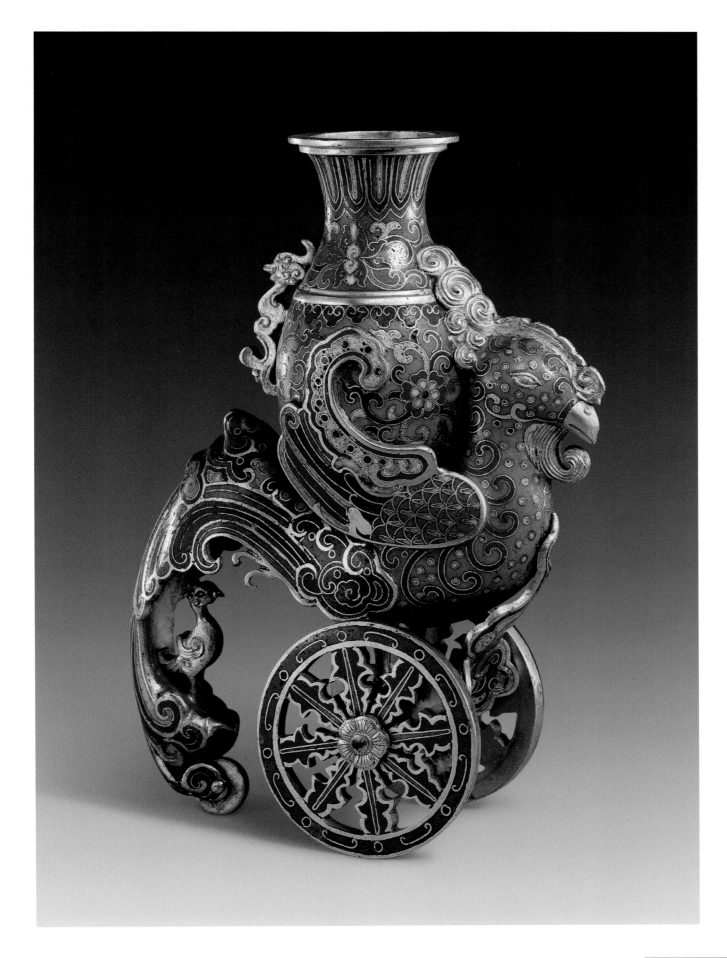

掐丝珐琅天鸡尊

清乾隆
高19厘米　口径4.5厘米　长19厘米

　　天鸡作立式, 昂首, 双翅上翘, 托住背负花尊, 双爪抓住镂花双轮圆轴, 垂尾内卷, 尾内护有铜镀金小天鸡, 尾端一小轮相接, 三轮均可转动。通体施天蓝色珐琅釉为地, 花尊颈饰蕉叶纹、彩釉缠枝莲纹, 腹饰缠枝花纹, 一侧有铜镀金单螭耳。天鸡胸部大朵彩云下长方形框栏内錾阴文"乾隆年製"楷书款。

　　此器形制特殊, 设计巧妙, 天鸡足蹬双轮与尾下小轮构成三角形, 可平稳行走。

148

掐丝珐琅缠枝莲纹双耳樽

清乾隆

通高33厘米　口径18.5厘米

　　樽圆筒形，铜镀金方形双耳，盖錾铜镀金双龙戏珠纹钮。通体施天蓝色珐琅釉为地，盖口上錾如意、莲螭纹，饰彩色缠枝莲纹；口沿及底边錾阴线缠枝莲纹，外壁饰彩色缠枝莲纹，下承铜镀金三象首足。底镀金，阴刻双凤勾莲纹，中心镌阳文"大清乾隆年製"楷书款。

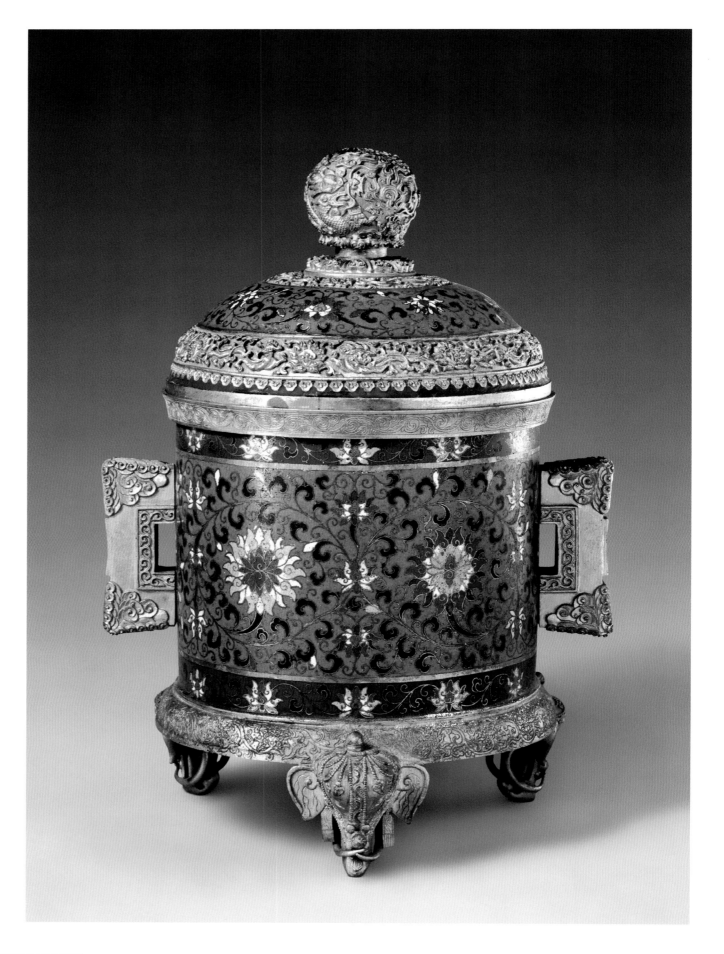

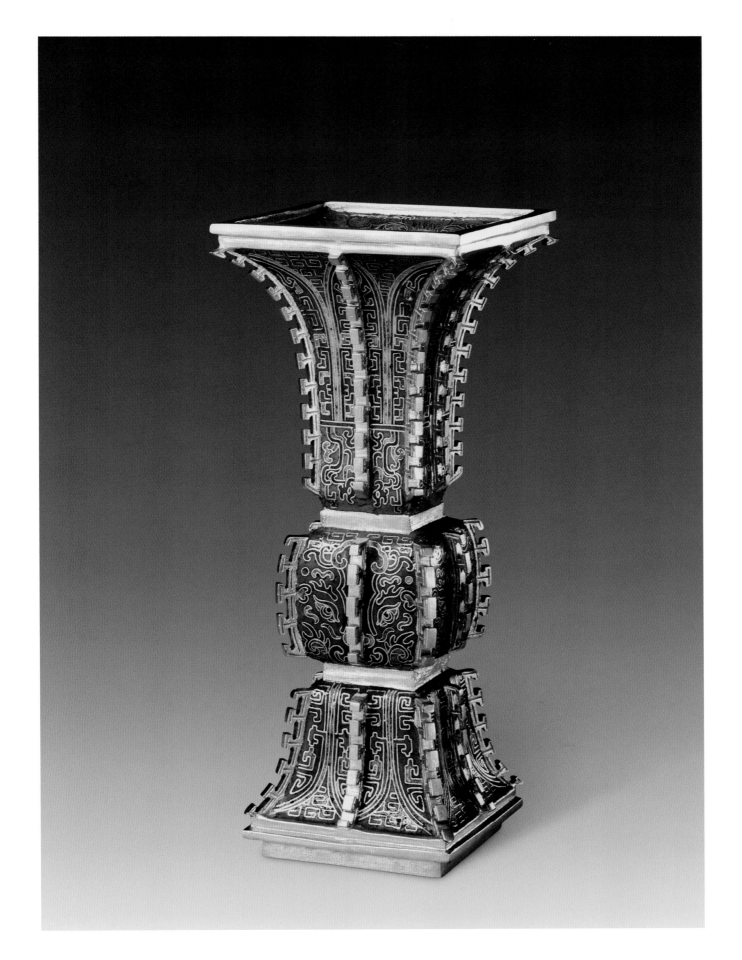

掐丝珐琅兽面纹出戟方觚

清乾隆

高18.6厘米　口7.8厘米

　　觚方形，通体作铜镀金八出戟。通体施天蓝色珐琅釉为地，颈部及方座饰俯仰蕉叶纹。颈下部饰蟠螭纹，腹部四面各饰饕餮兽面做主题纹样。觚口内彩色勾莲纹流畅自如。足内镀金，双方框栏内镌剔地阳文"乾隆年製"楷书双行款。

　　此觚造型仿青铜器，胎体厚重，端庄古朴，掐丝镀金工整细腻，是乾隆时期的标准珐琅器。

150

掐丝珐琅兽面纹出戟觚

清乾隆

高28.3厘米 口径8.4×6.7厘米

　　觚做长方体，上部微奢，足微外撇，铜镀金八出戟。腹部四面均饰兽面纹，颈及足的上部环饰蕉叶纹。足底中心阴刻双方框，内刻"乾隆年製"四字楷书款。

　　珐琅工艺的装饰以蓝色釉料为地的居多，此觚以红色釉料为地，作品仿古而不拟古，体现着乾隆时期的特点。

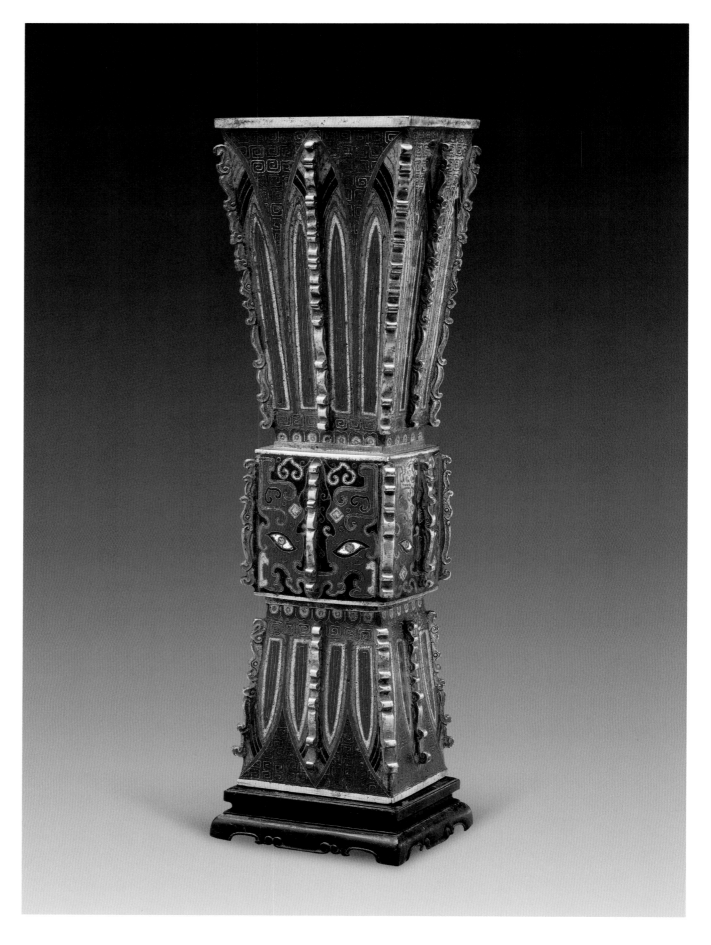

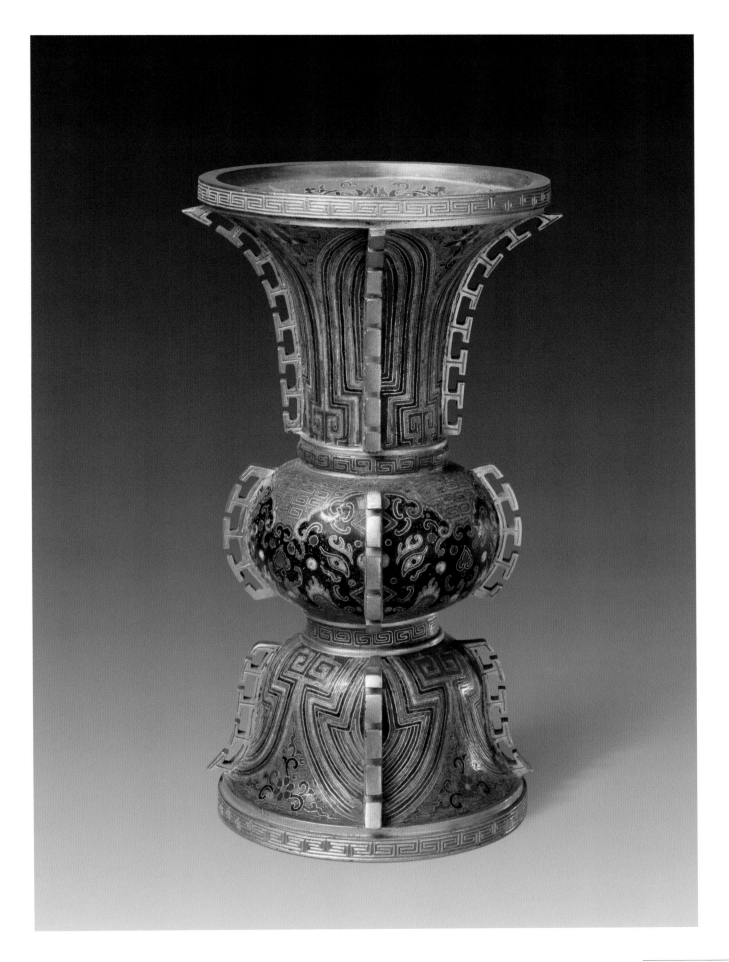

151

掐丝珐琅兽面纹出戟觚

清乾隆
高23厘米　口径12.5厘米

　　觚出脊，通体以天蓝色珐琅釉为地，颈及腹下部为彩色蕉叶纹，蕉叶外饰缠枝莲花和梅花纹。腹部掐丝连续回纹做锦地，以仿古铜器上的墨绿色兽面纹作为主题装饰图案。口内饰双线缠枝莲花纹。足内镀金，正中双方框栏内有剔地阳文"乾隆年製"楷书双行款。

152

掐丝珐琅兽面纹提梁卣

清乾隆

通梁高26.5厘米　口径长10.2厘米　宽13.2厘米

　　卣通体以天蓝色珐琅釉为地，椭圆形盖面饰以四条螭纹，颈部前后饰兽面纹，两侧配饰双凤。腹部前后饰相向而立的彩凤各一双。足饰莲瓣纹。足内镀金，正中錾"乾隆年製"楷书双行款。此器釉色丰满纯正，掐丝纤细，工整流畅，为仿古铜器之杰作。

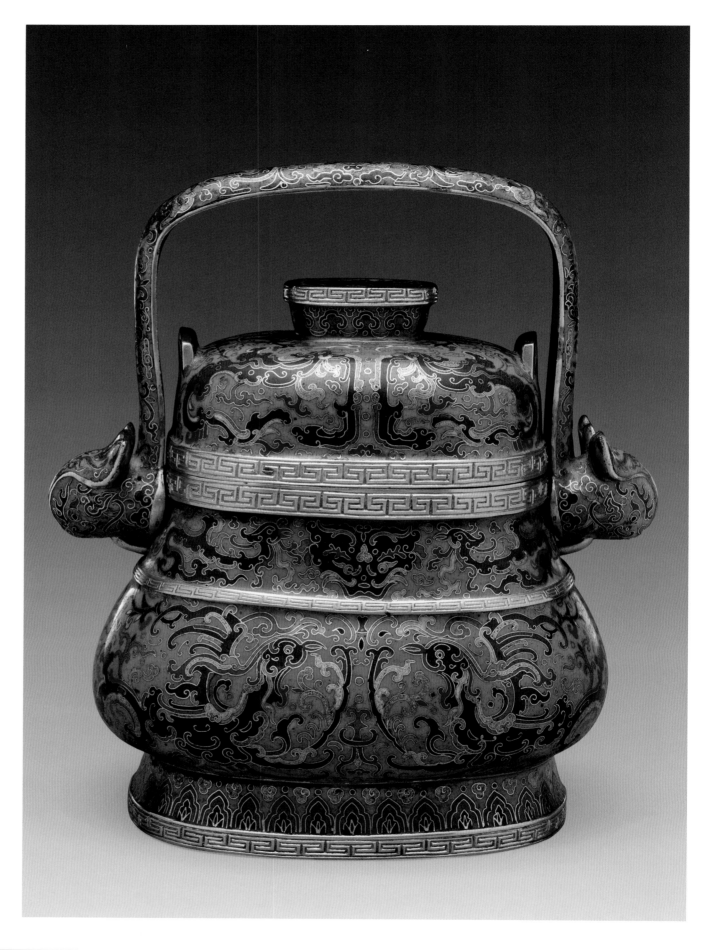

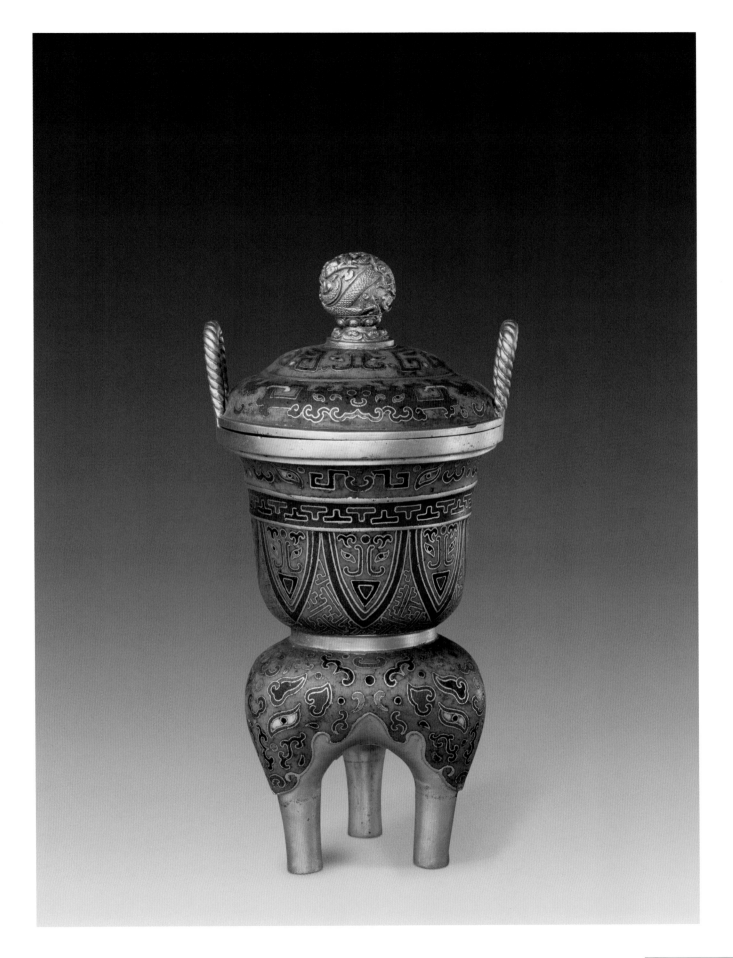

153

掐丝珐琅兽面纹甗

清乾隆

通高17.4厘米 口径8厘米

甗为上甑下鬲，双绳纹立耳。通体施天蓝色珐琅釉为地，主题纹饰做掐丝填彩釉兽面纹。盖饰兽面纹，顶有莲花座錾云龙纹钮。甑口缘下饰宝蓝色釉掐丝变形回纹组成兽面，外壁饰蕉叶纹内掐丝兽面纹。鬲三袋足同饰兽面纹，足及底为铜镀金，正中镌阳文"乾隆年製"楷书款。

此器造型仿古铜器，工艺精湛。造型、纹饰仿古是乾隆时期工艺品的重要特点。

154

掐丝珐琅兽面纹觥

清乾隆

通高11.4厘米　长13.5厘米　足径7×5.2厘米

觥盖前部为兽头，头上有角，颈、背部有铜镀金出戟，短双翅。器身呈匜形，前有流，后有扳，圈足。通体施天蓝色珐琅釉，掐丝云雷纹做锦地，上饰红色、宝蓝色夔凤纹；盖前部饰彩釉兽面纹。足内镀金，双方框栏内錾阴文"乾隆年製"楷书款。

觥为商代青铜制盛酒器，此器为乾隆时期仿古之作，造型庄重古朴，釉色纯正典雅。

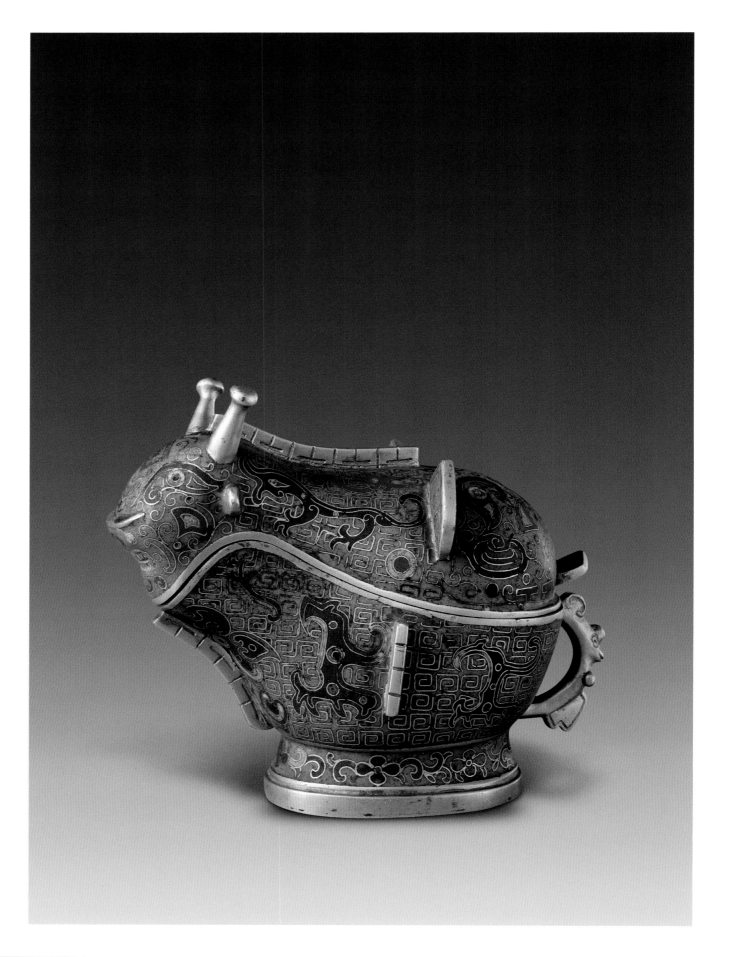

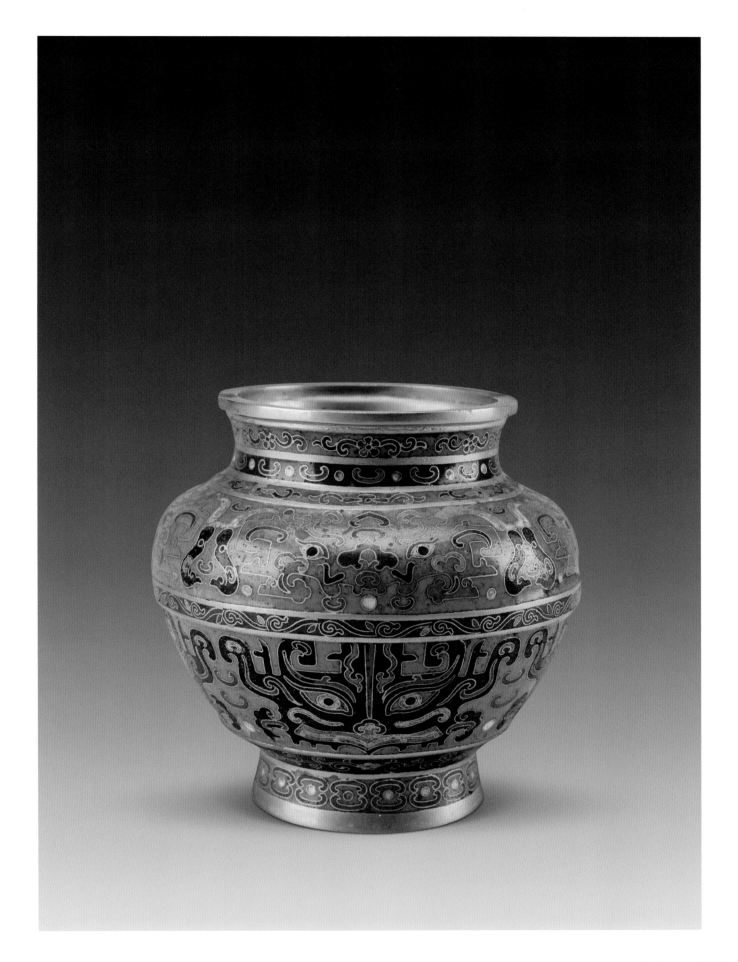

155

掐丝珐琅兽面纹罍

清乾隆

高11.2厘米　口径7.8厘米

　　罍做圆形，腹部上丰下敛，圈足。器身以弦纹分隔出上下区域，各环饰兽面纹，二黄二蓝。外底中心起地阳文"乾隆年製"四字楷书款。

　　兽面纹源于青铜器上的饕餮纹，乾隆时期的掐丝珐琅器上多用之，它可根据器形装饰的需要，在色彩和构图上有所变化。

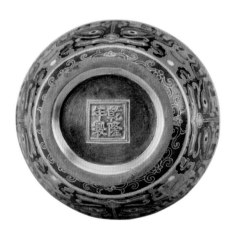

掐丝珐琅兽面纹奁

清乾隆
高12厘米 口径8.7×6.3厘米

　　奁做长方体,上宽下窄,有盖,庄重稳健。通体以回纹做锦地,上饰兽面和鸟纹。外底中心起地阳文"乾隆年製"楷书款。

　　奁在古代用以盛装梳妆用品,有铜制与木制,不尽相同。到了乾隆时期,宫廷里曾用各种工艺大量制造仿古器,供陈设观赏,以满足乾隆皇帝博雅好古的情怀。该珐琅奁工艺精湛,堪称精品。

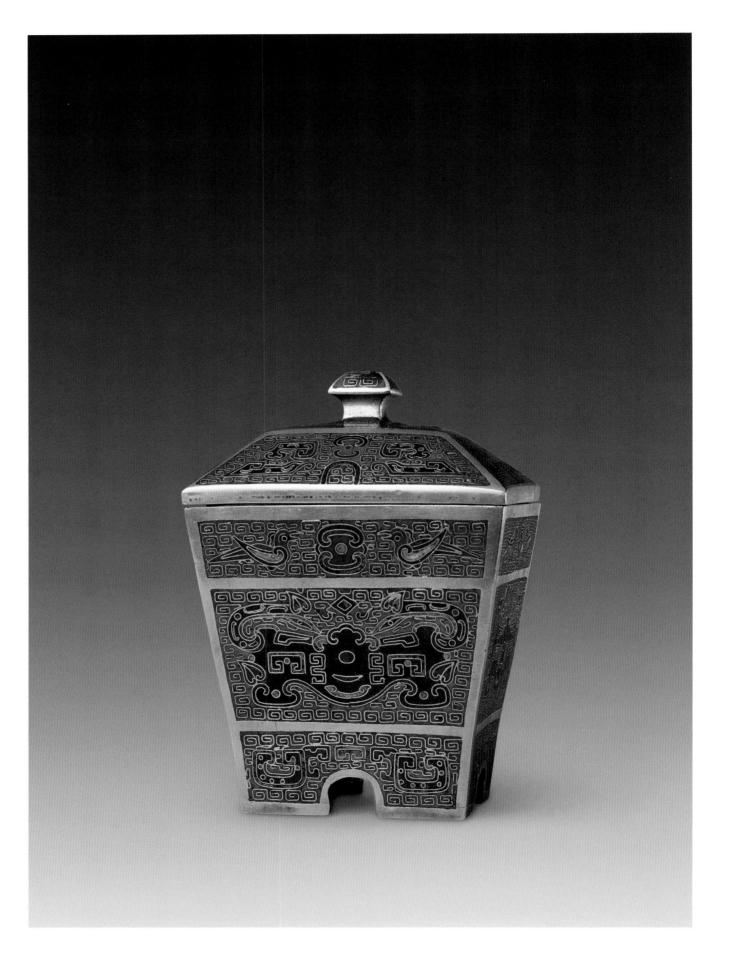

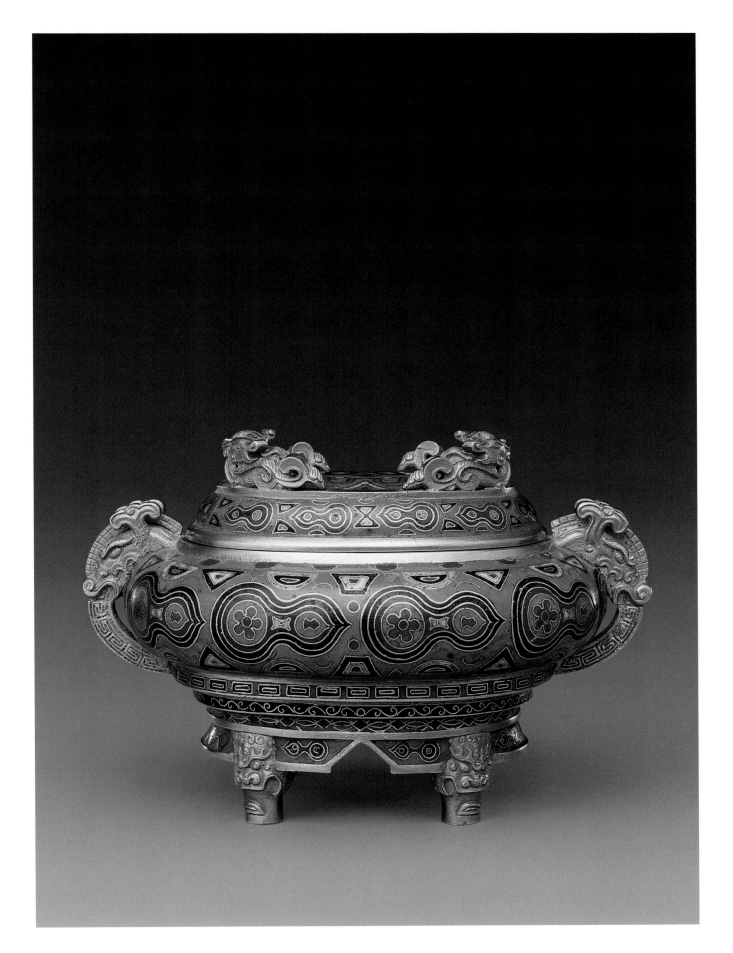

157

掐丝珐琅葫芦纹簋式炉

清乾隆
通高10.4厘米　口径9.9×7.7厘米

　　炉为簋式，扁圆腹，两侧有摩羯耳，盖上有铜镀金四螭钮，圈足下承镀金四兽面足。通体施蓝色珐琅釉为地，盖面饰双兽面纹，边缘饰葫芦及三角形等纹，炉身呈葫芦及变形几何纹。底蓝色釉地饰四朵卷枝梅花纹，中心镀金双方框栏内錾阴文"乾隆年製"楷书款。为仿古青铜器造型。

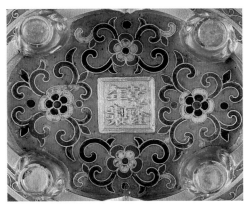

158

掐丝珐琅兽面纹龙耳簋式炉

清乾隆

高15厘米　口径6.5厘米　底径9.4厘米

　　炉作圆形，鼓腹，龙耳，下接一方台。腹部前后饰对称的兽面纹各一，盖上亦为兽面，与之相仿。方台饰朵花纹。外底中心阴刻双方框，内刻"乾隆年製"楷书款。

　　该簋造型源于西周青铜器，兽面纹亦源于青铜器上的饕餮纹，因此古意盎然。

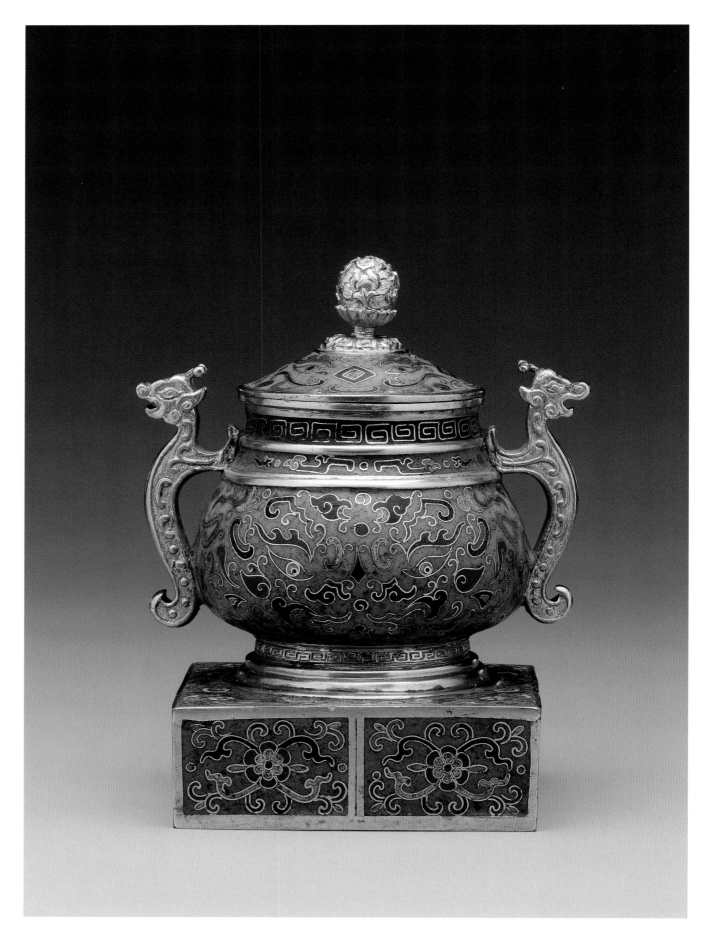

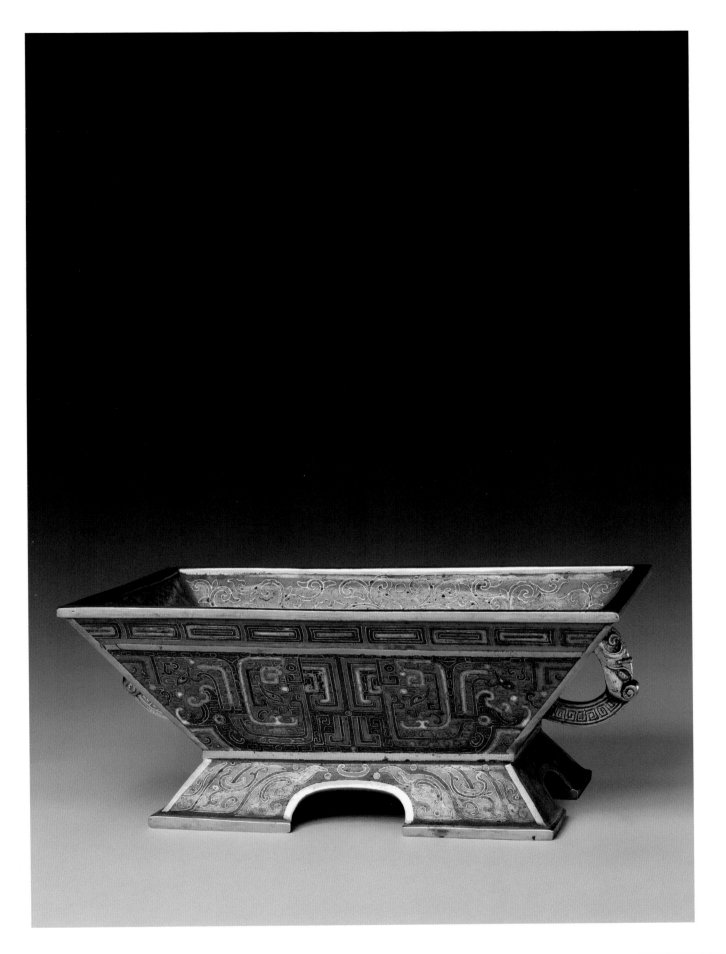

159

掐丝珐琅兽面纹簠式炉

清乾隆

高8.3厘米　口径19.7×13.3厘米

　　炉作长方形，斜直壁，腹部自上而下内收，与外撇圈足连接，为周代簠的造型。腹部四面均饰兽面纹，口边饰回纹。腹内壁为蓝地掐丝卷云纹。外底中心起地阳文"乾隆年製"楷书款。

　　该炉造型周正规矩，做工精致，是乾隆时期典型的仿古作品。

160

掐丝珐琅摩羯纹冲耳盖炉

清乾隆

高13.9厘米　口径14.8厘米

炉做圆形，冲耳、兽蹄形足。腹部环饰摩羯纹三个，间有云朵。口边饰三角形锦纹。外底做对称的勾莲花四朵，中心嵌铜镀金圆片，上面做蓝地金字"乾隆年製"楷书款。

摩羯纹因是鱼身鱼尾，又称鱼龙纹，它是印度神话中的河水之精，生命之本。4世纪末传入中国。隋唐时期，摩羯融入龙首的特征。明清时期摩羯纹在珐琅器中有所运用。

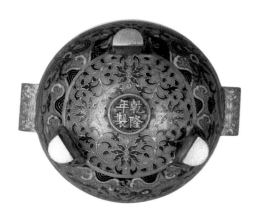

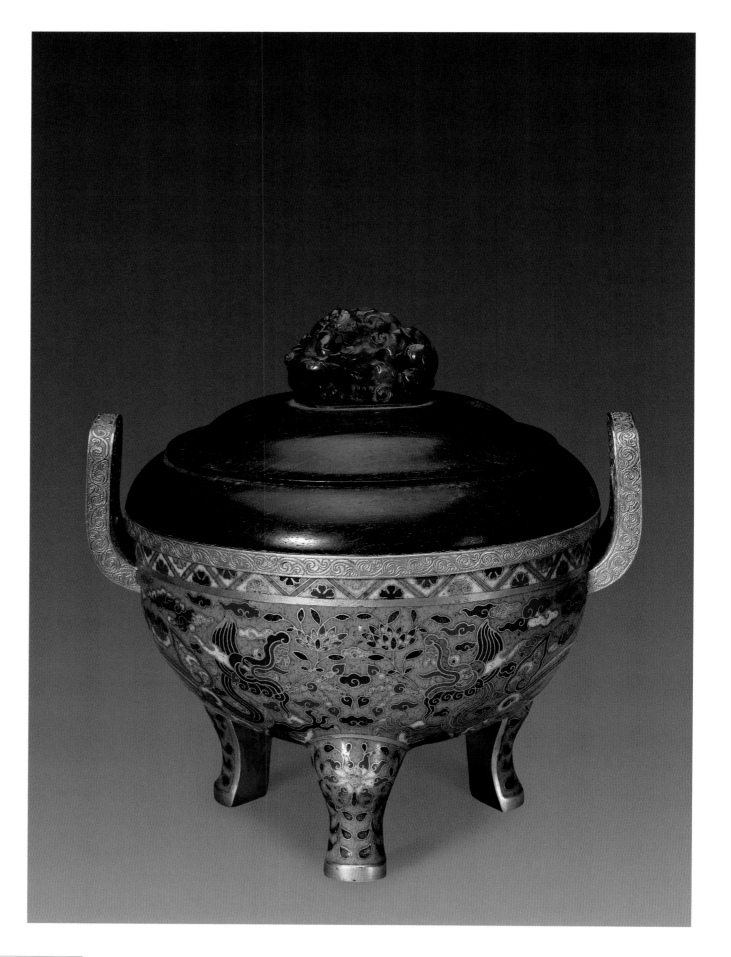

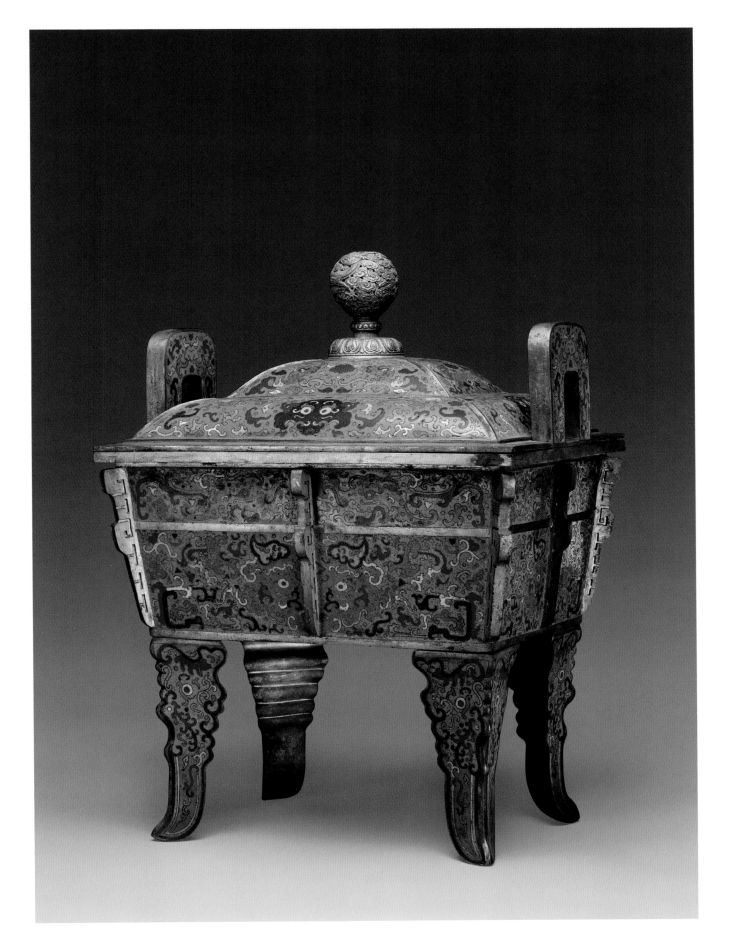

161

掐丝珐琅兽面纹四足盖炉

清乾隆

高48.3厘米　口径35.5×26厘米

炉作鼎式，长方形，冲耳四足，器身做八出戟。通体以天蓝色釉为地，四面采用红、黄、绿、宝蓝、粉等色釉做兽面纹。外底做对称的勾连花纹四朵，中心嵌铜镀金长方片，内起地阳文"乾隆年製"楷书款。

该炉造型规整，掐丝均匀，镀金较浓，是乾隆时期代表性作品。

162

掐丝珐琅缠枝莲纹兽耳椭圆炉

清乾隆

通高12.5厘米　口径9×11.5厘米

炉铜镀金双兽耳。炉内镀金，外以天蓝色
珐琅釉为地，腹部饰各色缠枝莲花纹，颈部饰
缠枝梅花和如意云头纹各一周，口及足镀金錾
连续回纹。外底蓝色珐琅地，饰梅花，正中剔地
阳文"乾隆年製"楷书款。

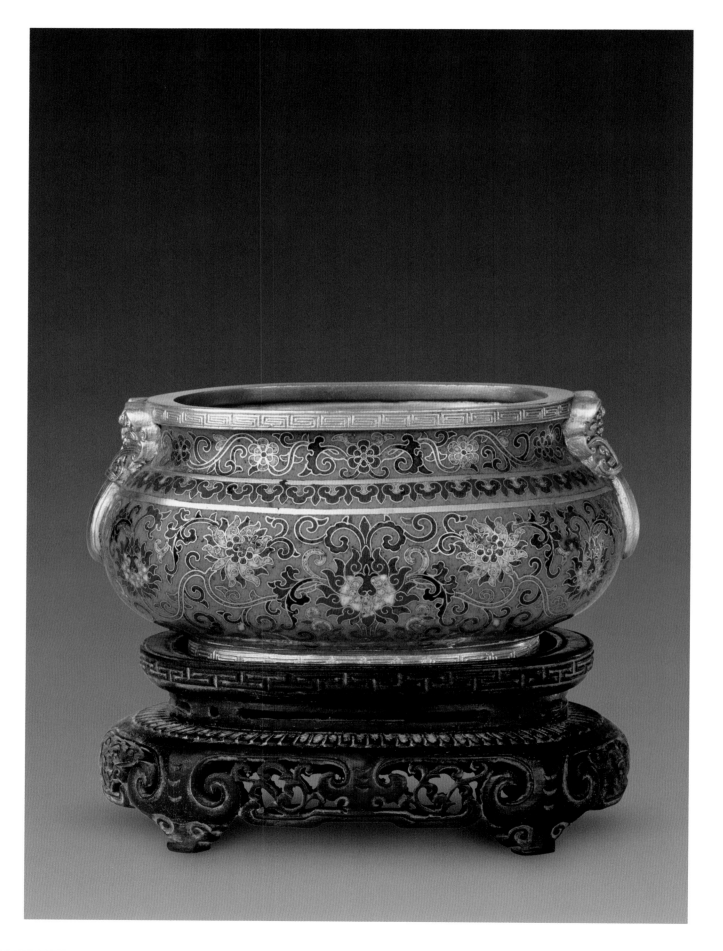

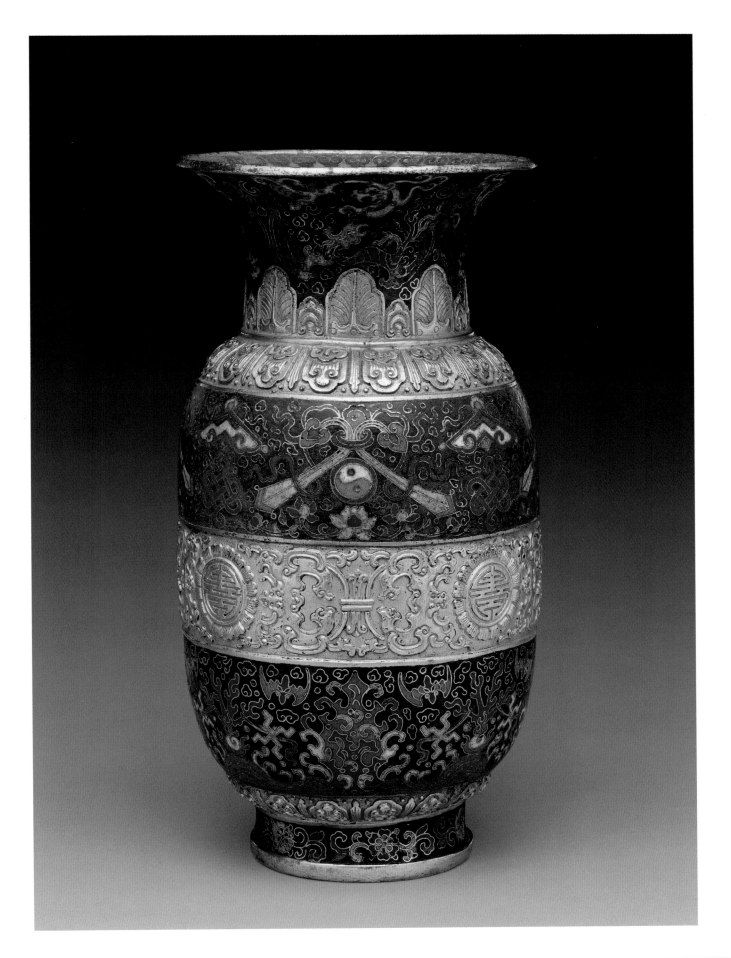

163

掐丝珐琅万福如意纹撇口瓶

清乾隆
高19.7厘米　口径9.6厘米　足径6厘米

　　瓶作圆形，撇口，圈足，筒式腹上下微有收敛。该瓶用三周錾花鎏金工艺和四周珐琅工艺相间连接做装饰。珐琅部分自上而下分别饰花卉、如意盘长、蝙蝠和螭纹，錾刻镀金部分分别刻饰蕉叶和寿字。足底中心阴刻双方框，内刻"乾隆年製"四字楷书款。

　　珐琅工艺的突出特点是流光溢彩，乾隆时期常把錾刻镀金工艺融入珐琅器中，更增添了金碧辉煌的效果，此瓶即为一例。

164

掐丝珐琅夔龙纹活环耳瓶

清乾隆

高19厘米　口径6.5厘米

　　瓶作圆形，鼓腹，圈足，铜镀金夔龙纹活环耳。腹部环饰黄地蓝色夔龙纹一周，颈、肩和腹的下部环饰四周不同的花纹，自上而下分别是朵花、夔龙、朵花、勾莲花，两种朵花形状各异。足底中心阴刻双方框，内起地阳文"乾隆年製"四字楷书款。

　　夔龙纹乃神话传说中的单足神怪动物，在商周青铜器的装饰纹饰之一。它以直线为主，弧线为辅，具有古拙的美感。在珐琅工艺中，康熙时期已有运用，乾隆帝好古，用的更多，形象变化也多。

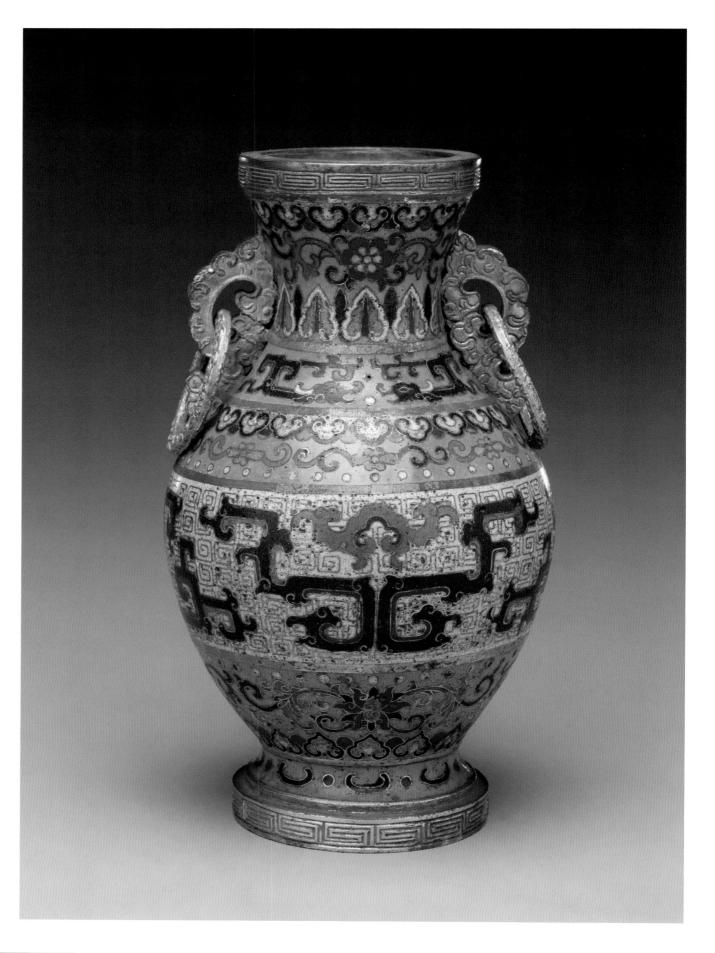

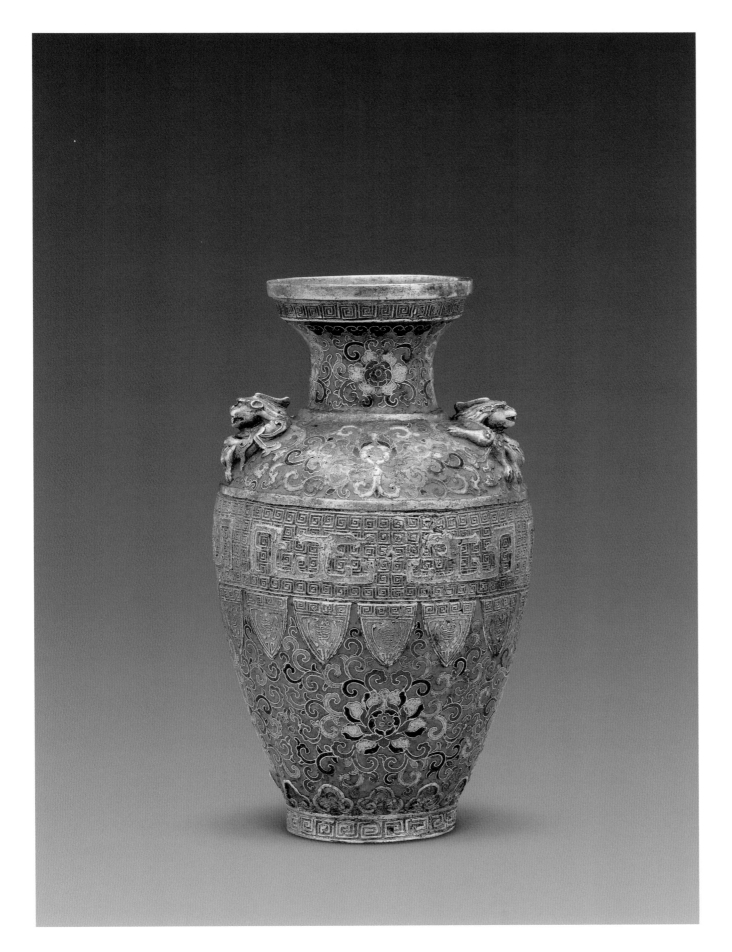

掐丝珐琅缠枝莲纹龙耳瓶

清乾隆
高15.3厘米　口径5.5厘米

　　瓶作圆形，束颈，阔腹，圈足，兽耳。器身中间部位为一周錾刻镀金夔龙纹的装饰，颈、肩、腹的下部都是珐琅的装饰，在天蓝色的釉地饰彩色的缠枝莲花。外底中心阴刻双方框，内刻"乾隆年製"四字楷书款。

　　在珐琅作品中，融入錾刻镀金的装饰，增添了华丽效果，彰显了宫廷风格，此乃乾隆时期特色之一。

166

掐丝珐琅缠枝莲纹双耳瓶
清乾隆
高18.2厘米　口径4.7厘米　足径6.5厘米

　　瓶作圆形，细颈、鼓腹、圈足，兽首衔环耳。腹部环饰缠枝莲花12朵，分上下两排，交错排列，颈和腹的下部饰蕉叶纹。外底阴刻双线，内"乾隆年製"楷书款。

　　掐丝珐琅工艺的装饰始终以缠枝莲花纹为主，这是因为它取材佛教艺术，同时还因为缠枝莲花的藤蔓连绵不断，可任意翻转延长，布满器身，以固定釉料，而这则是制作工艺上的需求。

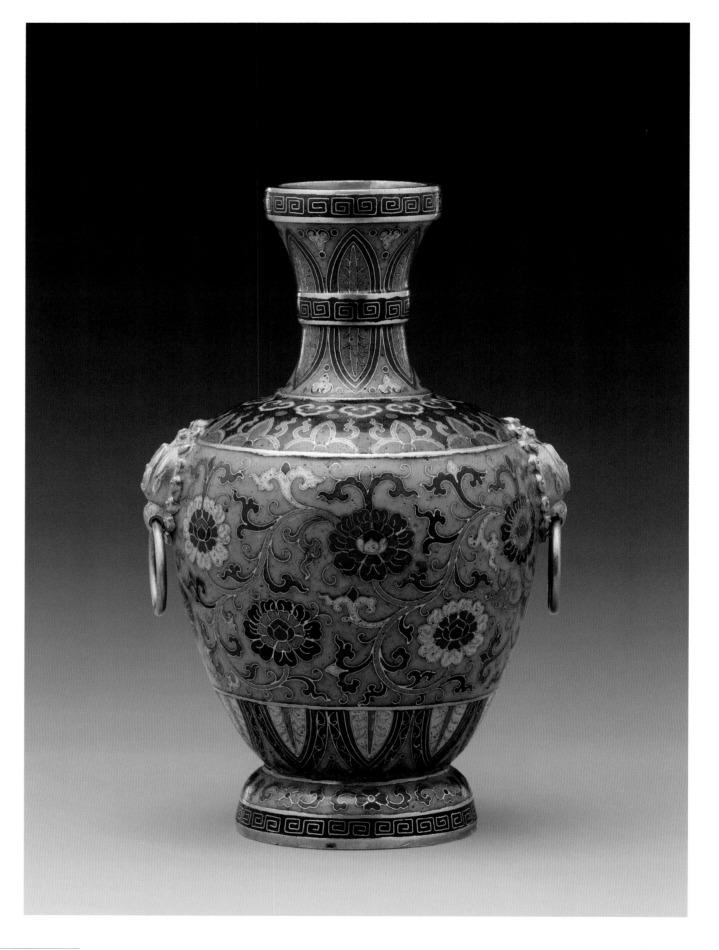

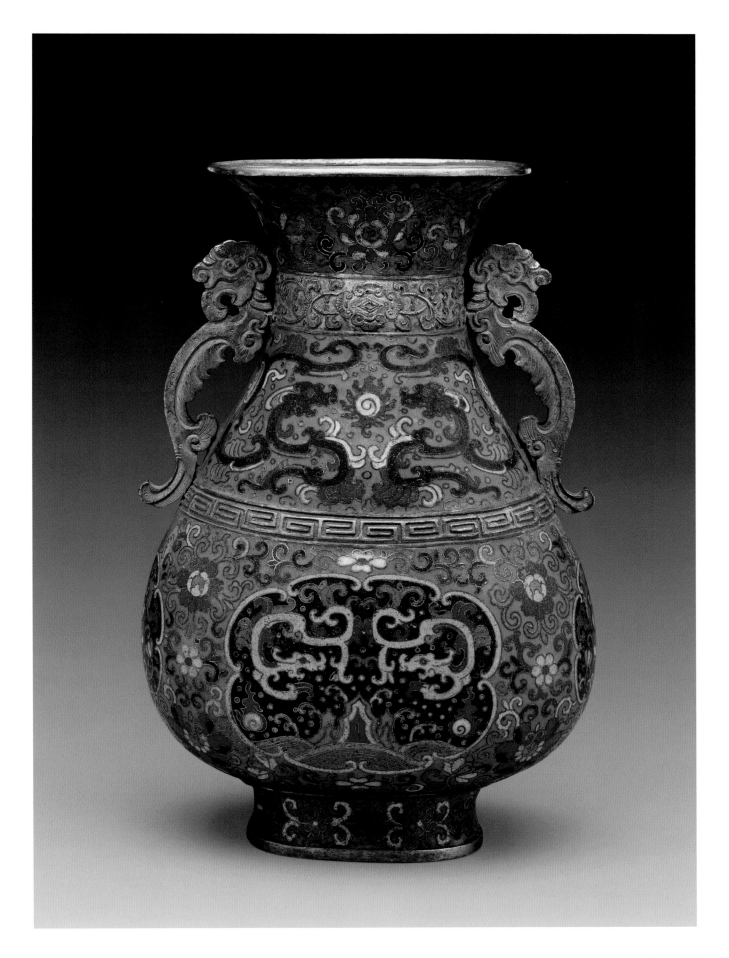

167

掐丝珐琅夔龙纹双耳瓶

清乾隆
高21.2厘米　口径9.7×7.3厘米

　　瓶作圆形，撇口，垂腹，圈足，夔龙耳。器身以錾刻镀金弦纹分割成上中下三部分，分别饰缠枝花卉纹、蓝色的夔龙纹、开光内宝蓝地黄色的夔龙纹。圈足饰朵花纹。外底阴刻双线，内"乾隆年製"楷书款。

　　该瓶釉色纯正，掐丝工整，花纹对称，为乾隆时期代表性作品。

168

掐丝珐琅开光狮戏球纹双耳瓶
清乾隆
高17.4厘米　口径4.8×3.9厘米

　　瓶作扁圆体，盘口，细颈，鼓腹，圈足，铜镀金凤首衔环耳。通体在天蓝色地上饰掐丝填彩釉花纹。腹部两面均桃形开光，内饰相同的狮戏球纹。光外为对称的缠枝莲花纹。外底中心阴刻双线方框，内起地阳文"乾隆年製"楷书款。

　　该瓶造型规整，掐丝流畅，色彩鲜艳，金水浓厚，具有乾隆时期突出的工艺特点，也是代表性作品。

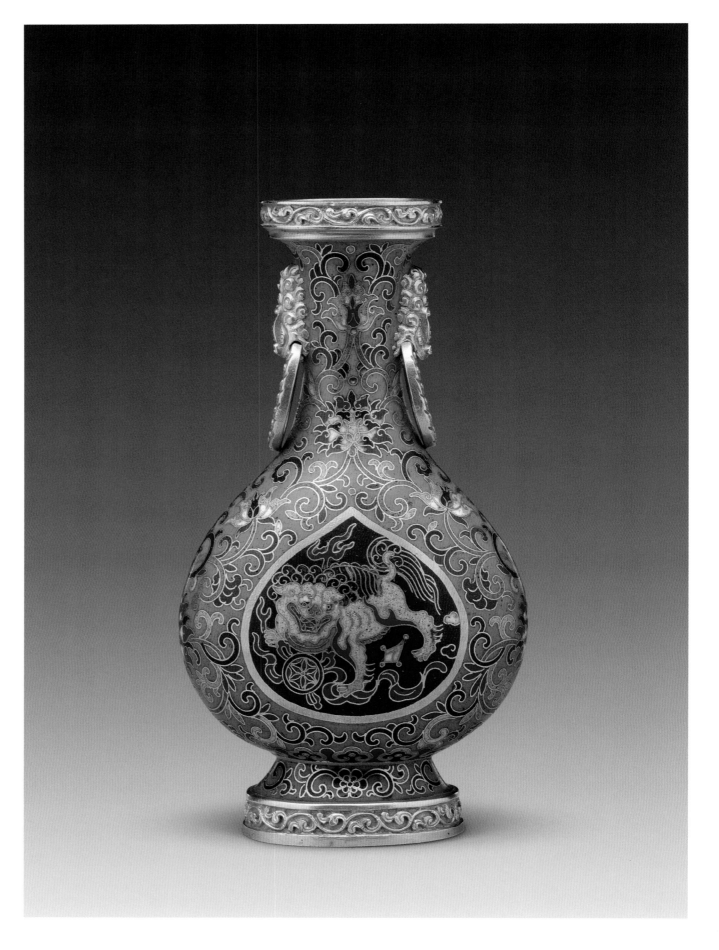

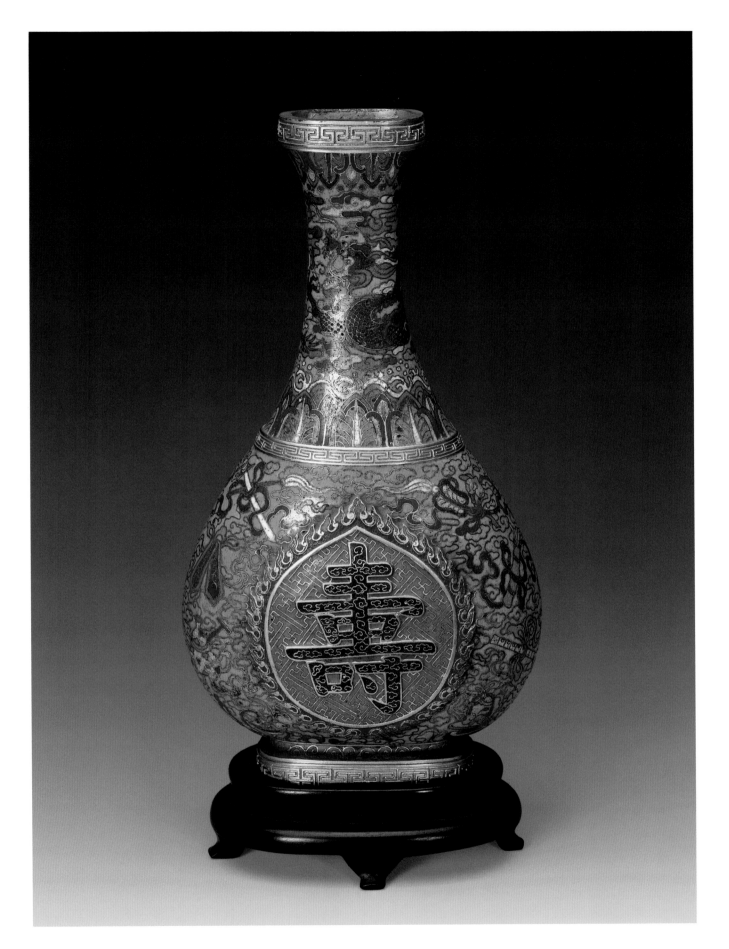

掐丝珐琅开光寿字瓶

清乾隆

高30.3厘米　口径6×4.4厘米　足径9.8×5.6厘米

瓶作椭圆形，长颈、阔腹、圈足。腹部两面桃形开光，内各饰掐丝填黑釉的"寿"字，光外环饰暗八仙。颈部饰云龙纹。口边及圈足均阴刻回纹一周。外底中心起地阳文"大清乾隆年製"楷书款。

在中国传统观念中有所谓的"五福"，其中占据第一位的就是寿。长寿自古就是吉祥观念的象征。清代工艺品中以寿字做装饰的有很多，如陶瓷、漆器等。但乾隆官造珐琅器中以寿字作装饰的仅此一例。

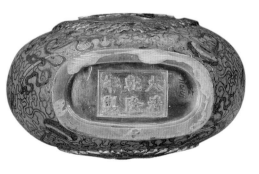

170

掐丝珐琅缠枝莲纹开光长颈瓶

清乾隆

高29厘米 口径6.5厘米 足径9.4×8厘米

瓶洗口，椭圆形圈足，铜镀金兽衔活环双
耳，口、足为铜镀金莲瓣纹。通体施天蓝色珐琅
釉为地，饰彩色缠枝莲花纹。腹部正、背两面凸
起桃形开光，开光内由海水江崖、灵芝和红色
蝙蝠合组成吉祥图案，寓意有"福如东海"，"寿
比南山"的吉祥之意。近足处为如意云头纹。足
内镀金，镌阳文"乾隆年製"楷书款。

此器造型俊秀，装饰富丽，釉色鲜艳，画面
工致。体现了乾隆时期标准珐琅器的风格。

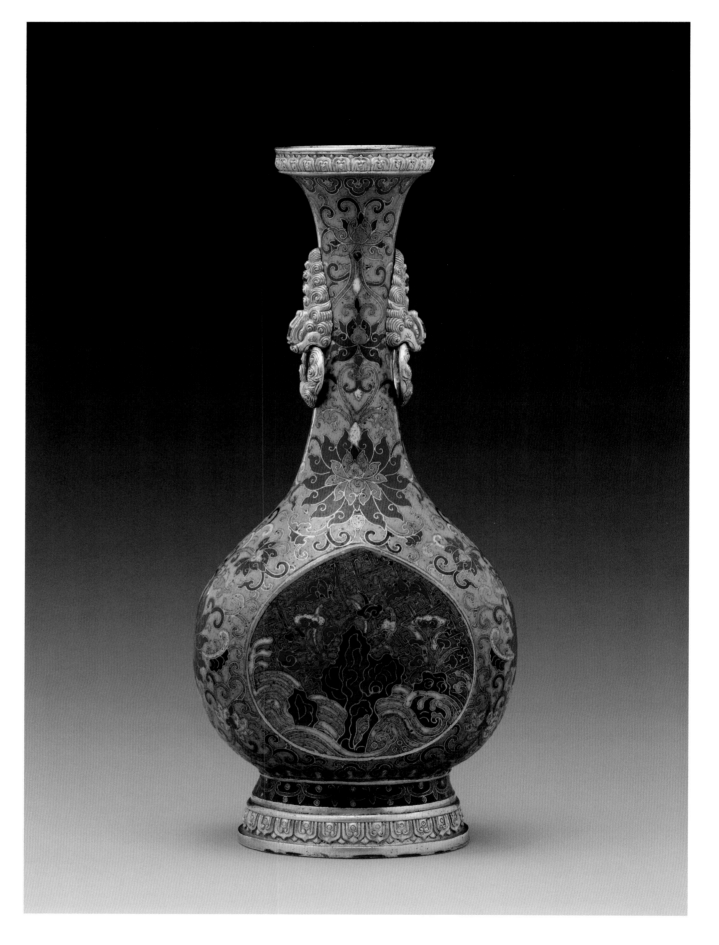

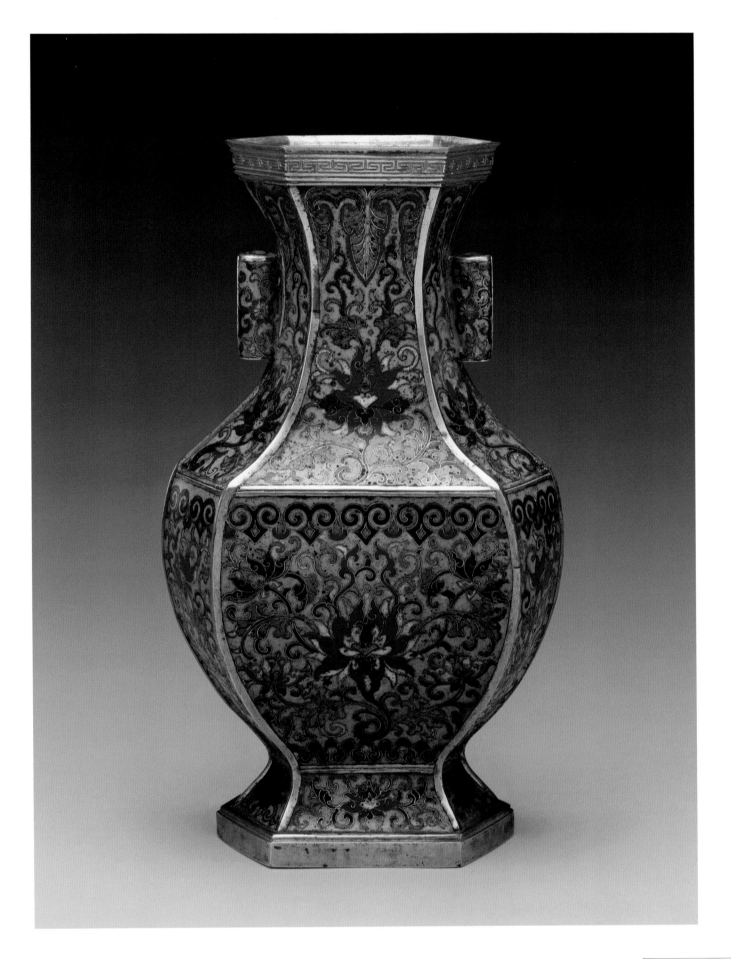

171

掐丝珐琅勾莲纹六方贯耳瓶

清乾隆
高30厘米　口径11.3×6.8厘米

　　瓶为扁体六方形，双贯耳。通体以天蓝色
珐琅釉为地，饰彩釉勾莲纹，口沿下装饰蕉叶
纹，双贯耳饰彩色小朵菊花纹。底镀金，镌阳文
"大清乾隆年制"楷书款。

172

錾胎珐琅勾云纹牛尊

清乾隆

高19厘米　长21.2厘米　宽9厘米

　　此尊呈牛负书函、双圆式筒。通体施墨绿色珐琅釉，錾毛丝、勾云纹，填红釉镀金彩。书函式筒前方框栏内，填蓝釉剔地阳文"乾隆做古"双行楷书款。此尊为清宫造办处珐琅作制造的仿古作品，造型端庄生动，纹饰简洁流畅，釉色纯正古朴，镀金厚实凝重，为乾隆时期珐琅器绝妙之作。

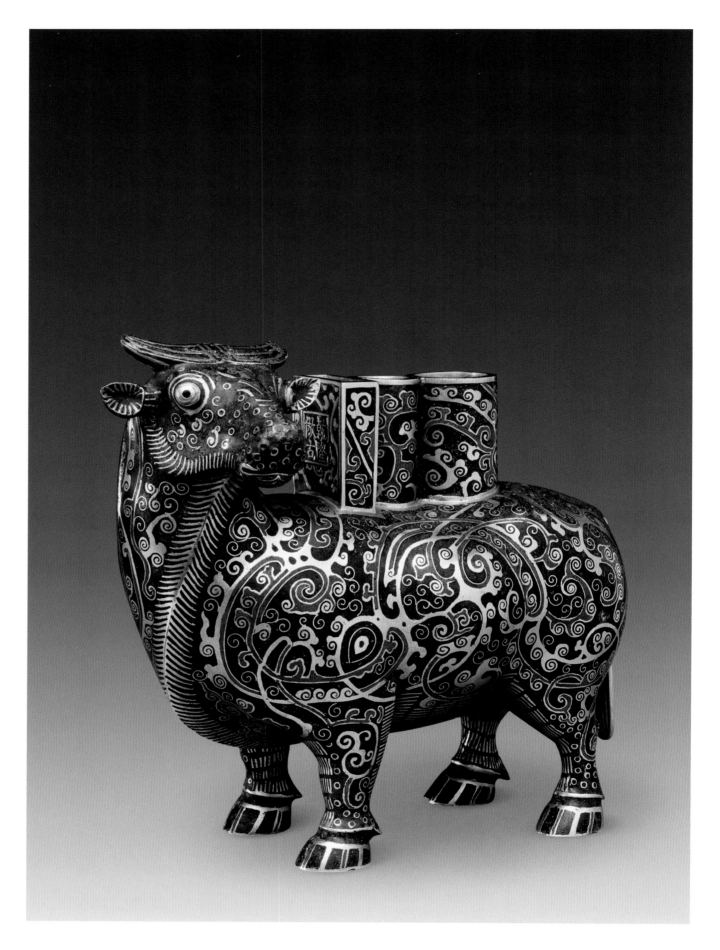

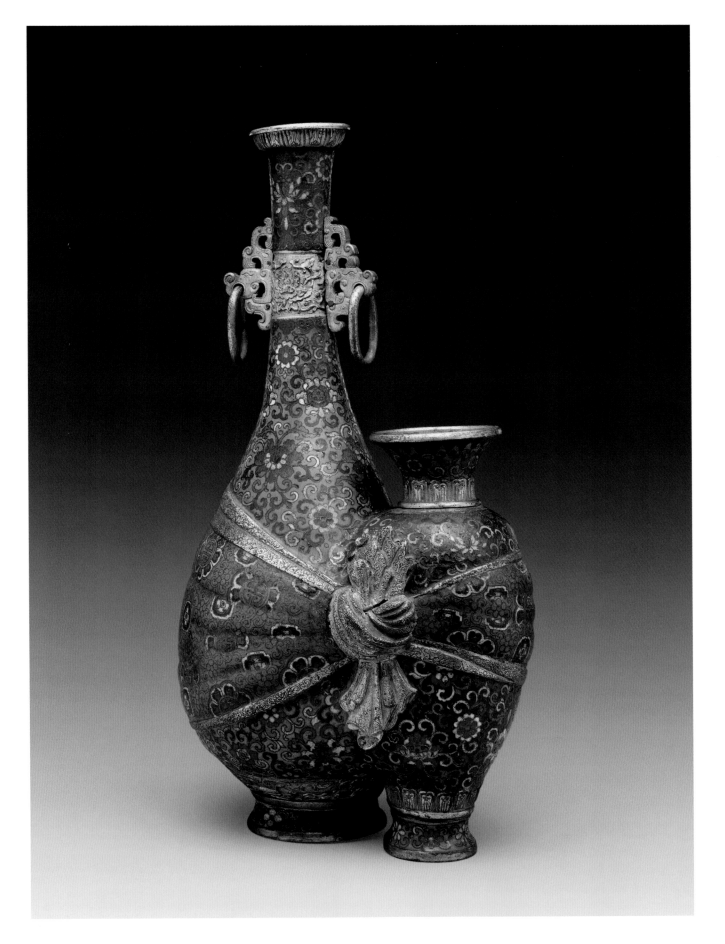

173

掐丝珐琅勾莲纹双联锦袱瓶

清乾隆
高33厘米

　　瓶为双联体，其中大瓶盘口，呈玉壶春瓶式，附铜镀金夔龙衔活环双耳，颈部錾花卉纹一周；小瓶撇口，呈观音瓶式。大小瓶分别以天蓝色和宝蓝色珐琅釉作地，均饰彩色勾莲纹及花卉纹。双瓶腹部用绿色釉团花"寿"字锦袱裹系，十分别致美观。双瓶底正中均有双方框内錾阴文"大清乾隆年製"楷书款。

　　此器造型与装饰风格均为乾隆时期所特有，裹系双瓶的织锦包袱做得颇有质感，表明出这一时期珐琅制作工艺的发展。

174

掐丝珐琅缠枝莲纹鹅形瓶

清乾隆
高20厘米　足径7.3厘米

　　瓶为鹅形，鹅首形颈。鹅首及背羽作天蓝色珐琅釉地，饰双勾线缠枝莲及六瓣形花卉纹，用宽线勾出双翅；瓶口饰菊花瓣纹；鹅腹饰白色釉掐丝羽毛纹。底双方框内錾阴文"乾隆年製"楷书款。

　　此瓶造型别致，鹅的曲颈平伸，鹅首作为手柄，生动有趣，反映出乾隆时期珐琅器形制变化多样，追求新颖奇特的特点。

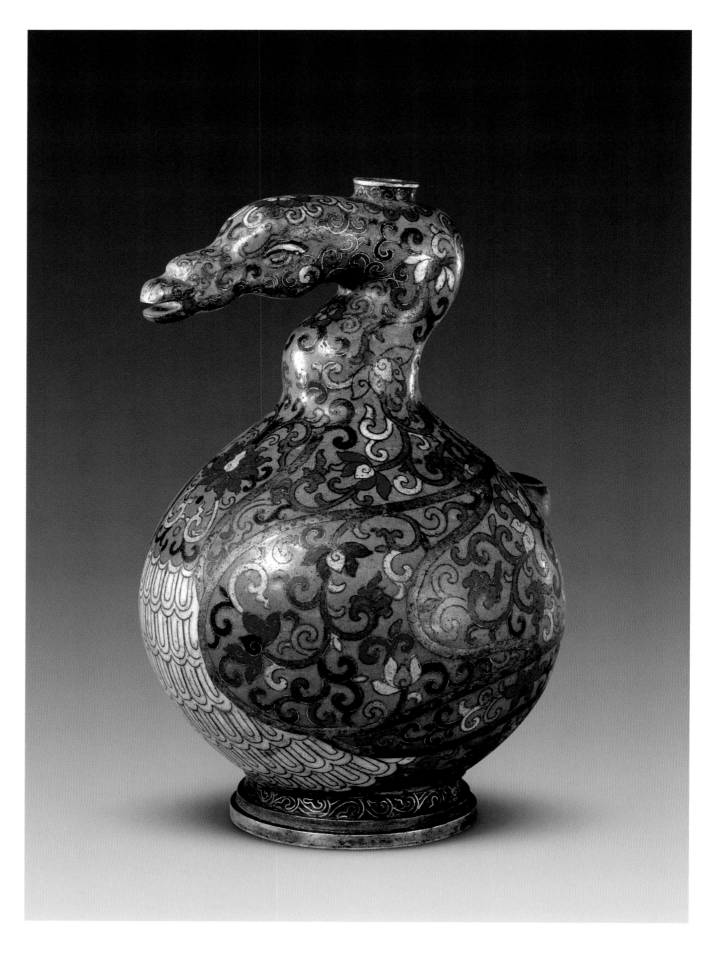

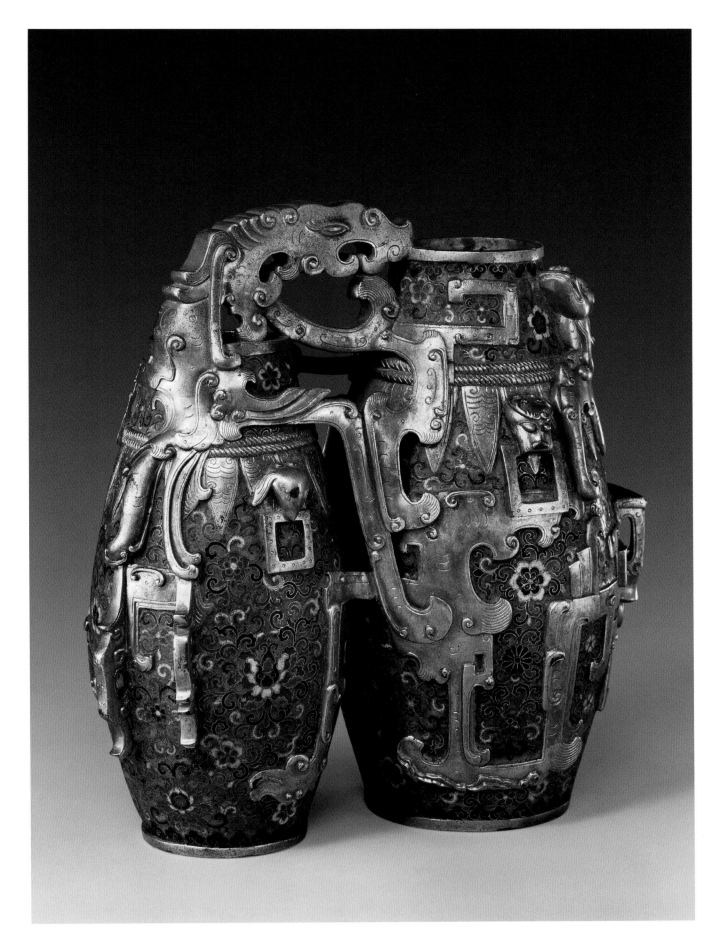

175

掐丝珐琅缠枝花纹双联瓶

清乾隆

高27厘米　口径(大)6.5(小)5.5厘米　足径(大)8.5(小)7.6厘米

　　瓶呈橄榄式，大小相连成一体。两瓶外装饰有镀金仿古纹饰，近小口处与大口间跨一铜镀金螭龙形提梁，瓶肩部为绳纹，环周垂蝉纹及兽首衔方环纹等装饰。两瓶施蓝色珐琅釉地，饰錾花镀金蟠螭纹、掐丝珐琅双钩缠枝莲纹和花卉纹。足边及大口处饰宝蓝色如意云头纹。大瓶底双方框内錾阴文"大清乾隆年製"楷书款。

　　此器胎体厚重，是以掐丝和錾花相结合的工艺制作而成，表现出乾隆时期珐琅器制作的高超技巧，特别是此双联瓶造型独特，颇有新意，且恰当地运用了仿古纹样，增加了此器的文化内涵。

176

掐丝珐琅锦纹扁壶

清乾隆
高12.5厘米 口径3.8厘米 足径8×4.3厘米

壶肩部附铜镀金双螭耳。通体施天蓝色
珐琅釉为地，颈饰掐丝如意云头纹，腹两面饰
镀金錾花忍冬纹长方格，格内饰菊花纹；足饰
镀金錾花云头纹。足内镌阳文"乾隆年製"楷书
款。

扁壶造型仿自战国铜器，釉色清纯，锦纹
工整，器型独特，纹饰美观。

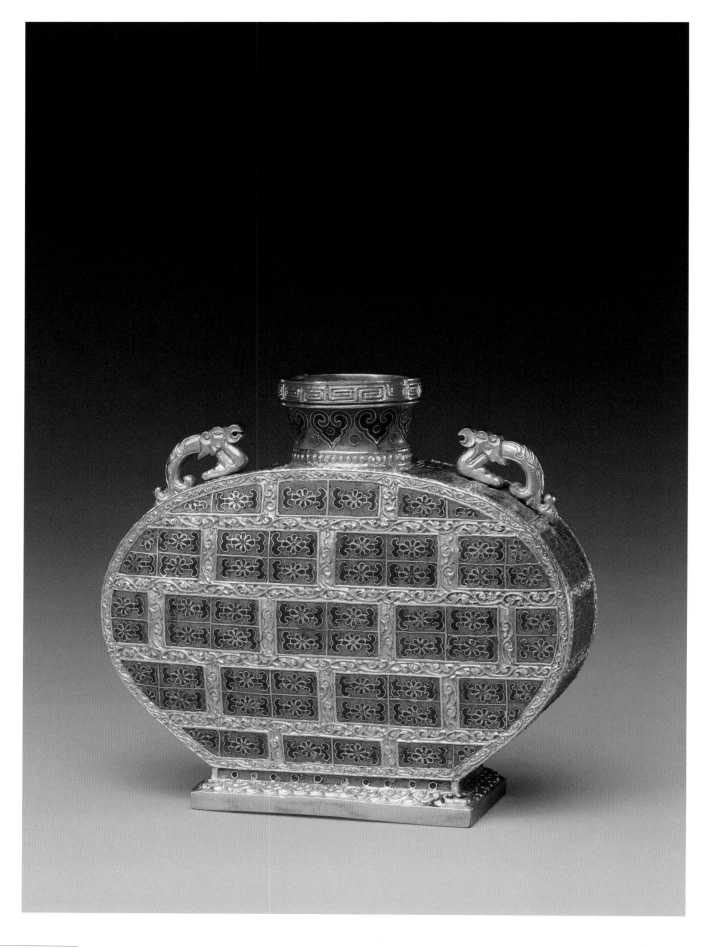

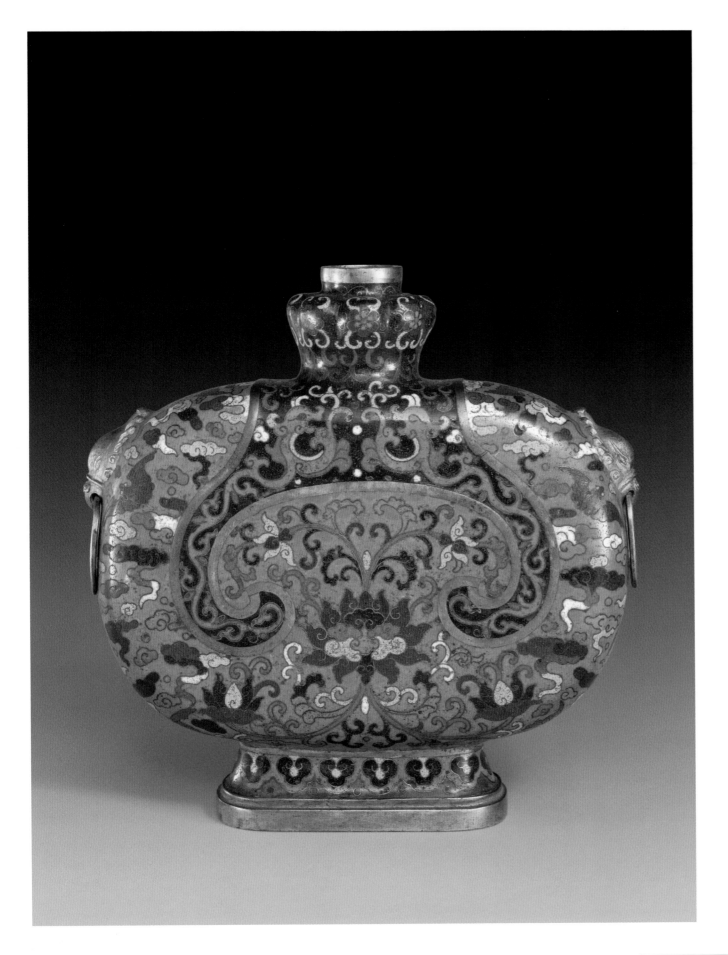

177

掐丝珐琅番莲云蝠纹扁壶

清乾隆

高22.2厘米　口径3.2厘米　足径5.6×11.6厘米

壶肩饰铜镀金双凤首衔环耳，椭圆形足。口、肩部施宝蓝色珐琅釉地，饰彩色螭纹，其余部位呈如意云头形，以天蓝色珐琅釉作地，两面中心饰大朵番莲花，两边为彩云蝙蝠纹。足壁饰如意云头纹。足内镀金，双方框栏内錾阴文"乾隆年製"楷书款识。

扁壶造型仿自战国青铜器，錾胎起线和掐丝起线相结合，取得了良好的艺术效果。

掐丝珐琅凫形提梁壶

清乾隆

通高15.3厘米　宽25厘米

　　壶为立凫形，平首，开屏尾，背驮提梁壶。
铜镀金如意云头纹方形提梁，兽形钮。通体施
天蓝色珐琅釉地，掐丝填釉各色缠枝小朵菊花
纹，胸腹为各色蕉叶纹，并錾阴文"乾隆年製"
楷书款。

　　以动物禽鸟类作为器物造型是乾隆时期
珐琅器特点之一，为前所未有，为乾隆时期珐
琅器的典型造型特征。

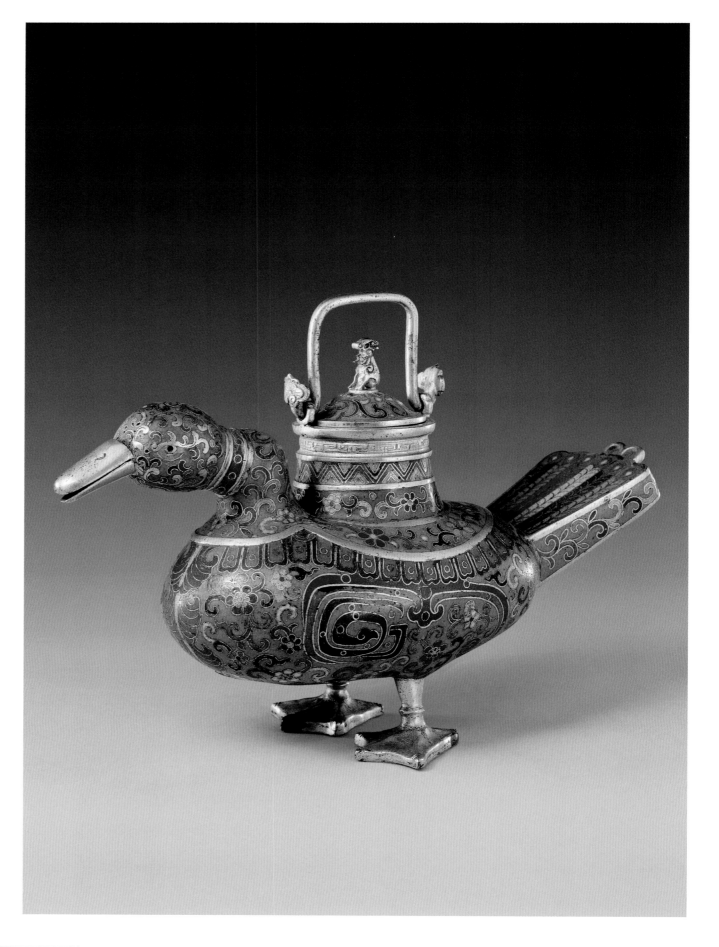

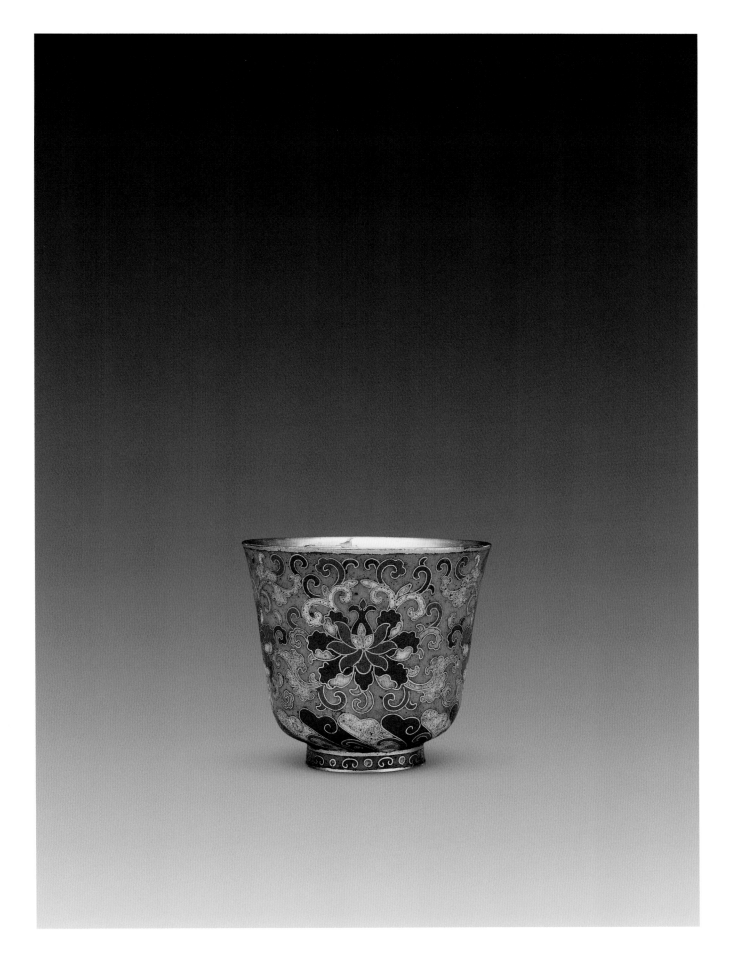

179

掐丝珐琅勾莲纹杯

清乾隆
高6.2厘米　口径6.6厘米

　　杯作圆形,深腹,圈足。通体施天蓝色釉为地,采用红、黄、宝蓝等色做对称的勾莲花四朵,近足处有水波纹一周。外底中心阴刻双方框,内阴刻"乾隆年製"楷书款。

　　该杯掐丝匀称,勾莲的枝叶采用双线装饰方法,这是乾隆时期典型的特点。

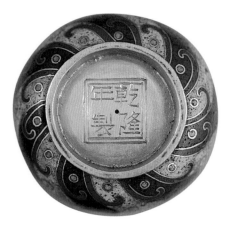

180

掐丝珐琅双螭纹嵌宝石带托爵杯

清乾隆

通高15厘米 杯口径11.9×4.8厘米 盘口径18.5厘米

　　爵杯扁圆体，深腹，椭圆口，口沿两侧有对称立柱，下承三高足，为仿商周青铜器造型。杯、盘通体施天蓝色釉为地，采用宝蓝、红、黄、绿等色釉做花纹。全器上下共开光12个，光内均在宝蓝地上饰双螭纹，光外为双钩卷草纹。通体又嵌饰红、蓝、绿圆形宝石32颗。杯底阴刻双方框，内刻"乾隆年製"四字楷书款。盘底中心阴刻"乾隆年製"楷书款，四字做上下左右的排列，习称钱币式款。

　　该杯盘釉色鲜艳，掐丝均匀，花纹工整，做工考究，又嵌饰宝石，更显华丽，为乾隆时期精品。

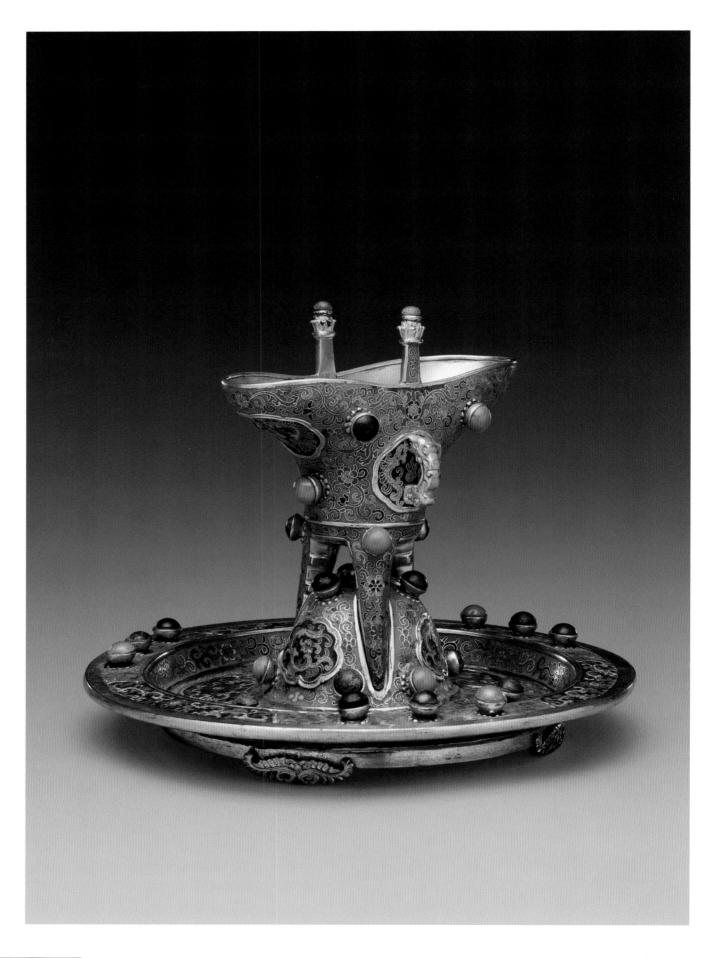

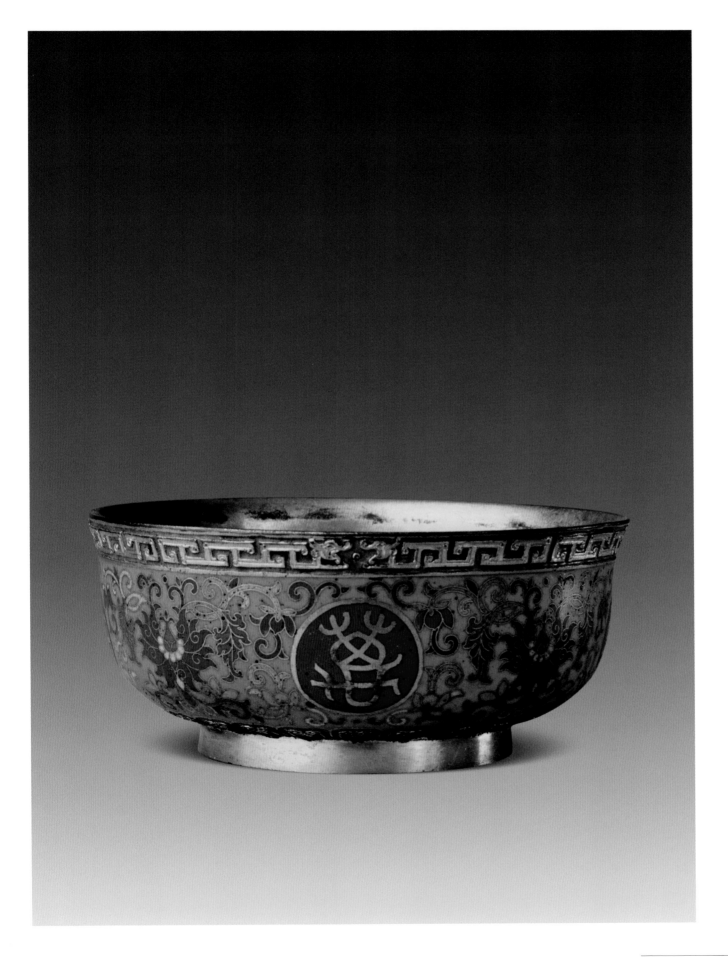

181

掐丝珐琅万寿无疆碗

清乾隆
高7.5厘米　口径16.6厘米

　　碗做圆形、圈足。腹部在天蓝色地上饰掐丝填彩釉的花纹。四朵缠枝莲花均匀分布，对称排列，四个圆形开光与之相间，光内在宝蓝色地上分别做镀金的"萬"、"壽"、"無"、"疆"四字。口边錾刻夔龙纹一周。外底中心阴刻双方框，内刻"子孙永寶"双行篆书款。

　　该碗胎体厚重，造型规整，色彩纯正，镀金厚实，具有鲜明的时代特征，为乾隆时期标准器物。根据档案记载，此碗是造办处为万寿节所制。

182

掐丝珐琅八宝纹碗

清乾隆

高5.5厘米　口径9.5厘米

碗内镀金，外施天蓝色珐琅釉为地，饰以彩色缠枝莲托出佛家常用的八宝纹为主题图案，有花、罐、鱼、结、轮、螺、伞、盖。碗边饰一周宝蓝色连续工字形纹。底边饰蓝、绿色莲瓣纹一周。底部镀金，双方栏内镌刻"大清乾隆年製"楷书三行款。

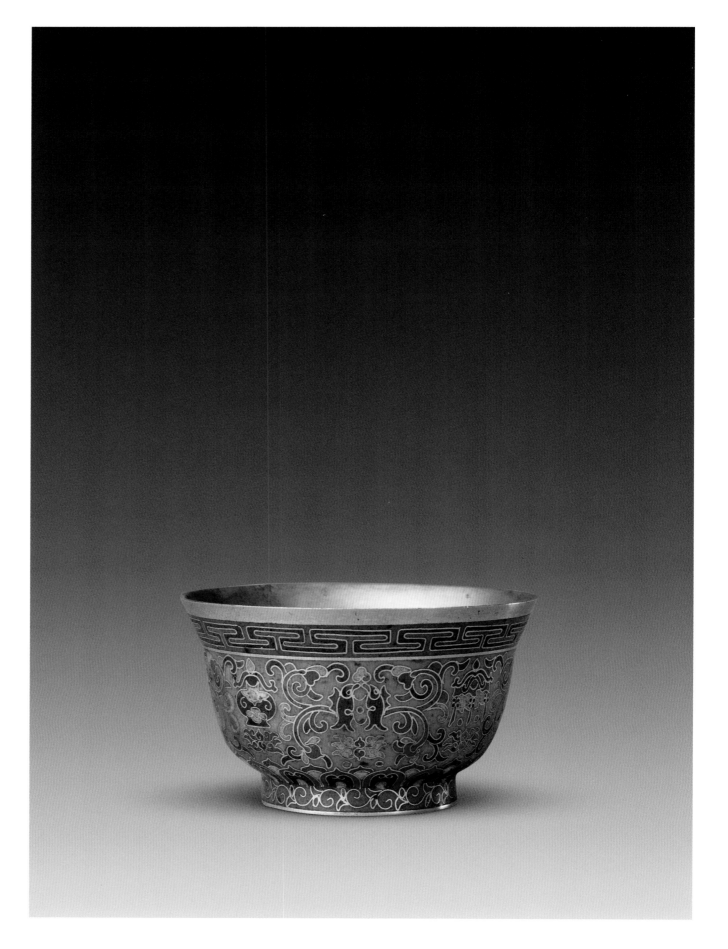

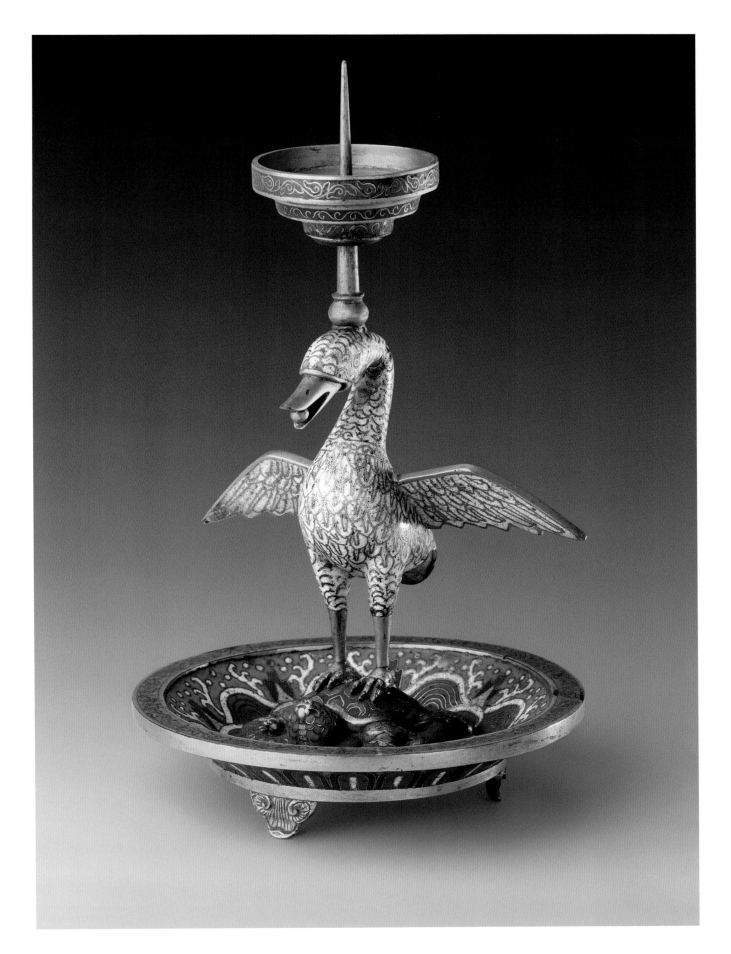

183

掐丝珐琅海晏河清烛台

清乾隆
高20厘米　盘径11.7厘米

烛台底盘錾海燕踏龟蛇，头部顶蜡扦。盘
内外以天蓝色釉为地，盘内壁作海水江崖纹，
正中蓝龟红蛇，白色海燕口衔金珠踏于龟背之
上，是为"海晏河清"之意，寓意天下太平。盘背
饰红蓝相间的莲瓣纹。底部镀金，正中双方框
栏内阴刻"乾隆年製"楷书双行款。

184

掐丝珐琅蟠螭纹四轮香车

清乾隆

通高18.5厘米　长27.8厘米　宽17厘米

　　香车长方形，四角出戟，兽面纹长方形盖顶，中置兽面纹长方钮，下承两轴四轮，轮辐作镂空牙式花纹，四轮可转动。通体施天蓝色珐琅釉，掐丝回纹锦地上饰规则的宝蓝色蟠、夔及兽面纹。底双方框栏内鏨阴文"大清乾隆年製"楷书款。

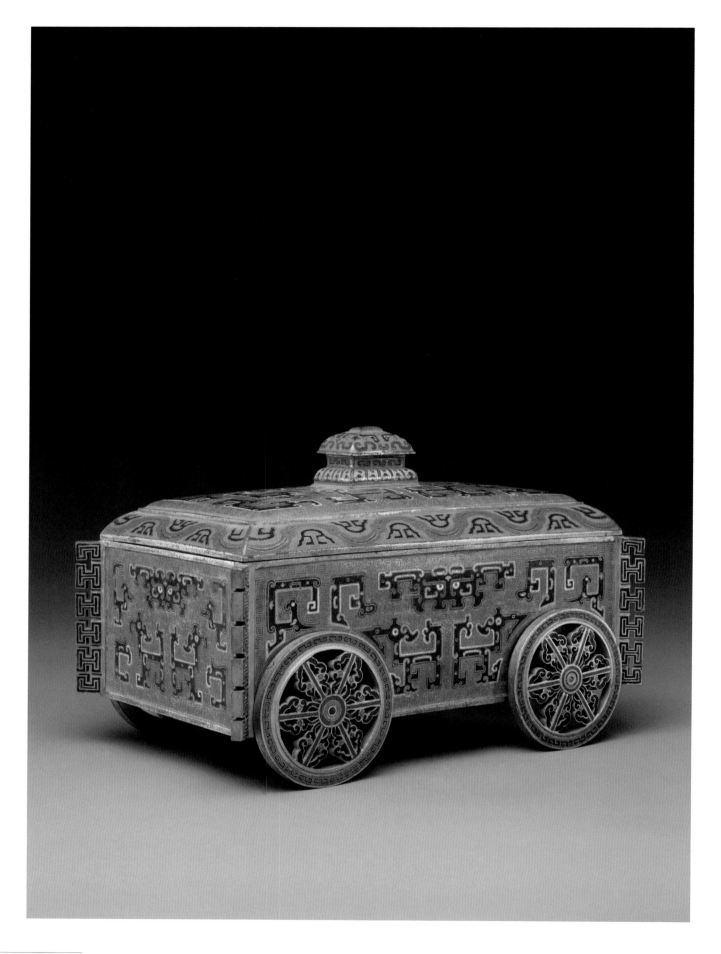

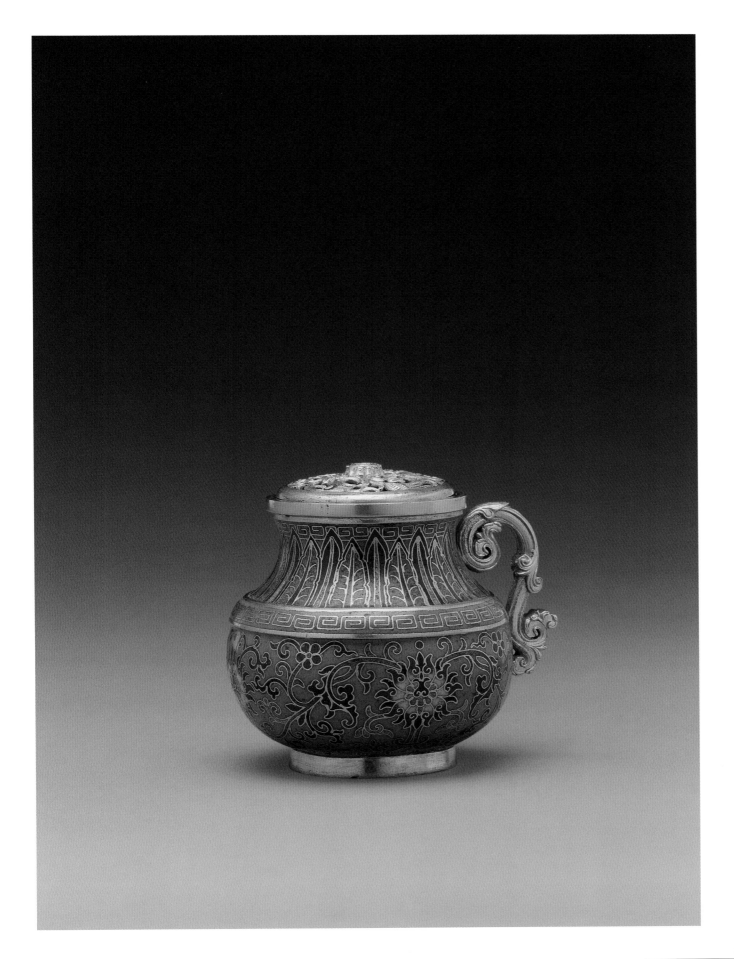

185

掐丝珐琅勾莲蕉叶纹花浇
清乾隆
高9.3厘米　口径6厘米

　　花浇作圆形，束颈，鼓腹、圈足。铜镀金镂空螭纹盖、云龙单柄。腹部饰对称的缠枝莲花纹四朵，颈饰蕉叶。外底中心起地阳文"乾隆年製"四字楷书款。

　　花浇乃浇灌用器物，瓷质品居多。此花浇器形小巧，釉色鲜艳，镀金厚重，工艺考究，是为观赏器。

186

掐丝珐琅勾莲纹瑞兽

清乾隆

高13.9厘米　长21厘米

　　瑞兽为卧式，张口露齿，卷尾，铜镀金双角和四足。通体以天蓝色珐琅釉为地，饰掐丝珐琅各色勾莲纹和羽毛纹。瑞兽尾部为宝蓝釉錾胎填金刷毛纹，腹中部饰宽粉色花带，胸下錾阴文"乾隆年製"楷书款。

　　此瑞兽以掐丝为主，局部錾花，工艺上掐丝、錾胎相结合，使纹饰更显形象生动，是乾隆时期所特有的掐丝珐琅作品。

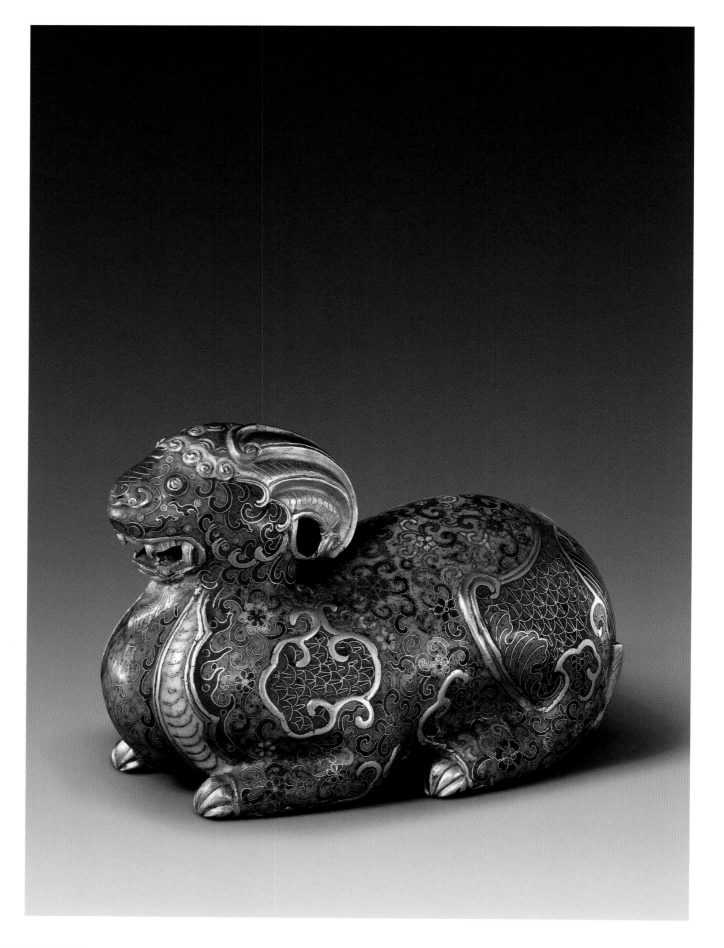

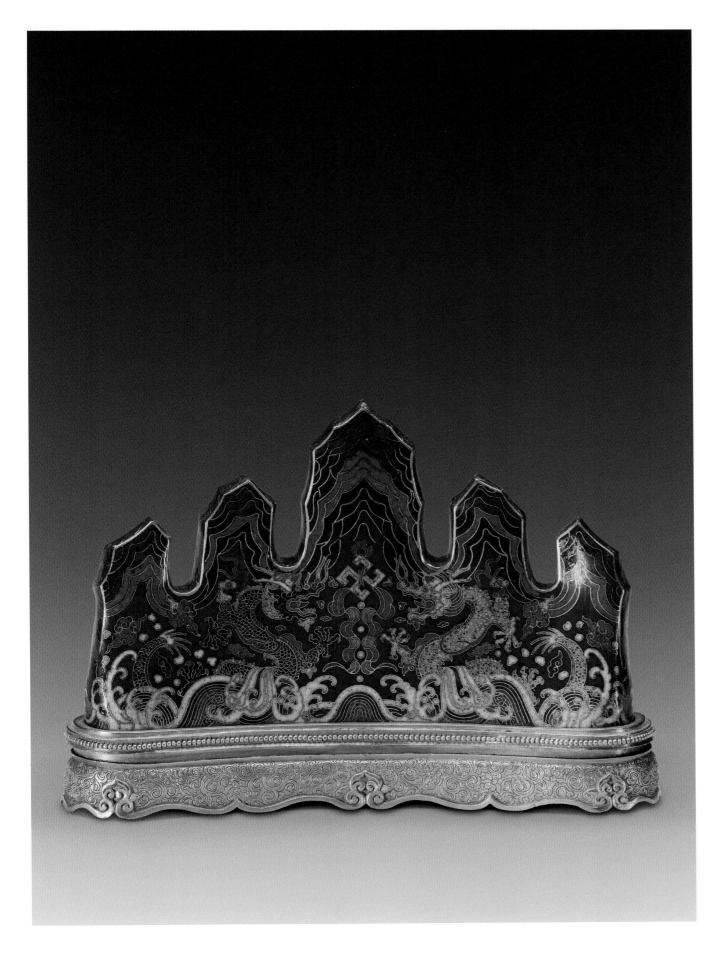

187

掐丝珐琅海水龙纹五峰笔架

清乾隆

高15厘米　宽22厘米　厚6厘米

　　笔架作五峰式，中峰最高，两旁依次递减，整体略呈弧形。下承铜镀金錾花座。通体在宝蓝色地上饰花纹，下部为海水江崖，上面是两条蛟龙相向游动，其中央为"卍"字，下面悬系飘带。笔架背面图案与之相同。镀金铜座底部高浮雕相向的双龙，二龙之间起长方形平台，其上起地阳纹"大清乾隆年製"三竖行楷书款。

　　该笔架造型稳健端庄，色彩纯正、釉质细腻，镀金厚实，整体装饰富丽堂皇，具有浓重的皇家气派和宫廷风格，为传世精品。

掐丝珐琅海水龙纹暖砚

清乾隆

高15.8厘米 口径19×15.2厘米

砚匣作长方形,下承铜鎏金錾花座。通体以掐丝珐琅作装饰,盖及四壁均饰正面龙纹各一条,四周布以错落的云朵,龙的下方是海水江崖。砚匣的外底中心做浮雕环抱的双龙,双龙体中心起地阳文"大清乾隆年製"三竖行楷书款。

砚匣的口沿架一铜镀金双格砚屉,内置长方形端砚二方。屉下全空,可存放热水,隆冬时节,砚上的墨汁因此而不会凝滞冻结,仍能使人运笔如常,书写自如,这就是所谓的暖砚。暖砚自汉代有之,而目前我们所能见到最早的,则是元代出土的石质暖砚,它用炭火加热,比较粗糙。清宫珐琅暖砚,材质精美,做工考究,在实用功能以外,还具有很高的欣赏价值。

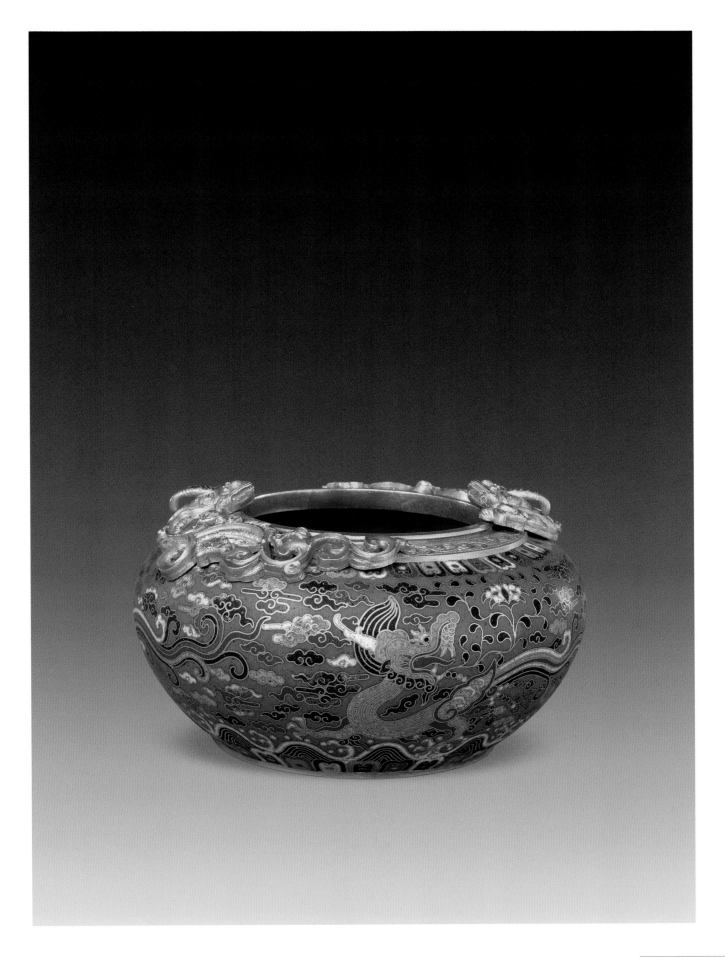

189

掐丝珐琅摩羯纹水盂

清乾隆

高8.3厘米 口径8.5厘米

　　水盂口缘镶镀金錾花蔓草纹边，神态生动
的铜镀金双夔龙攀附于口边。通体以天蓝色珐
琅釉为地，饰三条摩羯纹口衔缠枝花和璎珞出
没于惊涛骇浪之中，上、下边饰仰俯莲瓣纹各
一周。底镀金，双方框栏内镌阳文"乾隆年製"
楷书双行款。

190

掐丝珐琅牧羊人笔架

清乾隆
高15厘米 长16厘米 宽7.8厘米

笔架呈卧羊形，背负牧人。羊通体施白、褐二色珐琅釉为地，双掐丝作卷毛纹。牧羊人倒背坐，双手扶羊背，头戴斗笠，着绿衣紫裙，头、脚、手部镀金，形象栩栩如生。笔架下承方座，镀金四矮足，底双方框内錾阴文"乾隆年製"楷书款。

此器掐丝工匀细致，釉色沉稳，金光灿烂。此类题材的珐琅立体造型新颖别致，有很高工艺价值和艺术价值。

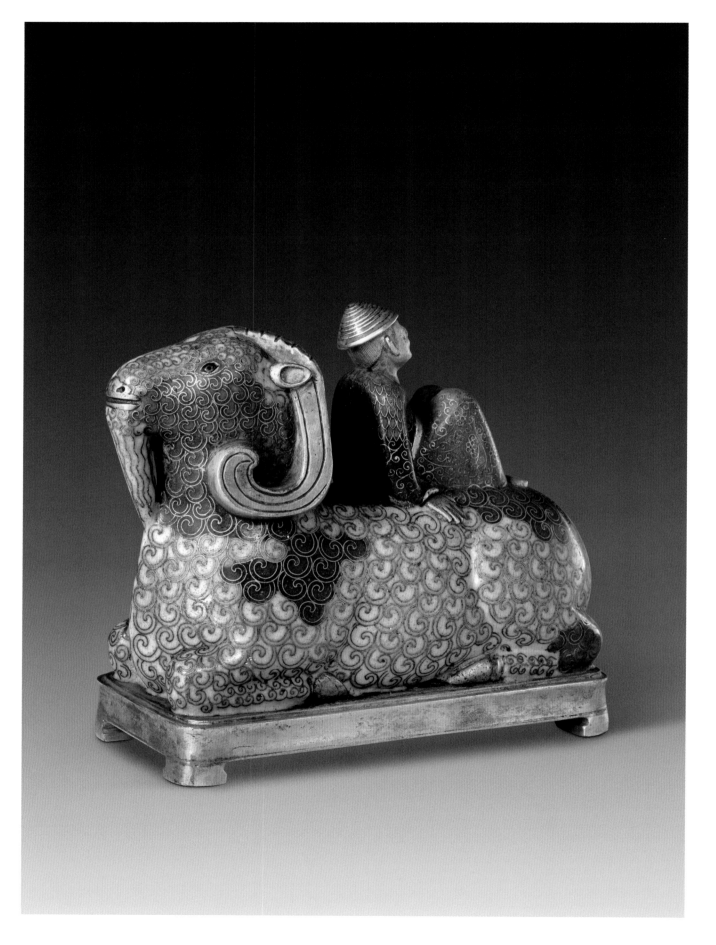

191

掐丝珐琅锦纹书套式长方匣

清乾隆
高7.5厘米　长20厘米　宽12厘米

　　长方匣书套式，底部四出沿镀金，上方有一可供推拉开启的长方匣盖，底中心錾刻双方栏二直行"乾隆年製"楷书款。方匣平面和前后立壁掐丝梅花锦纹地，填红、蓝、绿、白、黄色的珐琅。方匣两侧掐丝填珐琅做书页状。方匣成型规矩，胎壁厚重，内装《水浒》人物象牙牌。

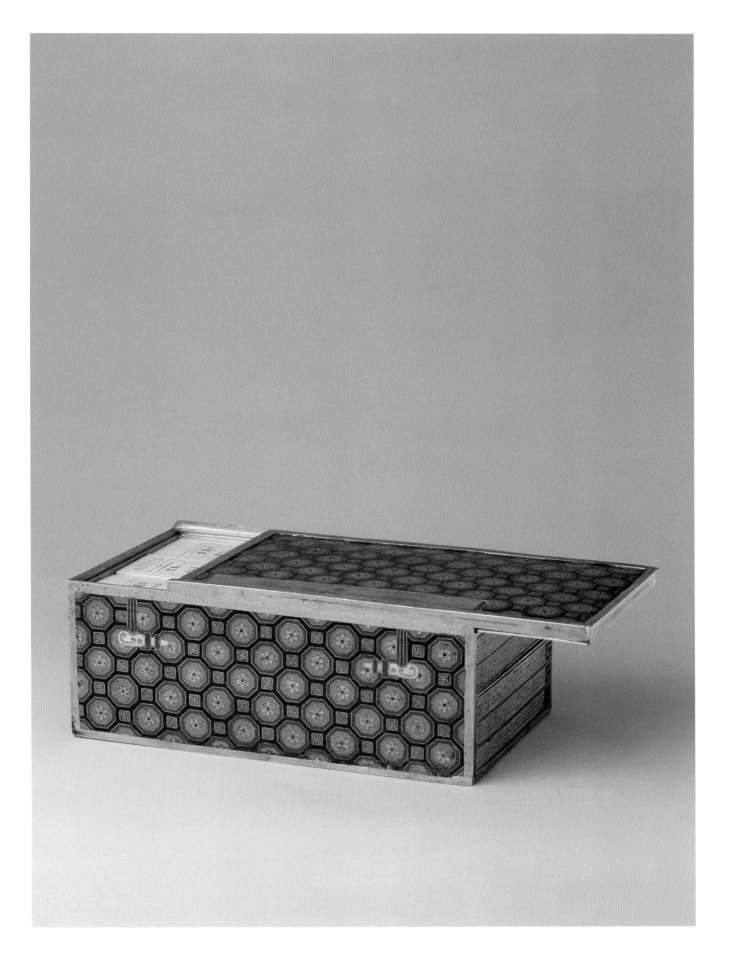

192

掐丝珐琅番莲纹冰箱

清乾隆

高41.8厘米　口72.5×92厘米

　　冰箱内镶银里，盖及四壁均施蓝色珐琅釉
为地，掐丝填釉各色缠枝莲纹。盖面双开活盖，
一盖上有双圆钱形透孔以散凉气。盖四壁边包
铜，一面镌阳文"大清乾隆年製"楷书款。两侧
附双鱼吞环提手。底饰掐丝填釉冰梅纹。冰箱
下承木座，四角包兽面纹掐丝珐琅，座裙边饰
菱花形开光番莲纹。是为夏季盛冰降温之用
器。

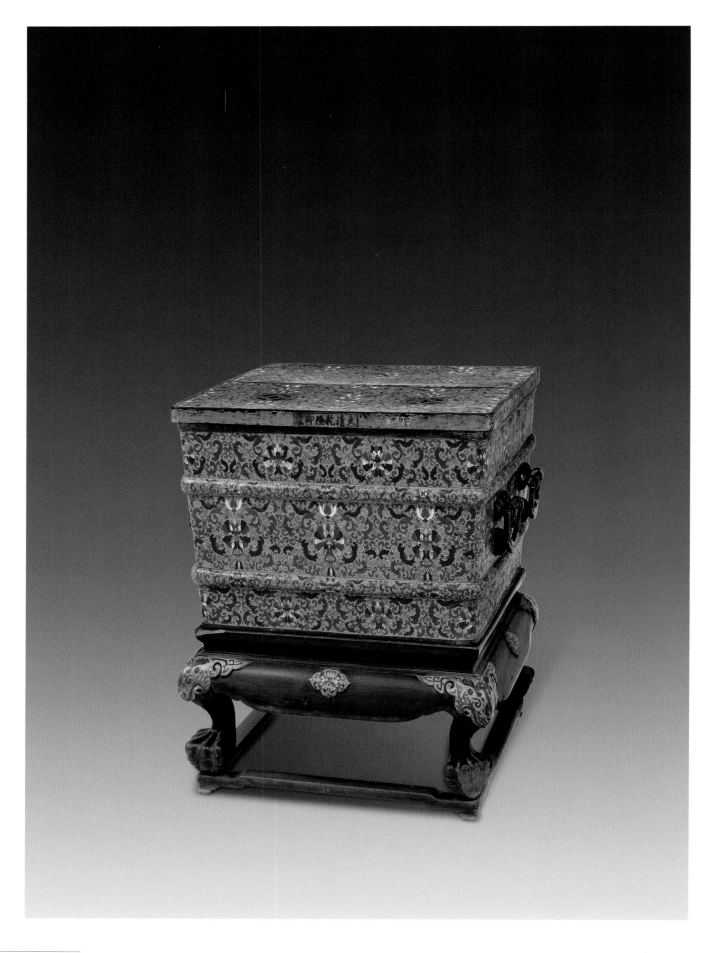

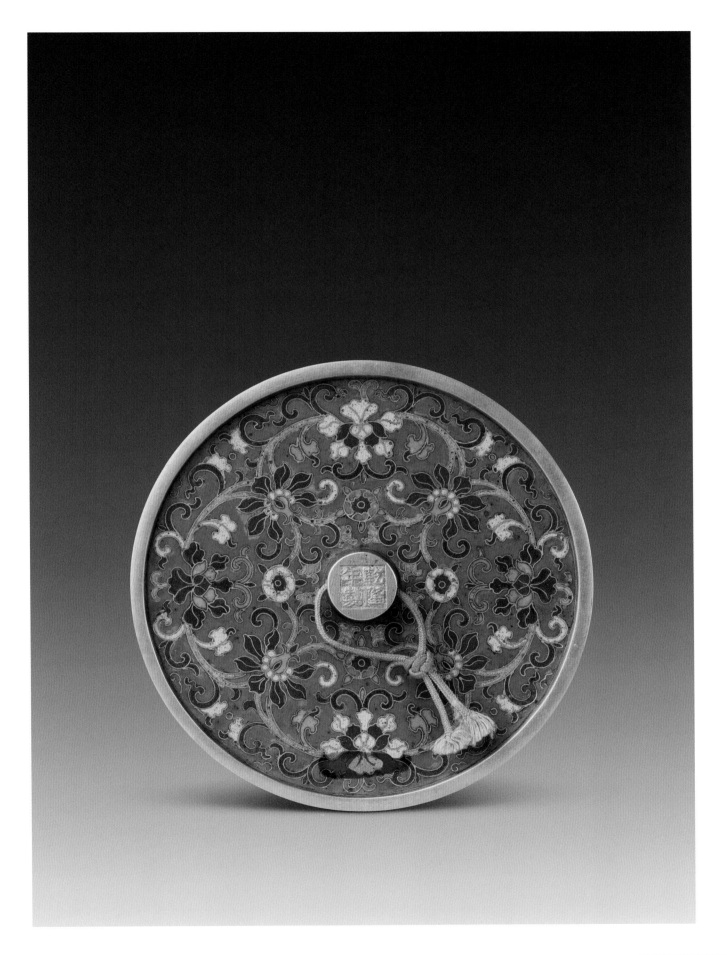

193

掐丝珐琅花卉纹镜

清乾隆

厚0.8厘米　径12.3厘米

　　镜作圆形,背面在天蓝色地上做彩色的勾莲花八朵,花朵排列分内外两周,相互交错。中心为圆柱形铜镀金纽,纽面起地阳文"乾隆年製"楷书款。

　　据造办处档案记载,清代宫廷已用进口玻璃做镜,乾隆帝命做珐琅镜,仅是观赏而已。此镜虽小,但做工十分精致。

194

掐丝珐琅庭园殿阁图镜

清乾隆
直径9.5厘米

镜背作掐丝填珐琅庭园殿阁图景。远见流云及山水树木，近处为小亭矮墙，圆门后透视出院内深处的殿阁。太湖石上錾阴文"乾隆年製"楷书款。

此镜作画、掐丝极其工致，是为乾隆时期掐丝珐琅工艺的代表作品。此种珐琅铜镜在宫廷中保留极少，故弥足珍贵。

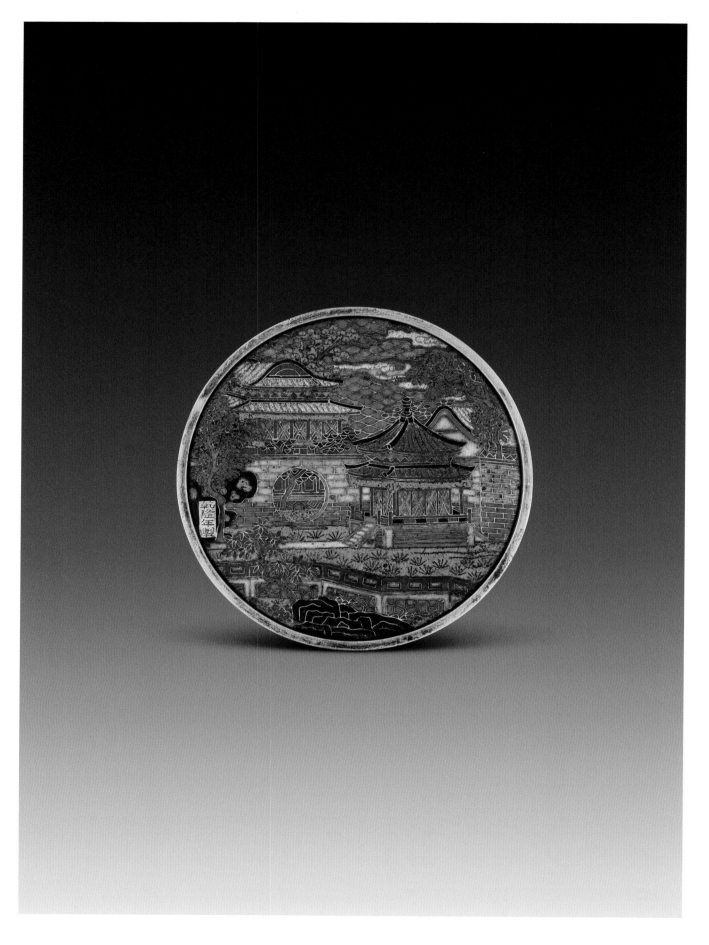

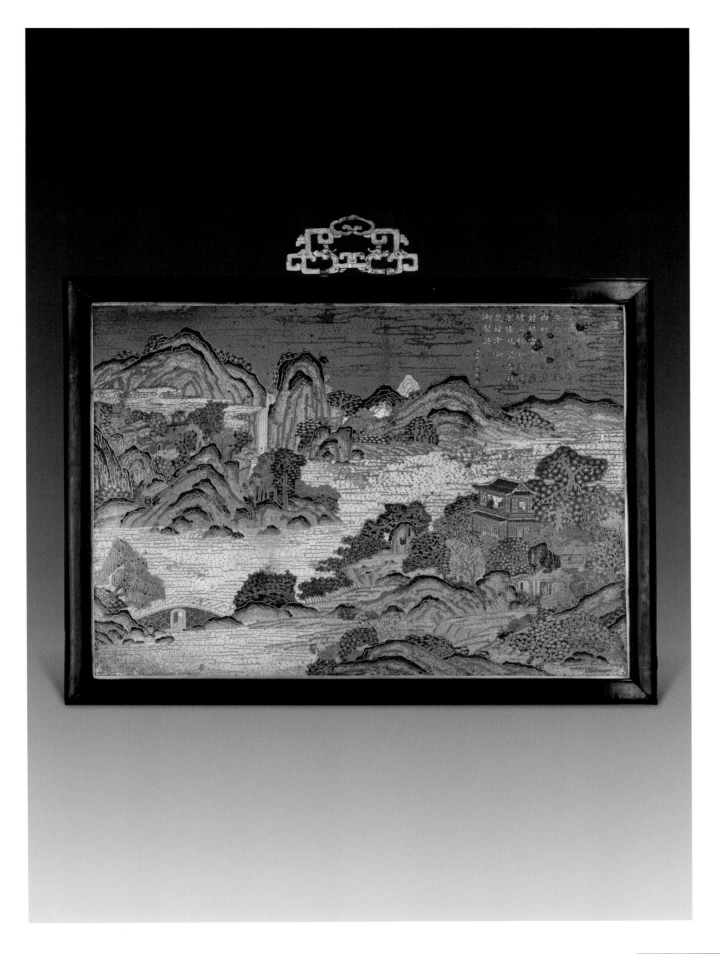

195

掐丝珐琅山水图挂屏

清乾隆
高74厘米　宽99厘米

　　挂屏做长方形，紫檀木做框。画面蓝色天空，月儿高挂，远山近景，松柏乔林，景色宜人，小溪岸边建有三间房舍，屋中一人在月光下作赋吟诗。
　　挂屏用掐丝镀金勾勒云烟流水和松柏枝叶，技法新颖。

196

掐丝珐琅山水图挂屏

清乾隆
高74厘米　宽99厘米

　　挂屏为长方形，紫檀木做框。观此幅画面，远景层峦叠嶂，瀑布似彩虹从天而降，近景小桥流水，垂柳荡漾，清净幽雅，高台楼阁之上，一人凭栏远望，好一幅人间仙境。

　　此挂屏用掐丝镀金表现山石和瀑布流水，工艺细腻。

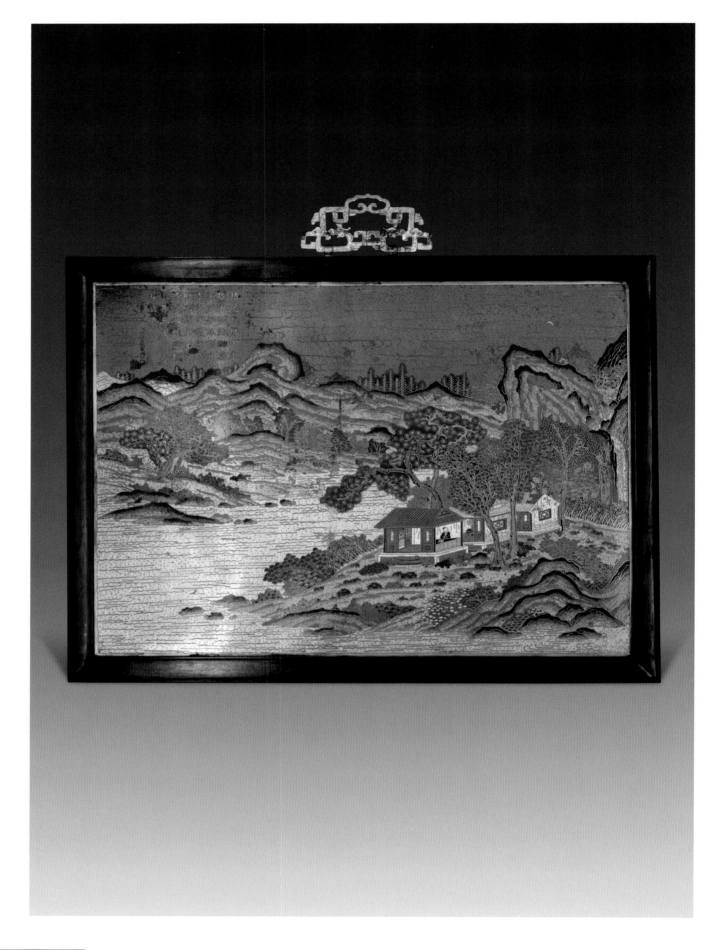

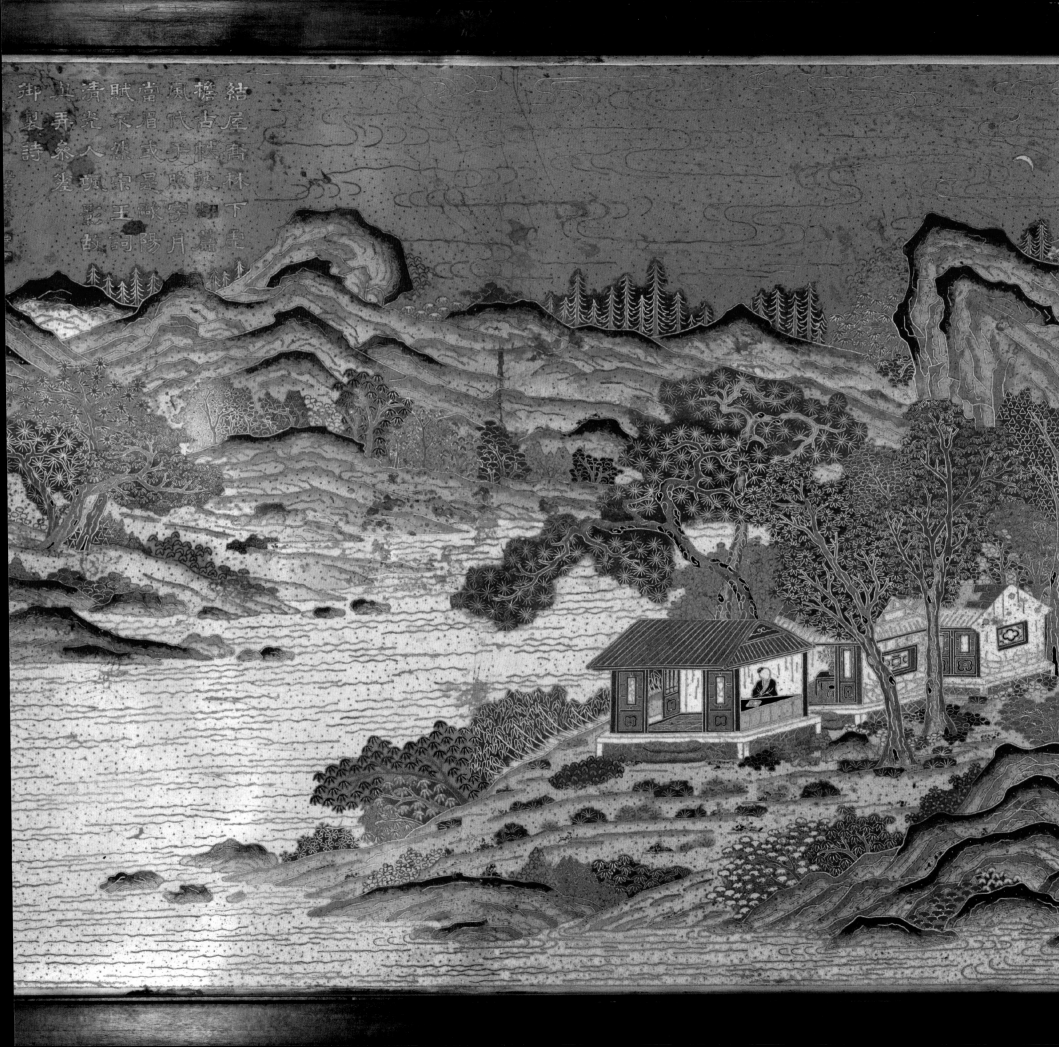

結屋喬林下塵囂迥隔
擔古琴式最高朝蘭月
當風賦式最曉窗王飲詞
賦不眉朕照窗王飲詞
清尝人顙宗王献
迸弄人斐顙影
御延弄斐影故
製詩斐影故

掐丝珐琅金廷标秋英图挂屏

清乾隆
高160厘米 宽80厘米

屏作竖的长方形。顶端弧形,上饰相向的双龙,中间作竖行镀金隶书"御制题金廷标秋英图"。屏面做龟背锦地,上开光九个,形状各异。开光内以冰裂纹为地,分别饰九种秋季里的花草,有菊花、秋葵等,是为秋英图,寓意九秋同庆。

金廷标为乾隆时期宫廷画家,擅画人物花卉。该屏依其画稿精制而成,将不同花卉图案集于一屏,具有吉祥喜庆之意。

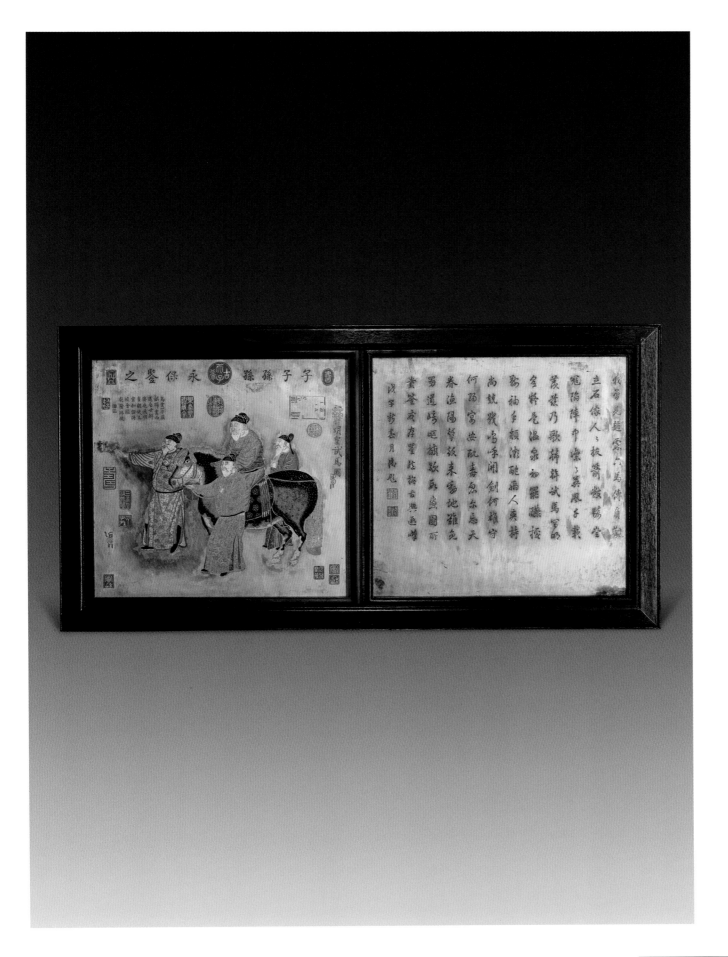

198

掐丝珐琅明皇试马图挂屏

清乾隆

宽119厘米 高63厘米

　　挂屏图画内容取自唐代画家韩干的《明皇试马图》。屏长方形，分左右两部分。紫檀木做框，铜镀金为地。右幅錾乾隆皇帝御题诗，内填蓝色珐琅釉。左幅表现唐玄宗李隆基试马的场面。画面上唐明皇骑在花斑马上，仪态雍容。马头左右一人引路，一人牵马，侧后方一人跟随，人物刻画惟妙惟肖，如绘画般传神。画面钤有"古希天子"、"乾隆鉴赏"、"石渠宝笈"等二十余种印记。

　　此挂屏掐丝严谨，人物衣饰流畅自然，色彩纯正，晕色效果极佳，而以金色为地的形式仿自绘画，更显风格独特。把古代绘画作为珐琅烧造的题材是乾隆时期新的尝试并取得了成功。

199

錾胎珐琅四友图屏风
清乾隆
通高288厘米　横290厘米

　　屏风为三扇,屏心为錾胎珐琅,紫檀木边框,须弥座,两侧为镂空珐琅站牙抵夹。屏心铜镀金地錾刻卷云纹,三屏通饰《松竹梅兰四友图》,点缀以灵芝和湖石,左上方书《御题四友图诗》。背面饰减地阳文松、竹、梅及玉兰、牡丹等花卉图。

　　屏风高大壮观,做工精湛,鎏金厚重,金碧辉煌,诗情画意,具有文人气息,是保存至今绝无仅有的珐琅重器。

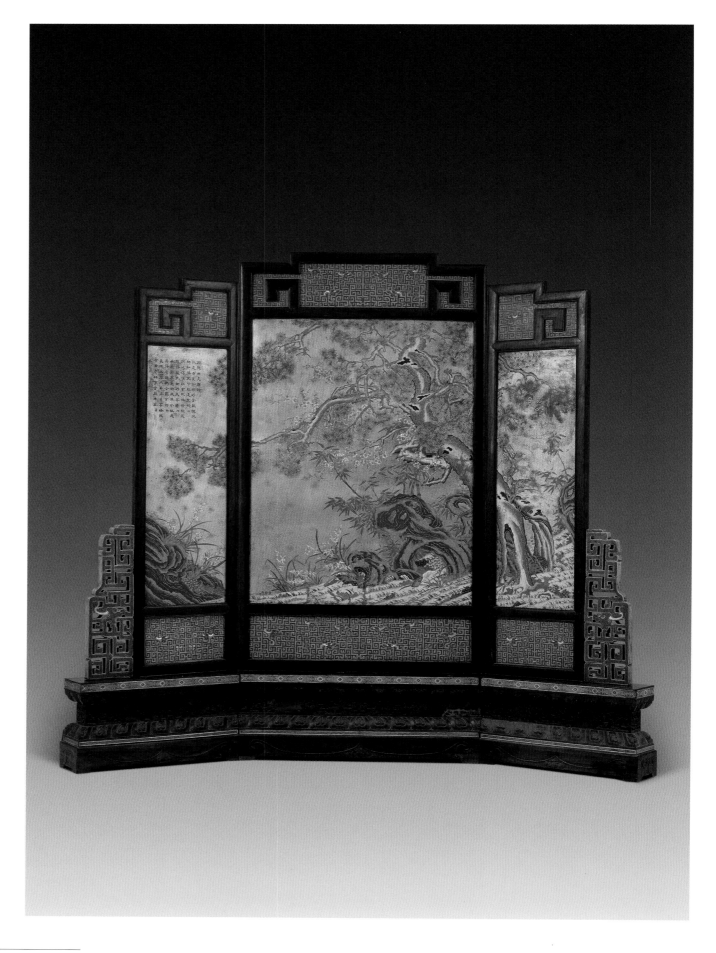

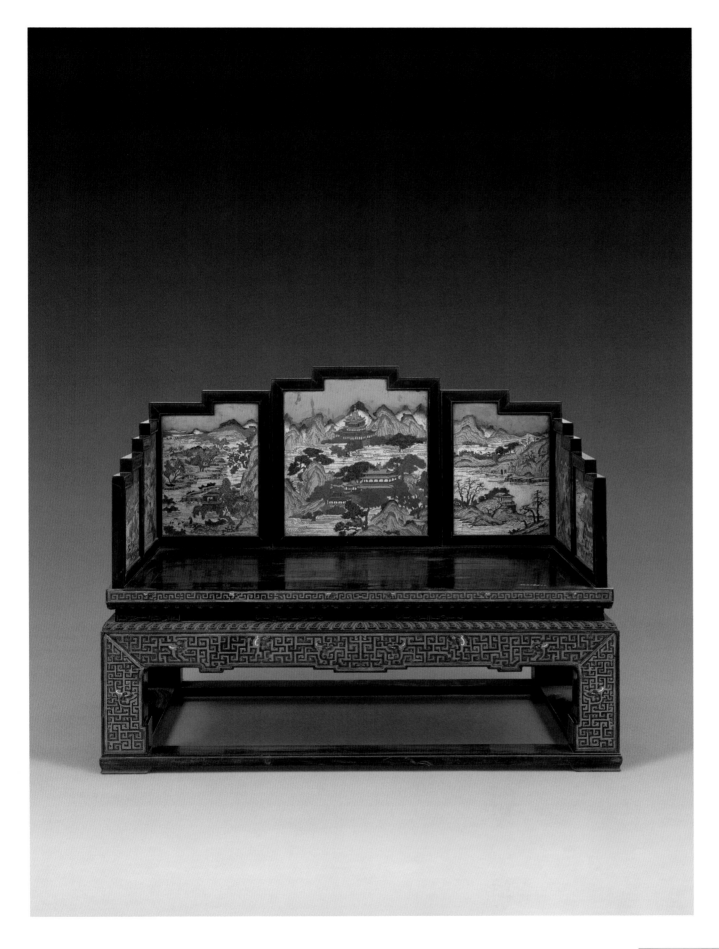

200

掐丝珐琅山水人物图宝座
清乾隆
高106厘米 纵90厘米 横128厘米

　　宝座围屏为紫檀木框,屏心为铜胎掐丝填饰各色珐琅釉图案。所饰图案层次清晰,错落有致。围屏正面群山逶迤延绵,树木苍劲,楼阁亭榭掩映其中,以不同的珐琅釉色填饰出浓淡相宜的远山近景,犹如浑厚墨气。屏背饰各种花鸟纹,束腰及四腿饰掐丝珐琅蟠螭二方连续图案。

201

锤揲起线珐琅太平有象

清乾隆

通高170厘米　长100厘米　宽55厘米

　　立象背配鞍鞯，上驮宝瓶，立于长方形须弥座上。象身为白色，饰彩釉菱形勾云纹；其余以浅蓝釉为地，鞍鞯上饰云龙戏珠纹，宝瓶饰彩釉璎珞、宝相花纹，底座四面饰方格花朵纹锦地，上有不规则矩形开光，内饰勾莲纹。

　　大象造型源自佛教题材，后成为中国吉祥图案，寓意为"太平有象"。制造工艺规整细腻，色彩淡雅，为乾隆年间广东巡抚李侍尧贡进，曾陈设于清宫钦安殿内。钦安殿是供奉玄武大帝的场所，是道教的神殿之一。

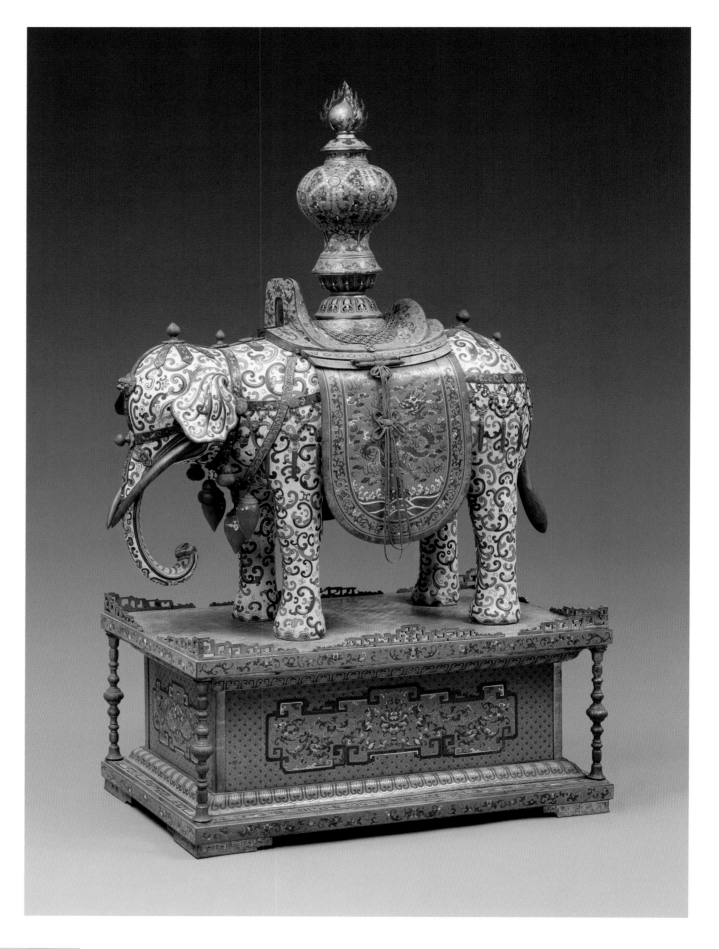

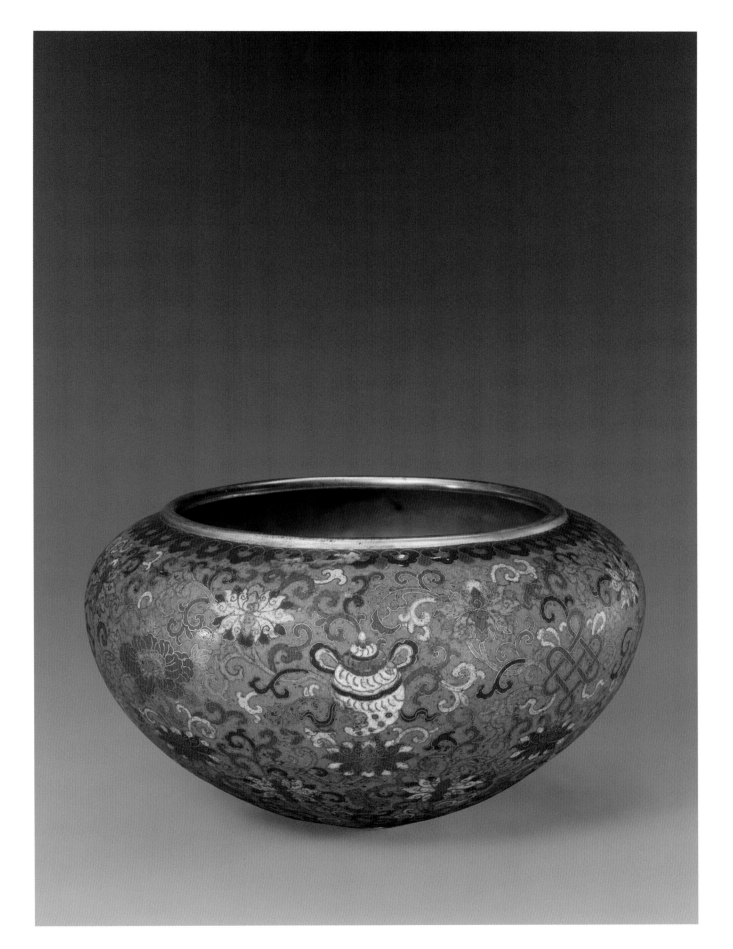

202
掐丝珐琅莲托八宝纹钵
清乾隆
高15.8厘米　口径19.5厘米

　　钵作圆形，小圆口，器身向下收成尖底。通体在天蓝色地上作花纹。腹部环饰八宝纹，其上下又辅以缠枝莲纹三周，口边饰垂云纹。底部以莲瓣两周作开光，中心嵌铜镀金圆形铜片，上刻起地阳文"乾隆年製"四字楷书款。

　　八宝又称八吉祥，是藏传佛教中表示吉庆祥瑞的器物，各有寓意。在工艺品中，以八宝纹做装饰始于明代，大量用于珐琅器上的装饰则是在清代乾隆时期。

203

掐丝珐琅缠枝莲纹多穆壶

清乾隆

通高53厘米　口径10.4厘米

壶以铜镀金龙首做柄手和流，盖部开光内饰蟠螭纹，红珊瑚做盖钮。壶口及壶身三道铜鎏金圈箍，皆錾花蔓草纹，并镶珊瑚、松石及各色料珠为饰。壶身通施天蓝色珐琅釉为地，饰双线掐丝彩色缠枝莲纹。圈足勾莲花卉，嵌长条镀金铜板，錾阴文"大清乾隆年製"楷书横行款。

"多穆"即蒙语"奶茶"，系满、蒙、藏等民族盛装奶茶之用器。

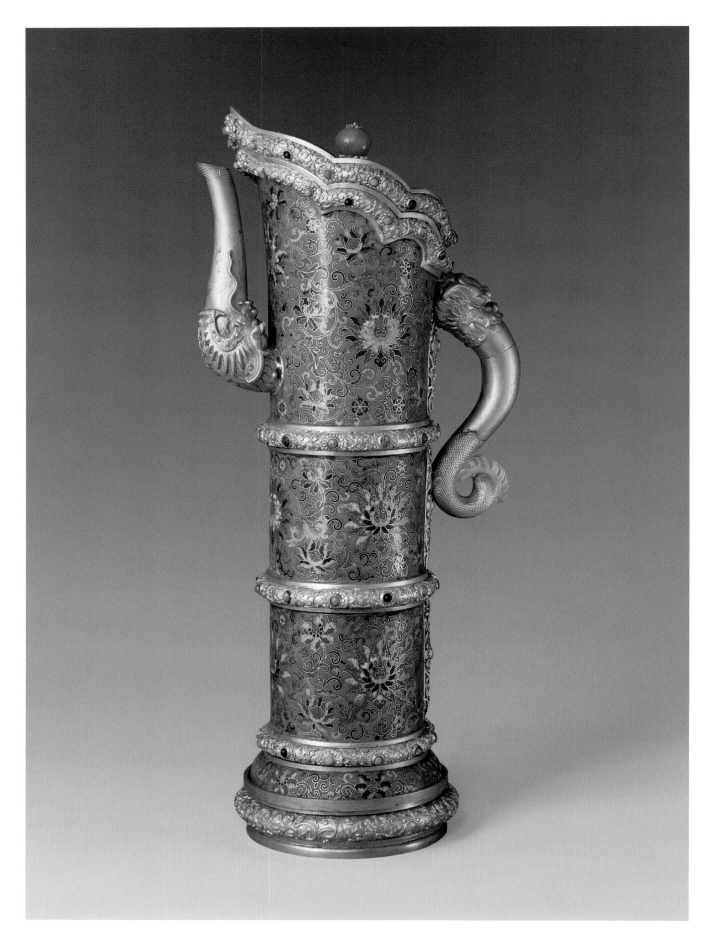

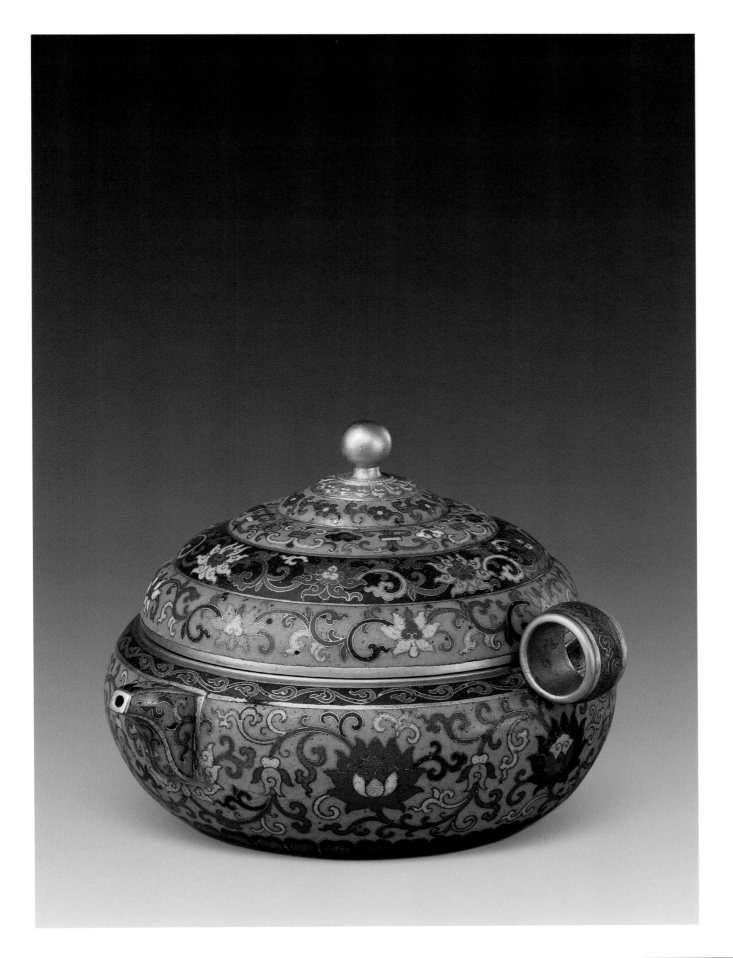

204

掐丝珐琅缠枝莲纹奶壶

清乾隆

通高12厘米　口径13厘米

　　壶，盖凸起五层，镀金莲花顶上有宝珠钮。通体施浅蓝色珐琅釉为地，盖环周饰各色花卉、云纹，口缘下及柄饰忍冬纹，腹及流饰彩色缠枝莲纹。近足处饰莲瓣纹。底镀金，錾十字杵纹，中心錾阴文"乾隆年製"楷书款。

205

掐丝珐琅缠枝莲纹贲巴壶
清乾隆
高23厘米　宽11.5厘米　足径7.4厘米

　　壶顶如塔刹，雕五层莲瓣，各有变化，上托宝珠钮。通体施浅蓝色珐琅釉为地，上饰彩色缠枝莲及六瓣形花卉纹。腹部饰六大朵盛开的缠枝莲花，座饰缠枝莲纹。底双方框内錾阴文"乾隆年製"楷书款。

　　此器型早期出现于唐宋时期的瓷器中，又称"净瓶"。原为佛教法器，由西藏地区的金属制品演变而来。

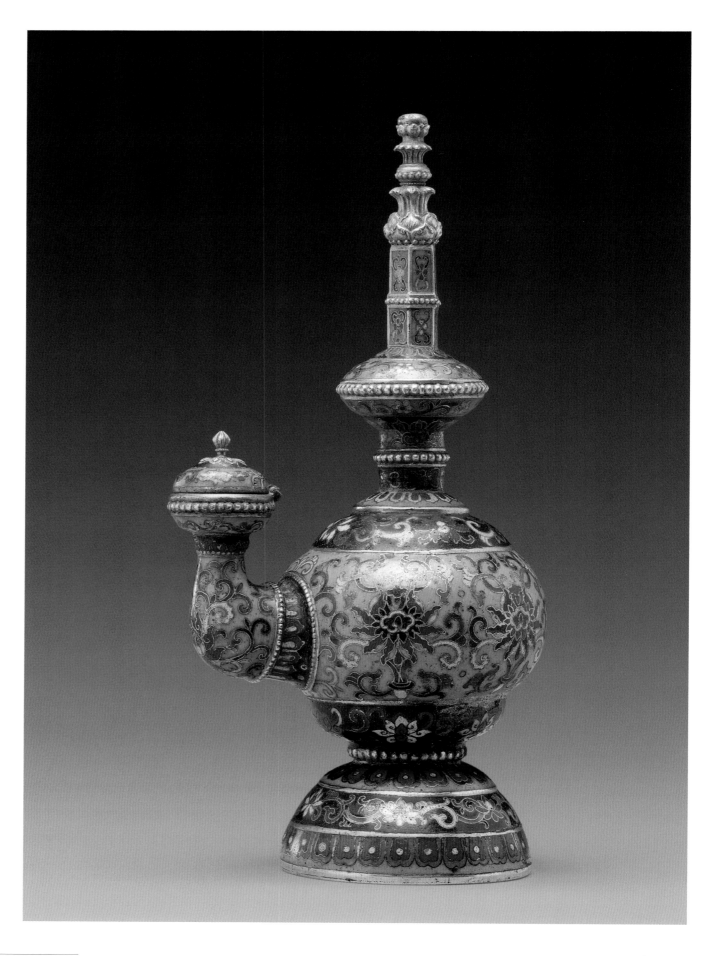

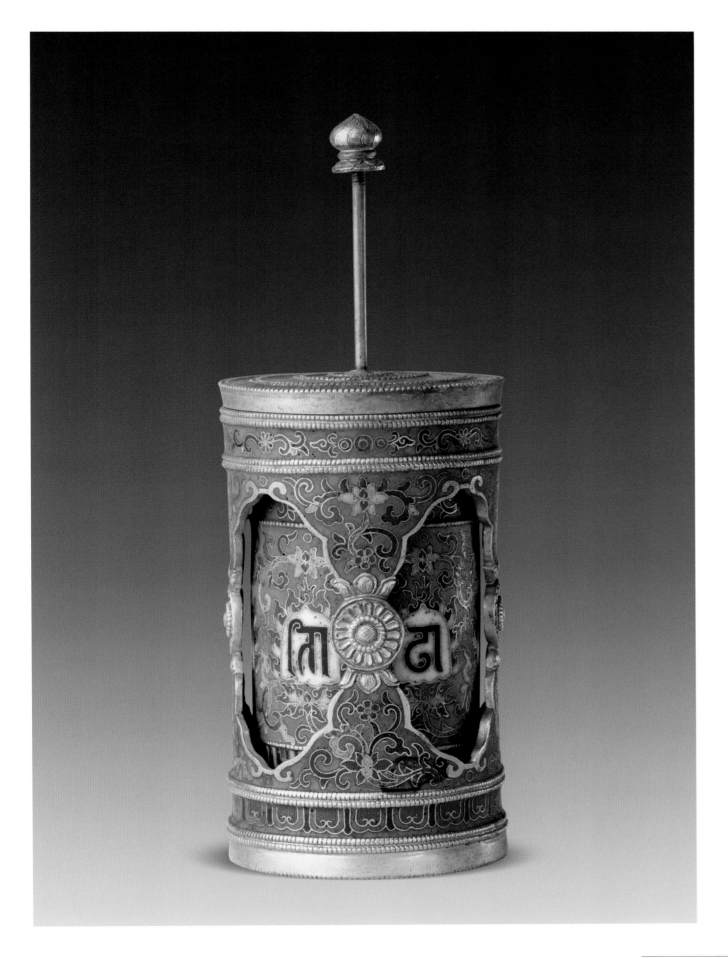

206
掐丝珐琅转心玛尼
清乾隆
通高19厘米　直径7厘米

　　玛尼为内外两层。通体以天蓝色珐琅釉为地，饰折枝莲花纹。内层折枝莲花心白釉地上承黑色梵文。外层上下饰花卉及莲瓣纹。底部饰彩色杵纹，镌"乾隆年製"楷书款。此器为清宫造办处造藏传佛教所用之物。

207

掐丝珐琅缠枝莲纹五供
清乾隆
瓶高20.2厘米　炉通高19.3厘米　烛台高23.5厘米

　　五供分别为二瓶、二蜡扦、一炉，合称五供，为佛堂供器。

　　瓶盘口，镀金如意形套活环双耳，莲叶座，插花之用。蜡扦有托盘、高座、、莲叶底托，燃烛之用。炉为鼎式，盘口，朝冠耳，三柱足，莲叶座，焚香之用。

　　五件供器均以浅蓝色珐琅釉为地，饰彩釉缠枝莲花及小朵花卉纹。底均有双方框栏，内錾阴文"乾隆年製"楷书款。

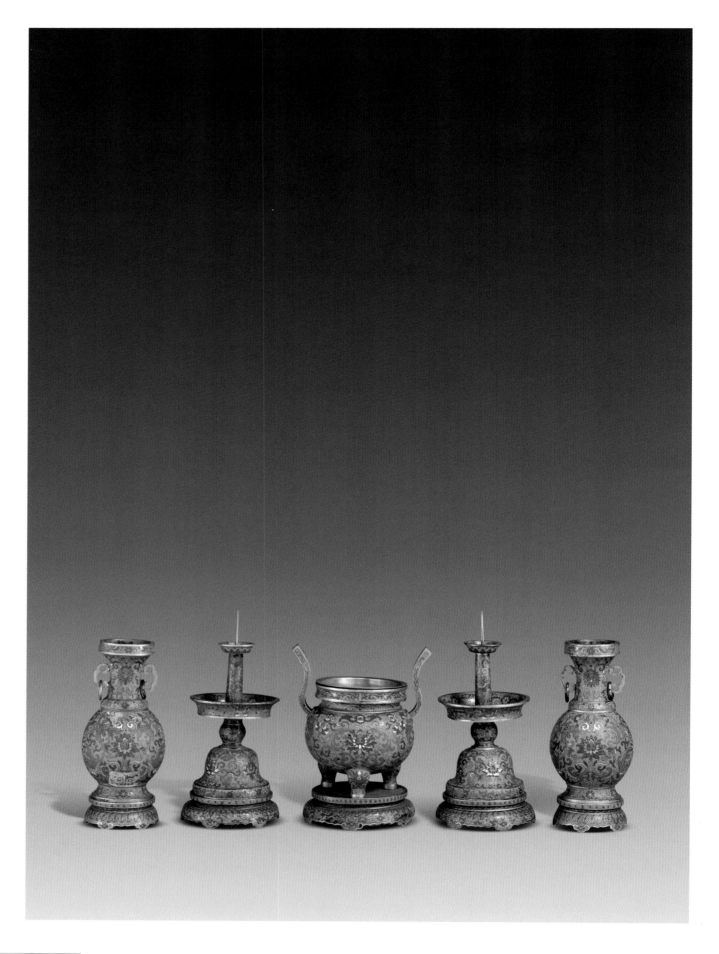

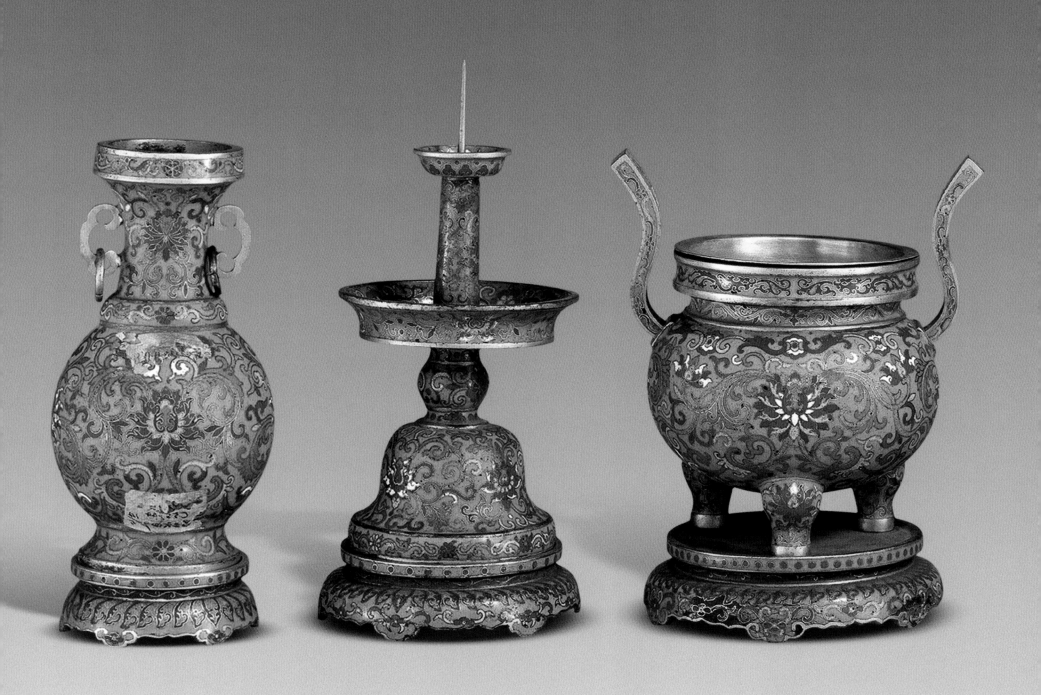

208

掐丝珐琅缠枝莲纹喇嘛塔
清乾隆
高46.5厘米　座边长19厘米　足径23厘米

塔以天蓝色珐琅釉为主色调，塔身正面佛龛宝蓝色地上饰红色蝙蝠捧一篆体"寿"字，成福寿之意。佛龛两侧饰绿色缠枝莲花八朵，肩部饰铜镀金口衔璎珞兽面纹一周。十三级塔刹同为宝蓝色，象征佛教十三重天；华盖铜镀金錾蓝色梵文咒语，塔顶做日月同辉。须弥座式塔基饰莲瓣及"十"字杵纹，下承四个铜镀金力士做足。

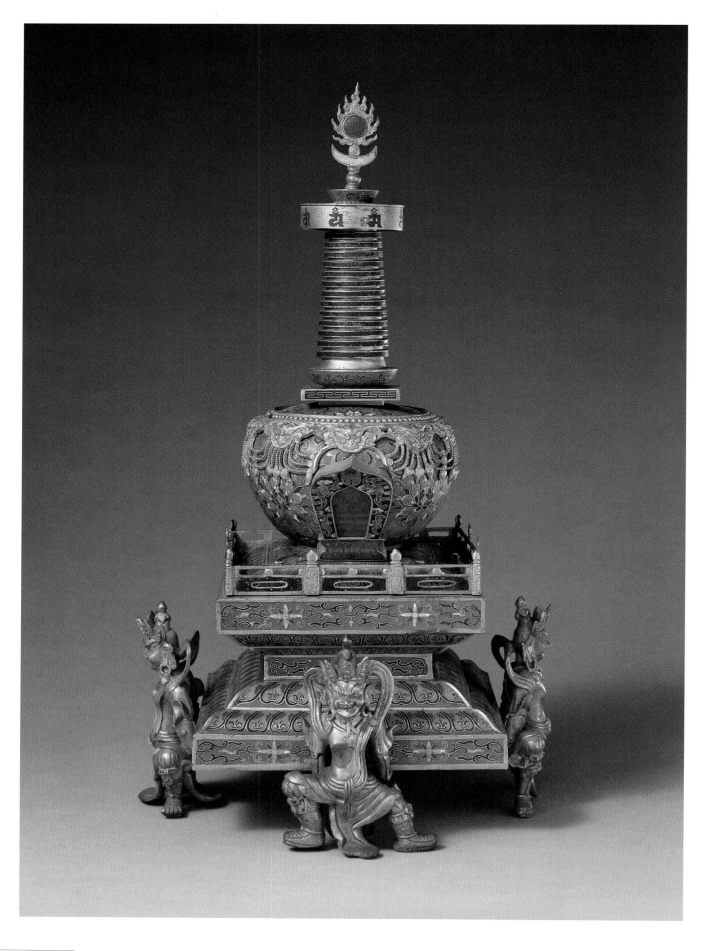

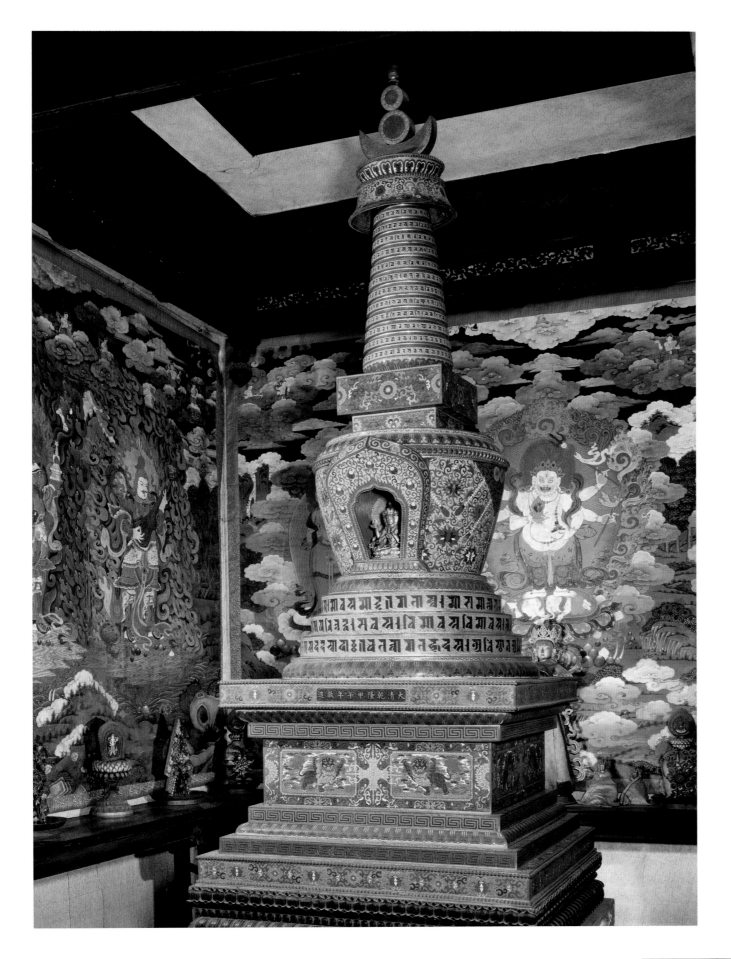

209

掐丝珐琅宝相花纹金佛喇嘛塔
清乾隆
高231厘米　座长94厘米

　　塔覆钵式，塔身施黄色珐琅釉为地，填彩釉宝相花及梵文；塔前设一佛龛，内置金佛。塔刹十三级，顶设华盖、天地盘，上托日、月、宝珠。须弥座四面各有两个开光，内饰狮子流云，开光间饰"十"字金刚杵。塔座横眉长方栏内填宝蓝色釉地，镌阳文"大清乾隆甲午年敬造"楷书款。塔底置紫檀木雕莲瓣纹托泥。

　　此塔造于乾隆甲午年(1774)，一批共造六座，尺寸相当，惟塔型、釉色和花纹各不相同。完工后陈设于皇家供佛之所"梵华楼"内，至今保存完好。此塔制造之用工用料均有明确记载，据统计，约折合白银689300余两。充分展现出乾隆时期掐丝珐琅工艺的辉煌成就。

210

掐丝嵌画珐琅山水图执壶

清乾隆
通高8.5厘米　口径5.3厘米

　　壶铜镀金龙首流和曲柄，卧足。通体施天
蓝色珐琅釉为地，盖平顶饰缠枝莲花纹，云头
式开光内绘画珐琅山水景致，中心有桃形钮。
腹部饰夔龙及双凤穿花纹，两侧各有一云头式
开光，内嵌画珐琅粉彩山水雅景。底镀金，双方
框内錾阴文"乾隆年製"楷书款。

　　此器造型小巧精致，制作工艺考究，画面
秀丽，是一件风格鲜明的乾隆掐丝珐琅器。

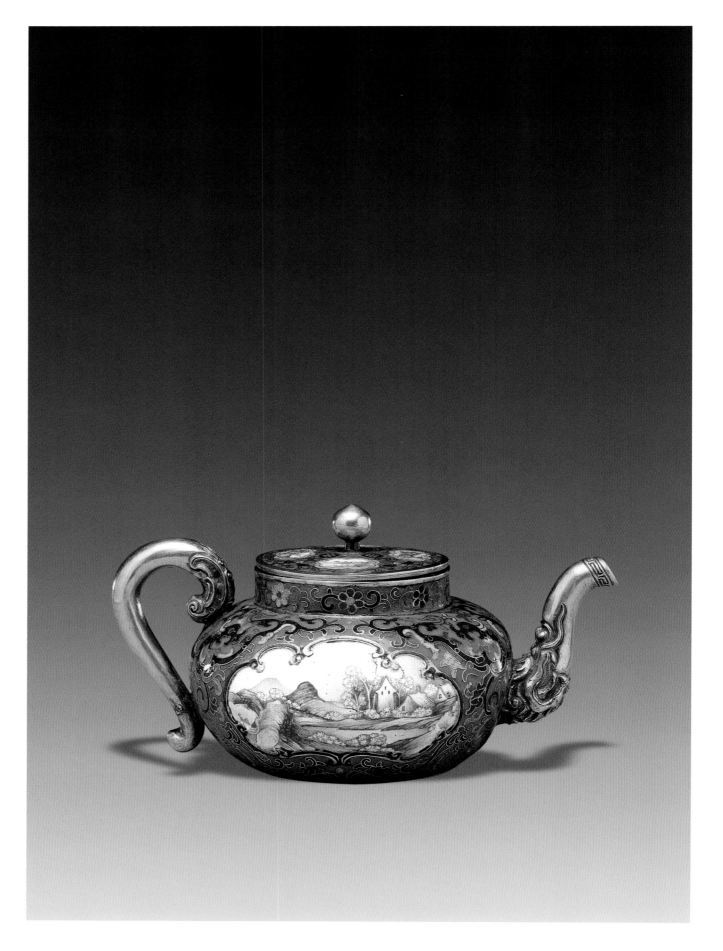

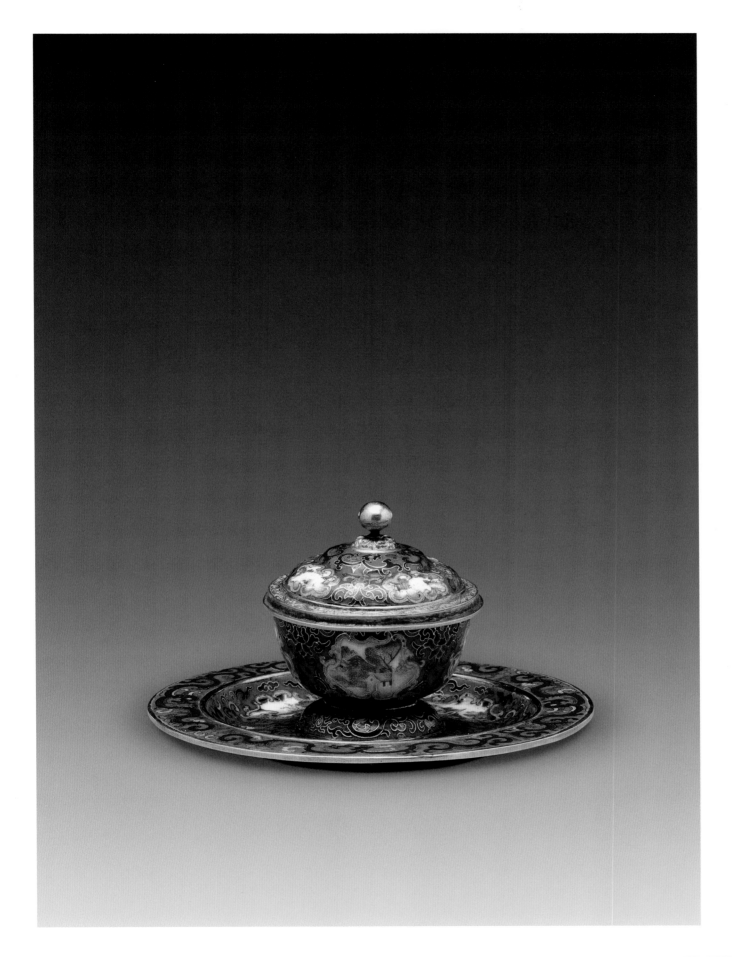

掐丝嵌画珐琅风景图盏

清乾隆

通高7厘米　盏口径5.3厘米　足径1.9厘米　盘口径11.5厘米　足径

6.9厘米

　　盏连接托盘，盖圆钮，钮座及口边铜镀金
錾花。盘折边，中心凸起盏槽。通体施天蓝色珐
琅釉为地，盖、盏、盘均做四开光，内用胭脂色
绘西洋风景画，开光外饰彩色缠枝莲花纹。盘
折边及足墙饰蓝色螭纹，外壁镀金錾花缠枝莲
纹。盏、盘底均錾阴文"乾隆年製"楷书款识。

　　此器所绘景致为西洋式山村景色，工艺技
法上采用了掐丝珐琅和画珐琅并用的做法，表
现出乾隆时期珐琅工艺成熟的特点。

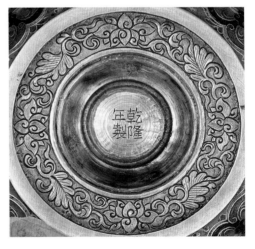

212

金胎掐丝嵌画珐琅开光仕女图执壶
清乾隆
通高39厘米　宽28厘米

　　执壶为金胎，铜镀金龙首流和如意曲柄。盖顶有红珊瑚宝珠钮。通体施蓝色珐琅釉为地，盖、颈、肩、足均以嵌画珐琅片作开光，开光内绘山水、花卉、仕女图，开光外为掐丝珐琅勾莲纹；腹部主体纹饰作两面花瓣式开光，内绘《庭院母子图》。底镀金，双方框内錾阴文"大清乾隆年制"楷书款。

　　此壶以中国传统绘画为题材，画工精致，符合皇家的审美情趣。掐丝珐琅与画珐琅两种工艺同时运用在一件器物上是乾隆时期的创新，这类珐琅器是乾隆时期少而精的极品。

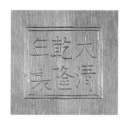

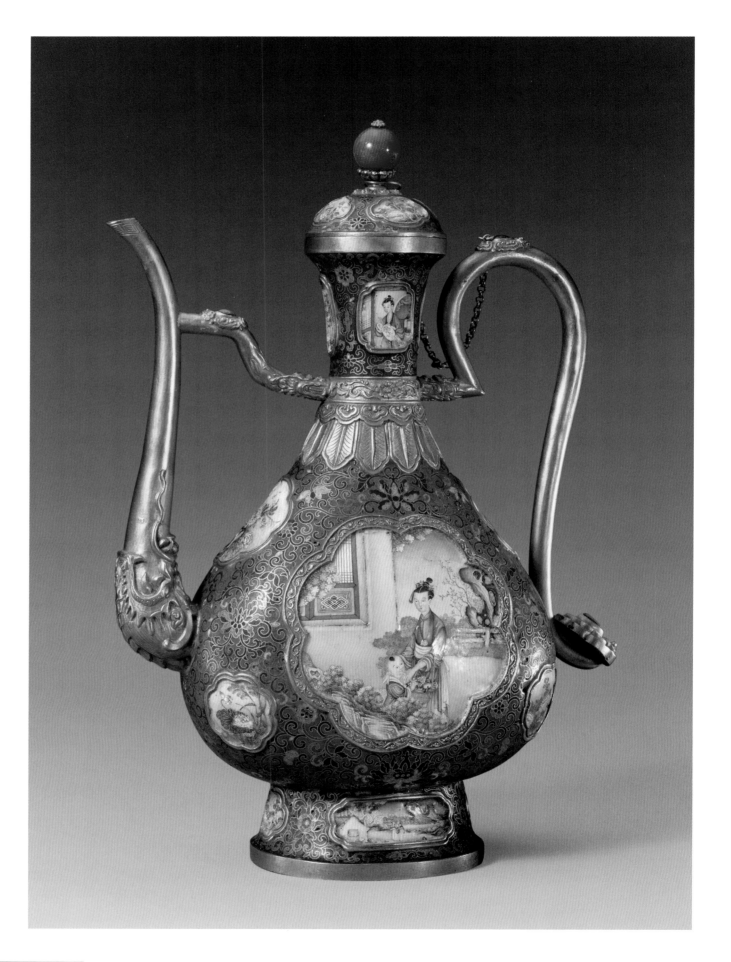

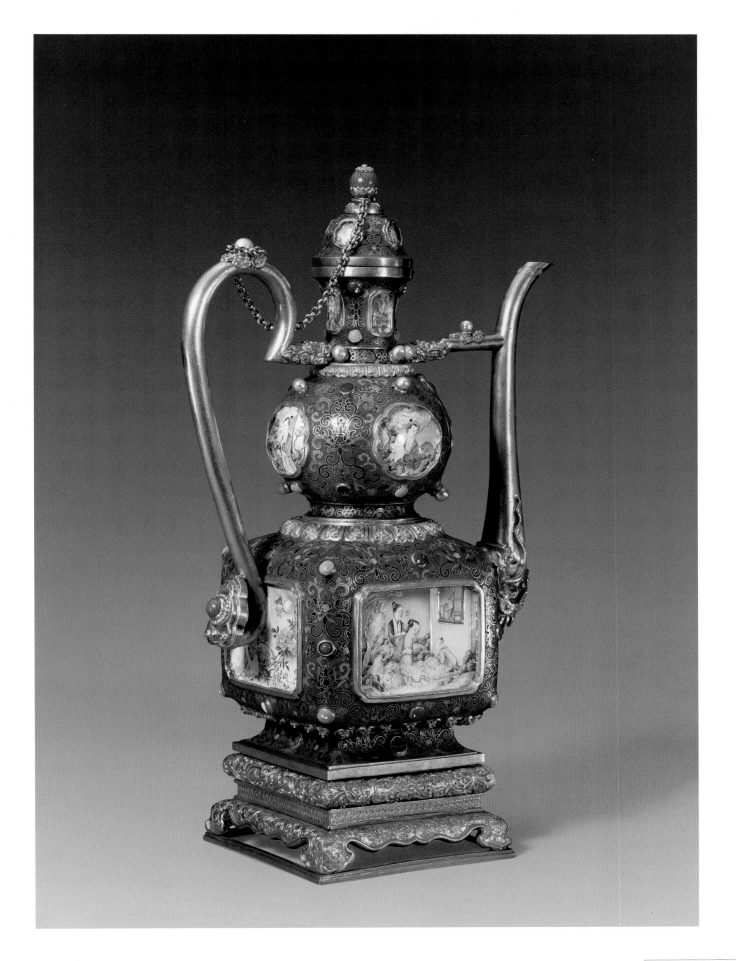

213

金胎掐丝珐琅开光画珐琅仕女图方执壶

清乾隆　高33.8厘米　口径5.7厘米

　　执壶为金胎。作上圆下方，近似葫芦的形状，铜镀金龙首流，如意柄，下承铜镀金錾花座。壶的主体为掐丝珐琅工艺，做蓝地缠枝连的装饰。壶体上下各做对称的四个开光，开光内嵌饰画珐琅片，分别绘饰各异的西洋仕女图。颈部四开光用胭脂色绘山水人物图景。此外还嵌饰珍珠和珊瑚。壶外底阴刻双方款，内刻"乾隆年製"四字楷书款。

　　以掐丝珐琅和画珐琅两种工艺相结合的方法制器，始于乾隆朝，作品一般都精工华丽，皇家气息浓厚，该壶是代表作之一。

214

金胎錾花嵌画珐琅开光西洋仕女图执壶

清乾隆

通高18.7厘米　宽12.1厘米

　　执壶为金胎,铜镀金龙首流和如意曲柄。通体錾花镀金填绿色珐琅釉。盖面四开光,内绘花卉图,顶有仰莲托珊瑚珠钮。颈两开光内绘折枝花卉,流及柄上下四开光绘胭脂色山水风景;腹两面开光,内绘《西洋仕女图》。底镀金,双方框内錾阴文"乾隆年製"楷书款。

　　乾隆时期的画珐琅中出现了以西洋人物、建筑为内容的装饰,中西文化合璧是乾隆时期珐琅器的一大特色。

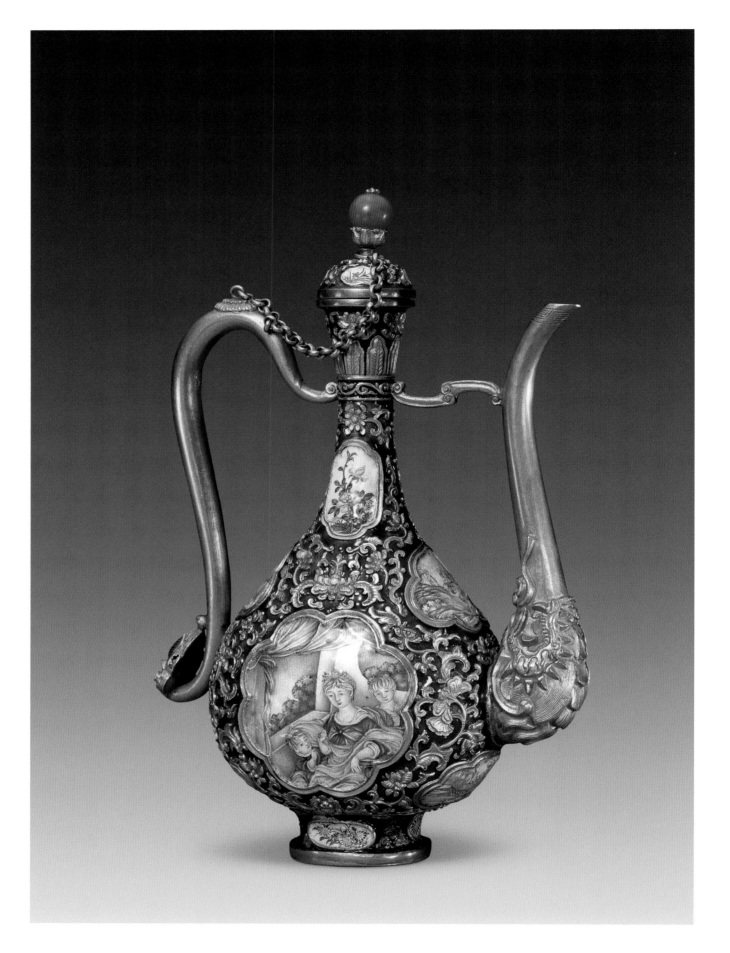

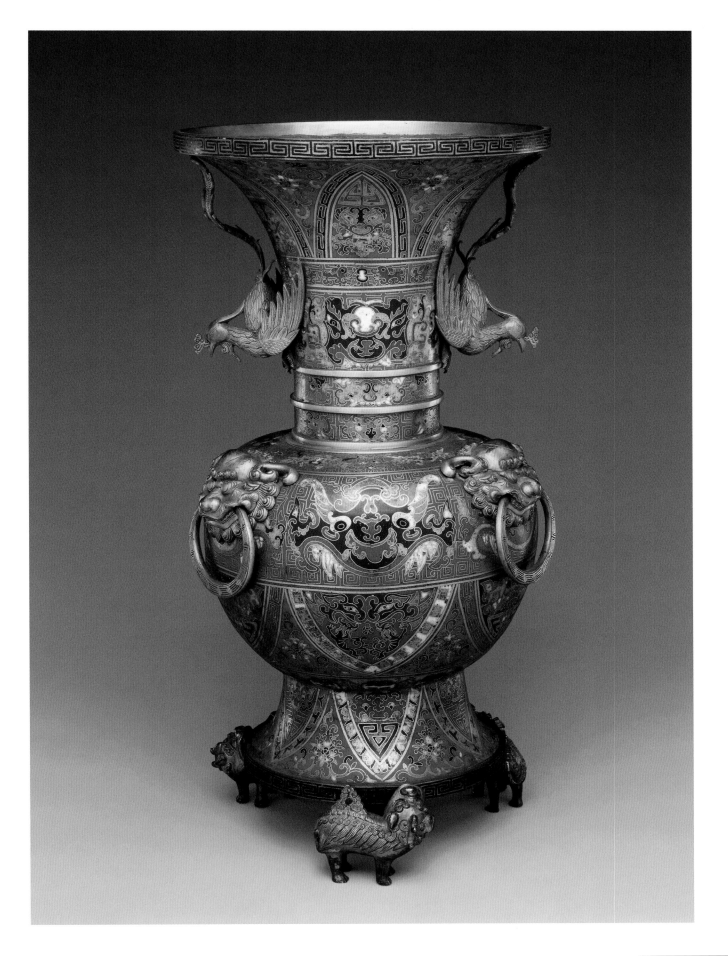

215

掐丝珐琅兽面纹三环凤尾尊
清中期
高43厘米　口径21.8厘米

　　尊颈嵌铜镀金双立凤，肩部饰三兽首衔活环，下承三瑞兽做足。通体施浅蓝色珐琅釉为地，口内饰缠枝莲花纹，外壁主体纹饰为掐丝填彩釉兽面蕉叶纹和兽面纹，间饰螭纹、蝙蝠等纹。底镀金，光素无款。

　　此器铜胎规矩，掐丝细腻，釉色纯正，鎏金灿烂，是乾隆时期杰出的掐丝珐琅作品。

216

金胎画珐琅西洋人物图双耳盏

清乾隆

通高15.8厘米　杯口径4.5厘米　盘口径14厘米

　　盏、托盘为一套。盏唇口，两侧饰金卷草纹耳。盘为菱花式口，中心凸起。盏、盘均錾花镀金填绿色珐琅釉，盏外壁两面开光，内绘彩色西洋少女。盘边八开光，内绘胭脂色西洋风景，盘内四开光，内绘彩色西洋仕女。盏与盘底均施湖蓝釉地，中心镀金，錾阴文"乾隆年製"楷书款。

　　此杯无论色彩还是纹饰，都具有典型的欧洲装饰风格，并绘以西洋人物与建筑。这是乾隆皇帝吸收西洋文化的一个例证。

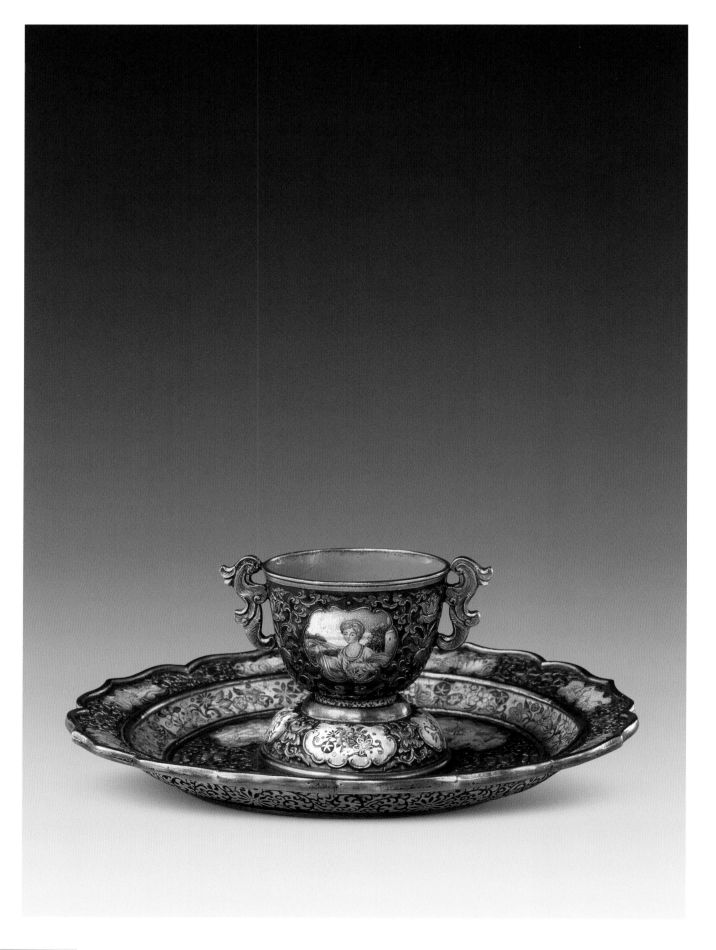

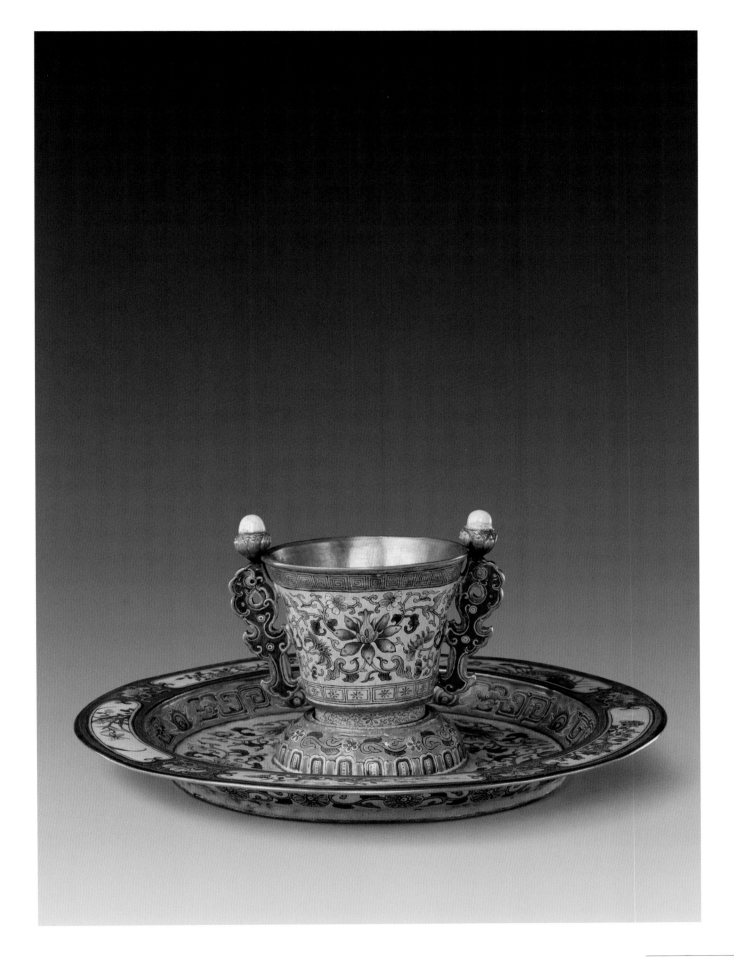

金胎画珐琅花卉纹夔耳盏

清乾隆

通高9.7厘米　杯口径9.7厘米　盘口径20.3厘米

　　盏、托盘为一套。盏唇口，两侧饰夔形耳，双耳顶端嵌有珍珠。盘折沿，中心凸起。盏施黄色珐琅釉地，口沿下饰蓝色回纹，外壁绘彩色缠枝花卉。盘折边为红色釉地，五开光，内绘牡丹、荷花、月季、萱草、茶花等四季花卉，内壁绘火焰宝珠蟠螭纹。盏和盘底均为湖蓝釉，署宝蓝色"乾隆御製"楷书款识。

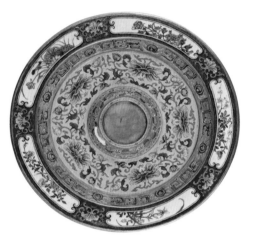

218

画珐琅花卉纹勺

清乾隆

通柄长9厘米　口径2.3厘米

勺外上口下边施海蓝色珐琅地细勾连续
回纹。勺体以黄色珐琅釉为地，绘牡丹、葵花、
菊花等各色花卉图案。勺柄头、柄首绘小朵花
卉，柄中间部分绘粉色回纹及水波纹。勺底白
色，中心蓝色双方框栏内书"乾隆年製"楷书双
行款。在如此方寸之间彩绘层次清楚、繁而不
乱的花卉图案，反映出乾隆时期画珐琅画家精
湛的技艺水准。

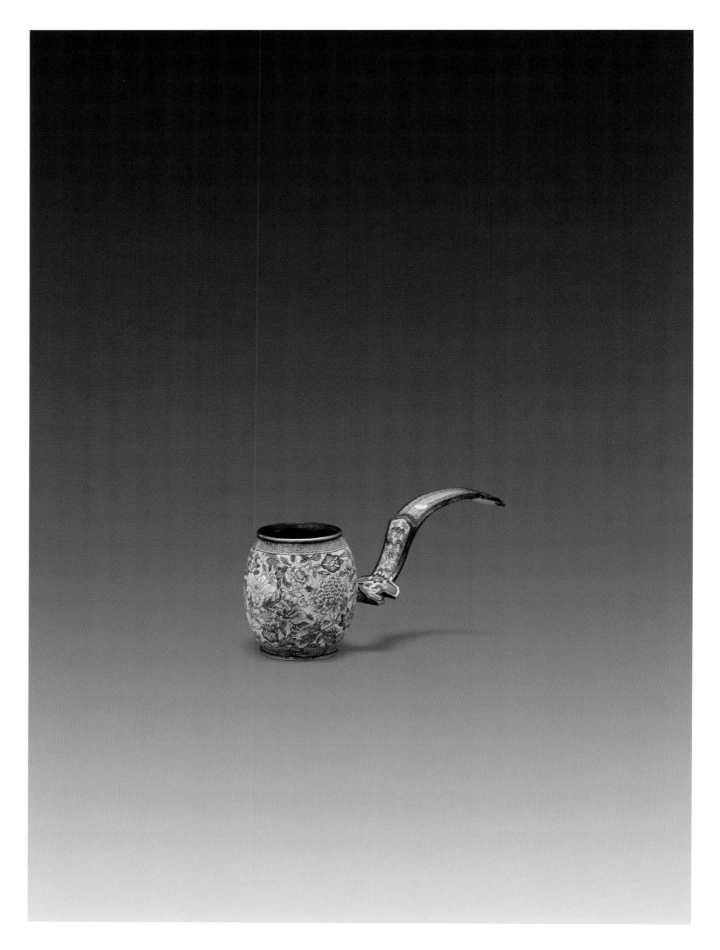

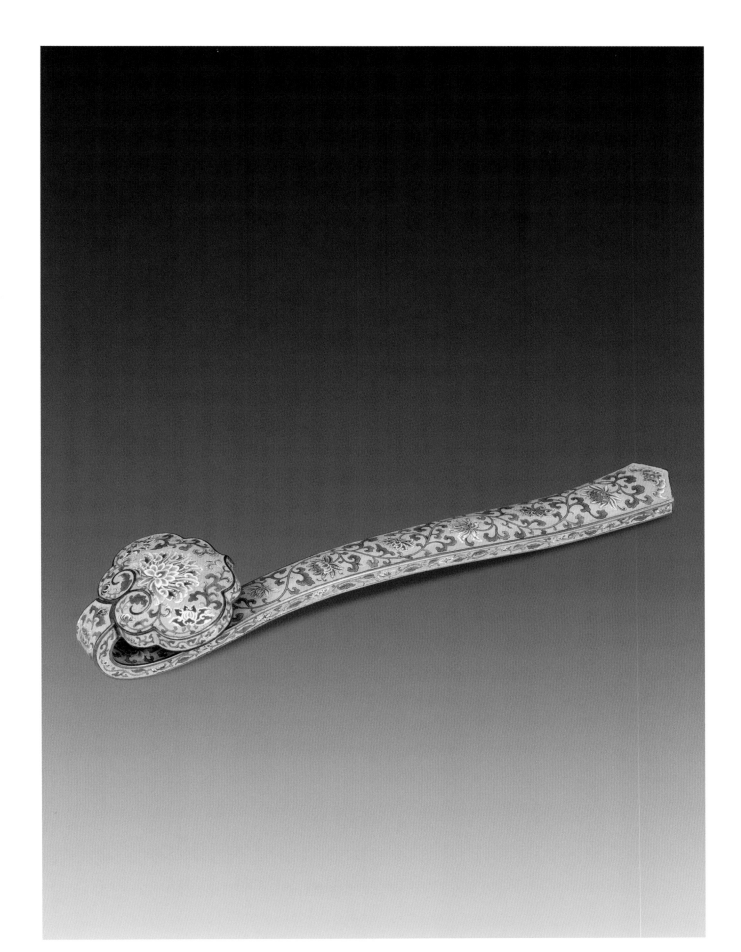

219

画珐琅缠枝莲纹如意

清乾隆

长35.5厘米

　　如意长柄微有弯曲，云头式首，柄尾渐宽
呈圭形。如意头背面蓝色珐琅地，书蓝色"乾隆
年製"楷书款。通体黄色珐琅地，彩绘缠枝莲花
纹，尾端饰红色蝙蝠一只。如意曲线优美，珐琅
质地细腻洁净，色彩淡雅。

　　清宫中如意有玉、瓷、竹、木、漆、金、银、
珐琅等多种材质，其中掐丝珐琅和画珐琅如意
亦不胜枚举，但署有年款者则很少。因此，这柄
"画珐琅缠枝莲纹如意"就显得尤为珍贵了。

220
画珐琅菊花纹壶
清乾隆
通高9.1厘米　口径6厘米

　　壶口、盖边作菊瓣式，与整体菊花纹相呼应。壶身以黄色珐琅釉为地，做四个凸起椭圆形开光，内绘赭色图案化大朵菊花头纹，开光外彩绘各色写实缠枝菊花纹。流及柄铜镀金嵌白色画珐琅菊花头纹。足内白釉地，蓝色双圈内书"乾隆年製"楷书款。

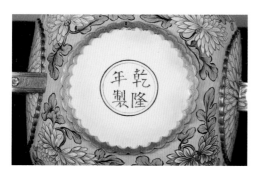

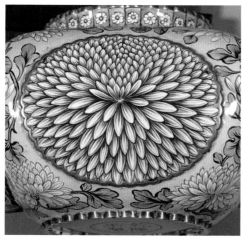

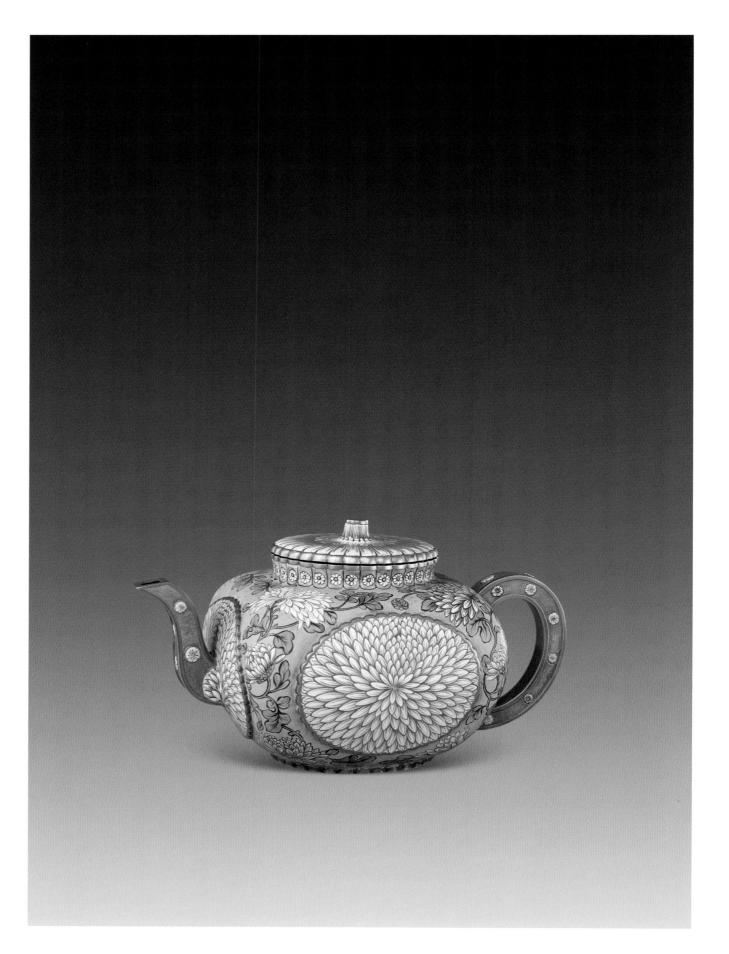

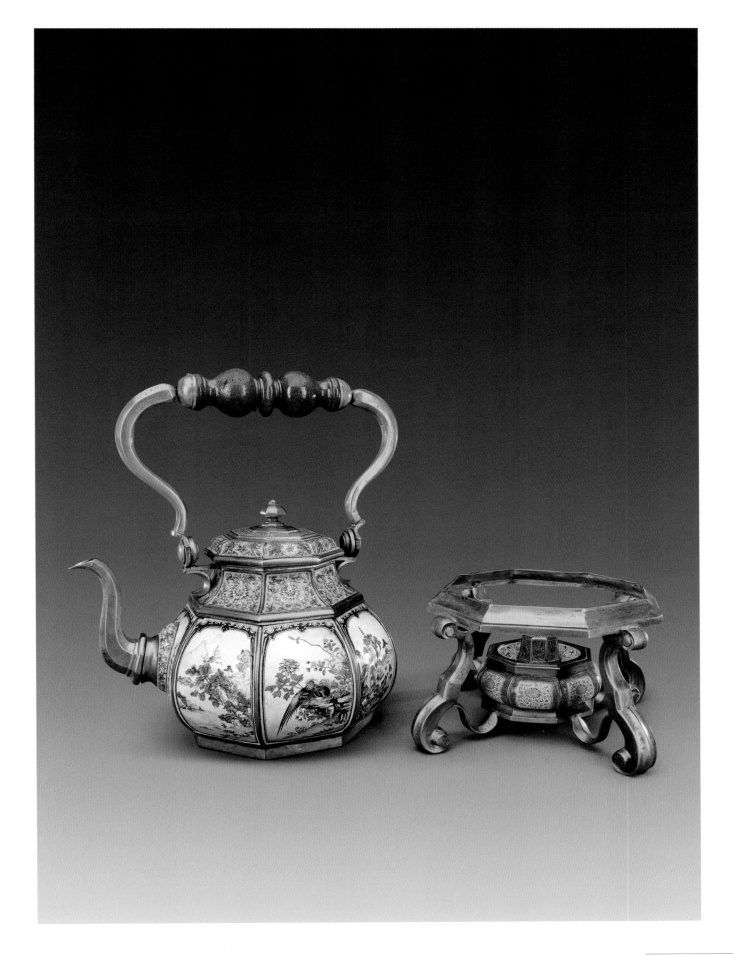

221

画珐琅八棱开光提梁壶

清乾隆

通高37.8厘米　口径8.8厘米

　　壶呈八棱形，上置镀金嵌金星料提梁，镀金曲流，下置铜镀金"S"型足架，架内为一可盛燃油的画珐琅菊花纹小盒，点燃后，可以加温。壶身八面开光，开光内相间排列设色山水和花鸟图各四幅。壶底及油盒底均署"乾隆年製"楷书款。

　　提梁壶的制作集中了金属、珐琅和料器等多种工艺。其造型仿西洋式样，而图案花纹则是中国传统的山水花鸟画，用笔工致，当出自宫内名家手笔。此壶是一件融东、西方文化为一体的画珐琅精品。

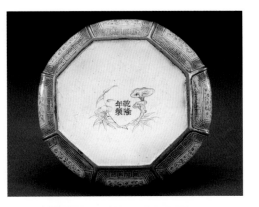

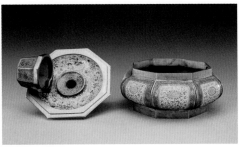

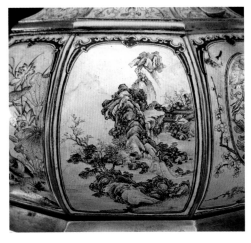

222

画珐琅丹凤纹盖碗

清乾隆

通高8.3厘米　碗口径11厘米　盘口径22.5厘米

　　盖碗、盘通施黄色珐琅釉作地，彩绘凤飞凤舞于牡丹花卉中。盖边、口边绘如意云头纹，圈足连续回纹。足内施白色釉地，蓝色方框栏内书"乾隆年製"仿宋体款识。盘中心凸起碗槽，绘花头一朵，盘内绘八只彩凤振翅飞动，盘边饰蔓草纹。盘外壁绘变形夔龙纹。盘外底饰莲花一朵，正中白釉地上书紫色"乾隆年制"楷书款识，绕款饰连续回纹和缠枝菊花纹各一周。此器彩绘笔法细腻工致，设色明快，为乾隆画珐琅之绝佳作品。

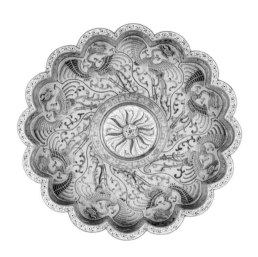

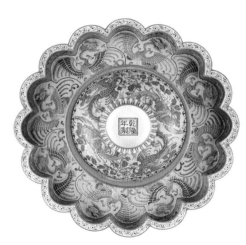

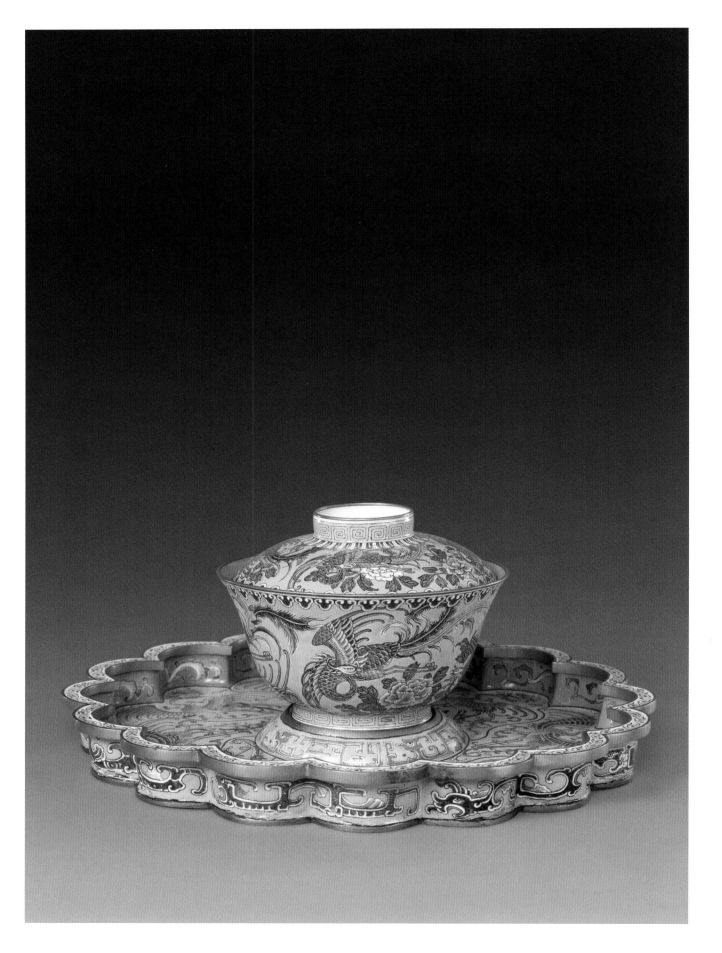

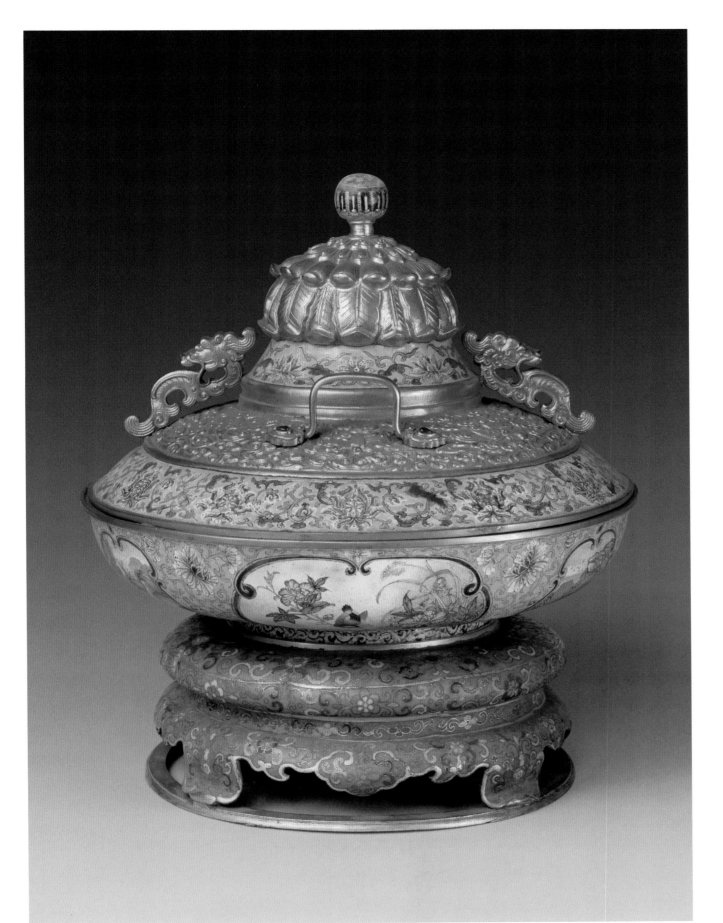

223

画珐琅开光花鸟山水图盖碗

清乾隆

通高26.5厘米　口径24.3厘米

碗盖高顶，铜镀金莲花钮，钮下分饰勾莲纹和镀金流云蝙蝠，嵌料珠双提梁，攀附铜镀金双螭耳，盖边饰画珐琅缠枝莲花纹。碗体施明黄色珐琅地，饰大小开光各三。大开光内以灰白色珐琅釉为地，绘工笔花鸟；小开光内白地用胭脂色珐琅釉描绘出千岩竞秀、云霞缥缈的美妙景色，显示出画珐琅绘工深醇功底。开光外绘勾莲纹，底绘一周蓝色如意云头纹，圈足绘蔓草纹。碗心绘佛手、石榴、仙桃吉祥图案。碗底天蓝色，正中蓝色双方框栏内书"乾隆年製"楷书双直行款。碗下承掐丝珐琅底座，海蓝色釉地饰缠枝莲花及梅花纹。

224

画珐琅花蝶纹葵花式碗

清乾隆

高6.7厘米　口径13.3厘米

　　碗做葵花瓣式，敞口，圈足。足内蓝色地，
蓝色双线方框内书蓝色"乾隆年製"楷书款。碗
内壁以黄、蓝两色表现葵花花瓣，其间彩蝶飞
舞；外壁黄色珐琅为地，彩绘缠枝莲纹。

　　作品用简练的曲线和色彩勾勒出葵花瓣
形，配以彩蝶，生动活泼。

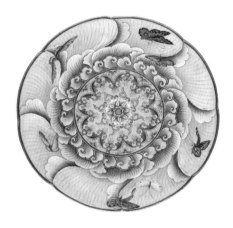

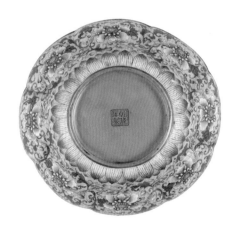

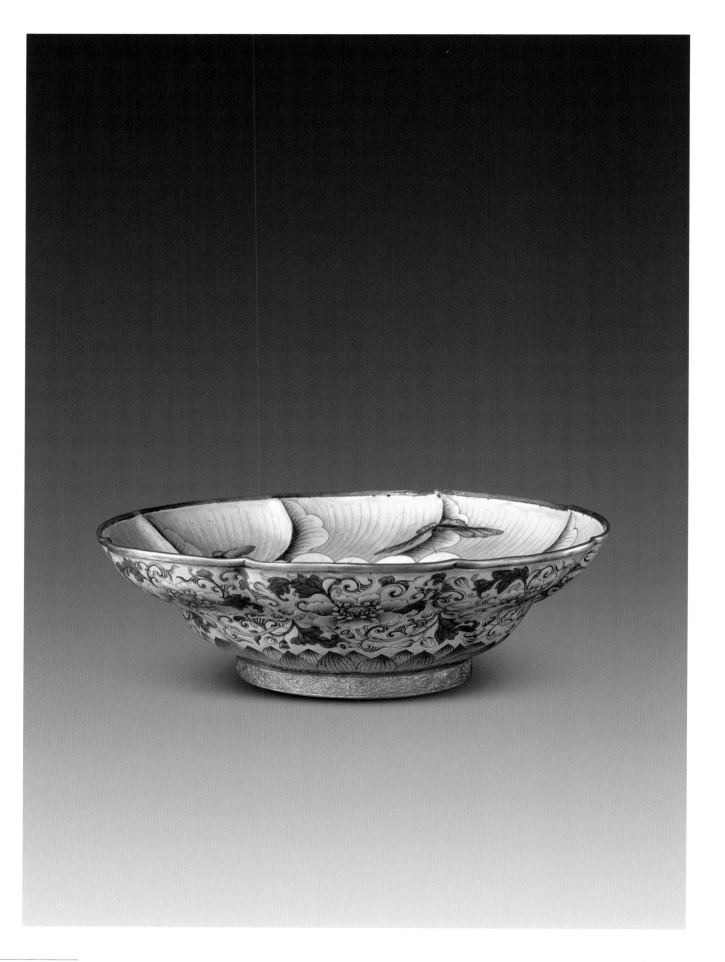

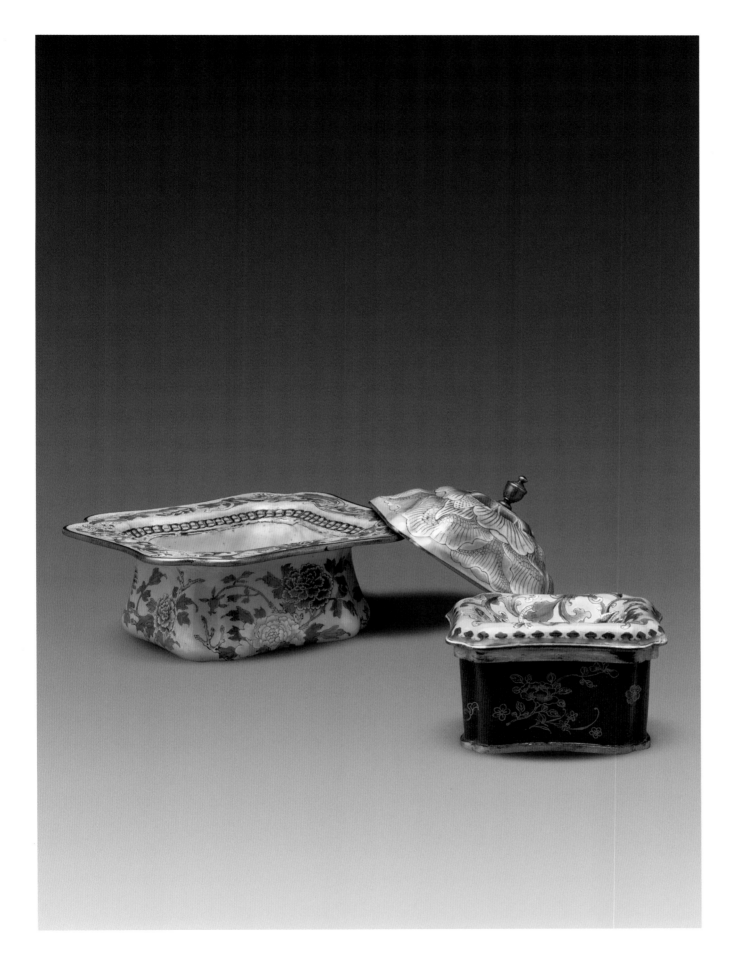

画珐琅牡丹纹唾盂
清乾隆
通高9.4厘米　长12.1厘米　宽10.1厘米

　　唾盂做长方形，折边，委角，平底，内置蓝色描金花纹胆。底白色地，蓝色双线方框内书蓝色"乾隆年製"楷书款。唾盂外壁黄色珐琅地上，装饰写生牡丹花。

　　唾盂是清宫中的日常生活用具，可能是其特殊的用途，因此，乾隆皇帝曾下旨"以后做唾盂不要带款"。这件唾盂是目前故宫收藏画珐琅器中唯一一件带有年款的作品。

226

画珐琅缠枝莲纹双连盒

清乾隆
高4厘米　口径8×4.5厘米

　　盒做双圆形连理式, 铜镀金矮圈足, 足内白地, 椭圆形蓝色双螭纹做框, 内书红色"乾隆年製"楷书款。盒以黄色珐琅为地, 用红、蓝、绿等颜色的珐琅彩绘莲花纹。

　　此盒做成连理式造型, 寓意"和和满满、天长地久"吉祥之意。造办处珐琅作制造。

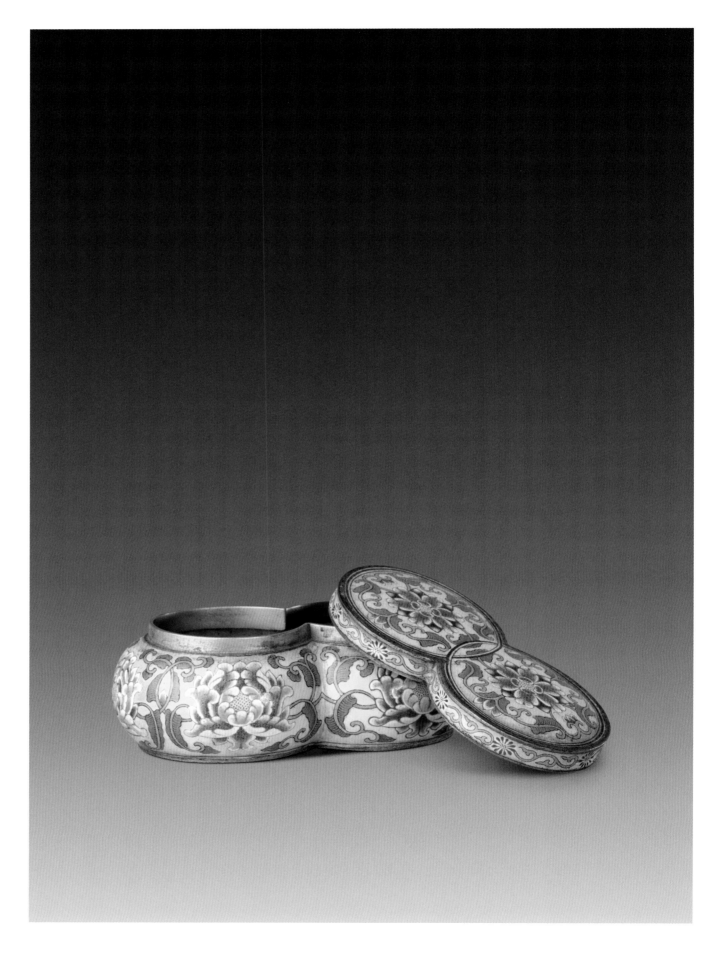

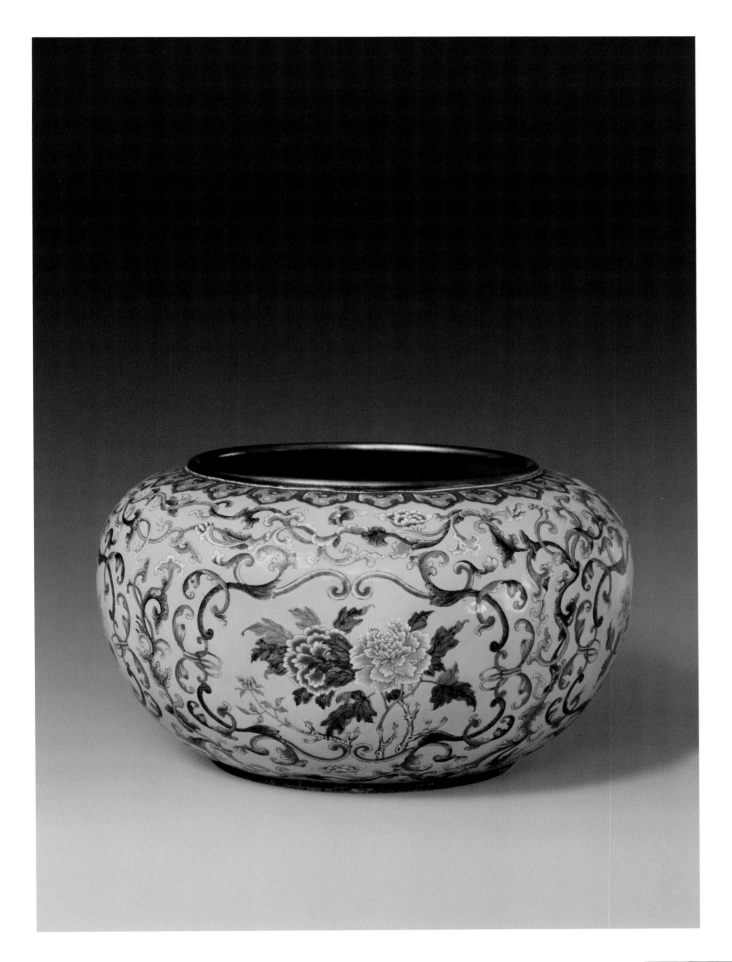

227

画珐琅牡丹花卉纹水盂

清乾隆
高12.9厘米　口径14.5厘米

　　水盂内施蓝色珐琅釉，外通体施黄色珐琅釉作地，腹部以缠枝绕出开光，内绘写实牡丹花卉主题图案，开光外彩绘写意缠枝花卉纹。足内施白釉，红色双方框栏内书"乾隆年製"楷书双行款。此器笔意精深，工整精细的线条，绚丽清雅的釉色，都显示出乾隆时期画珐琅工艺高超的艺术水准。

228

画珐琅开光花鸟纹梅花式屉盒

清乾隆

高12.5厘米 口径17.8厘米

　　盒做两层梅花瓣式，平底，底湖蓝色珐琅地，书蓝色"乾隆年製"楷书款。盖面以铜镀金弦纹线界成五瓣，每瓣内有圆形开光，光内彩绘菊花、梅花、天竺等花卉纹；盒体立壁五面的长方形开光内，绿色珐琅为地，錾刻镀金缠枝花卉纹；底层绘饰蓝色相向的螭纹。

　　屉盒造型设计颇具匠心，图案布局对称规整，绘饰精细。

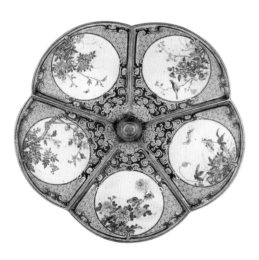

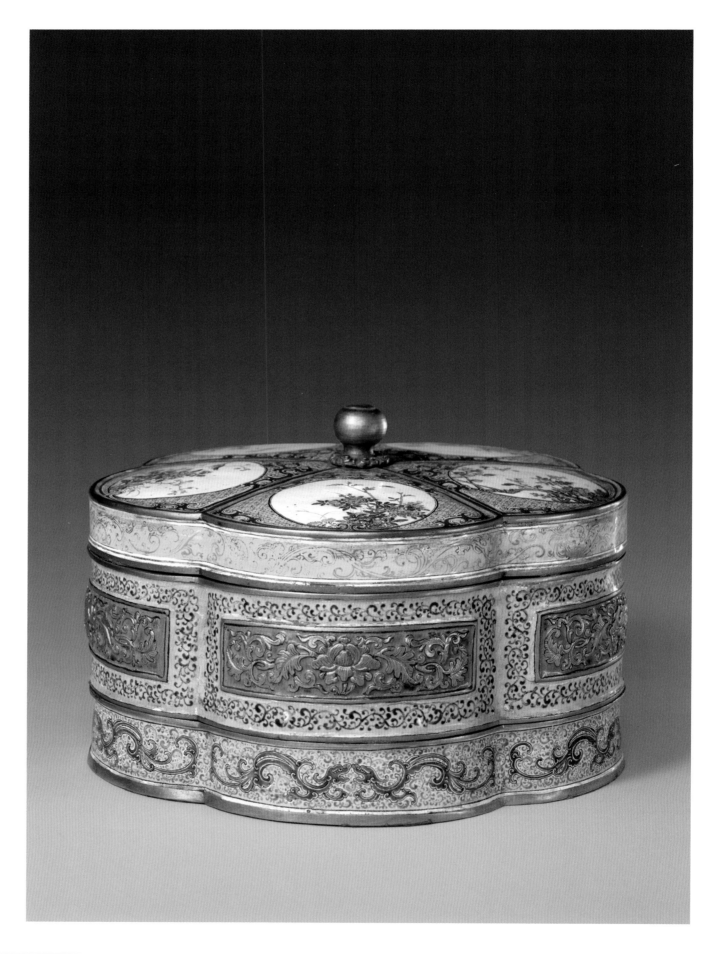

画珐琅开光山水人物图瓜棱盒
清乾隆
通高14.9厘米　口径17.5厘米

　　盒做六瓣瓜棱形，盖顶及上下口边镀金錾花莲瓣纹和蔓草纹。通体以黄色珐琅釉做地，盖、器饰三层如意云头形开光，内均做白色釉地，彩绘山水景物、西洋人物和四季花卉图景。开光外彩绘勾莲花等花卉纹，足绘蓝色蔓草纹。足内施白釉，书"乾隆年製"楷书款。

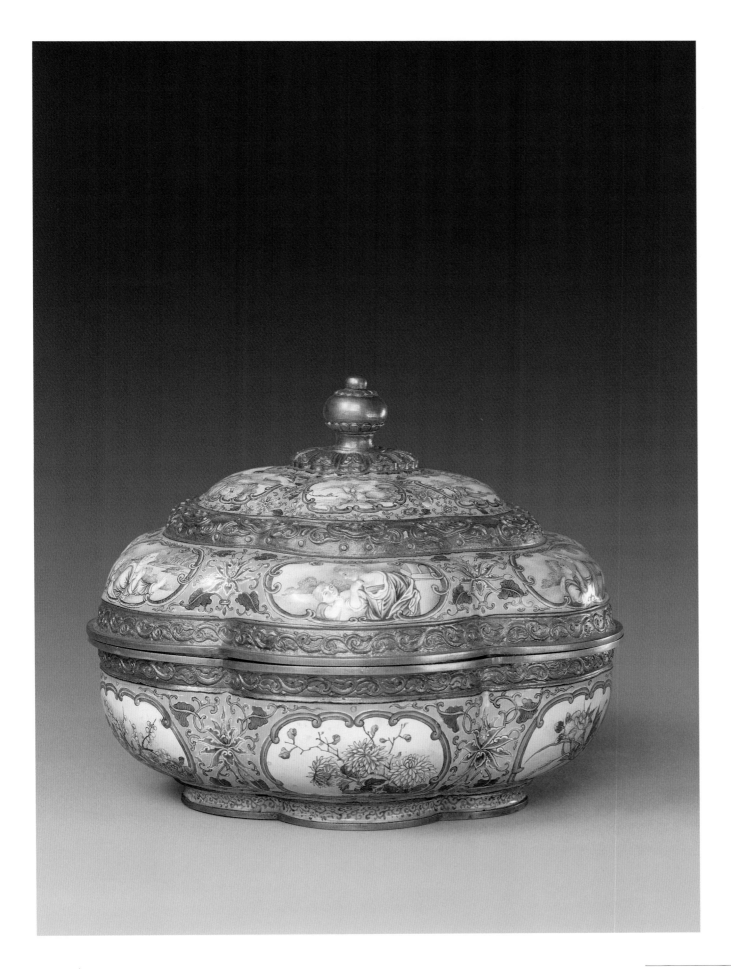

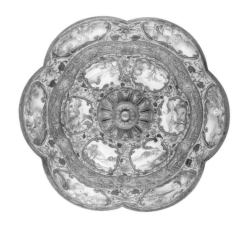

230

画珐琅牡丹纹扇面式壶

清乾隆

高9厘米　宽14.5厘米

　　壶做扇面式，曲流，弯柄。底白色地，红色双线方框内书"乾隆年製"楷书款。通体黄色珐琅为地，盖面绘饰粉红色秋葵，壶身四面以红、粉、蓝、紫等颜色的珐琅写生牡丹，衬以绿色枝叶。

　　此壶造型新颖别致，牡丹花纹富丽娇艳，色彩斑斓，尽显皇家之富丽堂皇气派。

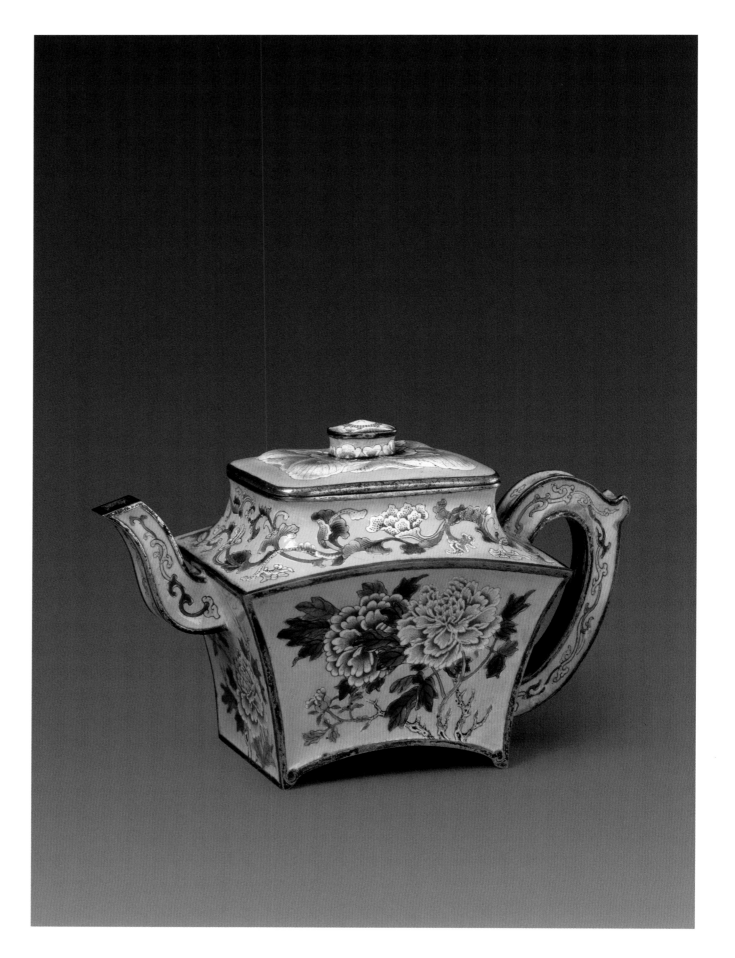

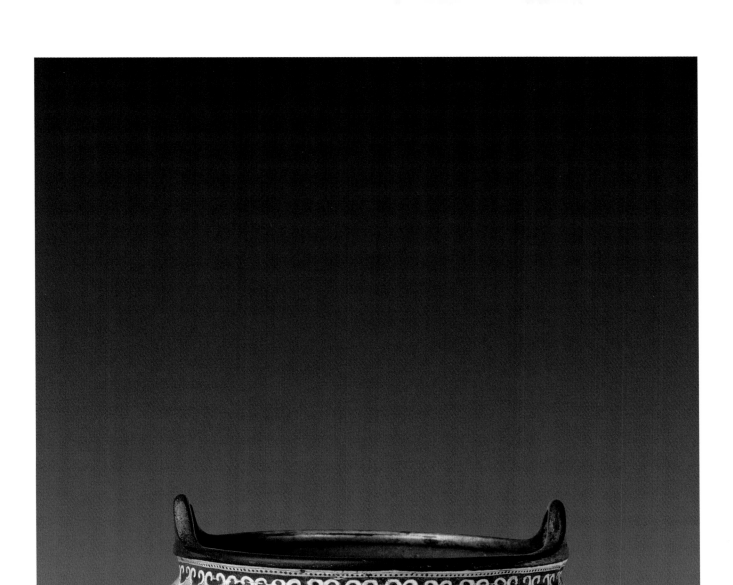

231

画珐琅缠枝莲胭脂红山水图双耳炉
清乾隆
通高7.5厘米　口径10.5厘米

炉内施蓝色珐琅，口饰一周如意云头纹。炉外通体施黄色珐琅釉地，炉身三个菱形开光，内绘胭脂粉色山水人物图案。开光外至底部绘缠枝花卉纹，底正中赭色双方框栏内有"乾隆年製"楷书双直行款。

232

画珐琅母婴图笔筒

清乾隆

高11.7厘米　口边长9.1厘米

笔筒内施蓝绿色珐琅釉，四壁以黄色珐琅
釉为地，四角为蓝地蔓草纹，饰开光胭脂色山
水图。主画面以蝙蝠和夔龙纹环绕的委角开光
内，绘室内母婴图案，人物神态生动，用笔细
腻。足内施天蓝色釉，蓝色方框栏内书蓝色"乾
隆年製"楷书款。

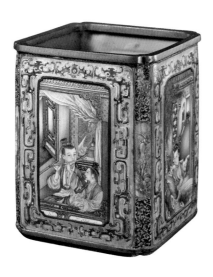

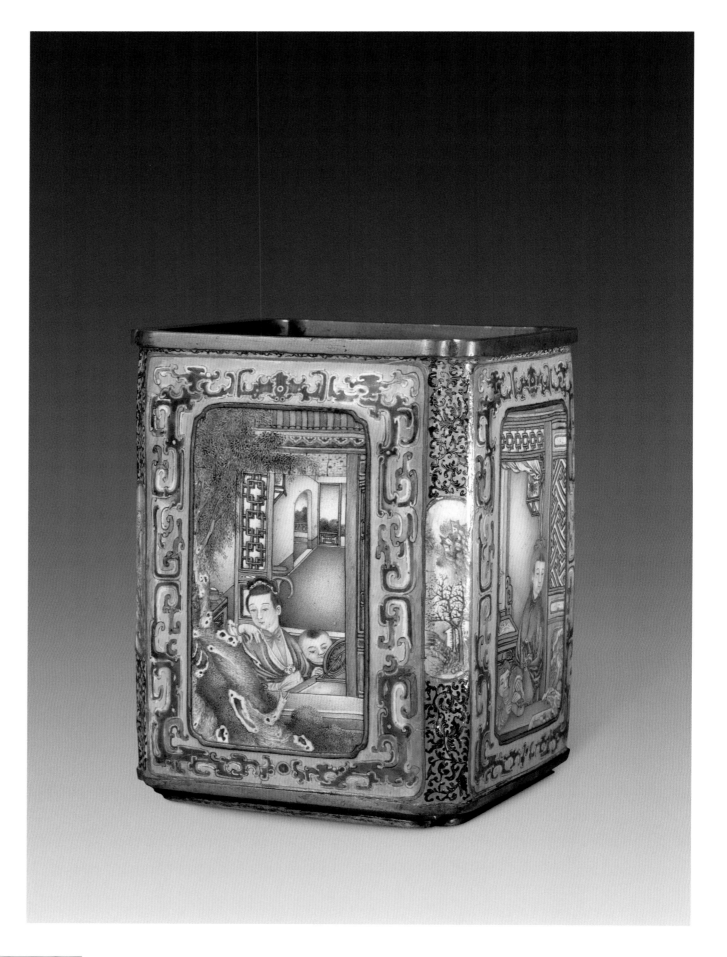

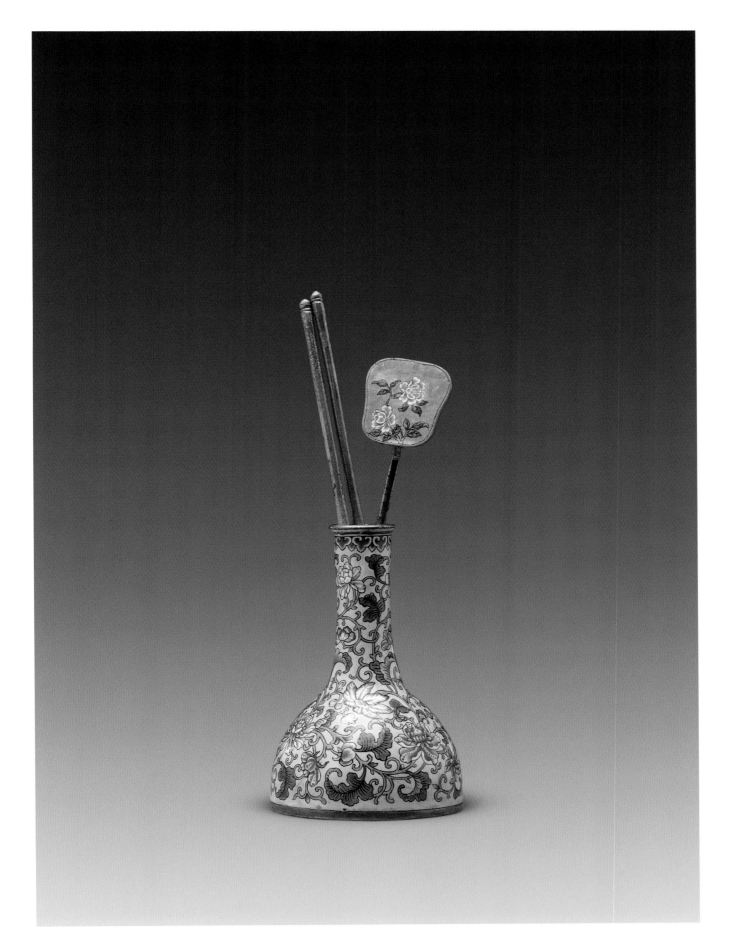

233
画珐琅缠枝莲纹直口瓶
清乾隆
高8厘米　口径1.7厘米　足径5.1厘米

　　瓶直口，细颈，垂腹，矮圈足。足内白色地，蓝色双线方框内书蓝色"乾隆年製"楷书款。通体黄色珐琅为地，用红、蓝、绿、白等颜色绘饰缠枝莲纹。

　　此瓶为炉、瓶、盒"三事"中的一件，是清宫中几案上常见的陈设品，瓶内并插有铲一把和箸一双。

234

画珐琅花鸟纹委角长方盒

清乾隆

高2.8厘米 口径4.8×4厘米

盒盖面以灰白色珐琅釉为地，用浓淡相宜的珐琅釉色绘出一幅雄鸡栖息图景，气氛宁静，显示出画家工笔山水鸟禽的深醇功底，追求一种远离喧嚣、自然静谧之美。盒壁黄色珐琅地，绘粉红色为主调的大朵花卉，伴以蓝色小朵花卉。盒内底绘灵芝、柿子各一本。外底白色珐琅地上绘折枝葫芦，中心书蓝色"乾隆年製"楷书款。

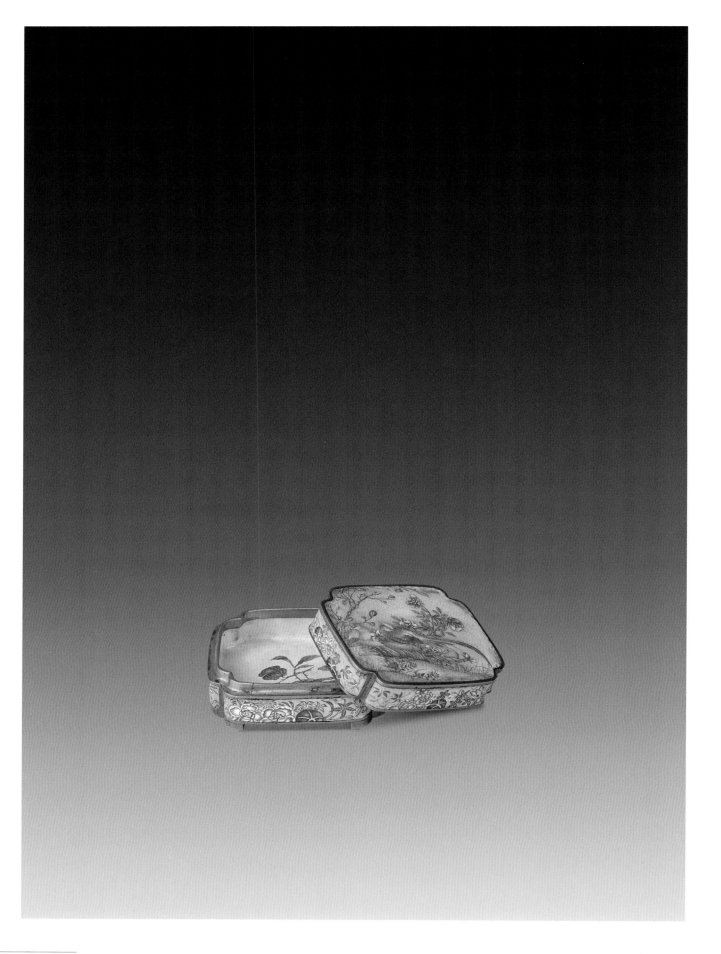

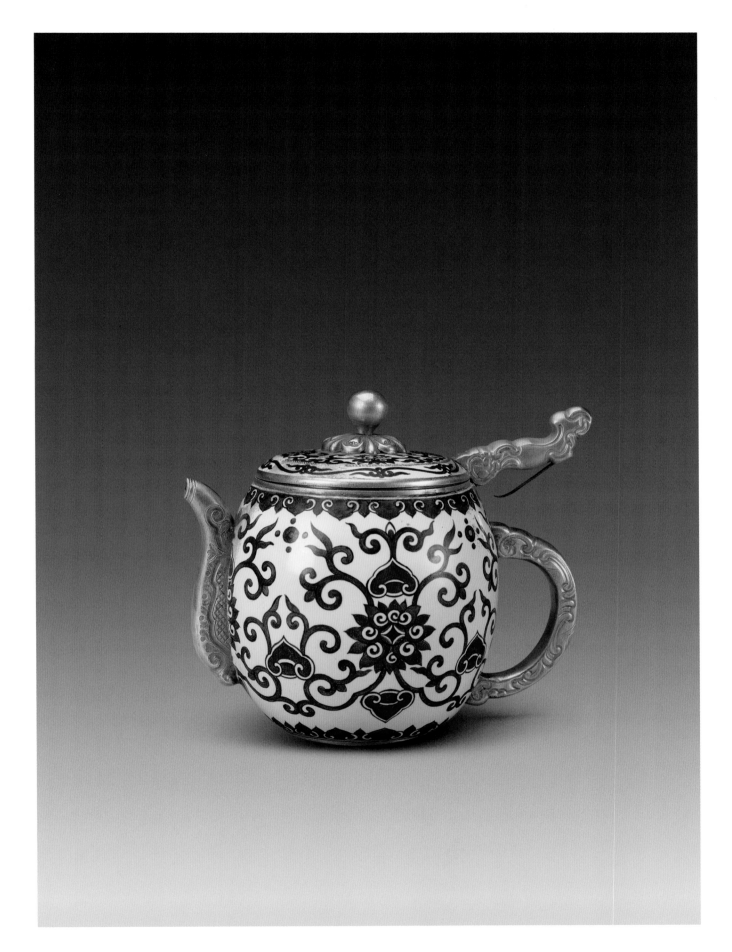

235

画珐琅勾莲纹压柄壶

清乾隆

通高10厘米　口径5.8厘米　足径4.3厘米

　　壶通体以白色珐琅釉为地,盖与壶身通绘宝蓝色写意缠枝莲花纹和如意云头纹,口边和近足处饰如意云头纹。壶盖钮、压柄、把手及口流均铜镀金。足内白釉地,书蓝色"乾隆年製"楷书双行款。此壶构图简洁、用色明快,别具新意,为乾隆时期画珐琅之佳作。

236

画珐琅开光山水图盖碗

清乾隆

高8.9厘米 口径8厘米

碗做圆形，敞口，圈足，铜镀金盖钮。足内白色地，蓝色双线方框内书蓝色"乾隆年製"楷书款。碗盖黄色珐琅为地，绘饰缠枝莲纹；碗立壁四面开光，光内彩绘山水人物图，山石一侧的树木林荫下，高士侧头遥望，置身于大自然的美景之中。

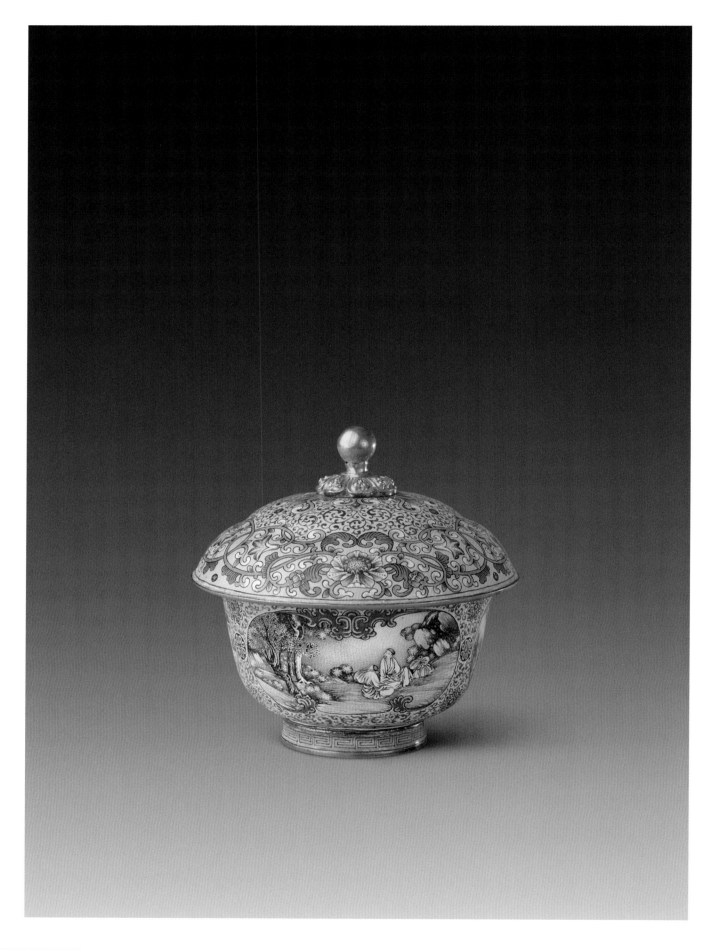

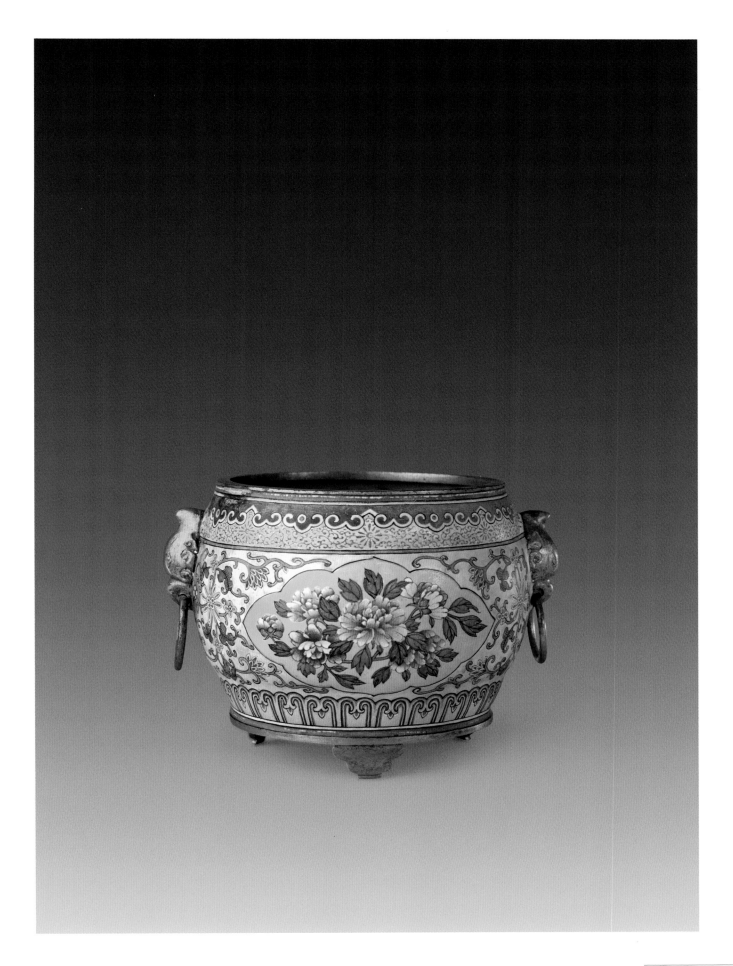

237

画珐琅开光牡丹纹鼓式炉

清乾隆
高7.7厘米　口径7.7厘米

　　炉做圆形，鼓腹，铜镀金兽首啣环双耳，铜镀金云头式三足。底白色地，蓝色双线方框内书蓝色"乾隆年製"楷书款，炉腹以粉红色珐琅为地，彩绘缠枝花卉纹，正反两面开光，光内黄色地上绘饰盛开的牡丹花，色彩丰富，用笔工致。造办处珐琅作制造。

238

画珐琅开光西洋人物图方觚

清乾隆

高25.6厘米　口径11.5厘米

　　觚做方形，敞口，口足沿镀金。足底白色
地，黑色双线方框内书"乾隆年製"楷书款。口
沿下开光内绘饰胭脂红山水图；铜镀金蕉叶纹
为腹部装饰，四面开光，光内彩绘西洋人物、仕
女和母婴图。

　　此觚为仿古青铜器之造型，而花纹图案则
表现了西洋人物，是乾隆时期一件中西合璧的
画珐琅作品。

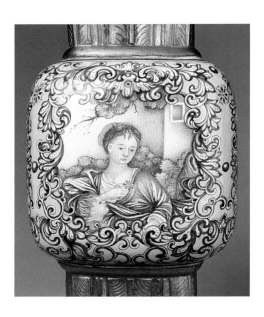

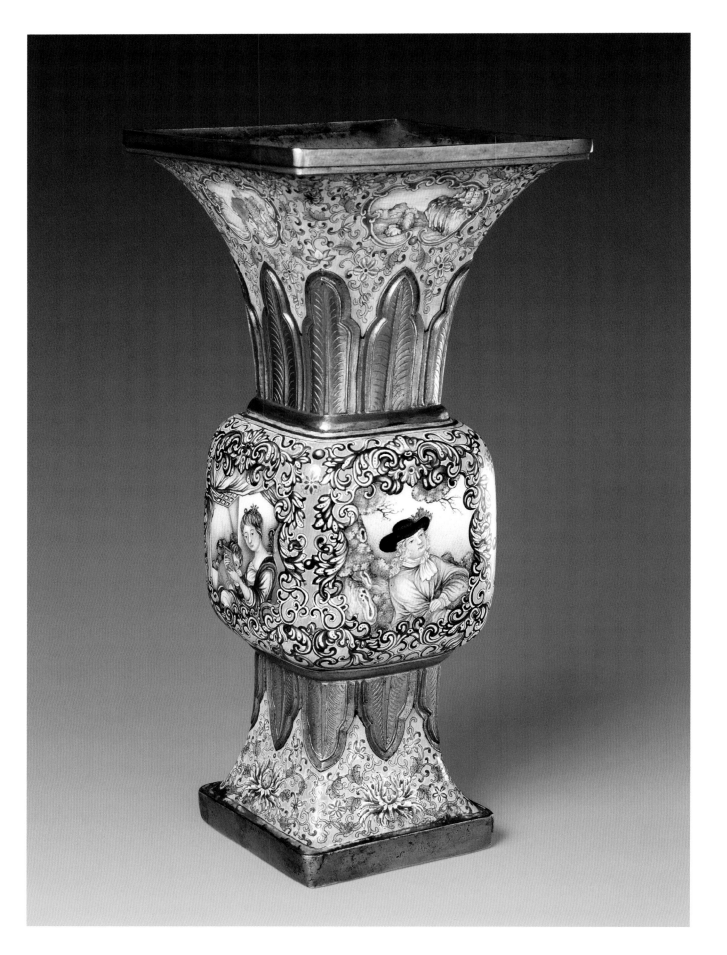

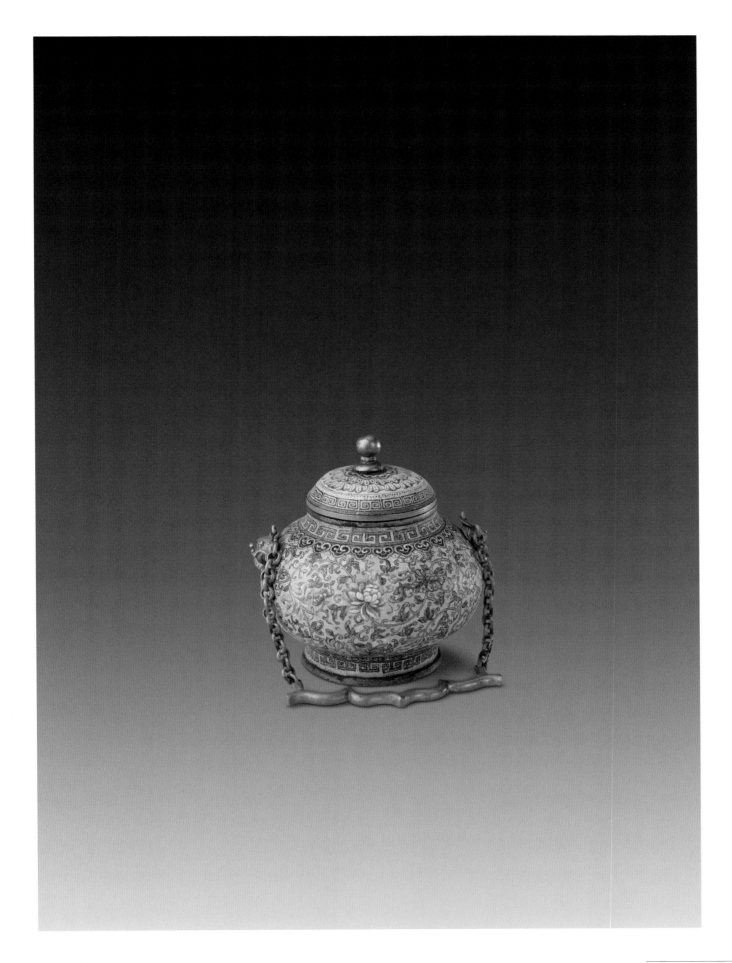

239

画珐琅缠枝花卉纹提梁盖罐

清乾隆

高6.3厘米 口径3.5厘米

　　罐做圆形，鼓腹，圈足，铜镀金兽首双耳啣链，上有曲形握手。足底白色地，蓝色双线方框内书蓝色"乾隆年製"楷书款。罐身通体黄色珐琅地，彩绘缠枝花卉纹。作品珐琅色彩纯正，曲形握手，实用美观。

240

画珐琅冰梅纹瓶

清乾隆

高20厘米　口径7.2厘米

　　瓶为瓜棱形,花瓣式口,圈足外撇。通体施宝蓝色珐琅釉地,在金色勾出不规则的冰裂纹上,洒落梅花满处,别具意境。底部白釉,正中红色双方栏内署"乾隆年製"红色楷书款。

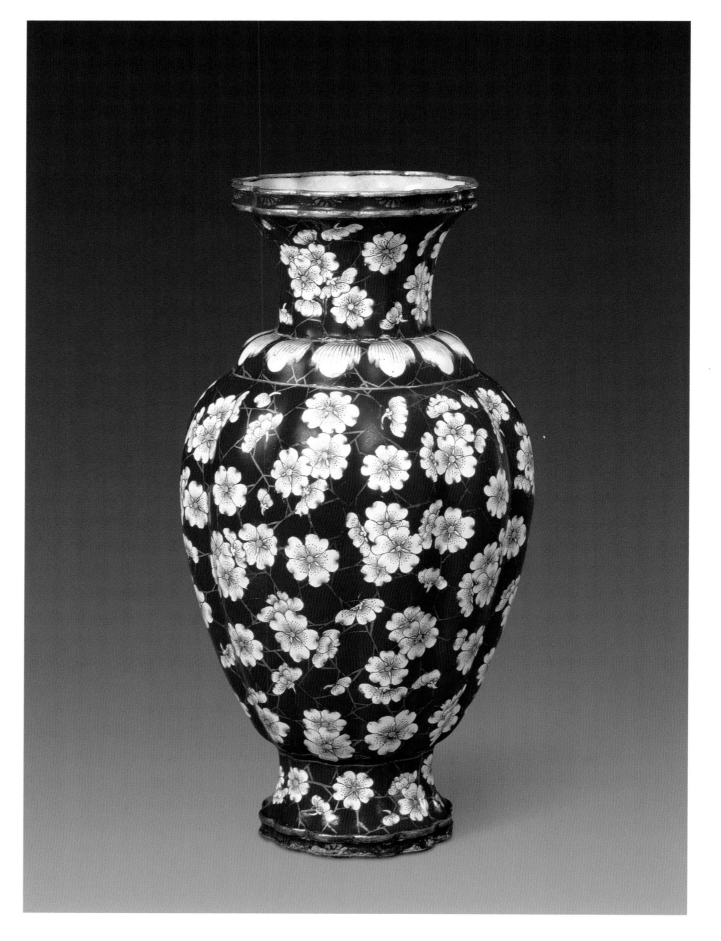

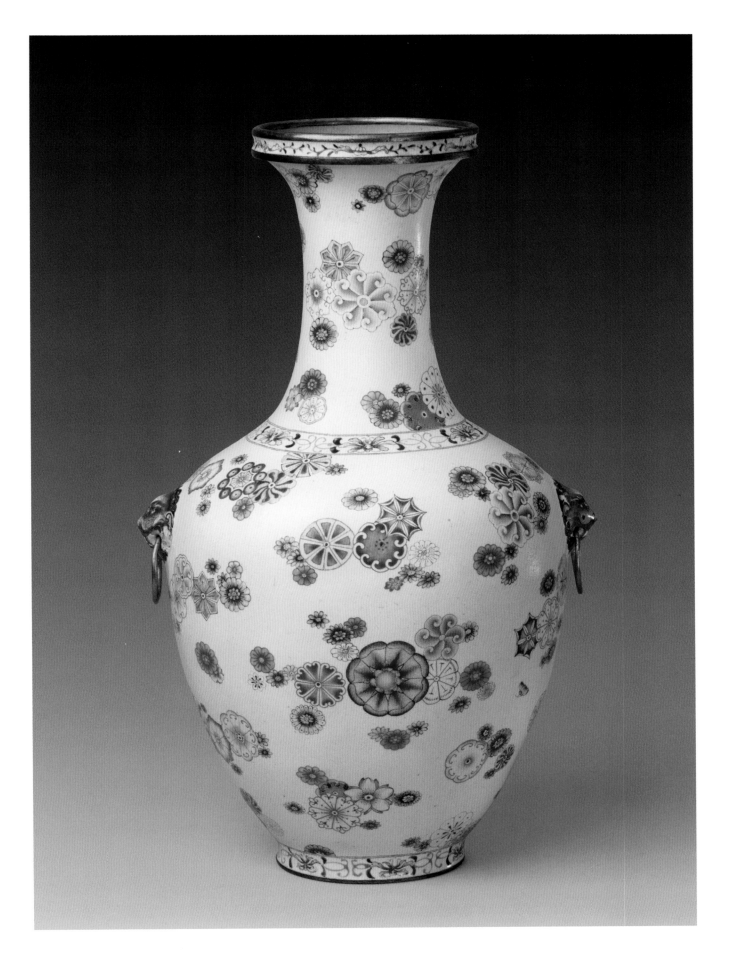

241

画珐琅团花纹兽耳瓶

清乾隆
高31.4厘米　口径9.1厘米

　　瓶为圆形，盘口，细颈，丰肩，鼓腹收底成圈足。兽面衔铜环双耳。足内白地，蓝色双圆圈内书蓝色"乾隆年製"楷书款。

　　此瓶白色珐琅为地，以菊花、梅花、秋葵等为原型，彩绘团花纹，描绘工整，表面光洁平滑，有粉彩瓷器之效果。

242

画珐琅团花纹六方瓶

清乾隆

高36.4厘米　口径14.3厘米

瓶通体呈六方形，施白色珐琅釉为地，绘
以各色图案式皮球团花花头纹，口缘、肩、腹底
及足部细钩四圈折枝花卉，为乾隆时期典型的
装饰风格，绘制工整，釉色典雅。足内施白釉，
蓝色双圈内书蓝釉"乾隆年製"楷书双行款。

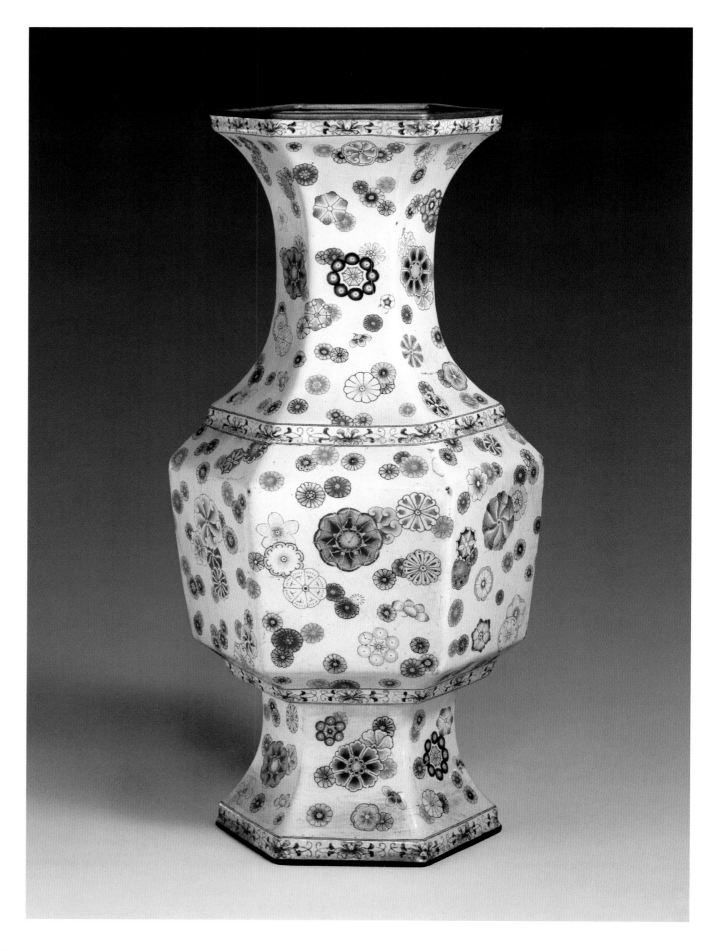

243

画珐琅团花纹提梁壶
清乾隆
通梁高17.3厘米 口径5.3厘米

　　壶高提梁，通体以白色珐琅釉为地，提梁与壶的口、足边绘勾莲等折枝花卉。盖及壶身通绘色彩斑斓的图案式团花簇锦纹，为乾隆时期流行的装饰手法。壶底白釉，蓝色双圈内书蓝色"乾隆年製"楷书款。

244

画珐琅变形夔纹双耳尊

清乾隆

高18.2厘米　口径9厘米

尊为铜镀金双兽套活环耳。通体施白色珐
琅为地，图案共分六层，均用粉红色珐琅绘制
出规则的变形夔纹图案。底部施白色珐琅，正
中红色双方栏内署"乾隆年製"红色楷书款。图
案用色简洁明快，构图规矩，为乾隆时期珐琅
器的装饰特点之一。

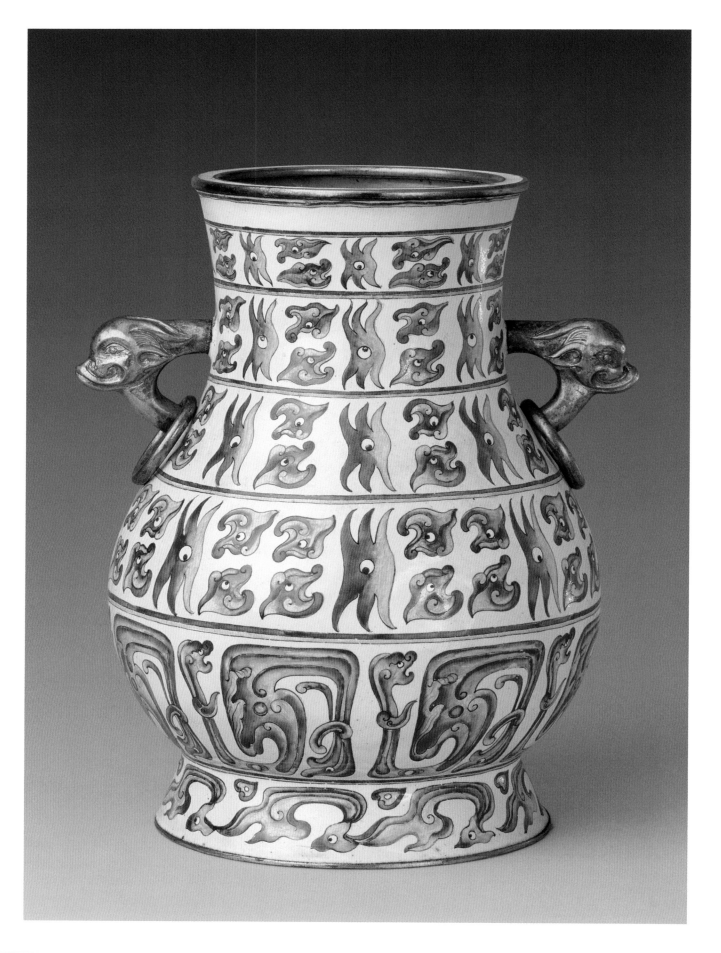

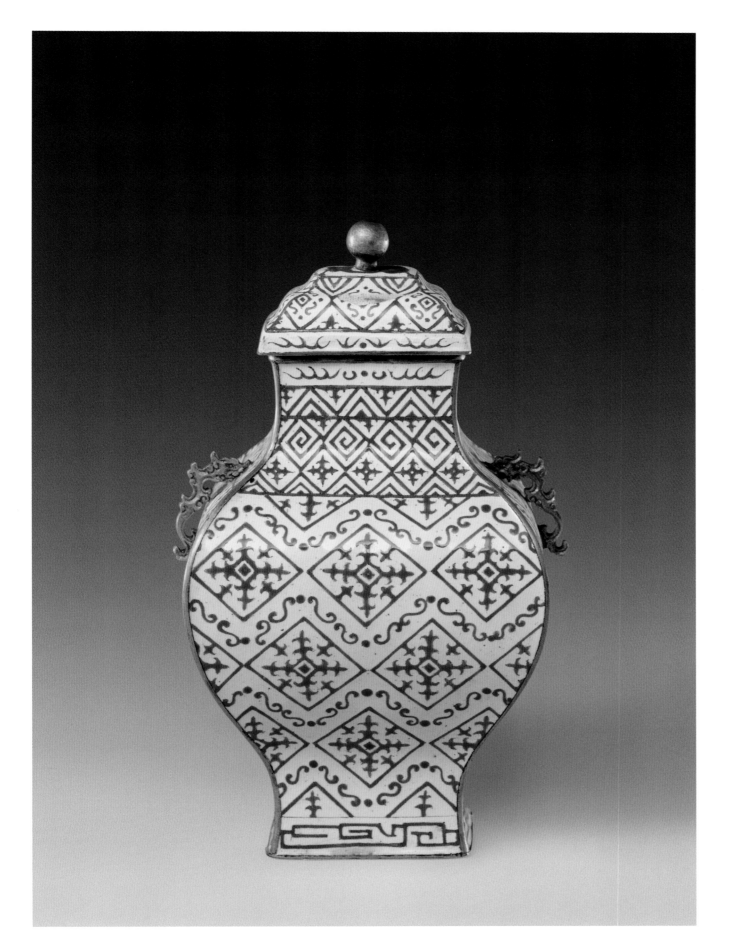

245

画珐琅几何纹方壶

清乾隆

通高17厘米　口径5.2厘米

　　壶方形，鼓腹，肩有铜镀金螭耳，宝珠钮盖。通体施白色珐琅釉地，上绘红色釉菱形、回纹、十字花等几何形图案。底白釉，蓝色双方栏内署"乾隆年製"蓝色楷书款。

　　此壶构图简洁，色彩明快，为乾隆时期画珐琅仿古精品。

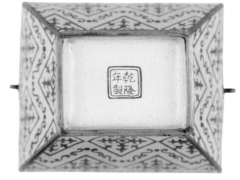

246

画珐琅兽面纹提梁卣

清乾隆
高17厘米　口径6.2厘米

　　此器为仿古青铜器提梁卣造型而制。圆形，带盖，上有提梁，垂鼓腹，圈足。足底白色地，红色双线方框内书红色"乾隆年製"楷书款。通体浅蓝色珐琅为地，在饰描金回纹锦地上，彩绘兽面纹。

　　提梁卣的造型为仿古形制，图案线条又有掐丝珐琅视觉效果，是一件难得的画珐琅仿古作品。

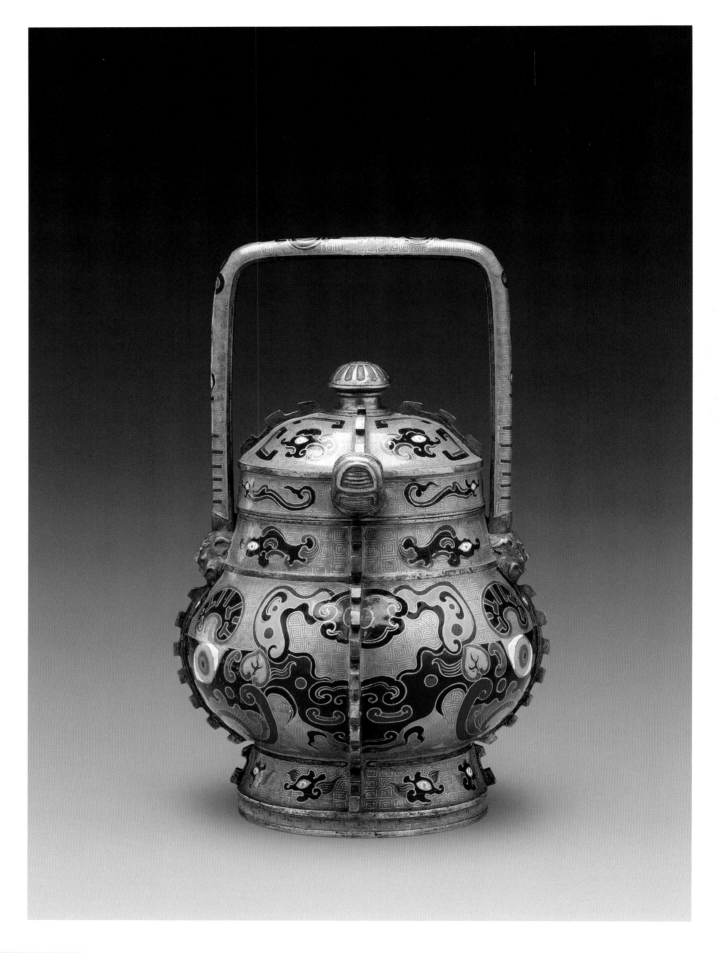

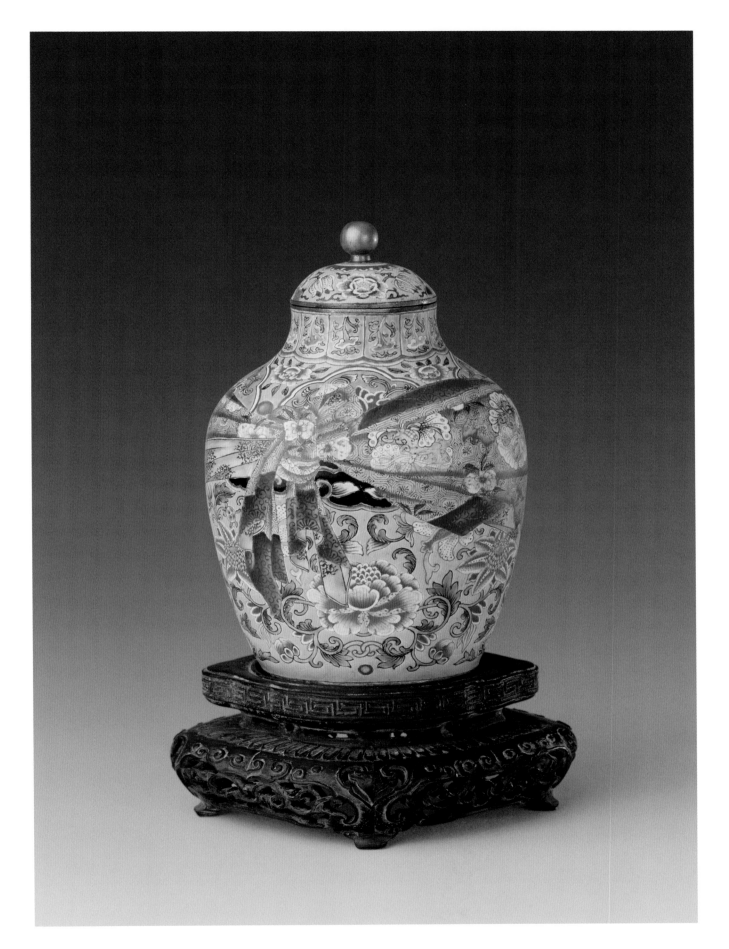

画珐琅袱系纹盖罐

清乾隆
高16.5厘米　口径3.8厘米

　　罐通体以黄色珐琅为主色调作地，通饰彩绘各色缠枝花卉。肩部四个菱形开光内饰花卉，被重叠的袱系纹巧妙地遮压，此种新颖的装饰纹样是乾隆时期受欧洲工艺美术风格影响所致。足内施绿色珐琅釉，一周菊花纹围绕正中双圈内"乾隆""年製"楷书款。

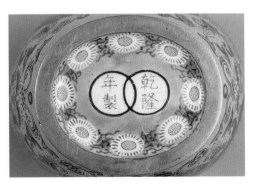

248

画珐琅西洋人物图盖罐

清乾隆
高22.5厘米 口径12.1厘米

罐做圆形，顶置亭式盖，丰肩鼓腹下敛，下承镀金錾花高足。足内白色地，蓝色双线方框内书蓝色"乾隆年製"楷书款。花纹共分三层：盖作开光西洋人物半身像；颈绘百花丛中西洋童子全身坐像；腹作开光西洋母婴图。

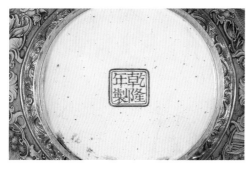

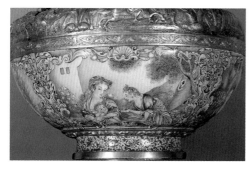

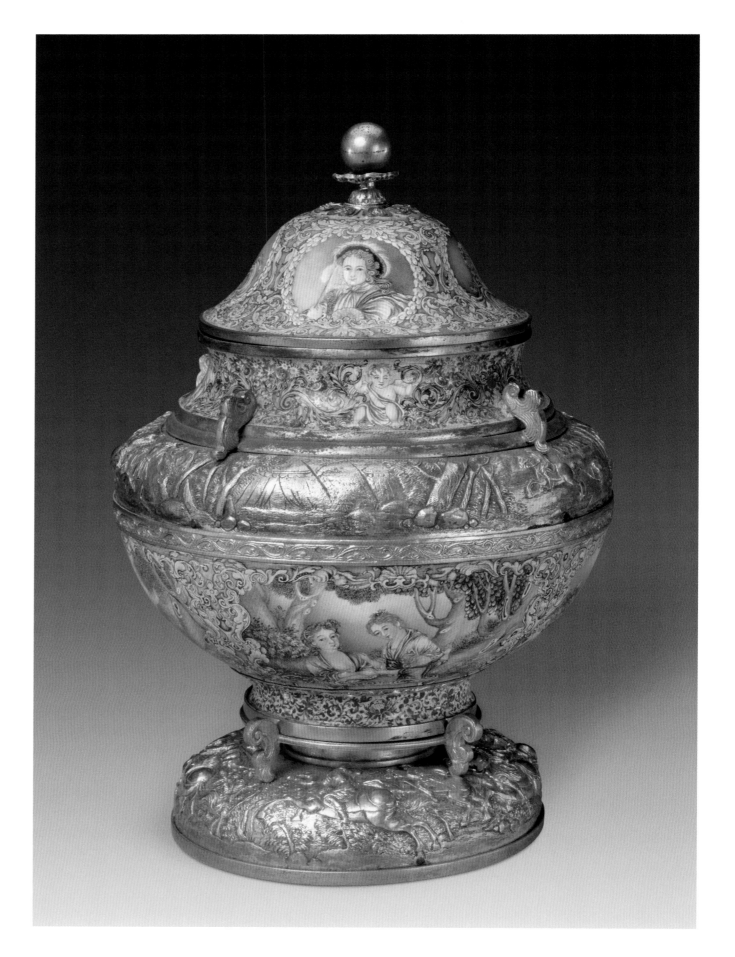

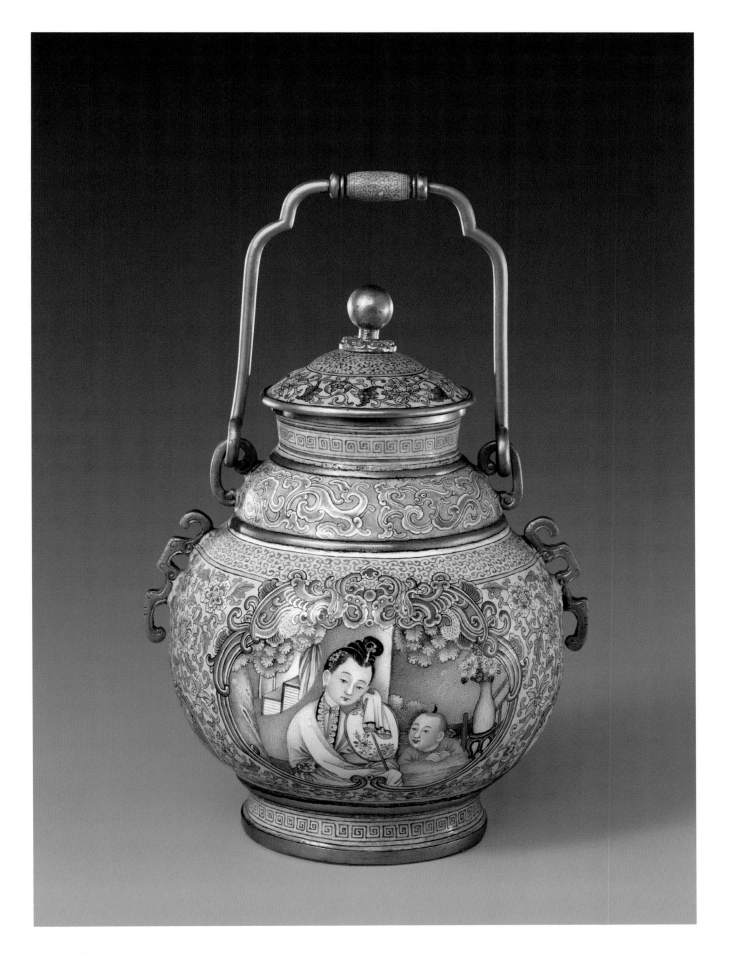

画珐琅母婴图提梁罐

清乾隆
通梁高18.9厘米 口径5.3厘米

　　罐的提梁、宝珠钮盖及肩部双螭耳均做铜镀金。通体以黄色珐琅釉做主色调，盖面绘紫色蔓草和缠枝花卉，口边和肩部绘连续回纹和变形螭纹各一周。腹部主题图案以双凤相接做开光，内绘母婴图和花鸟图案，开光外绘彩色缠枝花卉纹，圈足绘粉红色连续回纹。圈足内施白釉，蓝色方框栏内书"乾隆年製"楷书款。

画珐琅开光人物图双耳瓶

清乾隆

高10.1厘米　口径2厘米

　　瓶做直口, 细颈, 镀金双云耳, 鼓腹, 高圈足。足底白色地, 蓝色双线方框内书蓝色"乾隆年製"楷书款。腹部正反两面做如意云头式开光, 彩绘母婴和采芝图。

　　此瓶绘画技法一般, 人物的动作和表情略显僵硬, 应该是乾隆晚期的作品。

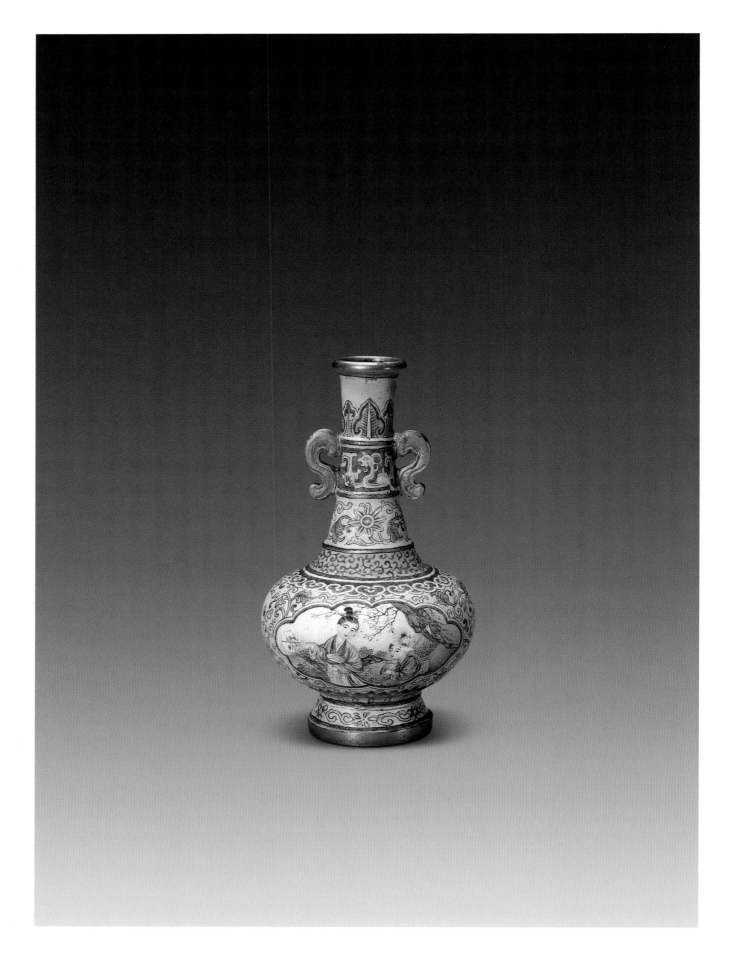

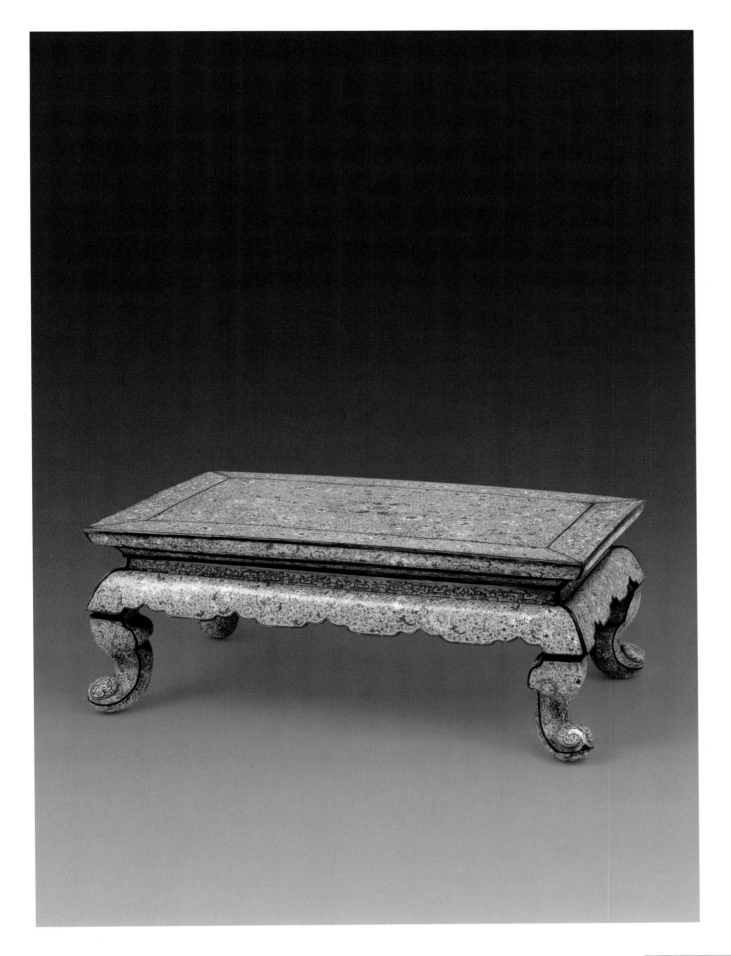

251
画珐琅花卉纹炕桌
清乾隆
长88.5厘米　宽53厘米　高34.5厘米

　　炕桌长方形桌面，如意形腿。通体施黄色珐琅釉为地，彩绘缠枝花卉，桌面用铜条镶嵌出长方形开光，梯形桌边内绘粉红色螭纹边饰。裙边上绘蓝色螭纹。底为两条蓝色螭纹环抱红釉"大清乾隆年製"篆书款。

　　此器所施釉色纯正艳丽，釉质细腻莹润，极富光泽。花纹富丽，工艺技法极其考究，从此器可管窥乾隆时期画珐琅工艺所达到的水准。

画珐琅采药图大盘

清乾隆

高7.7厘米 口径55.5厘米

　　盘心以蓝色螭纹作开光,内绘采药图。以淡蓝、白色珐琅釉绘出天空,山间野菊遍地,两个女子花篮内满盛采集的花草、果实,正席地小憩。开光外圈绘龟背锦纹,盘边明黄色珐琅地,绘各色花卉,间圆形和长形开光,开光内分别绘蓝色螭纹和粉红色蝙蝠纹。盘背边黄地彩绘缠枝花卉。盘底施白色,蓝色双螭环抱,中心红色书"大清乾隆年製"篆书款。此盘画工精绝,纹饰细腻,山石的皴染,毛发纤细如丝以及眉清目秀的淋漓尽致的表现,犹如工笔所绘。

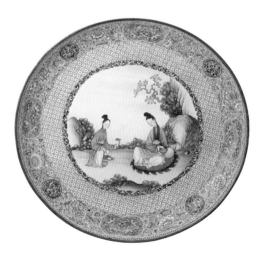

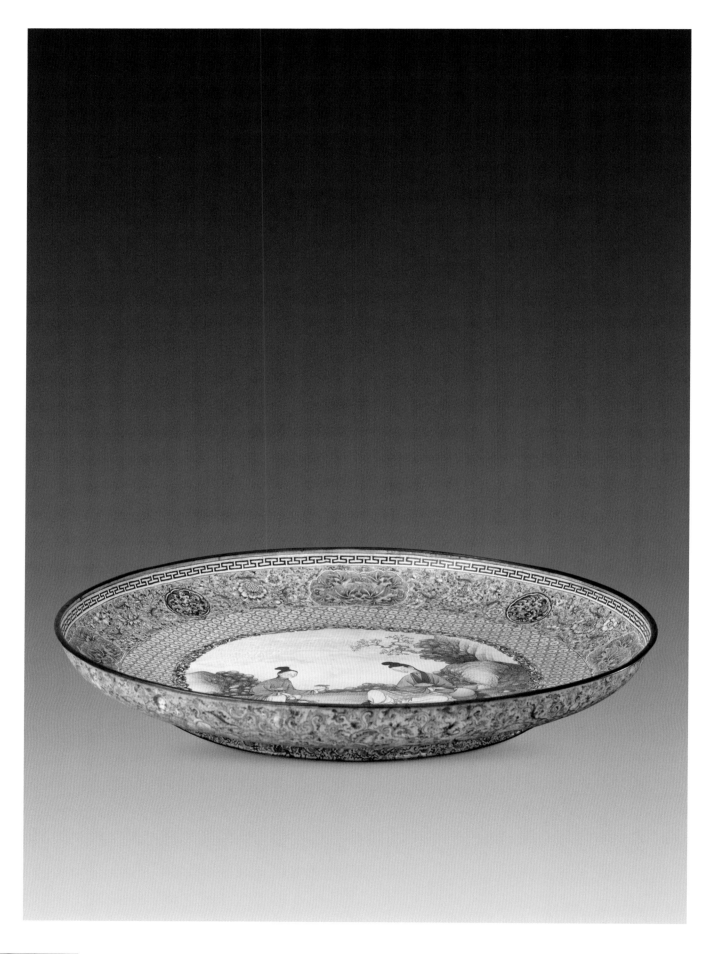

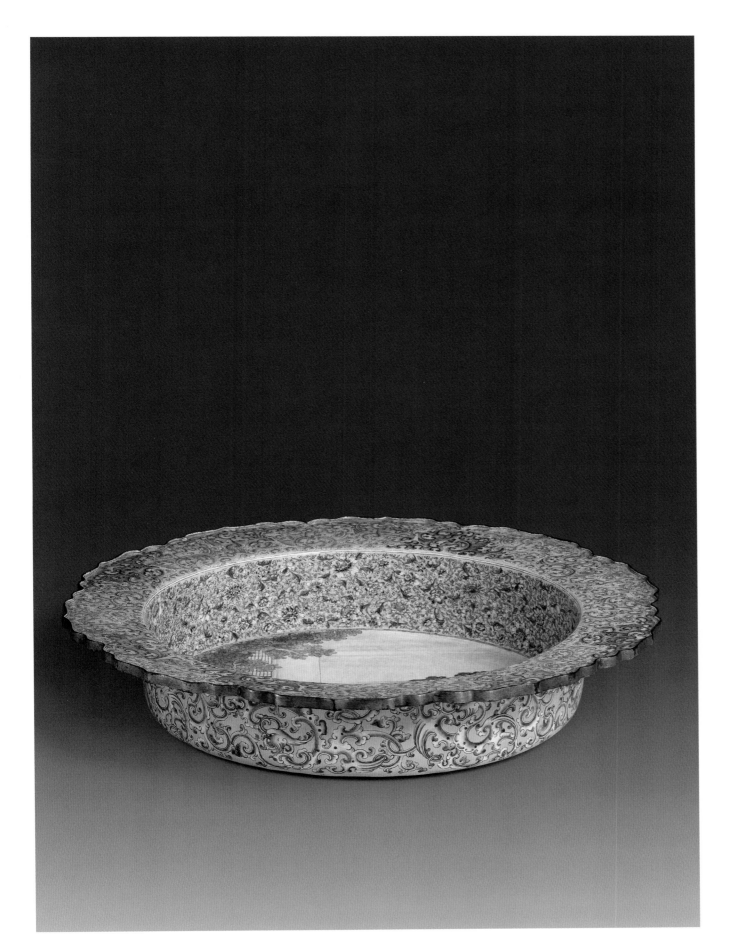

253

画珐琅母婴图折沿盆

清乾隆

高7.7厘米　口径37.3厘米

　　盆做菱花瓣式口，折边，平底。底中心蓝色
螭纹环抱红色"大清乾隆年製"篆书款。盆内底
彩绘母婴图，屋外水边，两位身着华丽的妇人
持扇、吹箫，一旁有两童子正蹲在地上斗蟋蟀。
　　盆是清宫中的日常生活用盥洗具。

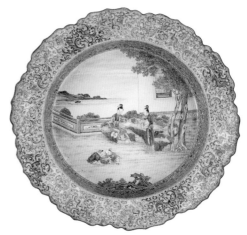

画珐琅开光人物图缸

清乾隆
高57厘米 口径74厘米

　　缸做圆形，折边口，平底。口沿下红色双线方框内书红色"大清乾隆年製"篆书款。通体黄色珐琅为地，彩绘缠枝花卉纹，在花纹之间并作开光四，内绘饰婴戏、品茶、作画、垂钓等内容的图案，画面中充满了莲花童子、如意童子，以及吉庆有余等寓意吉祥如意题材，折射出当时社会的富庶与人们悠闲的生活。

画珐琅开光山水图壶

清乾隆
高12.8厘米　口径3.5厘米

　　壶做圆形, 高身, 短流, 高柄与壶盖用钮相连, 矮圈足。足底白色地, 蓝色双线方栏内书蓝色"乾隆年製"楷书款。壶身正反两面开光, 光内彩绘山水人物图, 开光周围以黄色珐琅为地装饰有缠枝莲花纹。

　　此壶造型秀美, 其开光内的设色山水图犹如在纸上作画一般, 浓淡有致。

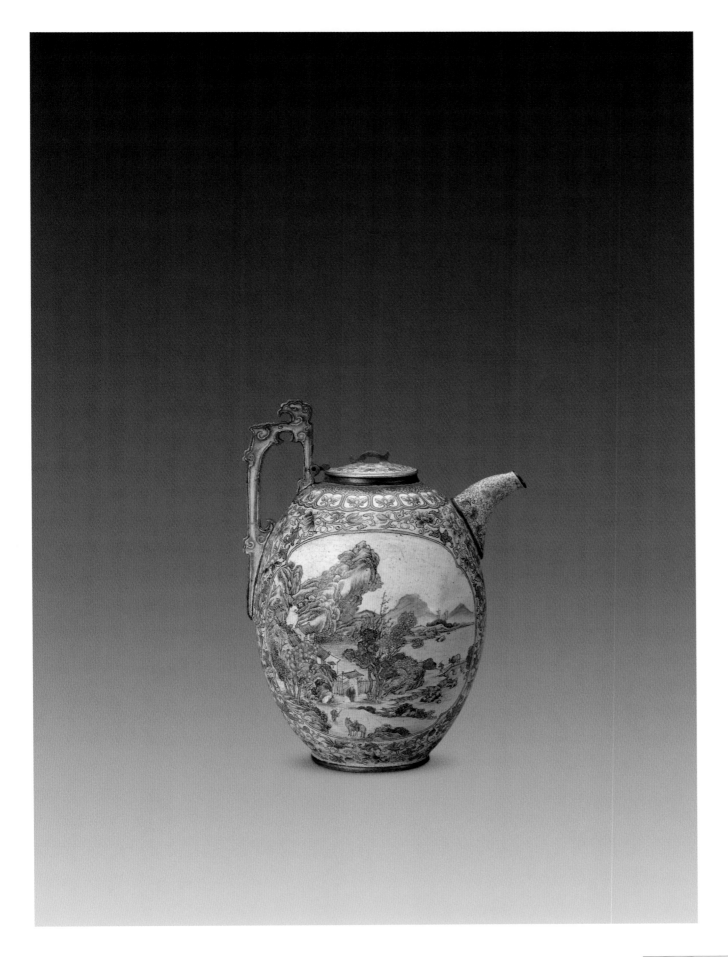

画珐琅开光人物图手炉

清乾隆

通高13厘米　口径10×13.5厘米

　　手炉做长方形，委角，方形提梁。炉内置铜胆，炉上做铜镀金镂空盖，长方形委角拱形圈足，足内白地，红色长方框内书红色"大清乾隆年製"篆书款。

　　手炉四面开光，光内彩绘仕女图，其内容是反映中国古代传统"四艺"题材，即琴、棋、书、画各一幅，开光周围黄色珐琅地，绘饰缠枝花卉纹。广东制造。

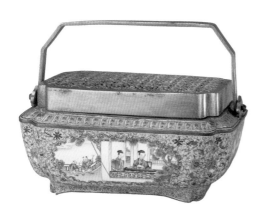

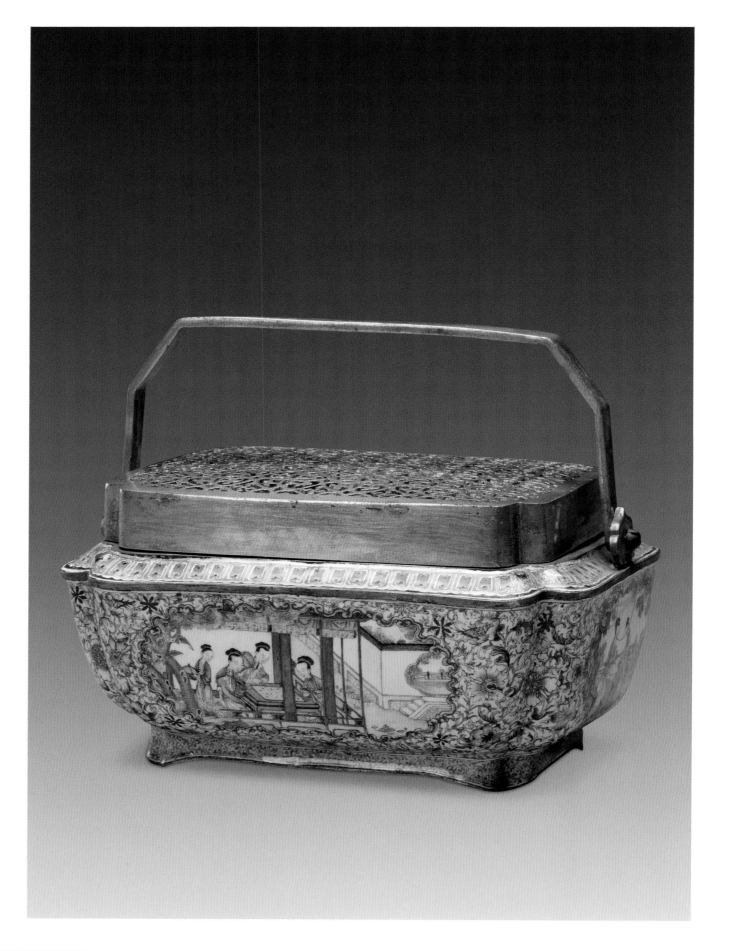

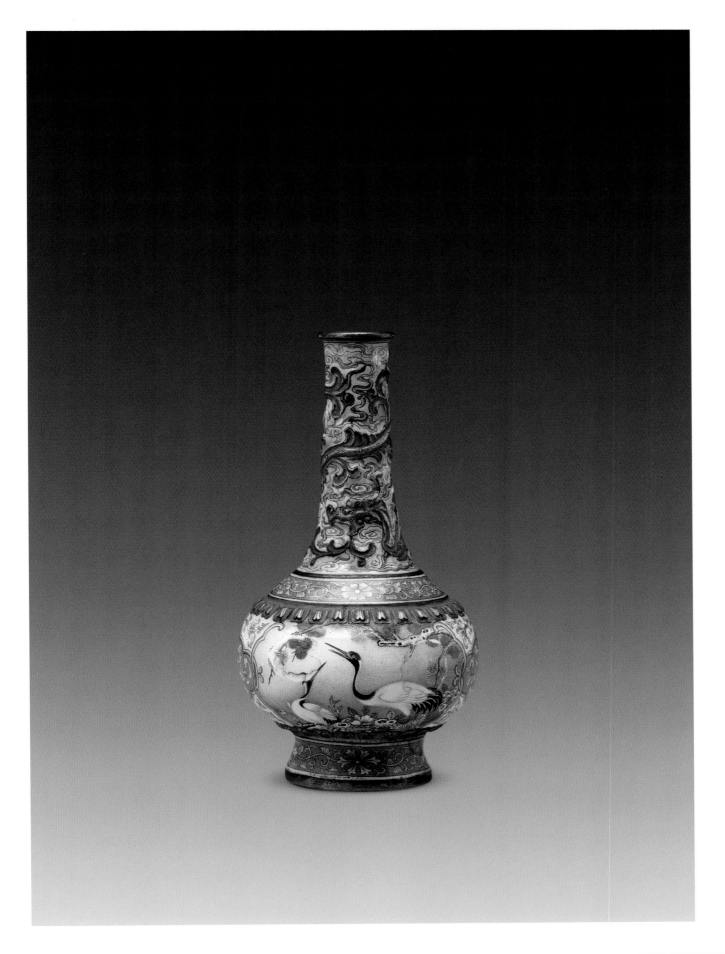

257

画珐琅开光花鸟纹瓶

清乾隆
高12.3厘米　口径2厘米

 瓶做直口，细颈，鼓腹，高圈足。足底白色地，蓝色双线方框内书蓝色"乾隆年製"楷书款。瓶颈浅绿色珐琅地上，祥云流动，并有一条铜镀金草尾龙盘绕其间；腹部正背两面开光，光内分别彩绘松鹤延年和雉鸡牡丹图，寓意吉祥长寿。

 此瓶刻意追求铜镀金装饰效果，有些画蛇添足的感觉。

258

画珐琅开光人物图六方瓶

清乾隆

高31厘米 口径15厘米

　　瓶做六方形，敞口、细颈、随形高足。足底白色地，书蓝色"大清乾隆年製"篆书款。瓶腹满饰缠枝花卉纹，六面开光，光内彩绘西洋山水人物图。

　　此瓶造型奇特，是乾隆年间广东制作的画珐琅作品。

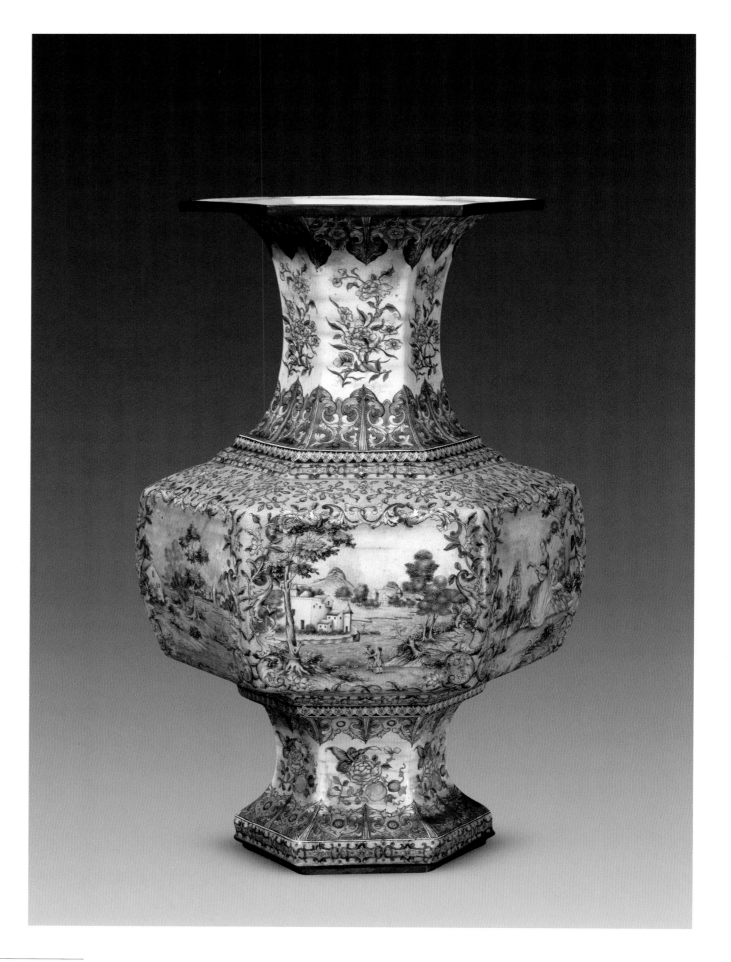

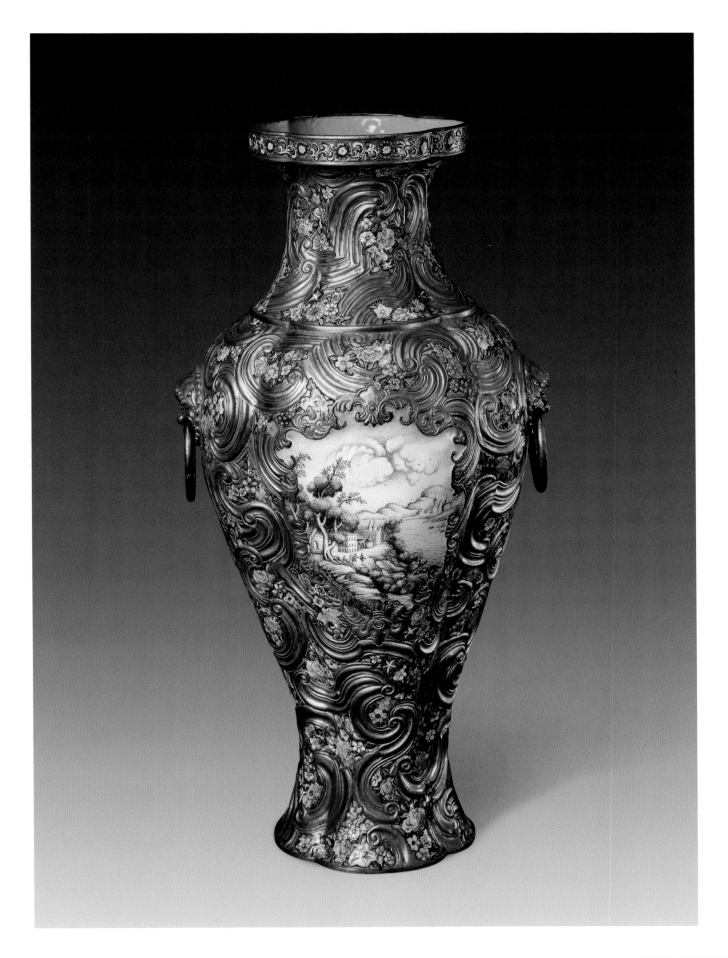

259

画珐琅开光风景图海棠式瓶

清乾隆
高50.5厘米　口径16厘米

　　瓶近肩处两侧有铺首衔环耳。通体锤揲隐起法国建筑洛可可（ROCOCO）式洋花图案，并加以描金，间饰画珐琅写生百花图。腹部正背两面开光，内绘西洋楼阁人物风景画。底白釉，中心蓝色长方框栏内书"大清乾隆年製"篆书款。

　　此瓶为广州制作，纹饰为典型的仿西洋风格，此种有舒卷自如的蔓草番花纹样和西洋楼阁、风景、妇婴等绘画的风格，为广州画珐琅的地方特色。

260
画珐琅花蝶纹葫芦式瓶
清乾隆
高11.6厘米　口径2厘米

　　瓶呈葫芦式，全身锤揲出瓜棱形。通体以葫芦黄色作地色，通绘瓜藤延绵、葫芦累累缠满全器，腹部开光内彩绘花蝶图案，器型与装饰图案浑然一体，寓意瓜瓞延绵、子孙万代。足内白色珐琅地上书蓝色"大清乾隆年製"篆书款。

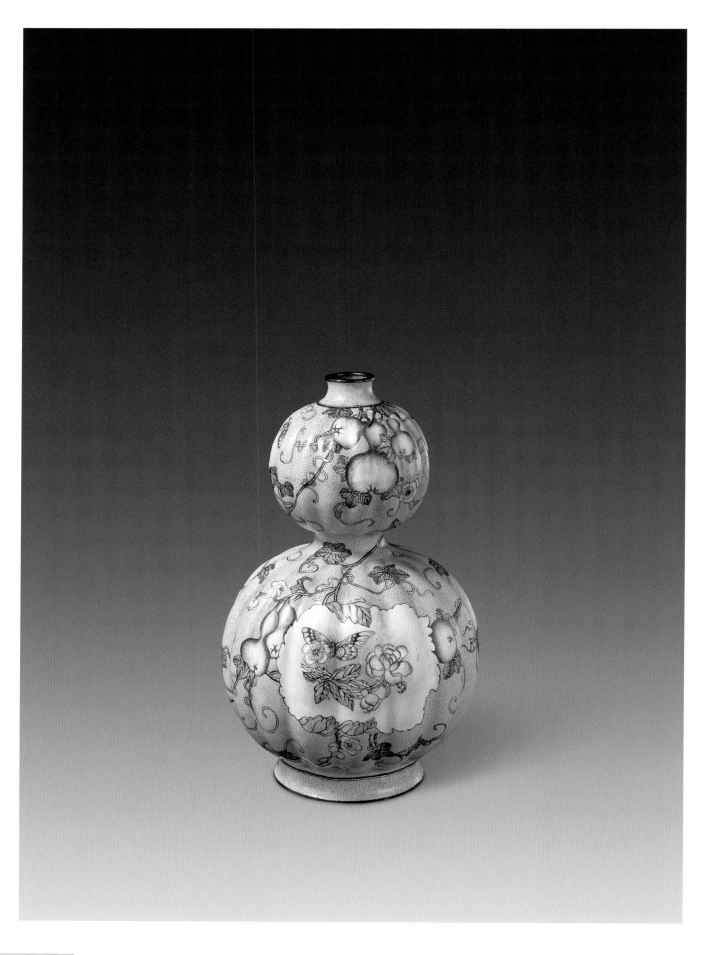

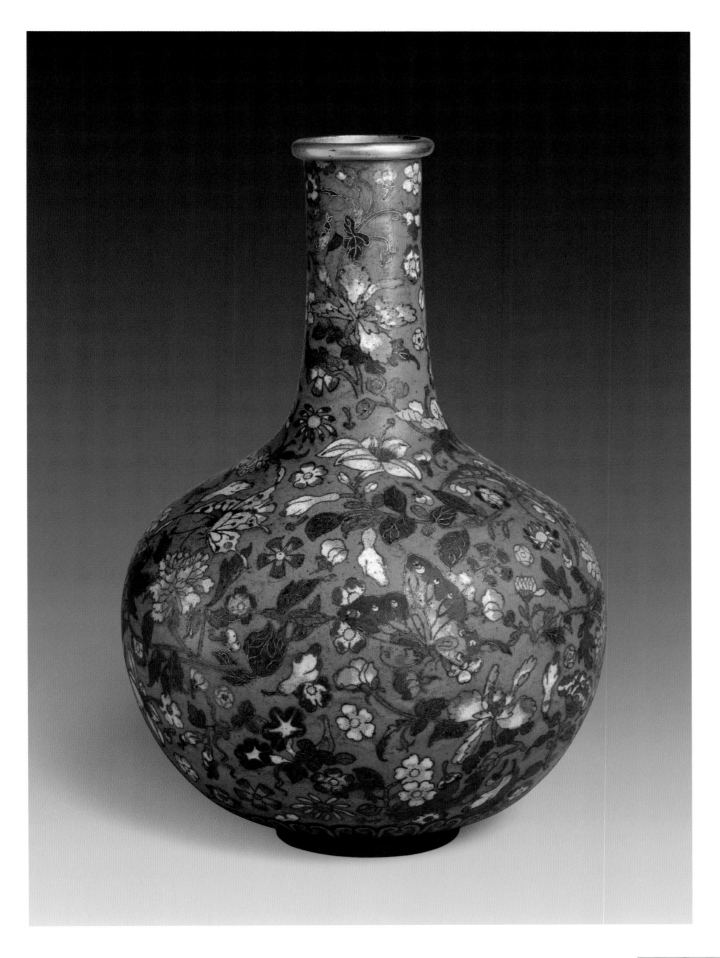

261

掐丝珐琅花蝶纹天球瓶

清乾隆
高32厘米　口径6.3厘米

　　瓶通体以浅蓝色珐琅釉为地，以白、藕荷、
粉红、蓝、黄等珐琅釉色，填饰出百合、牡丹、
桃花、菊花、梅花、牵牛花等各种折枝花卉作为
主题图案，花间点缀各式彩蝶翻飞起舞。足内
镀金，镌阳文"景泰年製"楷书款。

　　此器釉色鲜丽，图案写实生动。其造型、图
案和釉色均系清中期之特点，是清代乾隆仿造
的景泰款掐丝珐琅器。

掐丝珐琅双龙耳乳丁簋

清中期
高20.3厘米　口径12.5厘米

此器仿古铜簋，颈部嵌铜镀金双龙首。盖以天蓝色珐琅釉为地，饰宝蓝色几何纹，并嵌饰三只铜镀金小兽。器身以宝蓝、蓝绿二色构成几何菱形纹，内做乳钉及朵云装饰。口边及足均以掐丝回纹做锦地，饰宝蓝色夔龙纹及缠枝莲花纹，底无款识，为乾隆时期较有特点的仿古作品。

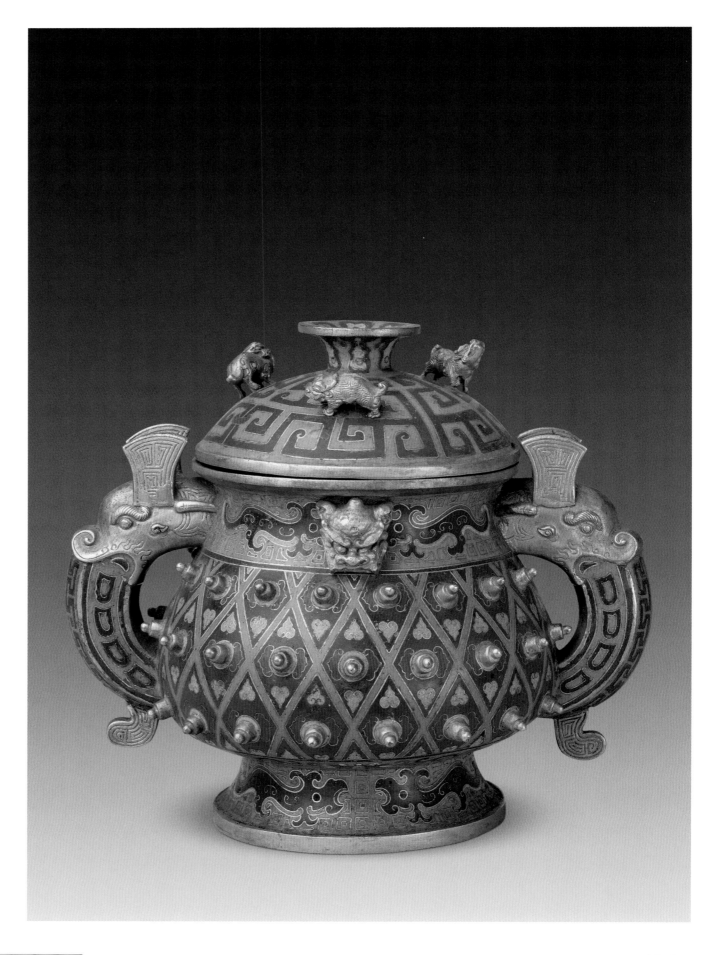

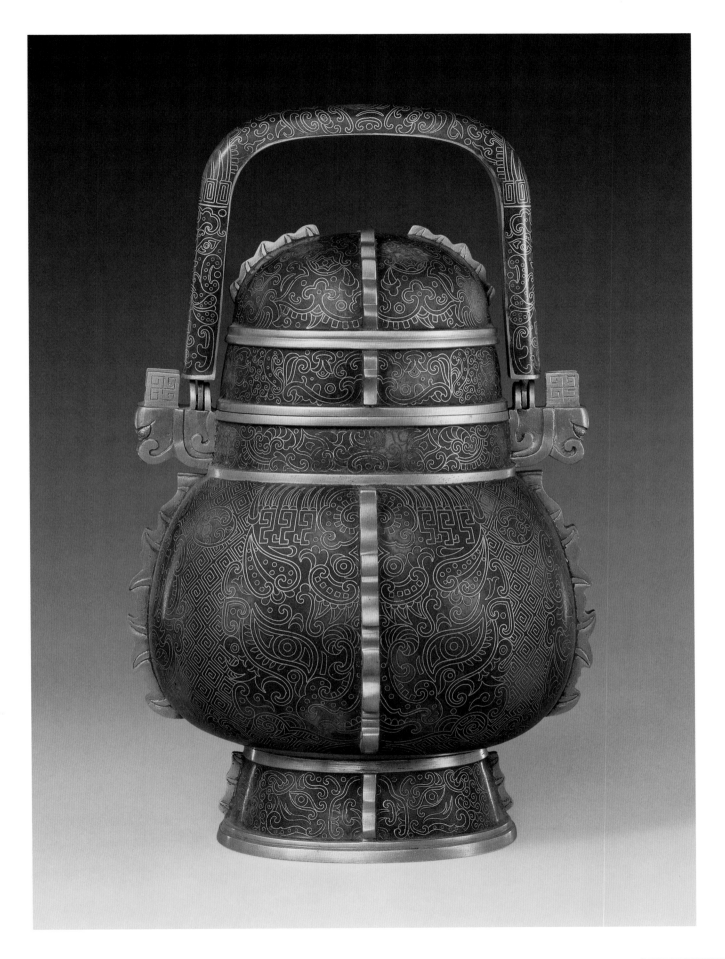

263

掐丝珐琅兽面纹提梁卣

清中期

通高32厘米　口径11×8.7厘米

　　卣扁圆腹，器、盖各作鱼背鳍式出戟。通体施深绿色珐琅釉为地，腹部掐丝作回纹锦地饰兽面纹；盖、提梁及足墙均饰兽面纹，提梁两端作兽首镀金。

　　卣为商代盛酒器。此卣造型仿古青铜器，制作精美，工艺精细，无论掐丝、釉色还是磨工、镀金等，都反映出清中期珐琅工艺水平之精湛。

264

掐丝珐琅摩羯纹冲耳盖炉

清中期

高27厘米 口径17.7厘米

炉作圆形，双立耳，三柱形足，有盖，铜镀金錾刻云龙纹纽。腹部一周饰三只摩羯纹，摩羯口衔花卉，蜿蜒生动，四周祥云朵朵。口边环饰锦纹一周，腹的下部为海水江崖，足的上部为兽面纹。

乾隆时期经常制作造型纹饰相近的器物，在传世品中与该炉相近者还有数件，这说明它的装饰纹图得到了乾隆皇帝的青睐，因此下令反复制作，这种反复制造的情况在乾隆朝的制造档中屡见不鲜。

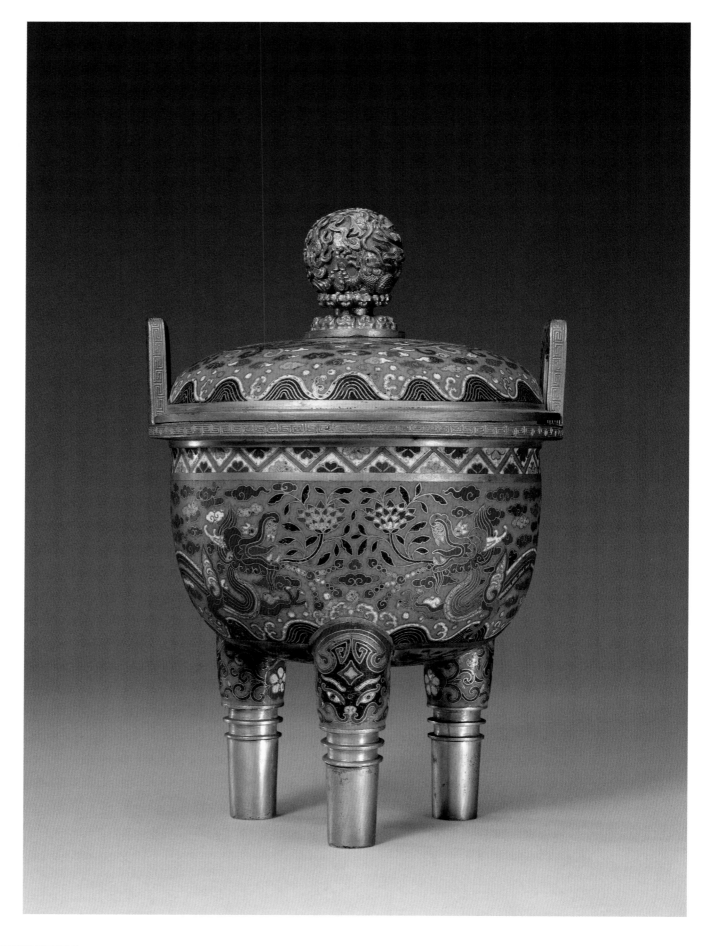

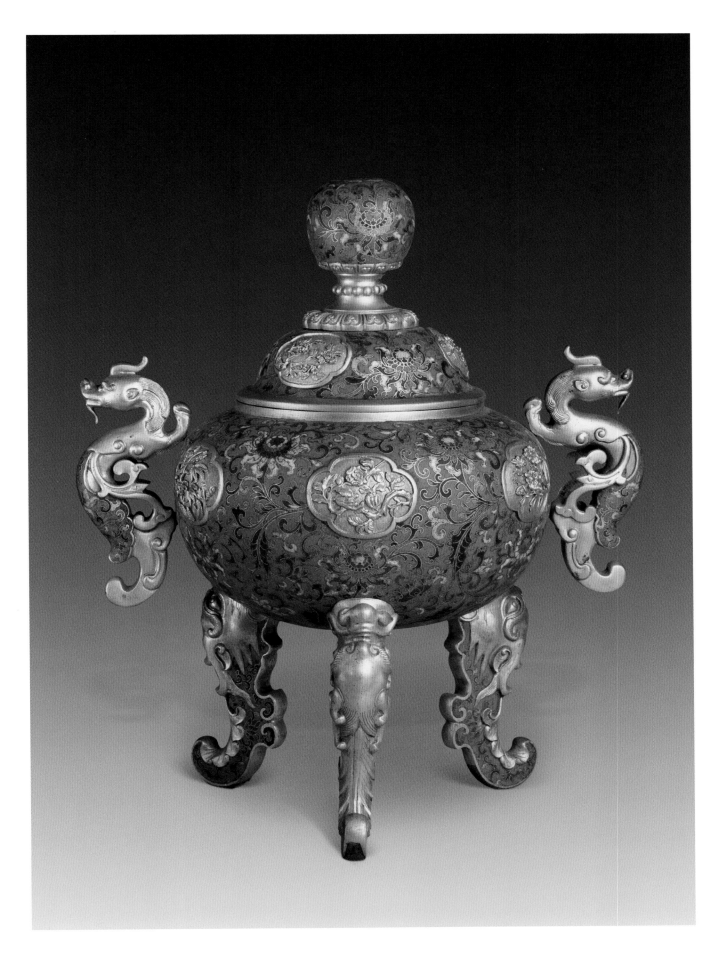

265

掐丝珐琅缠枝莲纹螭耳炉

清中期
高41厘米　口径15.7厘米

炉为鼎式，两侧嵌饰铜镀金双螭耳，盖顶有宝珠钮，底承三铜镀金摩羯足。通体施浅蓝色珐琅釉为地，通饰彩绘缠枝莲花纹。盖面嵌铜镀金片花瓣式开光，内錾海棠、桂花、茶花等花卉纹；炉腹亦嵌铜镀金片开光，分别錾牡丹、石榴、菊花、佛手、秋葵、梅花等花卉纹。

此炉采取掐丝珐琅与錾花相结合的工艺，表现出乾隆时期掐丝珐琅器物已向多种技法发展的倾向。

掐丝珐琅山水图琮式瓶

清中期
高31.8厘米　口径9.5厘米

　　瓶呈琮式，通体施浅蓝色珐琅釉为地，口
缘及足壁均饰勾莲纹，腹部掐丝填彩釉作山水
图景，表现不同的秀丽景色。足内镀金，光素无
款。

　　此器工细如画，青山白云，桃红柳绿，楼台
殿阁，错落其间，景致之美，令人赞叹，充分显
示出清代中期掐丝珐琅工艺的高超水平。

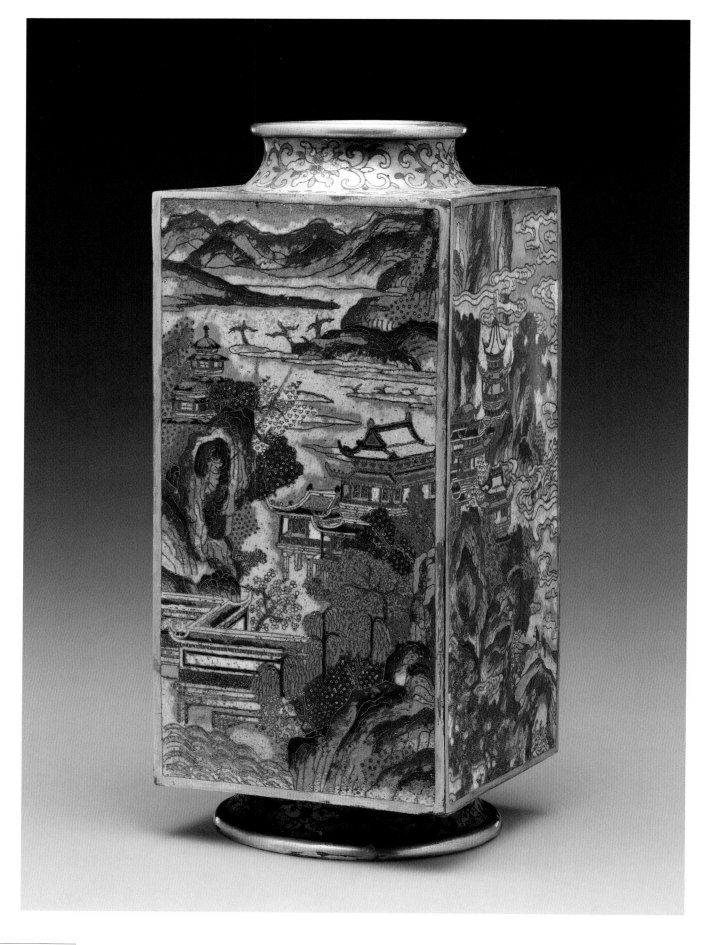

267

掐丝珐琅洗象图圆盒

清中期

高10.5厘米　盖径19.4厘米

盒通体以天蓝色珐琅釉为地，盖面饰八人洗象图，一童子手挥扫帚正在象背刷洗，旁边观象者均为作揖状。盒壁缠枝莲花托出蓝色篆体"寿"字。盒底镀金，边做莲瓣嵌绿松石色珐琅一周并以宝蓝色珐琅点缀兽面纹。用掐丝珐琅表现人物题材，烧造难度较大，故成品不多，唯乾隆时期此种题材的作品较多见。

268

掐丝珐琅螭纹瓜式盖罐

清中期

通高13厘米　口径5.4厘米

　　罐体呈瓜棱形，盖顶镀金镂空篆体"寿"字。通体以天蓝色珐琅釉为地，用镀金线界出各棱轮廓，通饰宝蓝色螭纹及双勾线绿叶。盖部以宝蓝色填枝叶并饰黄色灵芝纹。此器形制新颖，掐丝匀称，填釉饱满，打磨也具平滑。

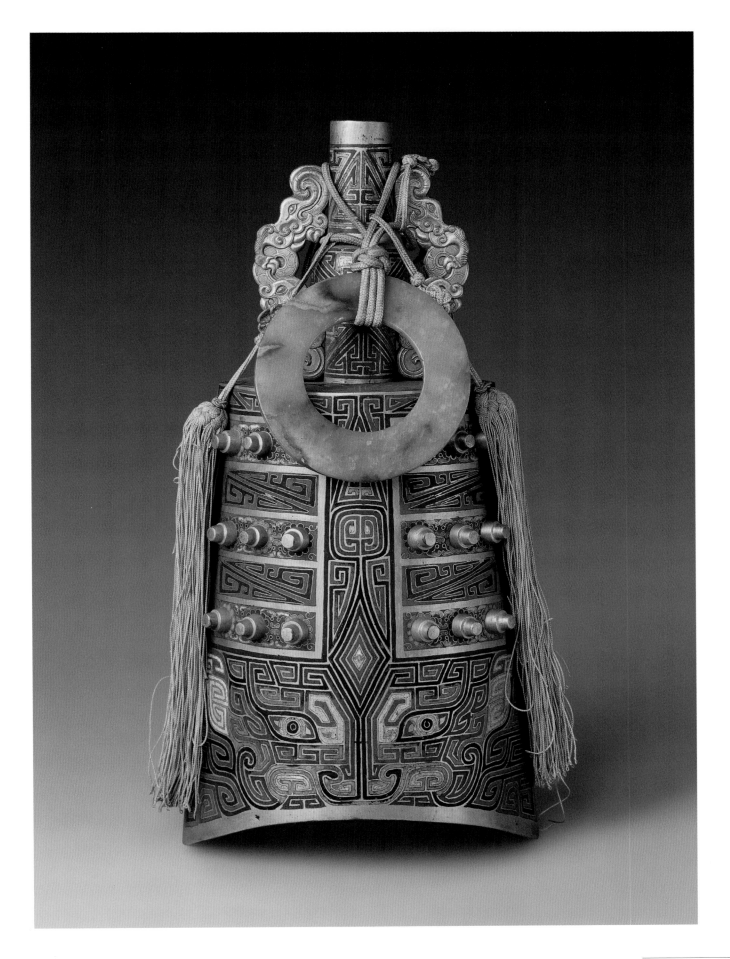

掐丝珐琅兽面纹钟
清中期
高33.5厘米

　　钟上为柱形甬，甬两侧为镀金兽面纹，系黄丝穗，并缀白玉环，钟身两侧各饰铜镀金乳钉十八枚。钟体饰掐丝填蓝、绿色釉兽面纹及斜角雷纹。

　　此钟造型仿古青铜乐器，从其工艺的精湛程度看，应是乾隆时期的掐丝珐琅仿古乐器的精品。

270
掐丝珐琅山村农庆图插屏
清中期
通座高58.5厘米　屏心高23厘米　宽22.7厘米

　　插屏饰一幅夏季人勤景旺的山村景色，远处群山延绵，近处绘农家院舍景致。最上端有掐丝填金而成"山村农庆"四字，与所饰景物相合。插屏紫檀座，背面光素无纹。

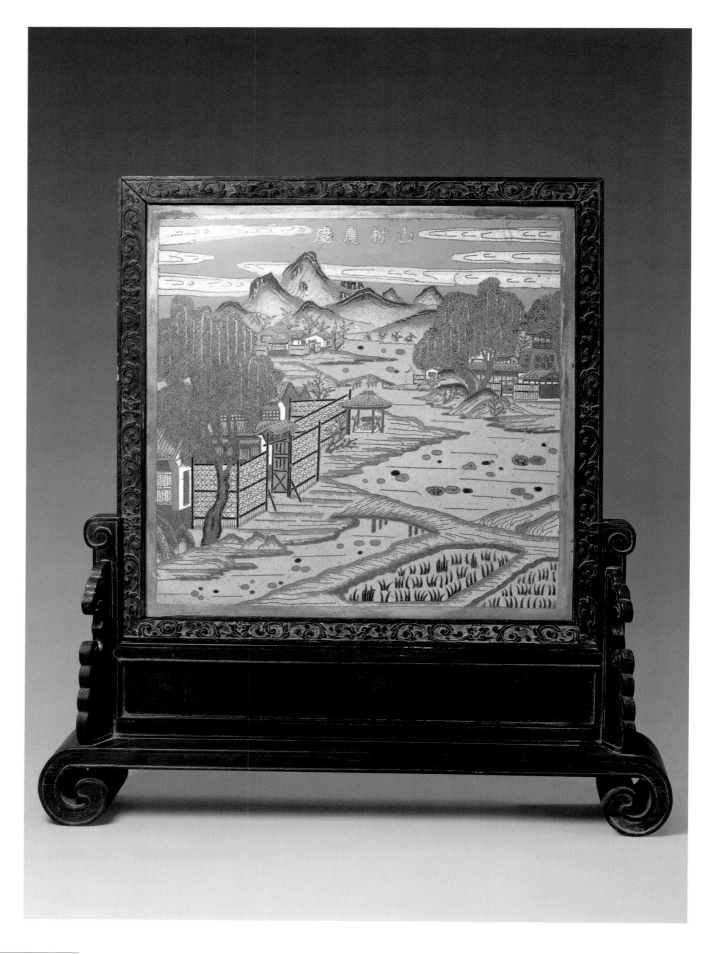

271

掐丝珐琅勾莲纹八方手炉
清中期
通梁高16.5厘米　口径13.2×10.3厘米

　　炉做八面，铜镀金提梁及双耳。盖面镂空，中心菱形开光内施绿釉珐琅水波纹和花卉鸟禽图案；开光外饰彩色珐琅镀金勾莲纹。炉身施天蓝色釉地，饰双勾线勾莲花卉各一朵，上下边饰莲瓣、如意云头纹各一周。此器做工精细，掐丝规矩流畅，为乾隆时期掐丝珐琅器风格较为鲜明的作品。

272

掐丝珐琅缠枝莲纹冠架

清中期

高30厘米　口径6.8厘米　底径14.3厘米

冠架施天蓝色珐琅釉作地，通饰双线掐丝填釉缠枝莲花纹。冠顶、侧面、柱体以及底座均嵌青玉饰件。柱体上下各饰四只蝙蝠纹样。底部做豆绿色釉地，掐丝做冰裂纹，填彩釉梅花纹。此种冰梅纹出现于清代初期，器底无款。

掐丝珐琅花头纹人足筒式花盆

清中期
高19.8厘米　口径16厘米

　　花盆作圆筒形，自上而下微有收敛，铜镀金婴孩足，筒身环绕四周铜镀金绳纹箍，装饰效果如南方的木桶。通体在紫红色地上饰勾莲花头纹。

　　掐丝珐琅工艺的作品多以蓝釉为地色，而以紫红色为地色的少见，它的视觉效果有热烈之感，这样的装饰主要出现在清中期到晚期的时段。

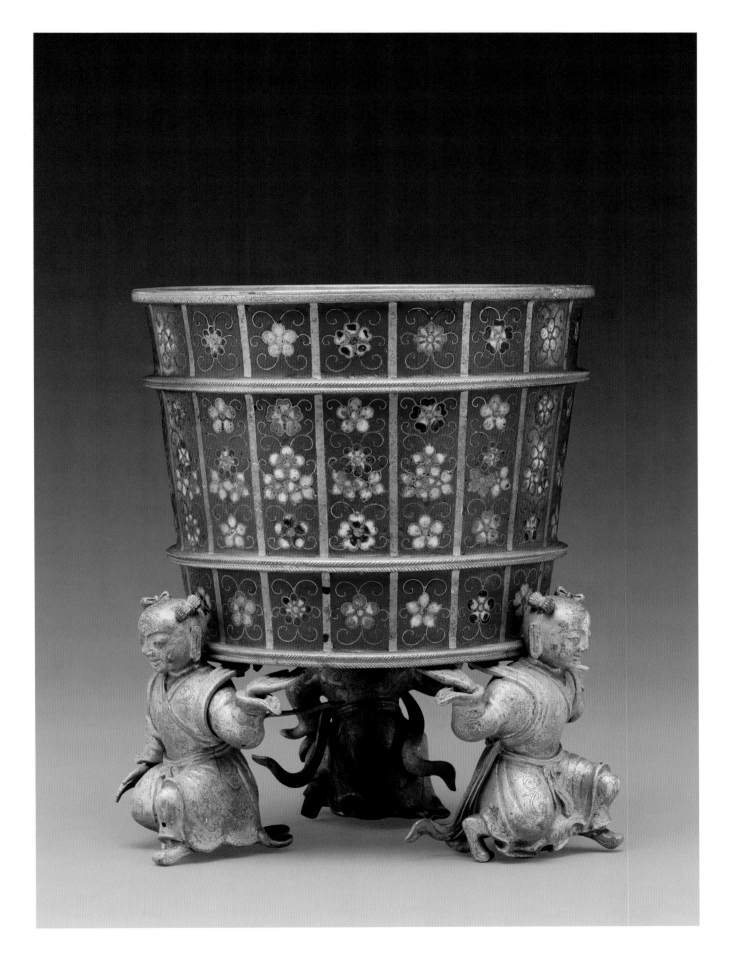

掐丝珐琅兰花图挂屏

清中期

高70.7厘米　宽38.8厘米

　　挂屏下部饰兰花盆景及折枝花一枝，花盆
上部为乾隆御题"冬兰"诗一首，于敏中敬书，
并錾钤印两方。挂屏制作工艺精细，集诗书画
印为一体，文人趣味浓重，为清中期掐丝珐琅
之佳作。

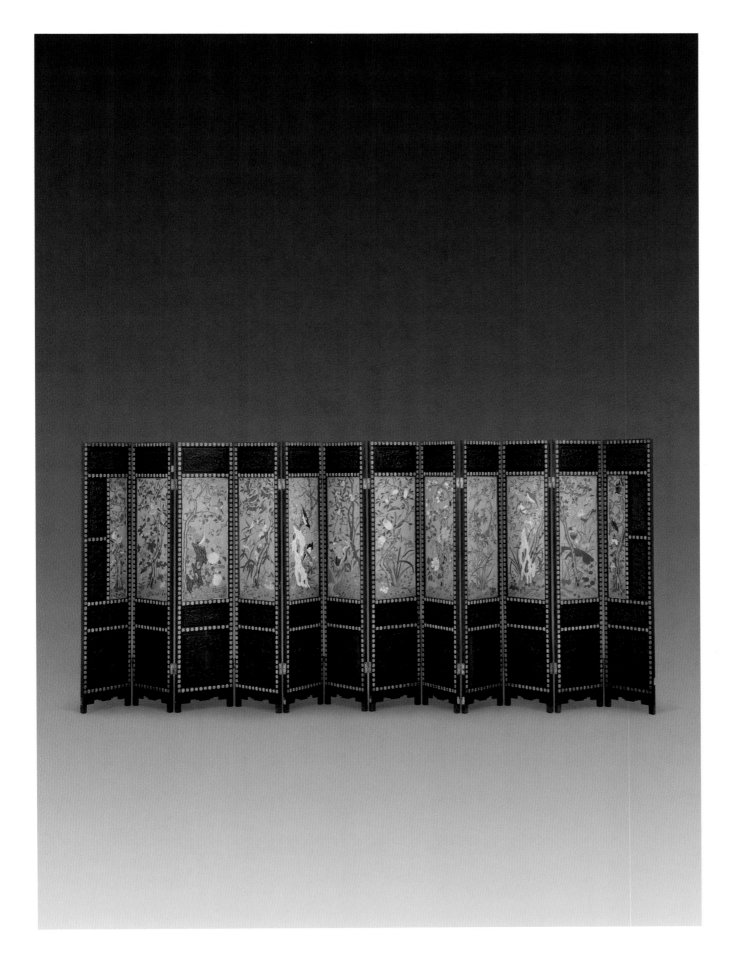

275

紫檀框嵌掐丝珐琅十二扇屏风

清中期

高169厘米　宽468厘米

　　屏风十二扇相连，由紫檀木框嵌掐丝珐琅屏心而成。屏心均饰工笔花鸟图，有喜鹊登梅、荷花鹭鸶、杏林春燕、桂花山雀等。背面亦为掐丝珐琅，图案与正面完全相同。

　　该屏风掐丝均匀，填釉饱满，色彩以蓝、绿为主，雅意清新。正反两面做同样的装饰，在珐琅屏风中罕见。其紫檀木框亦制作得极为工致，上雕夔龙、花卉，边沿嵌饰黄漆篆书"萬"、"壽"字，犹如贴金一般，光滑醒目。从整体来看，制作精细，工艺考究，堪称乾隆朝的优秀作品。

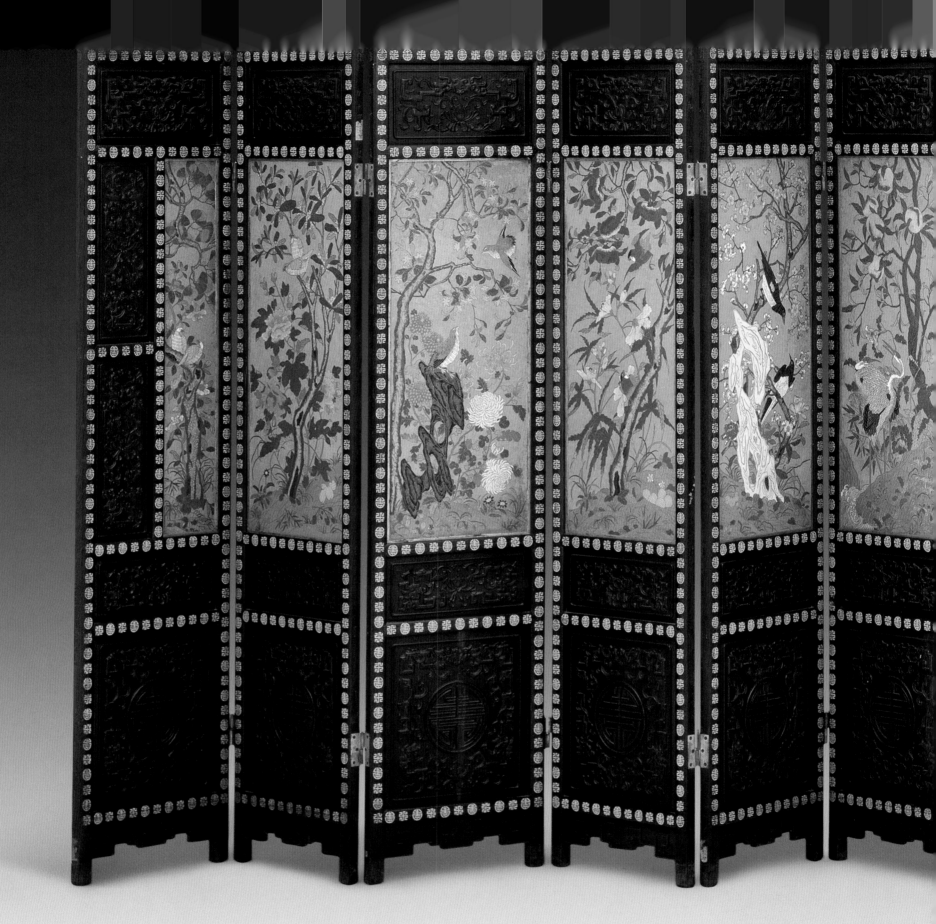

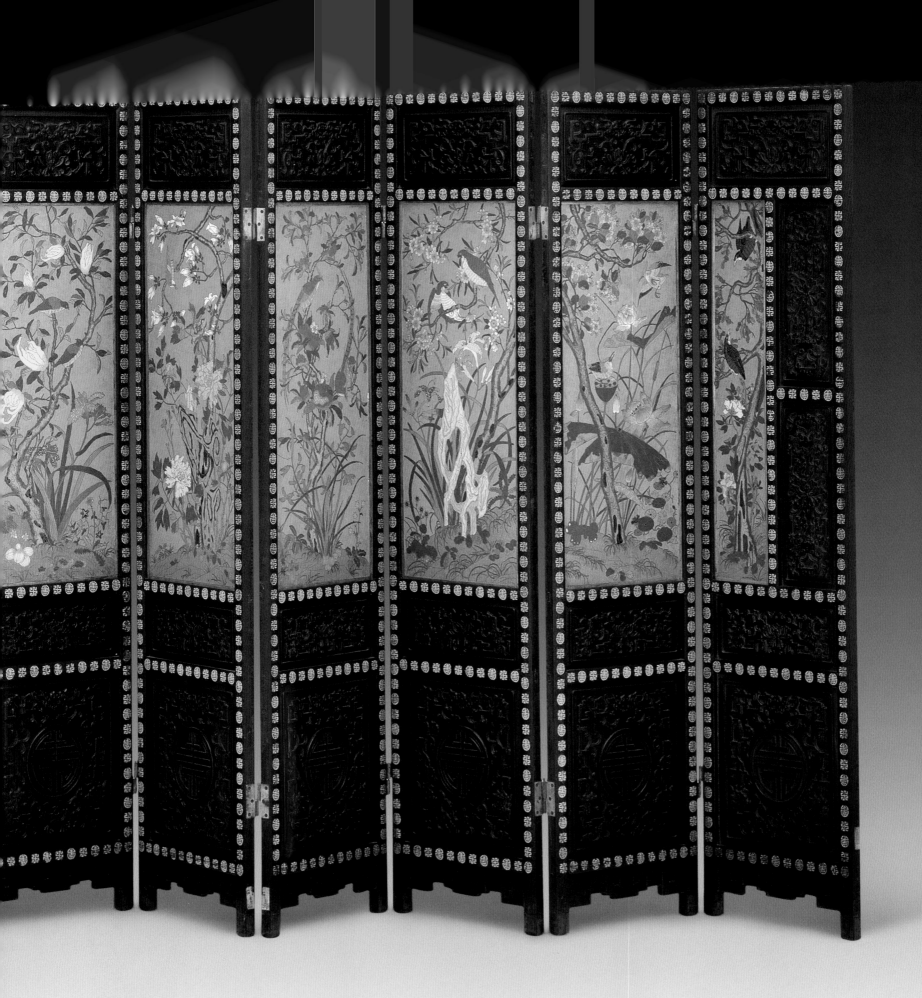

276

掐丝珐琅松林人物图屏心
清中期
高90厘米　宽58.5厘米

屏心做长方形,缺框。屏面饰松林人物图景,在缓慢的山坡上,树木稀疏挺拔,有松树、枫树、橘树和桐树。画面上有人物四个,两童子手拿扫把洗刷梧桐树干,一童子手持斧头修理树干,一老者在旁坐石观看,是为洗桐图之意。

倪瓒,元代著名画家,素有洁癖。洗桐图表现的是他爱洁的典故。该瓶画面主要表现林木景致,其中又含人文故事,生动有趣。

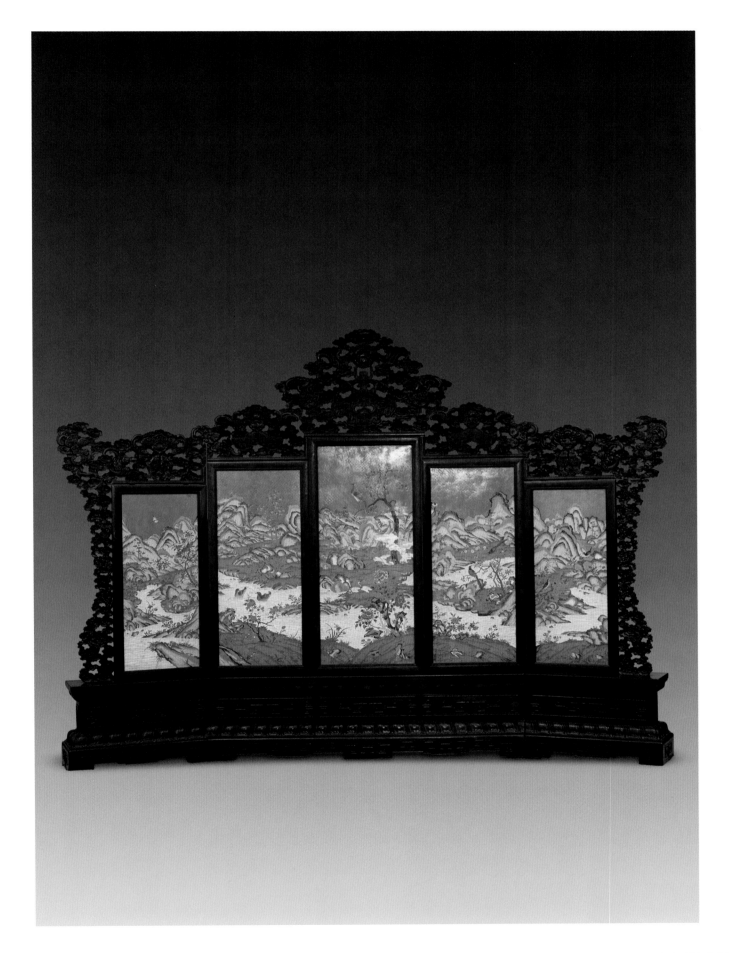

277

锤揲起线珐琅五伦图屏风
清中期
通高294厘米 横395厘米

　　屏风分五扇屏，紫檀木框，顶部饰紫檀木镂雕云蝠纹屏帽，两侧边饰木雕花牙板，底置木雕莲瓣纹须弥座。屏心所饰山水花鸟图，均以铜胎锤揲起线勾画出花纹轮廓，内填彩色珐琅釉制成。放置时，中间三扇横直排列，两端各一扇外撇呈"八"字形。

　　画面内容以禽鸟寓意"五伦"，所谓"五伦"即"君臣有义，父子有亲，夫妇有别，长幼有序、朋友有信"，是封建社会中人与人之间必须遵循的准则。五扇画面虽自成段落，但总体构图却崇山相连，江河相通，构成了一幅色彩艳丽的通景山水花鸟画。屏风的锤揲起线珐琅和紫檀雕刻技艺均表现出广东地区的制造风格。据《宫廷·进单》载："乾隆四十年(1775)七月二十九日，广东巡抚德保跪进紫檀嵌珐琅五屏风一座。"

錾胎珐琅夔纹碗
清中期
高5厘米　口径12.4厘米

　　碗作圆形，口微外撇，圈足。腹部在天蓝色地上饰六条夔龙纹，两两相对，共三组。口边足外分别环饰回纹各一周。

　　錾胎珐琅工艺，是广州特有的产品，纹饰粗壮，釉色鲜艳，是其特点。此碗即为广州所造。

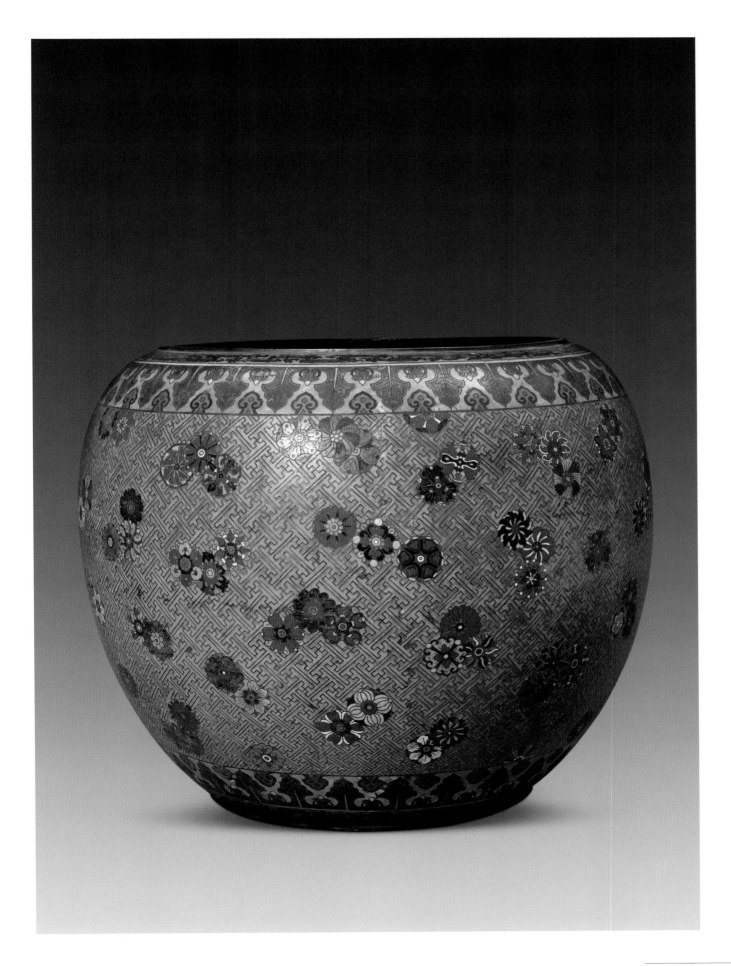

錾胎珐琅团花纹缸
清中期
高74厘米　口径63.5厘米

　　缸作圆形平底，口和底部略有收敛。通体在锦纹地上做团花纹的装饰，团花或二或三成组，散布周身，疏朗雅致。口边与底边环饰对应的蕉叶纹。

　　缸形体硕大，胎体厚重，非常气派，为宫廷殿阁中的陈设用器。团花装饰多在织绣和描金漆器上出现，自清中期以后在珐琅器的装饰中也有所运用，清新雅致是其特点。

280
画珐琅山水人物图灯笼尊
清中期
高27厘米　口径9厘米

　　尊以白色釉为地,用写意手法精绘出一幅
山水人物图画。画面风光旖旎,景色深远,人物
动静有序,意境闲适,犹如一幅写意山水画面,
表现出清代中期画珐琅精湛的工艺水准。

画珐琅玉堂富贵图瓶

清中期

高44厘米　口径14厘米

　　瓶通体以紫红色珐琅釉作地,通景彩绘
《玉堂富贵图》。青石上绶带鸟注目凝视着眼前
的牡丹,瓶身雍容华贵的牡丹盛开,玉兰含苞
欲放直挺瓶颈,伴有色彩绚丽、姿态横生的菊
花、月季等。此器笔法秀劲工整,图案精美,为
清中期画珐琅工艺的杰作。

282

画珐琅团圞节庆图攒盒

清中期

高14.5厘米　口径23.1厘米

　　攒盒方形，平盖面。盒外四壁以海蓝色珐
琅釉为地，通饰粉色为主的彩色番莲花纹。盖
面以白、豆绿等色晕染成天、水、地不同空间，
彩绘一幅老翁百龄团圞节庆的生动图景，绘制
精细，人物生动。左上角有乾隆御制诗一首。盒
内置铜屉和攒盘9个。

　　此盒珐琅釉色明快，富丽典雅，是为广州
画珐琅器中的精美之作。

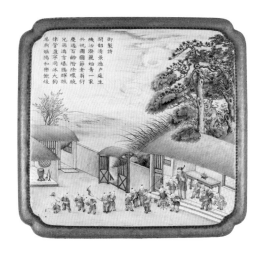

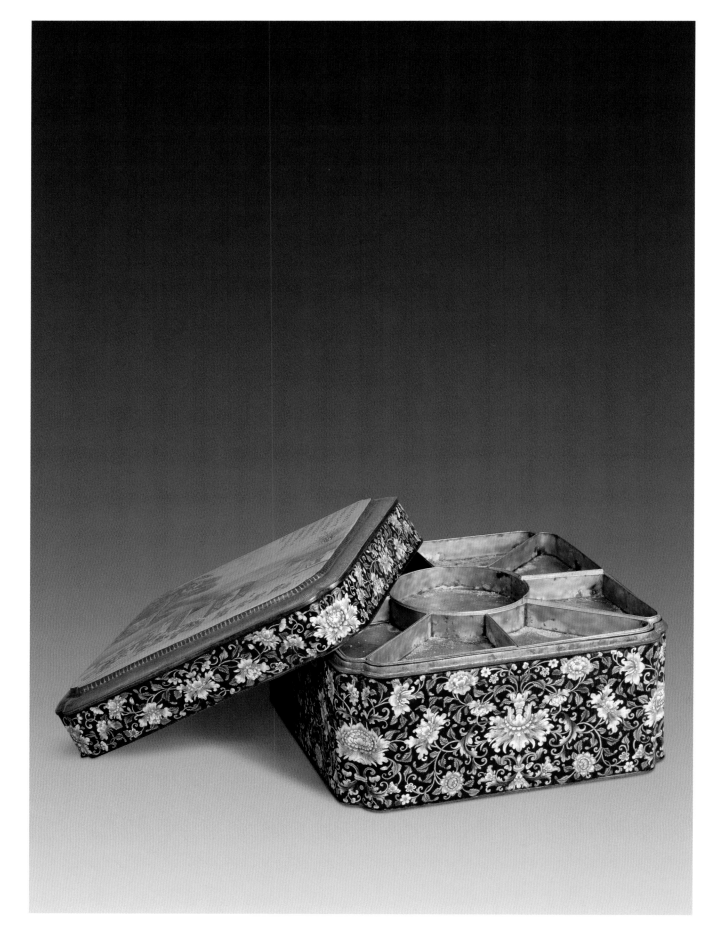

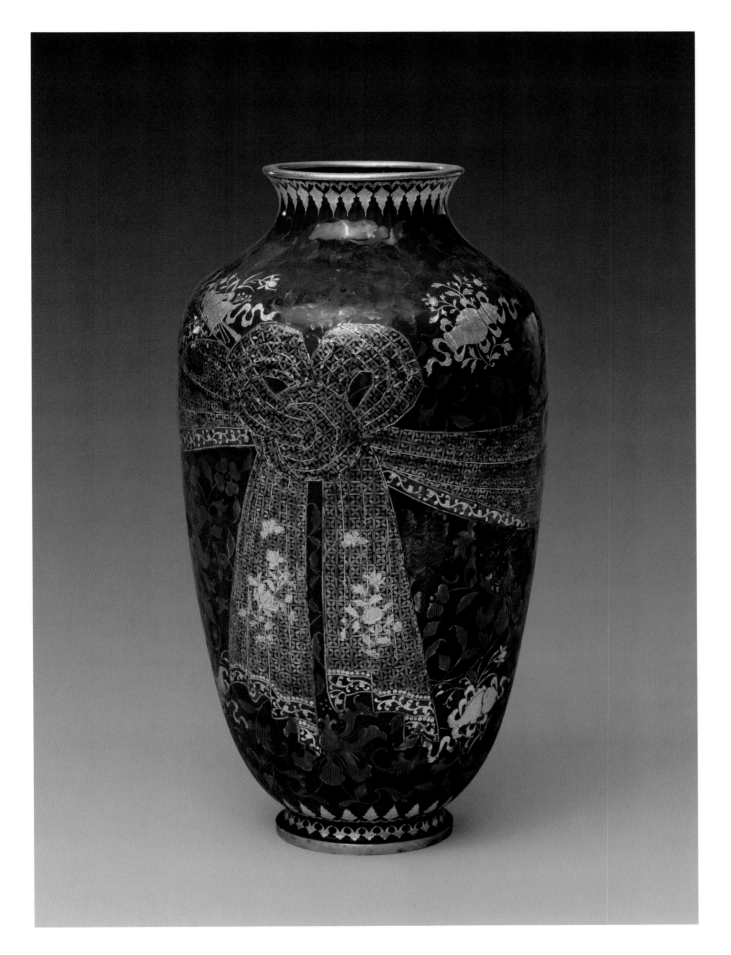

283

广珐琅锦袱纹瓶

清中期

高22.8厘米　口径7厘米　足径5.9厘米

　　瓶通体绘深蓝色缠枝番莲纹，瓶身缠枝花纹上装饰彩花锦袱纹，上压绿釉贴金锦地装饰，并通罩透明珐琅釉，花纹透过罩釉若隐若现，十分雅气。瓶肩及腹下部饰不罩透明珐琅釉的描金八宝纹，口缘下及近足处饰描金花叶纹。

　　此种装饰是广州独创的珐琅工艺，清代时称其为"广珐琅"。此瓶是广东官员向宫廷进贡的贡品。

284

广珐琅描金夔纹双耳高足杯

清中期

高16.5厘米　口径18.3厘米　足径8.4厘米

　　杯通体施仿古铜绿色透明珐琅釉加描金夔纹，碗口缘、腹下及高足上下嵌镀金錾花四道，底镀金光素无款。

　　此器造型仿西洋式样，其绿色透明珐琅釉又似瓷器中的古铜彩瓷，装饰华丽，色调凝重，是广东透明珐琅工艺中具有表性的作品。

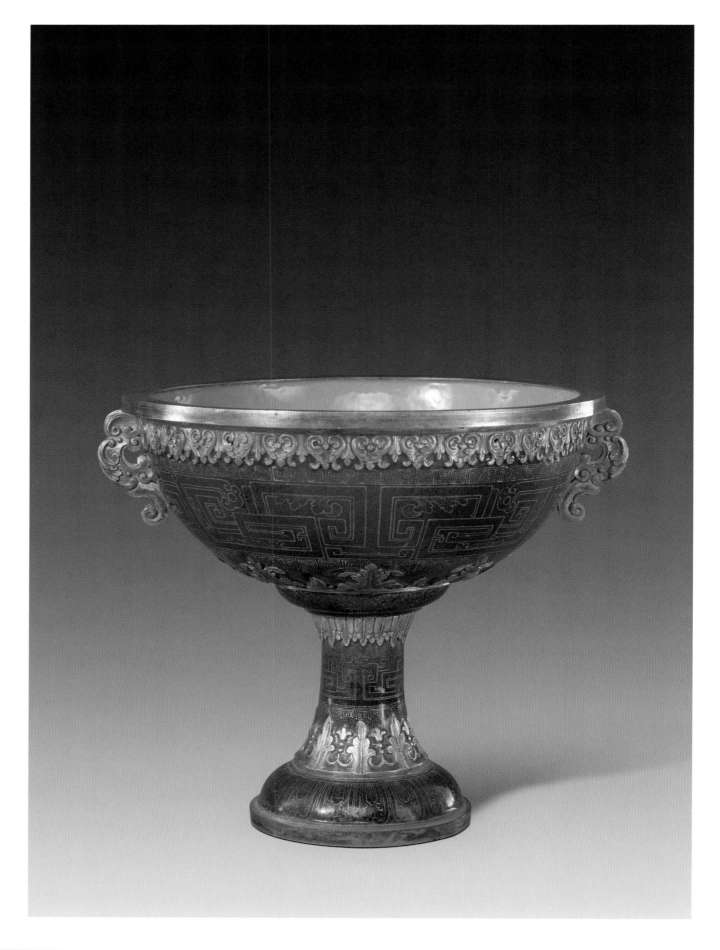

广珐琅八宝纹攒盒

清中期
高14厘米 口径37.5厘米

　　盒做圆形，盖凸起，圈足。通体以银片贴饰缠枝花卉纹，而八宝纹则用金片完成，表面除金片花纹外，罩施宝蓝色透明珐琅，这样便形成了金片花纹烁烁闪光，银片花纹若隐若现的视觉效果。

　　此盒釉上的金片花纹与釉下的银片花纹遥相辉映，色泽亮丽，别具一格。

广珐琅暗八仙纹面盆

清中期

高13.3厘米　口径47.7厘米

　　盆做圆形，折边，平底。内外壁以银片贴
饰缠枝花卉纹，而八宝和暗八仙图则用金片完
成，然后除金片花纹外，表面罩施宝蓝色透明
珐琅。

　　透明珐琅器，是利用具有透明性质的珐琅
制作完成的。一般珐琅器的烧成温度在800℃左
右，而透明珐琅器则需要1000℃左右，其制作
难度较大，当时由广州创造并只有广州可以烧
制，因此，其作品又被称之为"广珐琅"。

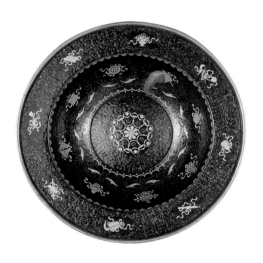

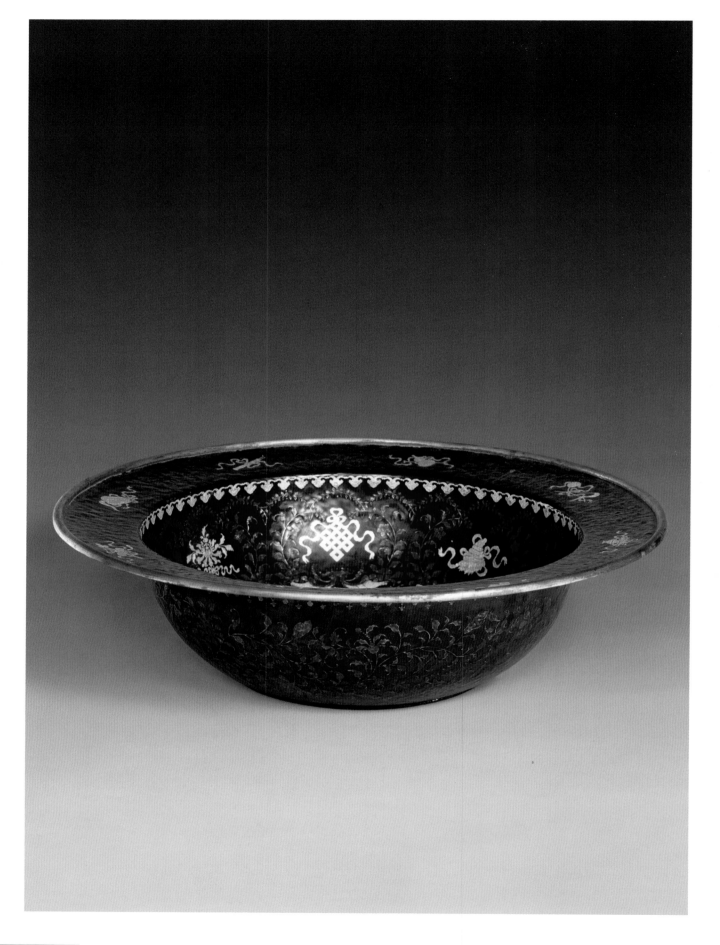

清代嘉庆 —— 清末珐琅工艺

[1] 杨伯达：《景泰款掐丝珐琅真相》，《故宫博物院院刊》1981年2期。

[2] 杨伯达：《从清宫旧藏十八世纪广东贡品管窥广东工艺的特点与地位》，《清代广东贡品》图录，香港中文大学文物馆1987。

[3] 杨伯达：《唐元明清珐琅工艺总叙》上编《中国金银玻璃珐琅器全集》6珐琅器（二）第9页，2002.8。

由于珐琅制作耗工费铜，至乾隆五十四年"因珐琅处现无活计，分别将珐琅作的官员匠役等人具归并造办处，画珐琅人归如意馆，首领太监归乾清宫等处当差"[1]，内廷珐琅作一时中止了生产。乾隆末期，内府所需珐琅器交派铸钱局制造，也有来自于民间作坊的作品供内廷所需。嘉庆十四年二月初三日广东总督百龄进珐琅手炉十个便是例子。[2]

嘉庆时期有暑款的作品很少，珐琅基本上保持了乾隆朝的风格和工艺水平，从现存嘉庆款画珐琅牡丹纹执壶（图版289）和掐丝珐琅碗、盘、盏托可以看出。乾隆做太上皇期间有过规定，凡官窑瓷、宫廷珐琅刻款均以乾隆、嘉庆各半。所以，现今所见嘉庆款珐琅可能是太上皇训政时期的产品，其风格与乾隆相似。[3]道光朝珐琅仅知道有现存于清永陵文管处的掐丝珐琅五供。因原藏于永陵的乾隆十二年的掐丝珐琅五供失窃，故道光四年造办处成造作为补充，并镌刻"大清道光年制"款。因完全模仿乾隆珐琅五供的原貌，故两者风格极为相似。

同治朝有烧造的掐丝珐琅仿古牺尊和掐丝珐琅缠枝莲纹盖碗、执壶等珐琅器。三件均刻"大清同治年制"款，表明为宫廷造办处烧造的性质，留有乾隆内廷珐琅之遗风。光绪三十二年，北京农工商部下成立"工艺局"，局中有珐琅作坊生产奖杯、奖章之类的外销珐琅制品。由此可知，凡落款"大清工艺局造"者，即为光绪末年官营作坊的产品，但主要转向了民间，光绪时期北京民间厂肆烧造的掐丝珐琅多留有厂肆款，所见厂店款有老天利、静远堂、志远堂、宝华生记、德成、德兴成等，直至民国时期，尚维持一定的生产。

清末及民国时期的掐丝珐琅器追仿乾隆时期的风格，虽能找到宫廷掐丝珐琅的痕迹，但民间特色和时代气息鲜明，珐琅器胎薄体轻，做工较细，釉面打磨光滑，很少气泡。由于采用了机械拉丝技术，所以掐丝纤细，线条流畅，粗细均匀，镀金较薄，但光亮。珐琅红、蓝颜色不正，黄色浓艳过于前期。这一时期的装饰纹样多为折枝花卉、鸟虫等，追求色彩的晕染效果，出现了一些具有一定艺术水平的制品。这一时期掐丝珐琅器虽然主要以乾隆时期的器物为蓝本，追求乾隆风格，但与乾隆掐丝珐琅器的面貌和风格相去甚远，匠气较浓，装饰浮华，缺少艺术观赏性，无法与乾隆时期的珐琅器相媲美。

清代的康、雍、乾三朝，是历史上著名的"太平盛世"，在这百余年内，清代工艺美术包括珐琅工艺，在民族的、传统的与外来的多种因素的不断融合过程中，有所发展创新，最终衍成乾隆时代工艺美术的繁荣昌盛，形成华丽清雅的艺术风格，为我国古代工艺美术史谱写了光辉的篇章。

287

掐丝珐琅寿字盘

清嘉庆

高5.1厘米　口径17厘米

盘镀金，外壁施宝蓝色珐琅釉为地，掐丝
做各种篆书"寿"字一周，共计二十五个。口沿
下及近足处饰錾花连续卍字各一周。底錾阴文
"大清嘉庆年製"隶书款。

嘉庆时期具款的掐丝珐琅器为数不多，以
此可以了解这一时期的官办珐琅作坊生产的
掐丝珐琅器的工艺水准。此类盘为清宫寿宴用
器。

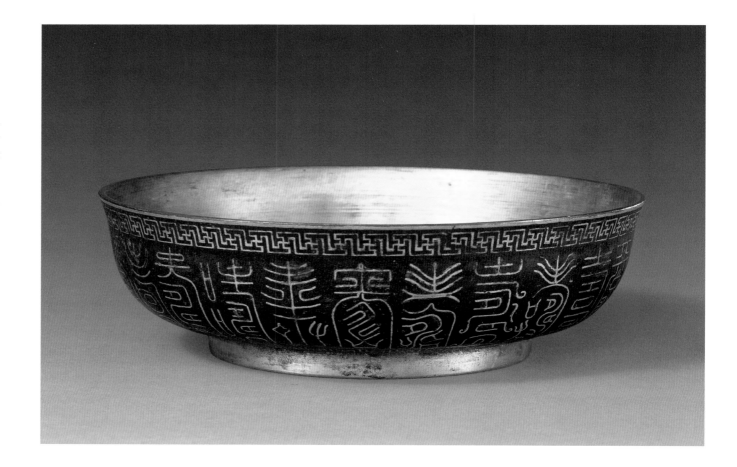

288

掐丝珐琅寿字纹碗

清嘉庆

高5.8厘米　口径9.9厘米

碗通体施宝蓝色珐琅釉作地，碗体饰上下
两层掐丝各种篆书"壽"字四十字，口边及近足
处饰掐丝填釉联体"卍"字纹各一周。碗内及圈
足镀金，足内錾阴文"大清嘉慶年製"六字三行
款，为嘉庆时期为数不多的具款掐丝珐琅器遗
存。

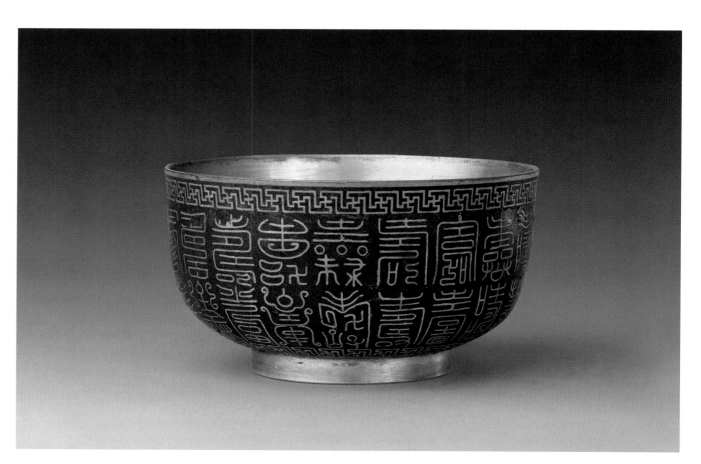

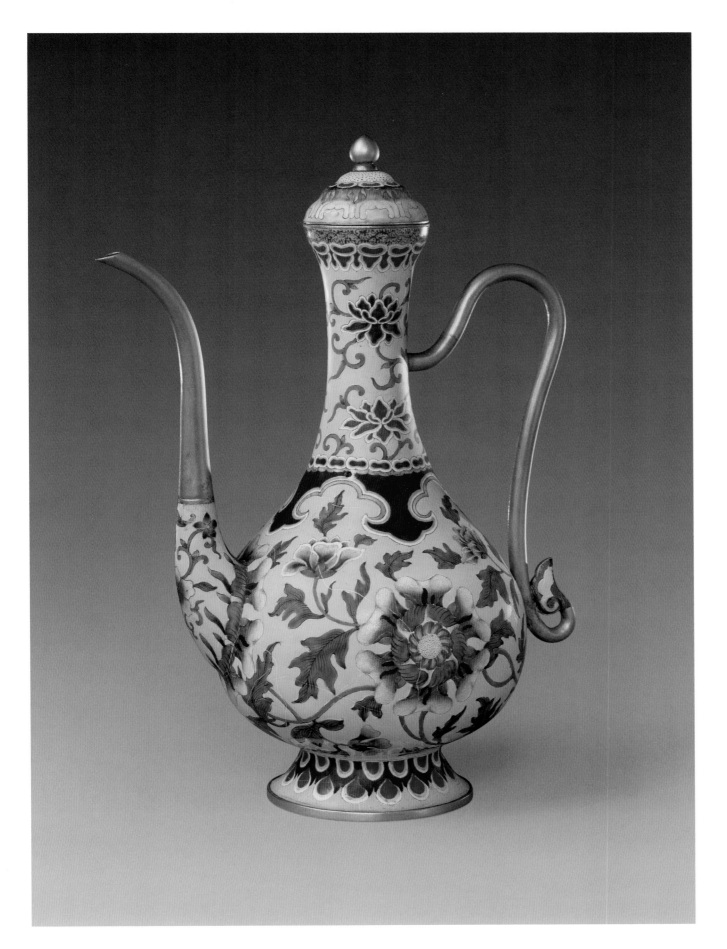

289

画珐琅牡丹纹执壶

清嘉庆

通高23.9厘米　口径4.4厘米

　　壶通体以黄色珐琅釉为地,彩绘勾莲等各
色花卉纹。盖钮及流、柄均为铜镀金。圈足内
白釉地,正中蓝色双方框栏内书"嘉慶年製"楷
书双行款。现今所见嘉庆年款的画珐琅遗存有
限,此壶是嘉庆时期画珐琅器的代表作。

290

掐丝珐琅牺尊

清同治

通高30.5厘米　长25厘米

　　牺尊由掐丝珐琅纯色牺牛背驮尊两部分
组成。牺牛纯藕荷一色，通体饰掐丝卷云纹，双
耳及四蹄铜镀金，颈下部镶嵌的长方形铜镀金
框栏内，錾阴文"大清同治年製"楷书横行款。
牺尊背驮珐琅尊及鞍鞯，施天蓝色珐琅釉为地
色，尊颈部及底座饰铜镀金蕉叶纹和莲瓣纹，
口内外饰折枝勾莲纹；腹部主题纹样为仿古青
铜器上的饕餮纹样。鞍鞯两头为海水江崖云龙
纹，正中和四边满饰夔龙纹。同治时期具有年
款的掐丝珐琅器属不多见，此牺尊为这一时期
代表性的作品。

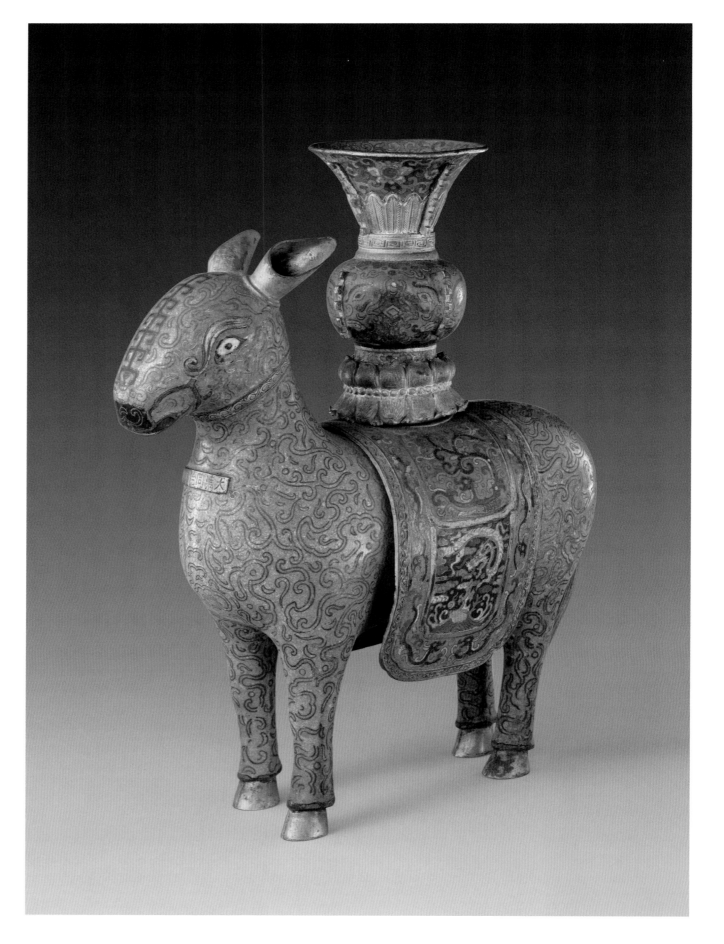

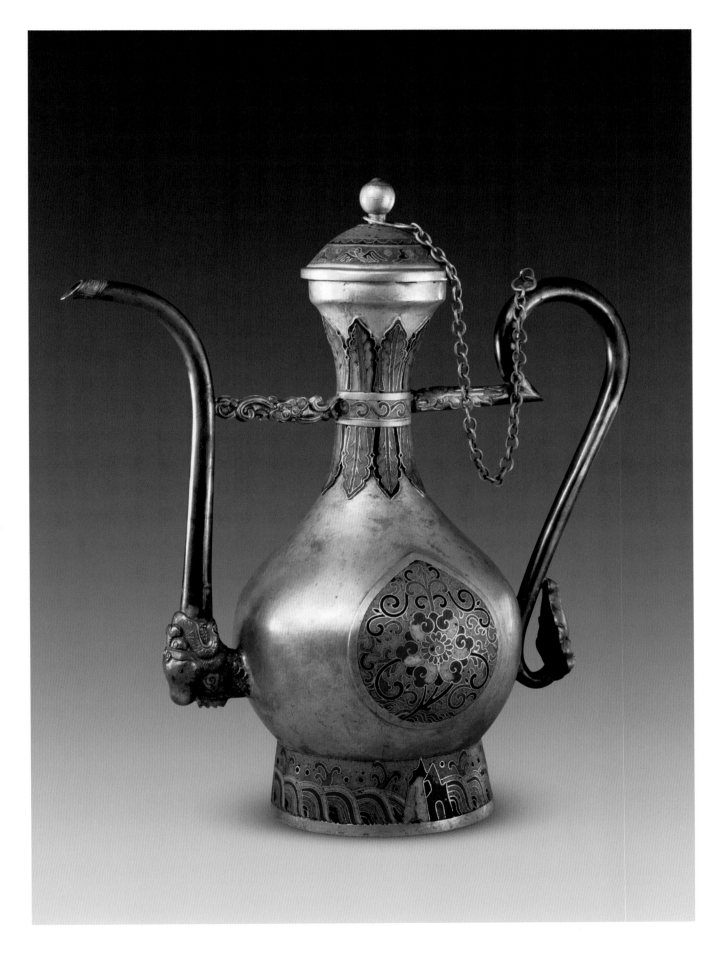

291

掐丝珐琅勾莲纹执壶

清同治

通高26.5厘米　口径6厘米

　　壶兽首曲流，光素如意头柄。壶体光素镀
金，做局部天蓝色釉地掐丝珐琅装饰。盖边及
圈足饰掐丝珐琅云鸟纹及海水江崖纹各一周，
颈部凸起蓝绿色俯仰蕉叶纹，腹部正背两面做
凸起桃形开光，内饰勾莲花一朵，。足内双方框
栏内剔地阳文"同治年製"楷书双行款。

掐丝珐琅缠枝莲纹盖碗

清同治
高12.2厘米　口径14.5厘米

　　碗通体以黄色珐琅釉为地，饰彩色缠枝莲
纹。盖面缠枝莲间有四个圆形开光，内填蓝釉
地，錾"年"、"年"、"益"、"寿"四字。圈足内镀
金，錾阴文"同治年製"楷书双行款。

　　此碗为造办处造，工艺较为精细，掐丝流
畅，但砂眼较多，为同治时期仅存不多具有年
款的代表性作品，由此可见这一时期珐琅器的
风格特点。

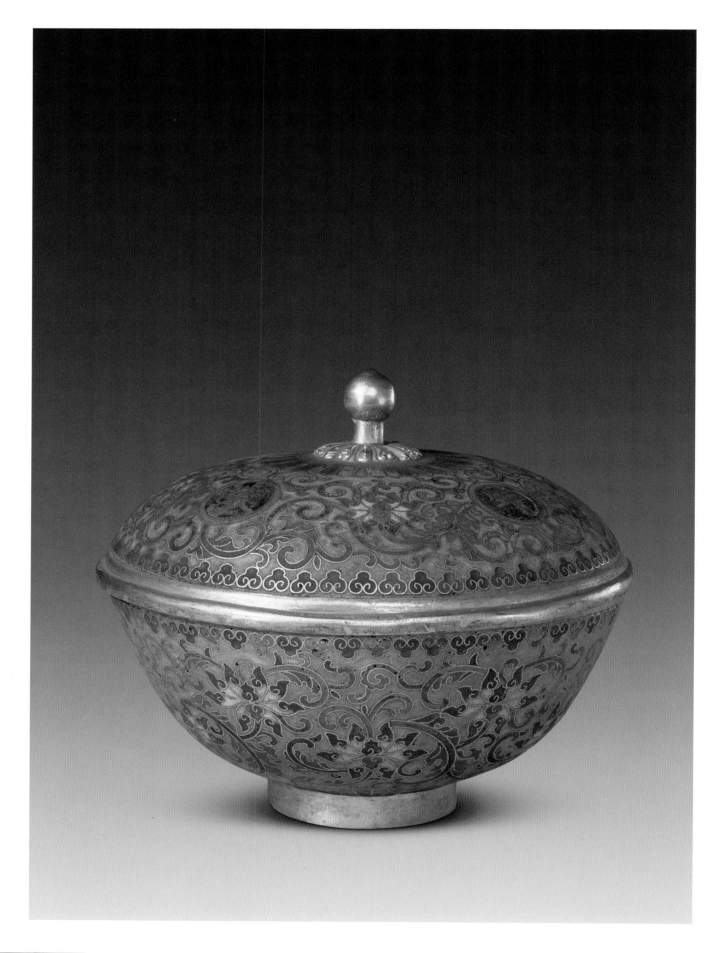

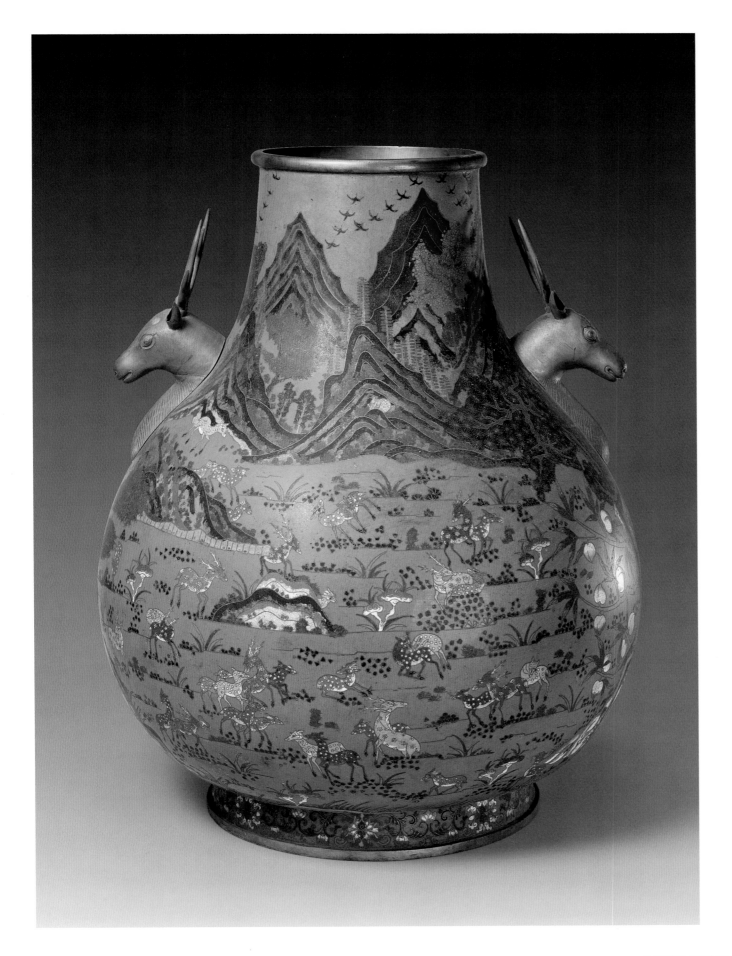

掐丝珐琅群鹿图尊
清晚期
高58厘米 口径20厘米

 尊肩部铜镀金双鹿作耳，通体施天蓝色珐琅釉为地，饰山水树木景色。肩及颈部重峦叠嶂，树郁成荫，飞雁成行。腹部两侧山石，松树各一本，向上延攀至肩、颈部；一侧石后鲜桃满树，腹部绘小草、灵芝四处衍生，群鹿欢快跳跃于生满灵芝的山间，寓意吉祥如意。圈足饰一周缠枝莲花纹，装饰风格和题材为晚清仿瓷百鹿尊所制。

294

掐丝珐琅锦袱葫芦纹童子耳炉

清晚期

通高32.2厘米　口径13.8厘米

　　炉铜镀金镂空云蝠纹盖上，一蹲坐孩童做盖钮，两个铜镀金孩儿手举蟠桃作耳，炉下承三孩童为足。通体以天蓝色珐琅釉为地，盖与炉身通饰繁茂的彩色缠枝葫芦纹，并压凸起的掐丝填粉色锦袱结纹，寓意子孙万代，延绵不断。炉底镀金，正中镌阴文"德兴成造"楷书横行四字款，"德兴成"为清晚期北京地区私营珐琅作坊的商号。

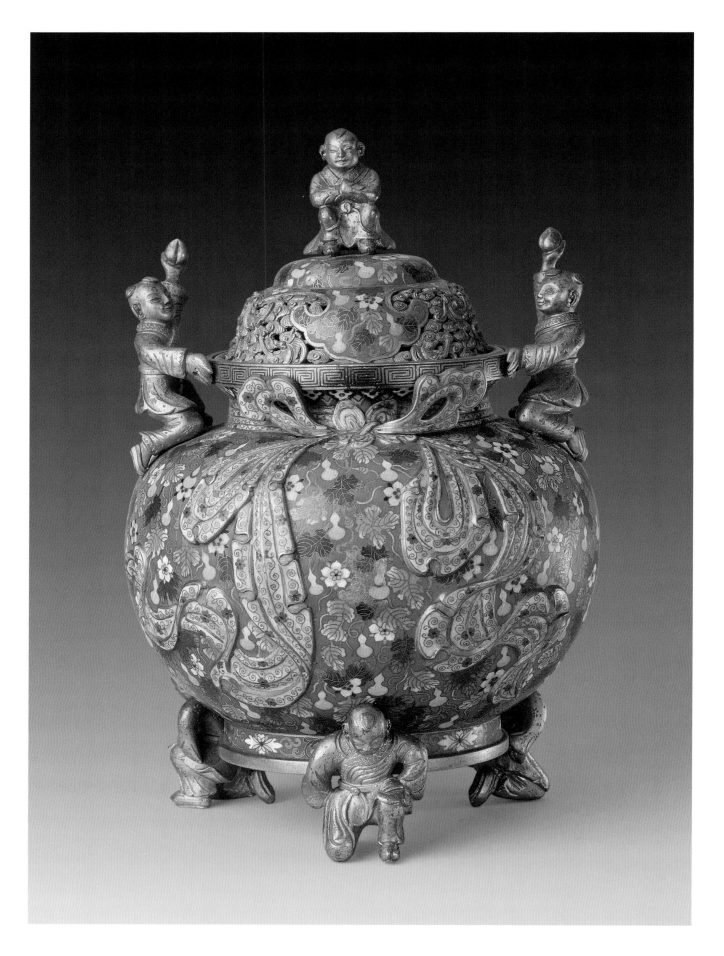

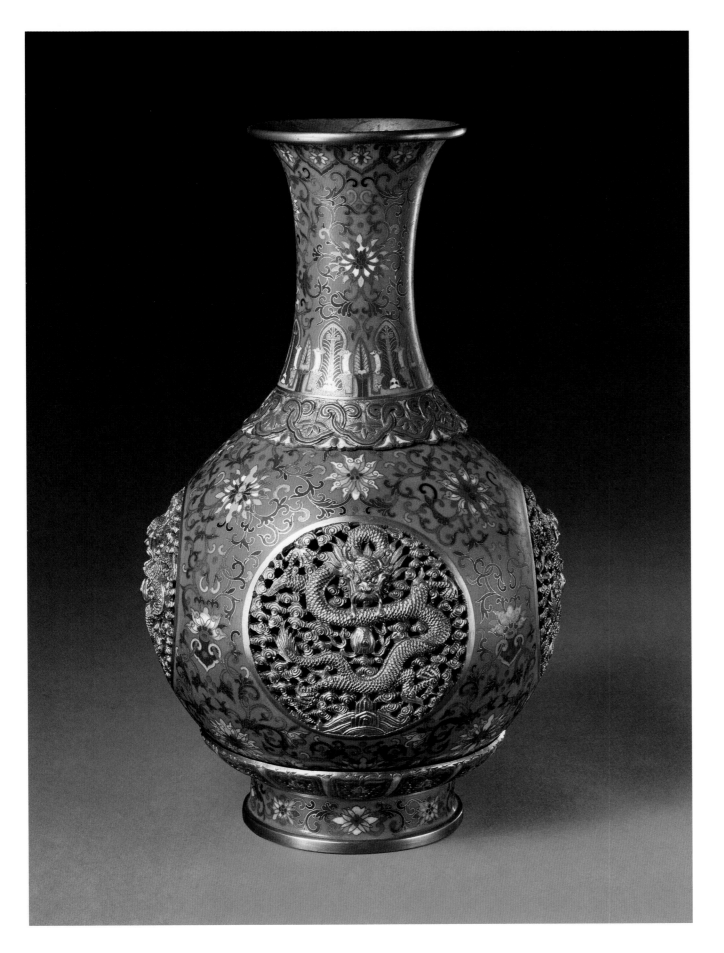

295

掐丝珐琅镂空云龙纹转心瓶

清晚期

高34厘米　口径9.8厘米　足径10.4厘米

　　瓶颈、足与瓶内胆相连接，外腹可转动。通体施浅蓝色珐琅釉为地，口沿下及颈下部饰如意云头、蕉叶纹；颈、腹部饰各色缠枝莲花纹，腹部作四个圆形开光，嵌铜镀金镂空寿山福海云龙戏珠纹。近足处饰莲瓣纹。底镀金，光素无款。为清代晚期的商营作坊生产的掐丝珐琅器。

296

掐丝珐琅花鸟纹大盘

清晚期
高4.7厘米　口径36.6厘米

　　盘内以海蓝色珐琅釉为地，掐丝填釉饰花鸟主题图案。山间长出梅树一本、牡丹数株，喜鹊跳跃枝头。画面风景柔丽，纹饰生动富贵。盘背边施黑色珐琅，四菱形开光内蓝色地上绘各色花蝶纹，开光外饰掐丝花卉，底施蓝釉无款。此器做工精细，掐丝纤细流利，图案富丽，为清晚期掐丝珐琅工艺的代表作品。

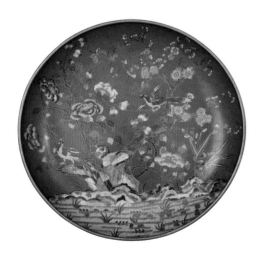

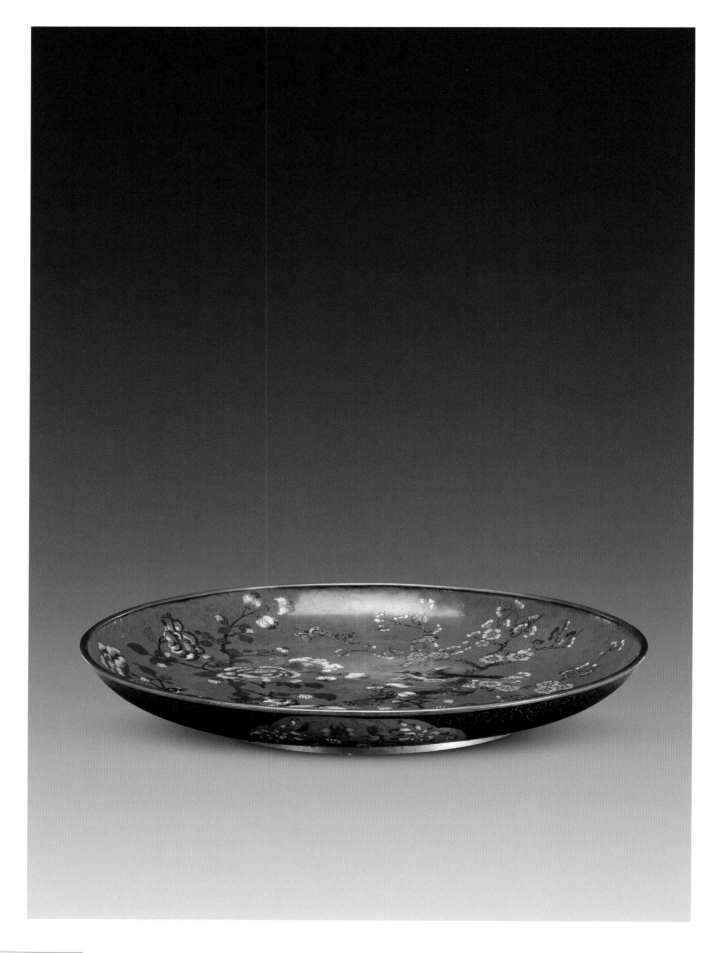

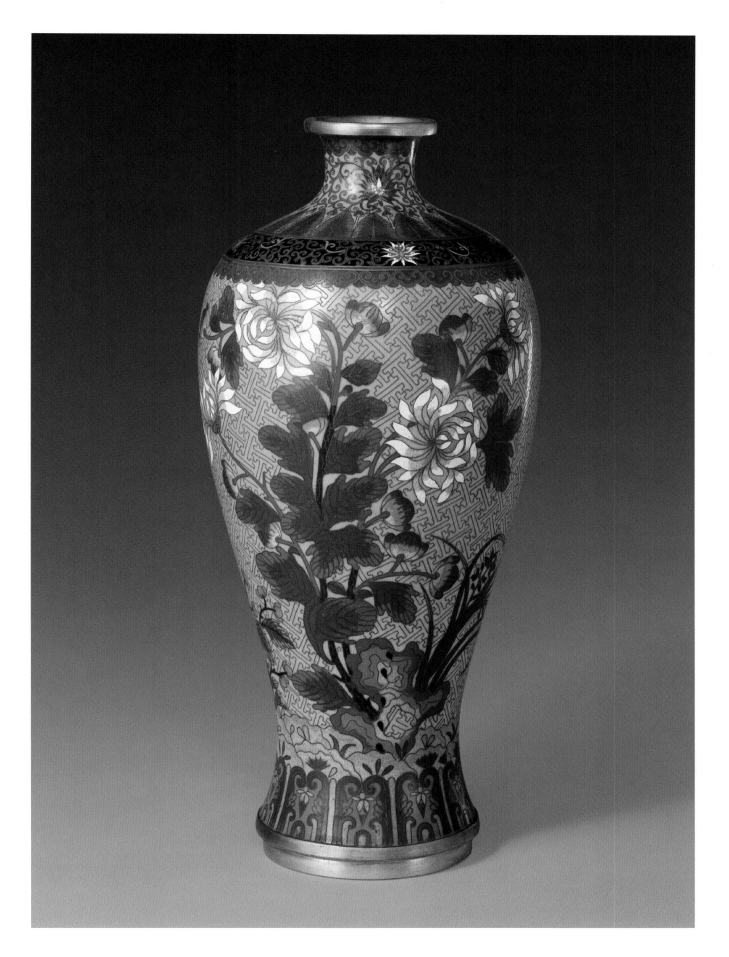

297

掐丝珐琅菊石花卉纹梅瓶
清晚期
高32厘米　口径5.7厘米　足径8.9厘米

　　梅瓶以黄色珐琅釉为地，颈部饰莲花纹，肩部分别饰绿色蕉叶、如意头纹和黑底勾莲花卉各一周，近足处饰莲瓣纹一周。腹部主题图案以黄地掐丝连续工字锦纹作地，压饰盛开的菊花、春兰等四季花卉，以连续工字锦纹作地是晚清掐丝珐琅的鲜明特征之一。足内镀金，正中方框栏内錾阴文"老天利製"楷书双行款，此款是晚清北京地区私营珐琅作坊的商号。

掐丝珐琅蕉叶兽面纹瓶

清晚期
高29.3厘米 口径8.1厘米

　　瓶通体宝蓝色釉掐丝珐琅回纹锦地，颈、肩、及近足处饰彩色兽面纹，腹部各色蕉叶纹上饰变形兽面纹。底部镀金横錾阴文"静远堂製"楷书款。"静远堂"为清晚期北京私营珐琅作坊的商号，此为其代表作品之一。

　　此瓶纹饰仿古，做工较为精细。其掐丝匀细，打磨光滑，釉色艳丽，反映了这一时期珐琅工艺出现的短暂征象。

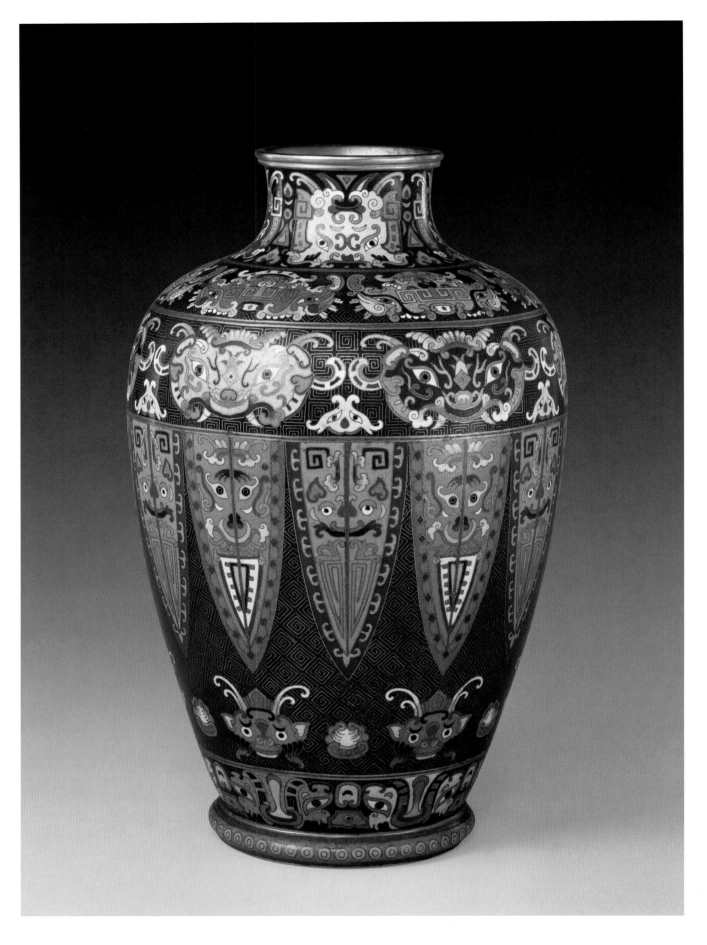

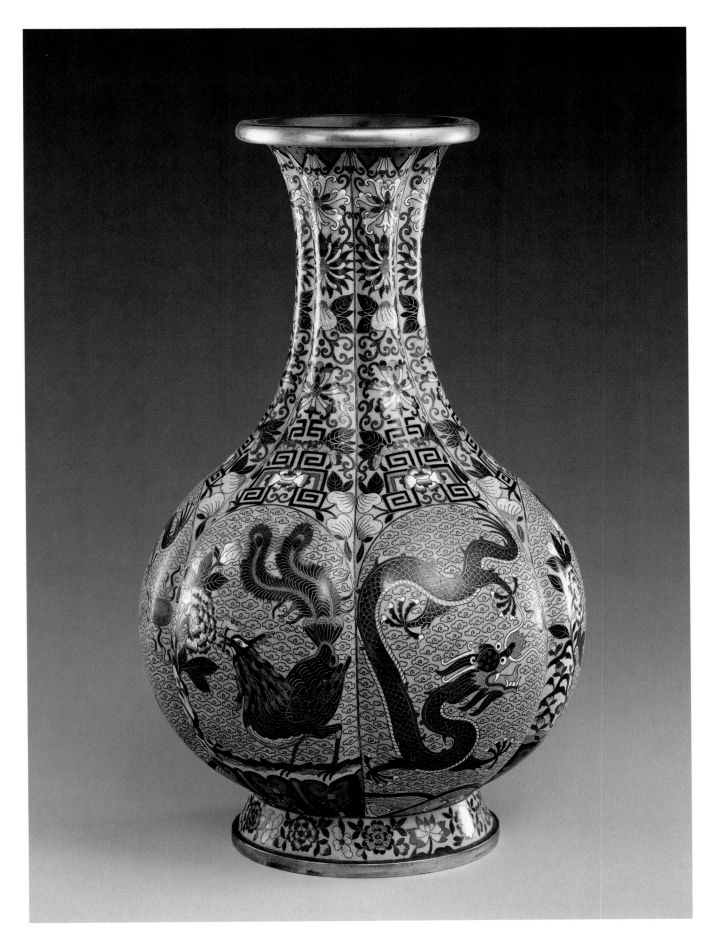

299

掐丝珐琅龙凤纹瓜棱瓶

清晚期
高32.5厘米 口径11厘米

　　瓶呈六瓣瓜棱式。通体以黄色珐琅釉为
地，腹部主题纹饰为六个开光内掐丝勾云锦地
上，龙凤在海水山石之上呈戏珠和牡丹纹样，
余下部分满饰勾莲、牡丹等纹。底部镀金，鏨刻
五角星正中一"生"字，绕其一周鏨阴文"北京宝
华生记"楷书商号款。"宝华生"亦为清晚期北京
地区私营珐琅作坊的商号。这一时期私营作坊
的珐琅器匠气较浓，做工较细，打磨技术较高。
因此，器物表面光滑，很少砂眼，但装饰纹样已
完全脱离清中期的风格，龙凤毫无生气可言。

掐丝珐琅福寿瓜棱直颈瓶

清晚期

高29.3厘米　口径5.7厘米

　　瓶呈瓜棱式，通体海蓝色珐琅釉为地，长颈饰彩色勾连纹、蝙蝠和"寿"字，寓意"福寿连绵"；腹部掐丝连续卍字锦做地，饰各色花蝶纹。底部镀金，中心两小方栏内镌阳文"德"、"成"二字楷书款。"德成"为清晚期北京地区私营珐琅作坊的商号。

　　此瓶釉色丰富，多达十余种，但釉色漂浮，装饰浮华，珐琅红、蓝颜色不正，黄色浓艳过于前期，为其明显的釉色特点。

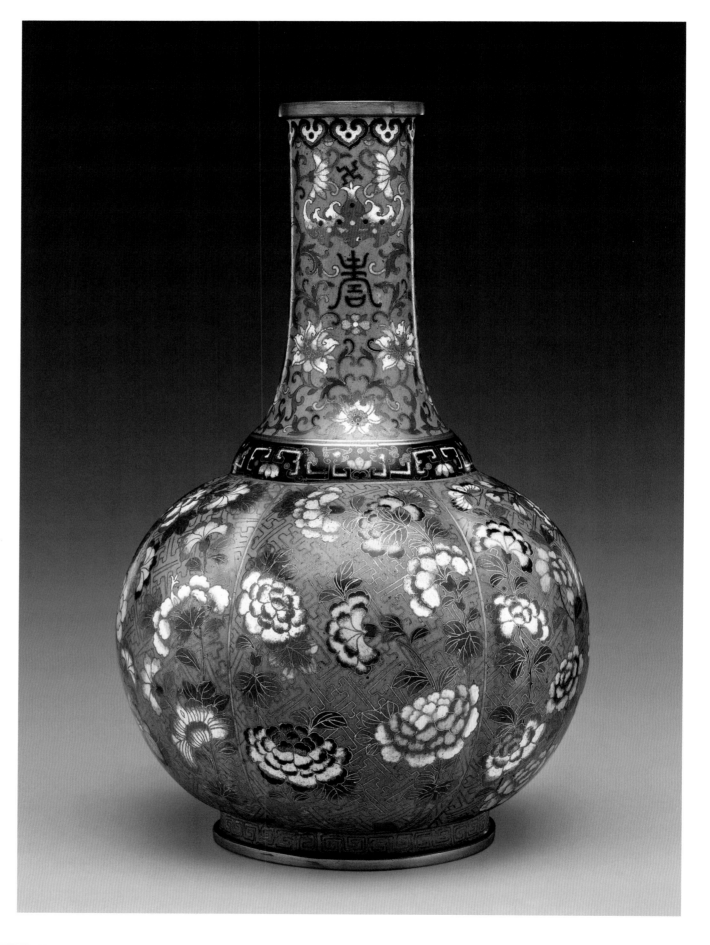

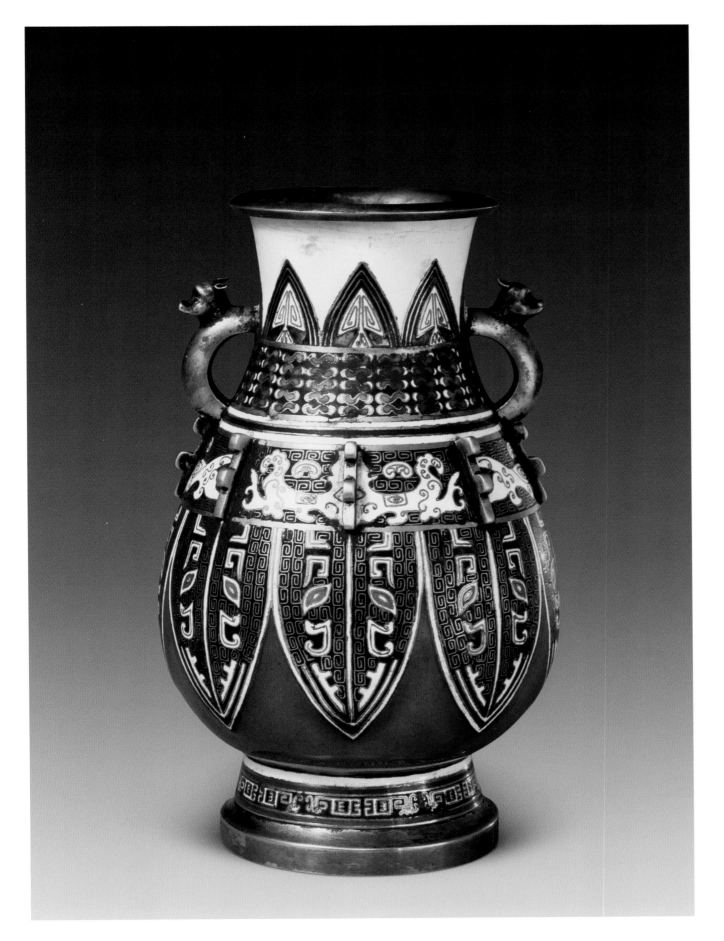

银胎掐丝珐琅蕉叶纹兽耳瓶
清晚期
高17.8厘米　口径7.2厘米

此瓶银胎，肩部饰双兽耳。颈、腹部施白绿
两色珐琅釉为地，饰俯仰蕉叶纹和兽面纹，肩
部八出戟。底部镀金，正中方栏内镌阳文"印铸
局勋章制造所製"隶书款。"印铸局勋章制造所"
是清末设立的官营机构，也制作珐琅器一类
产品。但从此件珐琅器不难看出晚清官营珐琅
机构制作工艺水平之低下。此瓶形制仿古青铜
器。

掐丝珐琅书卷式锦袱纹笔筒

清晚期

高9.5厘米　口径8.5厘米

　　笔筒书卷式锦袱纹，如意式足。通体施天蓝色珐琅釉为地，饰掐丝牡丹、菊花、竹石、鸣禽等纹饰。腰际束以凸起的宝蓝色锦袱装饰，形象巧妙，打结逼真。如意足黑釉地饰折枝花卉。卷首置签条式红釉地掐丝填黑釉"志远堂"楷书直行款。"志远堂"为清晚期北京地区私营掐丝珐琅作坊的商号。

　　笔筒形制新颖，装饰别致，做工较为精细，为清晚期掐丝珐琅器中的精品。

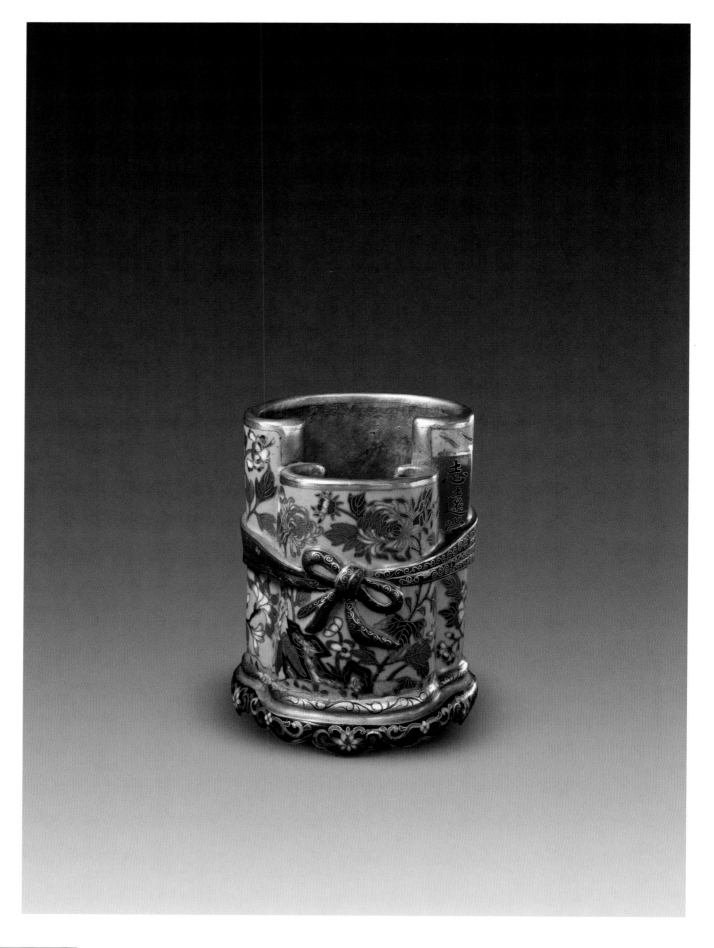

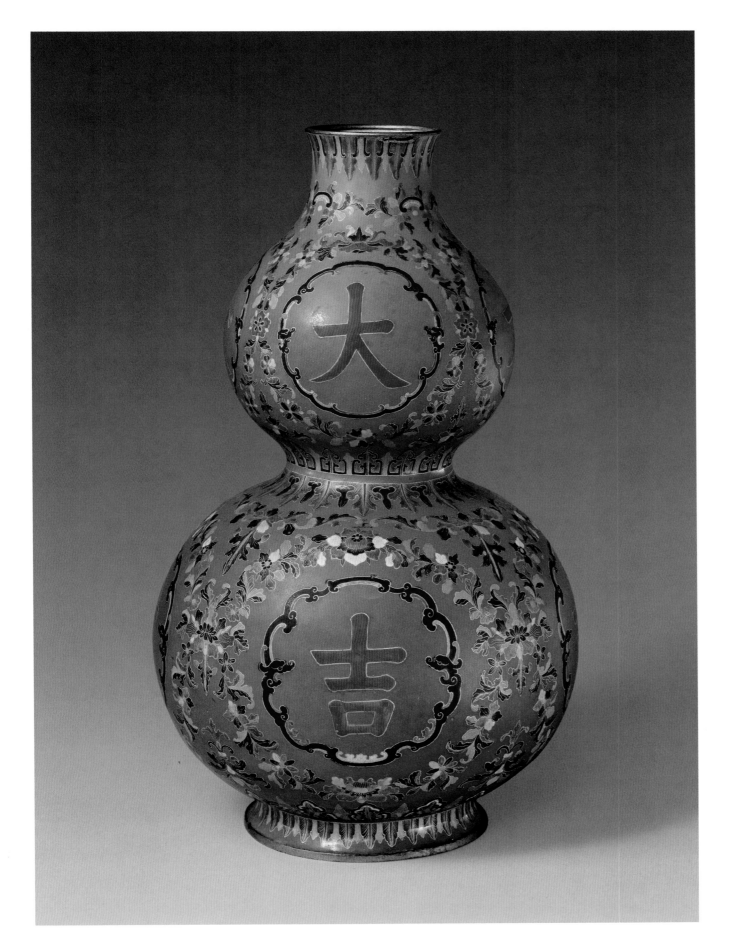

303

画珐琅大吉字葫芦瓶
清晚期
高38.6厘米　口径7.5厘米

　　瓶做葫芦形，通体施海蓝色珐琅釉为地，瓶身上下以蓝色螭纹环抱呈圆形开光，内为"大""吉"红色楷书二字。开光外绘各色缠枝花卉，并以描金勾勒叶脉纹理，描绘细致工整，色彩艳丽，具有仿掐丝珐琅的意味，与葫芦造型烘托出吉祥气氛。

　　此瓶绘制精细，形制规矩，为清晚期画珐琅的代表作品。葫芦为古代吉祥纹样，因子粒繁多，象征子孙万代，藤蔓绵延象征长久，故被视作象征子孙万代绵延不绝的吉祥物。常见葫芦上结有无数葫芦，寓意子孙万代。

304

画珐琅勾莲纹喜字温碗

清晚期
通高14.8厘米　口径12.9厘米

碗带盖，下承盘。附盛油小壶和支架，有加温之功用。盖、碗及油壶均施宝蓝色珐琅釉为地，绘彩色勾莲纹，间饰以四个描金双喜字构成主题图案。盖钮绘一金色团寿字，并绘一周描金莲瓣纹。碗、盘内施天蓝色珐琅釉作地，碗内一红色团寿字绘五只蝙蝠，呈五福捧寿图案。碗、盘边均绘宝蓝色蝙蝠纹一周。支架宝蓝色地上绘描金缠枝花卉。器无款识。

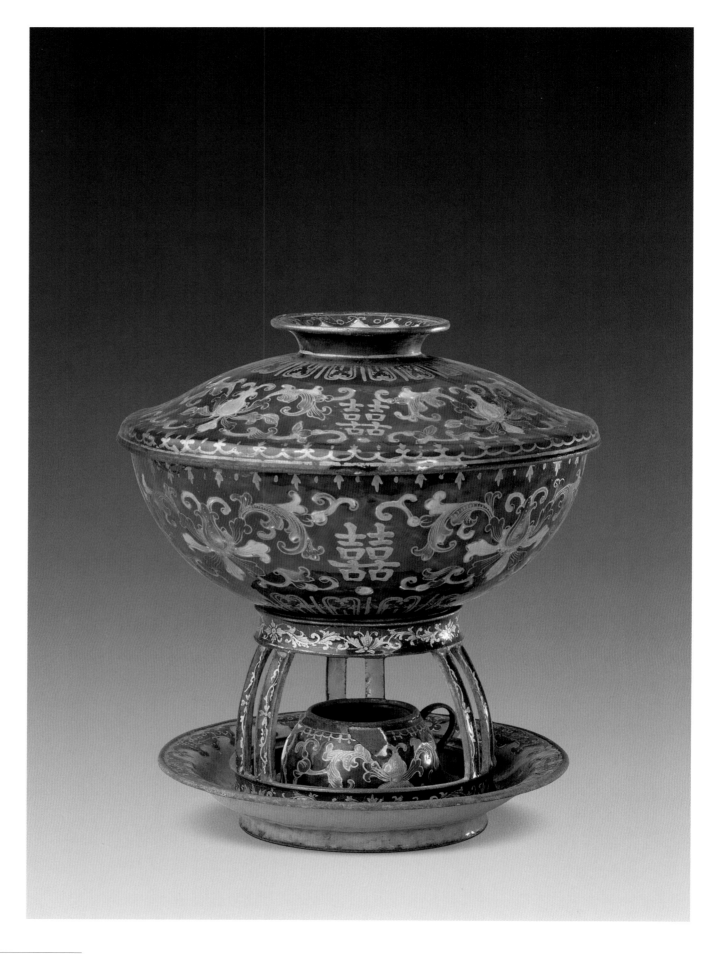

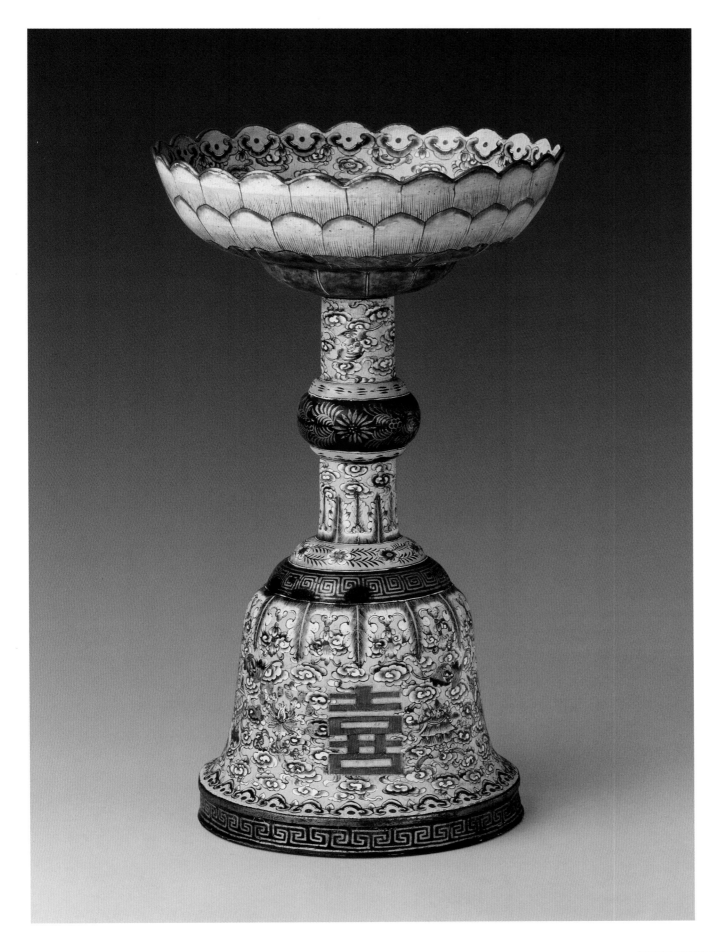

305

画珐琅彩云八宝莲花纹"喜"字灯

清晚期

高29.3厘米 口径16.7厘米

　　盏上部呈碗式，像一朵开放的莲花，外绘绿色莲叶及粉红色的莲花，勾有花筋叶脉。碗内及中柱、高足主体纹饰均施黄珐琅釉，彩绘祥云八宝及喜字纹样。余施宝蓝色珐琅地，饰以花卉回纹锦，为晚清作品。

图版索引

出版后记

《故宫经典》是从故宫博物院数十年来行世的重要图录中，为时下俊彦、雅士修订再版的图录丛书。

故宫博物院建院八十余年，梓印书刊遍行天下，其中多有声名皎皎人皆瞩目之作，越数十年，目遇犹叹为观止，珍爱有加者大有人在；进而愿典藏于厅室，插架于书斋，观赏于案头者争先解囊，志在中鹄。

有鉴于此，为延伸博物馆典藏与展示珍贵文物的社会功能，本社选择已刊图录，如朱家溍主编《国宝》、于倬云主编《紫禁城宫殿》、王树卿等主编《清代宫廷生活》、杨新等主编《清代宫廷包装艺术》、古建部编《紫禁城宫殿建筑装饰——内檐装修图典》数种，增删内容，调整篇幅，更换图片，统一开本，再次出版。惟形态已经全非，故不再蹈袭旧目，而另拟书名，既免于与前书混淆，以示尊重；亦便于赓续精华，以广传布。

故宫，泛指封建帝制时期旧日皇宫，特指为法自然，示皇威，体经载史，受天下养的明清北京宫城。经典，多属传统而备受尊崇的著作。

故宫经典，即集观赏与讲述为一身的故宫博物院宫殿建筑、典藏文物和各种经典图录，以俾化博物馆一时一地之展室陈列为广布民间之千万身纸本陈列。

一代人有一代人的认识。此次修订再版五种，今后将继续选择故宫博物院重要图录出版，以延伸博物馆的社会功能，回报关爱故宫、关爱故宫博物院的天下有识之士。

2007年8月